KB134447

로마사 미술관 2

그라쿠스 형제부터 카이사르까지

세계명화도슨트

로마사 미술관 2

그라쿠스 형제부터 카이사르까지

2024년 1월 10일 1판 1쇄

지은이 | 김규봉
펴낸이 | 김철종

펴낸곳 | (주)한언
출판등록 | 1983년 9월 30일 제1-128호
주소 | 서울시 종로구 삼일대로 453(경운동) 2층
전화번호 | 02)701-6911 팩스번호 | 02)701-4449
전자우편 | haneon@haneon.com

ISBN 978-89-5596-973-3 (03600)

만든 사람들
기획 · 총괄 | 손성문
편집 | 배혜진
디자인 | 이화선

세계명화도슨트

로마사 미술관 2

그라쿠스 형제부터 카이사르까지

김규봉 지음

한ㄹ

『로마사 미술관 1』을 발간한 지 벌써 1년이 지났습니다. 지난 1편에서는 로마 건국부터 로마가 지중해의 패권을 장악한 포에니 전쟁까지 다루었습니다. 저는 역사와 미술을 정말 좋아합니다. 역사적인 사건을 담은 명화로 역사를 설명하면 누구나 역사를 쉽게 이해할 수 있지 않을까 생각하며 글쓰기를 시작했는데요. 취미로 시작한 글쓰기가 이렇게 출간까지 이어지게 되었네요.

미술관과 박물관을 다니다 보면 수많은 역사화를 마주합니다. 역사를 역동적인 그림으로 재현해내는 화가들의 열정 어린 작품을 보고 있노라면 그림이 역사 이야기를 술술 들려주는 것만 같습니다. 하지만 이를 글로 옮기는 데는 여러 어려움이 있었습니다. 미술 작품만으로 모든 역사를 설명하기에는 한계가 있으니 역사 현장을 그린 그림을 소개해야 할지, 아니면 역사 이야기를 하면서 보조 시각

자료로서 그림을 첨부하여야 할지도 고민했습니다.

『로마사 미술관 1』을 읽고 역사적인 사건을 미술 작품으로 알 수 있어서 좋았다는 후기가 많았습니다. 하지만 중요한 역사적 사건을 골라 이야기하다 보니 설명이 부족하다거나 내용이 어렵다는 평도 있었습니다. 미술 작품에 관한 설명이 부족해서 아쉽다는 의견도 있었고요. 역사와 미술 어느 한쪽에 비중을 두신 분들의 입장에서 아쉬움을 표현하신 것이라 생각합니다.

1편 서문에서도 말씀드렸던 것 같이 저는 미술 작품으로 역사를 공부하는 것 그 자체가 좋은 취미이자 삶의 즐거움이 될 수 있다고 믿습니다. 지식과 교양을 쌓는 것도 좋지만요. 여러분도 그림을 감상하다가 눈길을 끄는 작품이 있다면 잠시 그 그림을 천천히 음미하듯 감상해보세요. 그러면 그림의 공간적, 시간적 배경이 궁금해질 겁니다. 더 나아가 등장인물은 누구인지, 이들이 입고 있는 의상의 색깔은 무엇을 의미하는지, 각 인물의 표정과 자세에는 무슨 뜻이 담겨있는지 궁금해질 것입니다. 화가가 그림에 담으려고 한 것을 알게 되는 순간 여러분도 그림 속으로 빨려 들어가는 체험을 하게 될 거예요. 그리고 부지불식간에 그림과 소통하는 즐거움을 느끼게 될 겁니다.

저는 중요한 역사적 사건과 관련 미술 작품의 설명을 함께 하고 싶었습니다. 그러다 보니 역사 설명도, 미술 작품에 관한 해설도 부족했을 수 있습니다. 하지만 나름대로 알아야 할 역사와 미술 이야기를 균형 있게 쓰려고 노력했습니다. 역사적인 사건도 중요하지만

화가들이 왜 그 사건을 미술 작품으로 표현하려고 했는지, 그 안에 묘사된 인물들에게는 어떤 사연이 있는지를 담아보고 싶었어요. 그러다 보니 자연스럽게 미술 작품 위주로 역사를 풀어내는 방식을 취하게 되었습니다. 이러한 시도로 책을 쓰는 것은 아마 제가 세계 최초(?)이지 않을까 하는 자부심도 품어봅니다. 물론 우리가 모든 서양 역사를 다 알 수는 없습니다. 하지만 서양 역사와 문화의 근간이 된 로마의 역사를 알게 되면 보다 많은 작품과 소통할 수 있게 될 것입니다.

『로마사 미술관 2』는 1권에 이어 로마가 포에니 전쟁에서 승리하여 지중해의 패권을 장악한 이후부터 로마의 제정(帝政)이 시작되기 직전인 카이사르의 시대까지 다루었습니다. 포에니 전쟁 이후 패권 국가가 된 로마는 많은 사회적 모순과 갈등에 부닥칩니다. 이제 로마에는 귀족과 평민이 조화를 이루며 살아가는 지혜로운 통치체제 구축이 필요했어요. 사회적 모순을 외면하고 기득권을 지키려는 원로원 중심의 귀족파에 맞서 평민들의 권익과 민생을 지키려는 용감한 그라쿠스 형제가 나섭니다. 그들의 개혁 정책이 실패한 후 약 100년 동안 로마에는 평민파와 귀족파 간의 수많은 내전이 벌어집니다. 이 격동하는 100년 동안 한 시대를 풍미했던 수많은 영웅호걸이 등장합니다. 그러다 보니 이 시대를 그린 미술 작품도 많습니다. 마리우스, 술라, 스파르타쿠스, 폼페이우스 그리고 카이사르와 안토니우스까지. 카이사르와 안토니우스의 연인이자 경국지색(傾國之色)의 미모를 자랑했던 이집트의 여왕 클레오파트라는 로마의 1,200년 역사

를 통틀어 가장 드라마틱한 이야기를 들려줍니다.

　서양 역사에서 가장 강력하고 화려한 시대였던 고대 로마를 동경하던 많은 화가와 조각가의 작품을 선별하여 이번 책을 썼습니다. 아마 1권에 등장하는 인물보다 2권에 등장하는 인물들이 여러분께 좀 더 친숙할 것입니다. 그만큼 1권보다 더 흥미진진하게 읽을 수 있지 않을까 기대해 봅니다. 영국의 대문호 윌리엄 셰익스피어도 그의 희곡에서 카이사르, 안토니우스 그리고 클레오파트라의 이야기를 다루는데요. 셰익스피어도 이 시대를 가장 역동적이고 드라마틱하다고 보았기 때문일 것입니다.

　이 책으로 가장 이야기거리가 많았던 고대 로마의 격동 100년을 그림과 함께 감상하신다면, 이 책에서 소개하는 작품들을 직접 보기 위하여 유럽 미술관 투어를 계획하게 되실지도 모르겠습니다. 그렇게 되기를 소망하며, 남은 로마의 역사 이야기도 더 알차게 준비하겠습니다.

　　　　　　　　　　　　　　　　　　　　　　　　　김규봉

| 차 례 |

1

평민의 삶을 생각한 그라쿠스 형제는 어떤 개혁을 꿈꿨을까?

〈자신의 보석을 보여주는 그라쿠스 형제의 어머니 코르넬리아〉 안젤리카 카우프만

서양 미술을 쉽게 이해하기 위해서는 최소한 세 가지 배경지식이 있어야 합니다. 바로 그리스·로마 신화, 성경, 그리고 서양 역사입니다. 그중에서도 서양 문화의 근간을 형성한 고대 로마의 역사를 어느 정도 알아야만 유럽 미술관에 걸려 있는 수많은 역사 명화를 더 잘 이해할 수 있습니다. 특히 18세기 로코코 시대 그림이 그렇습니다. 로코코 시대 그림의 화려한 색상과 완벽한 비율, 인물과 배경 장식 등을 보면 감탄을 금할 수 없습니다. 하지만 로코코 시대 화가들은 단순히 아름다운 그림을 그리는 것만으로는 만족하지 않았어요. 그들은 화려한 미적 표현을 넘어서 그림을 보는 사람들에게 도덕적 메시지를 전달하고자 했지요. 이것은 신고전주의 사조의 출현 이전

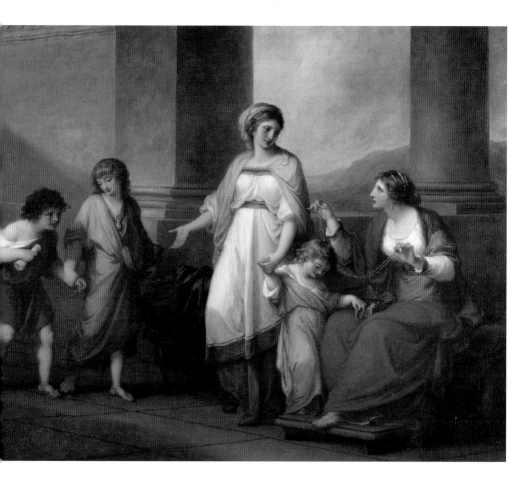

안젤리카 카우프만(Angelica Kauffman, 1741-1807), 〈자신의 보석을 보여주는 그 라쿠스 형제의 어머니 코르넬리아(Cornelia, Mother of the Gracchi, Pointing to her Children as Her Treasures)〉, 1785년, 미국 버지니아 미술관

까지 로코코 화가들의 공통된 주제였습니다. 그들이 주로 활동한 18 세기 중반에 지중해의 고대 문화, 특히 로마에 대한 관심이 커져가 면서 그림의 주제는 고전 이야기로 확대되어 갔습니다.

스위스 태생의 영국 화가 안젤리카 카우프만은 이 장르에 기여 한 대표적인 화가입니다. 1785년에 그린 그녀의 대표작 〈자신의 보

석을 보여주는 그라쿠스의 어머니 코르넬리아〉는 고대 로마 시대 그 라쿠스 형제의 어머니 코르넬리아 스키피오니스 아프리카나(Cornelia Scipionis Africana, BC190?-BC100)가 그녀의 자랑스러운 두 아들을 보석 으로 생각한다는 이야기를 담고 있습니다.

이 그림은 미국 버지니아 미술관의 대표적인 그림입니다. 그림을 보면 로마식 기둥 앞에 두 명의 여성이 전형적인 고대 로마 드레스 를 입고 대화를 나누고 있습니다. 세 명의 어린이도 얇은 가죽 샌들 을 신고 세련되게 장식된 토가를 입고 있습니다. 이 고전적인 로마 건물을 배경으로 어린 딸의 손을 잡고 우아하게 서 있는 여인이 바 로 코르넬리아입니다. 우리나라로 치면 신사임당같이 로마 현모양 처의 전형으로 알려진 여성입니다.

기원전 2세기 숙적 카르타고를 멸망시키고 지중해를 중심으로 한 서양 세계에서 패권 국가로 떠오른 고대 로마 공화국은 성장통을 앓듯이 극심한 사회문제를 겪습니다. 특히 사회의 양극화 문제가 심 했는데요. 그라쿠스 형제는 토지 개혁으로 사회의 양극화 문제를 해 결하려고 한 정치가입니다. 이들을 올바르게 가르치고 기른 어머니 가 바로 코르넬리아입니다. 그녀는 포에니 전쟁을 승리로 이끈 로마 의 영웅 대(大) 스키피오(Scipio Africanus, 스키피오 아프리카누스)의 딸이었 으며, 그녀의 남편은 로마의 집정관이었습니다. 이 명문가의 아들들 인 티베리우스와 가이우스 그라쿠스 형제는 로마 개혁 정치인의 상 징으로 여겨졌으며, 그들의 어머니 코르넬리아는 로마 시대 최고의 미덕을 갖춘 여인으로 받들어졌습니다.

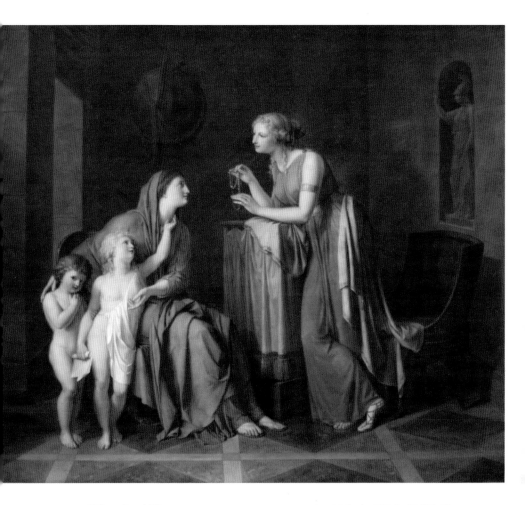

필립 프리드리히(Philipp Friedrich von Hetsch, 1758–1838), 〈그라쿠스 형제의 어머니 코르넬리아(Cornelia, Mother of the Gracchi)〉, 1794년, 독일 슈투트가르트 미술관

 안젤리카 카우프만의 그림에서는 코르넬리아의 이웃집 여인이 자신의 보석들을 가져와 실컷 자랑한 후에, "당신도 당신의 보석을 자랑해 보라"라고 요청합니다. 그 말에 코르넬리아는 주저 없이 자신의 아들들을 보여줍니다. 화가는 책과 공책을 지닌 코르넬리아의

보석 같은 두 아들을, 소년임에도 불구하고 미래의 로마 영웅답게 당당하고 기품 있게 그렸습니다.

반면 여기 묘사된 코르넬리아의 딸 셈프로니아는 반짝이는 보석에 관심이 많은 것 같습니다. 그러나 코르넬리아는 셈프로니아를 물질주의적 여성으로부터 멀어지게 하여 그녀와 같은 미덕을 갖춘 기품 있는 여인이 되도록 이끌 것입니다. 실제로 셈프로니아는 또 다른 로마의 영웅 소(小) 스키피오(Scipio Aemilianus, 스키피오 아이밀리아누스)의 부인이 되어 잘 내조한 것으로 유명합니다.

그런데 사실 코르넬리아의 두 아들 티베리우스와 가이우스는 9살이나 차이 나는 형제였습니다. 그렇게 보면 카우프만의 저 그림은 사실성이 조금 결여되어 있습니다. 그라쿠스 형제의 나이 차가 두세 살 정도밖에 안 되어 보이기 때문입니다.

독일의 신고전주의 역사 화가 필립 프리드리히가 동일한 주제로 그린 〈그라쿠스 형제의 어머니 코르넬리아〉에서도 두 형제의 나이 차는 얼마 안 되어 보입니다. 저렇게 홀딱 벗긴 아이들을 데리고 이웃에게 자랑하려면 아무래도 어린아이로 표현해야 했기 때문이지 않을까 생각이 듭니다.

그에 비해 네덜란드 신고전주의 화가 조제프 베누아 수베가 그린 〈그라쿠스 형제의 어머니 코르넬리아〉는 보다 사실에 가깝지 않을까 생각됩니다. 이 그림 역시 전형적인 로마식으로 장식된 실내에서 자랑스러운 두 아들과 딸을 이웃에게 보이는 코르넬리아가 주인공입니다. 앞의 두 그림과 다른 점은 세 아이를 실제 나이 차에 맞게

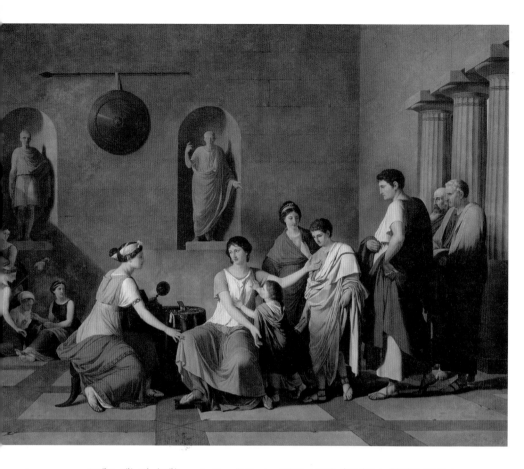

조제프 베누아 수베(Joseph-Benoît Suvée, 1743-1807), 〈그라쿠스 형제의 어머니 코르넬리아(Cornelia, mother of the Gracchi)〉, 1795년, 프랑스 루브르 박물관

그렸다는 것입니다. 코르넬리아의 장녀 셈프로니아가 뒤에 있고 그 앞에는 청소년으로 보이는 장남 티베리우스가 서 있습니다. 그리고 코르넬리아의 바로 옆에는 어린아이인 차남 가이우스가 있네요.

이렇게 로마의 신사임당 코르넬리아가 자랑스러워한 그라쿠스 형제는 과연 어떤 사람들이었을까요? 그들을 이해하기 위해서는 당시의 로마 상황을 먼저 이해해야 합니다. 우리말에 '개구리 올챙이

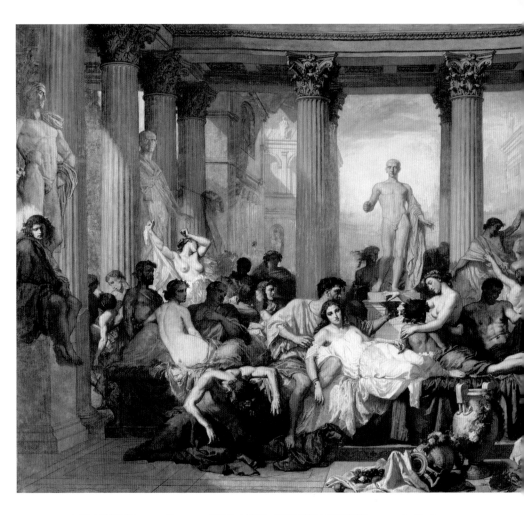

토마 쿠튀르(Thomas Couture, 1815–1879), 〈퇴폐적인 로마인들(Romans In Their Decadence)〉, 1847년, 프랑스 오르세 미술관

적을 기억 못 한다'라는 말이 있지요. 이름 모를 조그마한 도시 국가였던 로마는 지중해를 제패하고 있던 강력한 해상 왕국 카르타고와의 포에니 전쟁에서 승리한 뒤 지중해의 신흥 강자로 부상하면서 초심을 잃은 개구리가 됩니다. 로마는 착실히 기반을 닦으며 강대국이 되었지만 그럼에도 지중해의 패권이라는 자리를 차지하는 것은 버

거운 일이었던 것 같습니다. 우선 포에니 전쟁을 치르면서 수많은 로마의 시민이 전사하였습니다. 전쟁이 스쳐 간 자리는 지난 전쟁의 가혹함을 떠올리게 했어요. 살아남은 시민들도 전쟁 동안에는 생업을 포기할 수밖에 없었습니다. 그런데 이러한 혼란의 시기를 틈타 부를 축적한 세력이 있었고, 그 기득권층은 전쟁에 승리하여 얻은 결과물을 자신의 것으로 만드는 데에 열중합니다.

지중해를 차지한 로마는 전에 없던 번영을 누립니다. 상공업의 발달과 함께 정복한 속주들로부터 많은 부가 쏟아져 들어옵니다. 그러나 그 대부분 부는 귀족과 기사와 같은 일부 상류층이 차지해요. 경제적 풍요와 함께 들어온 헬레니즘 문화의 영향으로 소박하던 로마인들도 점점 사치에 빠져들지요. 방 한 칸에도 만족했던 로마인들은 널따란 정원, 식당, 냉·온탕 시설이 갖춰진 목욕탕, 도서실, 휴게실, 주방, 침실 등이 딸린 저택에서 수백 명의 노예를 부리며 매일 연회를 계속하는 사치스러운 나날을 보냅니다. 배가 불러도 먹는 기쁨을 더 느끼기 위해 토한 다음에 또다시 먹기를 되풀이하였다고 할 정도로 사

치와 방탕이 만연했습니다. 전쟁 직후의 혼란함은 적절히 해결되지 못했고 빈부격차의 심화라는 거대한 사회문제가 로마 사회의 근간을 흔듭니다. 이 문제를 해결하기 위해 적극 나섰던 사람들이 바로 앞서 본 그라쿠스 형제입니다.

한편 로마 농촌에도 변화가 시작됩니다. 카르타고 정복 이후 더 넓은 영토를 소유하게 된 로마 귀족들이 전쟁으로 얻은 수많은 노예를 이용하여 농사를 짓는 대농장(라티푼디움) 경영 제도가 널리 퍼집니다.

19세기 프랑스 역사 화가이자 마네를 비롯한 프랑스 황금세대 화가들을 가르쳤던 토마 쿠튀르가 그린 〈퇴폐적인 로마인들〉은 당시 라티푼디움을 소유했던 로마 귀족들과 상류층들이 주지육림(酒池肉林, 술이 연못을 이루고 고기가 숲을 이룬다는 뜻으로, 호화롭고 사치스러운 주연(酒宴)을 비유하는 말)에 빠져 얼마나 사치스럽고 퇴폐적인 생활을 하였는지를 여실히 보여줍니다.

그러나 로마 발전의 기반이었던 시민군 대부분을 구성하고 있던 농민들은 점차 몰락합니다. 전쟁에 참전하였던 시민들이 전쟁이 끝난 후 귀향하였을 때 그들의 농토는 전쟁 동안 돌보지 못하여 황폐해져 있었습니다. 그 황폐해진 농토를 몇 년간 일구어 다시 시장에 농산물을 팔려고 하였을 때는 또 다른 문제가 기다리고 있었습니다. 귀족들이 소유한 해외 속주의 라티푼디움에서 노예들에 의해 대규모로 경작된 값싼 농산물이 물밀듯이 로마로 수입되고 있었던 것입니다.

농민들은 속주에서 들여온 곡물 때문에 곡물값이 폭락하자 농업

경쟁력을 잃습니다. 그들은 도시에서 노동이라도 하여 생계를 꾸려 가려고 토지를 팔고 로마로 몰려가죠. 로마는 실업자로 가득 찼고, 농민의 무장에 의지했던 무적의 로마 시민군 체제도 따라서 무너져 갑니다.

상류층의 부패와 사치, 농민의 몰락, 군대 체제의 붕괴 등 사회 혼란이 심해지자 명문 출신의 젊고 양심적인 호민관 티베리우스 그라쿠스(Tiberius Sempronius Gracchus, BC163-BC132)가 개혁을 부르짖고 나섭니다. 그라쿠스 가문은 당시 로마에서 존경받는 가문이었습니다. 그런데 로마의 집정관이기도 했던 그의 아버지가 기원전 154년경 아직 어린 나이의 세 아이를 남기고 죽고 맙니다. 당시 로마 사회는 과부들에게 재혼을 권장했는데, 코르넬리아는 재혼하지 않고 아이들을 잘 키우고자 다짐합니다. 세 자녀는 그녀의 바람대로 훌륭하게 자랍니다.

티베리우스는 제3차 포에니 전쟁 당시 매형인 소 스키피오와 함께 카르타고의 멸망을 지켜보았습니다. 기원전 137년에는 군단의 회계감사관으로서 히스파니아의 누만티아에서 일어난 반란을 진압하는 원정에 참여하는데요. 원정은 실패하고 불명예스러운 강화 조약을 맺습니다. 이때 티베리우스의 소극적인 태도에 그의 매형인 소 스키피오와 원로원이 불만을 느꼈다고 합니다. 그런 티베리우스였지만 기원전 133년 호민관으로 선출되자 그는 민회에 그의 평소 소신이었던 '토지 개혁법'을 제출합니다. 그는 로마를 살리기 위해서는 농민들에게 토지를 마련해 주어야 한다고 주장합니다. 그는 농민

을 육성하면 군대도 강해지고, 도시의 실업자 문제도 자연스럽게 해결될 것이라고 믿었어요. 티베리우스가 주장한 토지 개혁법의 내용은 다음과 같습니다.

첫째, 국유지 임차 상한선을 500유게라(jugera, 약 4백 평)로 정하고 아들의 명의로 한 명당 250유게라까지 인정한다. 단, 전체 가족이 1,000유게라를 넘기지 못한다.

둘째, 국유지 임차권은 상속하지만 양도할 수는 없다.

셋째, 1,000유게라 이상의 토지는 국가에 반환하고 보상을 받으며, 반환된 토지는 농민에게 재분배하고 국고에서 보조금을 지급한다.

그러나 기득권 세력인 원로원에서는 또 다른 호민관 옥타비우스를 포섭하여 거부권을 발동하게 합니다. 그러자 그라쿠스는 민회를 통해 옥타비우스를 탄핵하고 토지 개혁법안을 통과시켜 버려요. 전례 없는 일에 토지 개혁 위원들의 기세는 등등하였습니다. 개혁파에 대한 기득권의 반감은 더욱 높아져만 갔고, 귀족파는 티베리우스 그라쿠스의 호민관 임기가 끝나면 그를 기소하려 했습니다. 이에 맞서 티베리우스는 그때까지 관례적으로는 재선이 허용되지 않던 호민관

바르텔 베함(Barthel Beham, 1502-1540), 〈티베리우스 그라쿠스(Tiberius Sempronius Gracchus)〉, 1528년, 영국 박물관

직에 평민들의 지지를 바탕으로 다시 출마합니다. 그러자 귀족파는 티베리우스가 독재를 꿈꾼다는 비난을 퍼붓는 등 필사적으로 당선을 막으려 시도합니다.

드디어 운명의 호민관 선거 날, 티베리우스 그라쿠스의 수많은 지지자가 로마 광장에 모여들었습니다. 이 기세라면 티베리우스의 당선은 분명해 보였습니다. 다급해진 귀족파는 집정관 스카이볼라에게 선거를 무효로 하라고 요구했으나 거절당합니다. 그러자 귀족파는 쇠몽둥이로 무장하고 광장으로 가서 티베리우스의 지지자들을 무차별적으로 학살합니다. 그날 광란의 학살극에서 티베리우스 그라쿠스도 허무하게 살해당하고, 그를 지지하던 개혁파 3백여 명이 학살당했습니다. 그들의 시체는 테베레강에 버려졌고, 시신이라도 돌려달라는 유족들의 애끓는 청원마저 무시당합니다.

16세기 독일의 조각가 바르텔 베함은 티베리우스 그라쿠스와 그의 지지자들이 원로원 세력에 의해 무참히 살해되는 장면을 부조로

작품화하였습니다. 쇠몽둥이와 창을 들고 그라쿠스 지지자들을 살해하는 끔찍한 장면을 생생하게 조각한 이 작품은 그날의 참상을 여실히 보여줍니다. 귀족파는 말을 타고 마치 사냥하듯 죄 없는 사람들을 무자비하게 학살하고 있습니다. 그날의 대학살이 얼마나 원시적이었는지 부각하기 위해 가해자와 피해자 모두 알몸으로 표현한 것이 인상적입니다.

그라쿠스가 처참하게 살해당한 후, 원로원은 평민들의 분노를 잠재우기 위해 귀족파의 주동자인 스키피오 나시카를 사실상 로마에서 추방하고 토지 개혁법안을 그대로 통과시켜 줍니다. 그러나 그라쿠스라는 견인차가 없어진 상황에서 토지 개혁은 순조롭게 진행되지 못합니다.

로마 공화정 수립 이래 최초의 내분이자 유혈 사태인 이 사건은 공화정의 험난한 앞날을 예고하는 것이었습니다. 당시에는 평민 개혁파가 축출된 것으로 보였지만 그로부터 10년 후인 기원전 123년, 민회는 티베리우스 그라쿠스의 동생인 가이우스 그라쿠스(Gaius Sempronius Gracchus, BC154-BC121)를 호민관으로 선출하였습니다.

형 티베리우스가 로마에서 수구 귀족파에게 죽임을 당한 기원전 133년, 가이우스는 매형 소 스키피오의 휘하 부대가 주둔하고 있던 히스파니아 누만티아에서 군 복무를 하고 있었습니다. 가이우스는 이후 10년간 복수의 칼을 갈면서, 당시 로마 공화정의 지도자들이 거치는 평범한 경력을 쌓습니다. 그는 형이 처참하게 죽으면서 실패로 끝난 토지 개혁법을 다시 시행하고자 호민관이 되기 전부터 철저

한 준비를 합니다. 그는 토지 개혁법 시행은 물론 국가가 농민으로부터 곡물을 비싸게 사서 도시민에게 싼값으로 공급하는 '곡물법'까지 제정하면서 그의 형보다 더 강력한 개혁 법안을 시행하였습니다. 가이우스는 다음 해 호민관에 연임하면서 개혁 정책을 밀어붙입니다. 그리고 기원전 121년에는 세 번째 연임에 도전하지만, 그의 개혁 정책에 반대하는 귀족파의 저항에 부딪혀 낙선합니다.

귀족파는 그를 완전히 제거할 또 다른 음모를 꾸밉니다. 가이우스가 제출했던 법안인 카르타고 식민시 개발에 관한 투표가 진행되는 날이었습니다. 이날 사소한 다툼 끝에 하급 관리 한 명이 평민파에게 살해당하는 사건이 벌어집니다. 집정관 루키우스 오피무스를 중심으로 한 로마 원로원은 이 사건을 빌미로 그라쿠스와 평민파 전체를 '공화국의 적'으로 규정합니다. 원로원은 일종의 계엄령을 선포하고 무력으로 평민파를 진압해요. 평민파는 전통적으로 평민의 아성이던 아벤티노 언덕에서 저항했으나 3,000여 명이 모두 학살당합니다. 가이우스도 혼란 중에 도망치다가 결국 스스로 목숨을 끊습니다. 오피무스에 의해 가이우스와 그의 동료들은 참수되어 포로 로마로에 효수되고, 가이우스의 시신은 그의 형 티베리우스와 마찬가지로 테베레강에 던져집니다.

이후 원로원은 카르타고 식민 도시 건설, 로마 시민권의 확대 등을 비롯한 가이우스의 개혁 법안을 대부분 무효로 만들고 토지 개혁도 무산시킵니다. 이렇게 로마를 바꿔보고자 했던 그라쿠스 형제의 개혁은 허무하게 물거품이 되고 맙니다. 나중에야 시민권 확대를 비

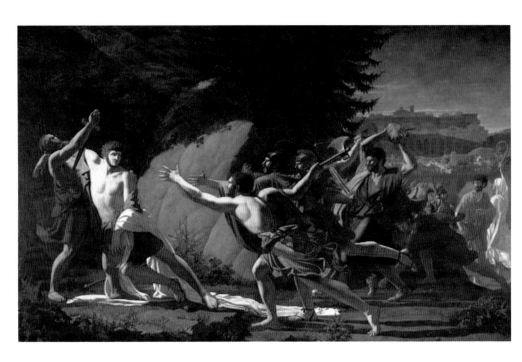

프랑수아 토피노 르브룅(François Topino Lebrun, 1764-1801), 〈가이우스 그라쿠스의 죽음(The death of Caius Gracchus)〉, 1798년, 소장처 불명

롯한 그라쿠스 형제의 개혁이 옳았음이 증명되고, 그 대부분이 율리우스 카이사르에 의해 실행됩니다.

18세기 말 프랑스 대혁명 기간에 작품 활동을 한 프랑수아 토피노 르브룅은 신고전주의 화가입니다. 그의 〈가이우스 그라쿠스의 죽음〉에서는 귀족파 세력에 의해 아벤티노 언덕에서의 농성이 좌절되자 가이우스 그라쿠스가 자살하는 장면을 그리고 있습니다. 르브룅은 프랑스 대혁명이 좌절한 안타까움을 로마 역사를 통해 나타내고 싶었던 것이 아닐까 싶습니다. 그림에는 광기에 물들어 칼과 도끼 그리고 돌덩이를 들고 쫓아오는 로마 폭도들에게 죽임을 당하느니 차라리 자기 손으로 직접 생을 마감하고자 했던 2천 년 전 한 젊

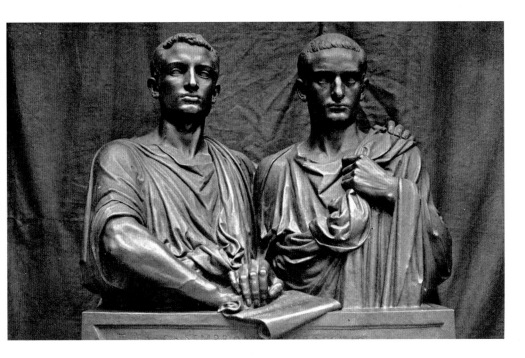

장 밥티스트 기욤(Jean-Baptiste Claude Eugène Guillaume , 1822-1905), 〈그라쿠스 형제의 흉상(The Gracchi, half-length group)〉, 19세기, 프랑스 오르세 미술관

은 개혁가의 모습이 비장하게 표현되어 있습니다. 왼쪽의 그라쿠스와 그의 노예에게는 밝은 조명을 비추어 그림을 보는 사람들의 시선이 그라쿠스에게 집중되도록 구도를 잡았습니다. 거의 벌거벗은 그라쿠스의 노예가 그의 주인을 보호하면서 폭도들을 막는 사이에 붉은 옷을 입은 가이우스 그라쿠스는 비장하게 자기 가슴을 칼로 찌릅니다. 이 그림은 그라쿠스가 숨을 거두는 장면을 긴장감 있게 묘사했습니다. 개혁은 이렇게 피를 동반하는 어려운 길인가 봅니다.

다음은 19세기 프랑스의 조각가 장 밥티스트 기욤이 남긴 〈그라쿠스 형제의 흉상〉입니다. 그라쿠스 형제는 아마도 개혁 내용이 담겨 있는 서류에 손을 포개 얹고 있습니다. 그들의 굳은 표정과 손을

맞잡은 자세에서는 어떠한 난관이 있어도 민중을 위한 개혁을 완수해 내고자 하는 굳은 결의가 엿보입니다.

2000년 전에도 사회의 양극화 문제는 지금과 마찬가지로 큰 문제였습니다. 시장의 자유로운 경쟁에서 밀려난 사람들을 구제하는 것만으로는 양극화 문제를 해결할 수 없습니다. 그래서 그라쿠스 형제의 개혁과 같이 어느 정도 시장에 대한 개입과 법을 변화시키려는 노력이 필요합니다. 그라쿠스 형제는 그 자신들이 기득권인 귀족 출신이었음에도 로마 사회의 모순을 해결하고 어려운 처지로 전락한 평민들을 위해 사회 개혁을 추진했다는 점에서 오늘날 우리도 본받아야 할 위인들이었습니다. 하지만 그들의 개혁 정책들은 독선적이고 급진적인 측면이 강했기에 강력한 저항에 부딪히면서 실패할 수밖에 없었습니다.

그라쿠스 형제 사후 100년 가까이 로마에서는 민회 중심의 평민파와 원로원 중심의 귀족파가 끝없이 대립합니다. 이러한 혼돈의 시대는 카이사르를 거쳐 로마의 초대 황제 아우구스투스가 그라쿠스 형제들의 개혁 정책을 받아들이면서 일단락되었고, 이를 계기로 로마는 더욱 발전하게 되었습니다.

2

유구르타는 어떻게 로마와 10년이나 전쟁을 이어갔을까?

〈마리우스의 승리〉 조반니 바티스타 티에폴로

고대에는 찬란했으나 멸망 후 철저히 짓밟혀 폐허가 된 나라가 많이 있습니다. 그중에서도 그리스에 의해 멸망한 트로이, 로마에 의해 멸망한 카르타고가 유명합니다. 로마인의 카르타고인 학살은 트로이 파괴에 필적하는 대량 학살 행위였지요. 한때 가장 찬란했던 카르타고는 완전히 파괴되어 끝을 맞이했습니다. 로마인들은 이 폐허 위에 자신들의 새로운 도시를 건설했습니다.

카르타고가 멸망하고 로마는 지중해 전체를 석권하는 패권 국가로 부상했지만, 지중해 너머 아프리카 땅까지 영향을 미치지는 못했습니다. 로마와 동맹을 맺고 카르타고를 멸망시켰던 누미디아 왕국이 오늘날 알제리와 튀니지 일부 지역에 걸쳐 있었지요. 누미디아 전설에 따르면 히스파니아에서 헤라클레스가 죽었는데, 그를 따르던

페르시아 사람들이 오늘날 알제리 지방에 건너와 누미디아를 세웠다고 합니다. 그러나 언어적인 관점에서 그들은 페르시아계가 아니라 북부 아프리카의 베르베르인이었다고 보여집니다. 그들은 건조한 기후에 알맞은 반농반목 생활을 영위하였다고 전해집니다.

한니발 전쟁에서 대 스키피오(스키피오 아프리카누스)에게 협력한 마시니사가 누미디아의 왕위에 올랐고, 그가 로마에 협력하여 카르타고를 멸망시켰던 때는 기원전 201년이었습니다. 카르타고 멸망 후 마시니사는 로마 정부로부터 많은 영토를 받았고, 지중해에서 상당히 강력한 국가를 건설할 수 있었습니다. 그 결과 로마 일각에서는 마시니사가 제2의 한니발이 될 것이라고 우려했습니다. 그러나 그는 이러한 우려를 불식시키기 위하여 최후까지 로마와 굳건한 동맹 관계를 유지하였고, 기원전 149년에 89세를 일기로 세상을 떠납니다. 그는 정력이 왕성하여 아들만 무려 86명이나 두었다고 해요. 마시니사 왕이 사망하자 소 스키피오(스키피오 아이밀리아누스)의 중재 아래, 누미디아의 왕권은 마시니사의 적자 세 명에게 돌아갑니다. 그들의 이름은 미킵사(Micipsa), 그루사(Gulussa) 그리고 마스타나발(Mastanabal)이었습니다.

큰아들 미킵사와 그 형제들은 처음에 로마에 적극 협력하는 정책을 유지하였습니다. 그런데 마스타나발과 그루사가 일찍 죽고, 미킵사가 홀로 왕권을 차지하게 됩니다. 미킵사에게는 어린 두 아들 아데르발(Adherbal)과 히엠프살(Hiempsal)이 있었어요. 그 외에 조카 유구르타(Jugurtha)가 있었지요. 유구르타는 마시니사의 둘째 아들이자 마

킵사의 동생인 마스타나발의 서자였습니다. 그는 용감하고 사냥을 잘하였으며, 자신의 공을 다른 사람에게 돌릴 줄도 아는 야심 많은 젊은이였어요.

처음에 미킵사는 조카의 활약에 기뻐했지만, 아직 어린 아들들의 자리가 위협받을까 걱정합니다. 그리하여 왕은 유구르타가 전사하기를 바라는 마음을 품고 그를 누만티아 전쟁을 지휘하는 소 스키피오에게 파견합니다. 그러나 미킵사의 바람과 달리 유구르타는 참전하여 뛰어난 공적을 세워요. 그의 탁월함을 깨달은 로마 귀족들은 유구르타에게 영향력을 행사하고자 하였으며, 왕이 되고 싶은 욕심에 들뜬 유구르타도 이에 동조합니다. 이에 소 스키피오는 그에게 소수 붕당의 힘에 휘둘리지 말 것을 권고하면서, 그의 행적을 칭찬하는 편지를 미킵사에게 보냅니다. 이 편지를 받은 미킵사는 마음을 바꾸어 유구르타를 양자로 삼고 친아들처럼 대합니다. 기원전 118년에 죽은 미킵사 왕은 왕국을 아데르발, 히엠프살, 유구르타에게 고루 분배합니다. 미킵사는 임종할 때 유구르타에게 자신의 아들과 사이좋게 지내라고 신신당부하고 두 아들에게도 사촌 형의 용감함을 본받으라는 말을 남깁니다.

하지만 미킵사의 바람과 달리 미킵사가 죽은 지 채 1년도 되지 않아 유구르타가 히엠프살을 살해합니다. 이 소식을 들은 히엠프살의 친형 아데르발은 분노하여 로마 원로원에 이 사실을 알림과 동시에 군대를 일으켜 유구르타에게 쳐들어갑니다. 그러나 아데르발은 대패하고 로마로 도망치는 신세가 되는데요. 유구르타는 부하를 시

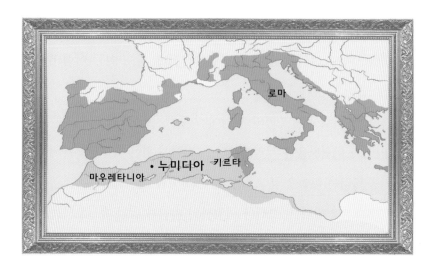

기원전 2세기 누미디아 지도. 본격적인 국가의 틀을 갖췄던 기원전 202년부터 기원전 46년까지 현재 알제리와 모로코 지역에 존속했던 베르베르인의 왕국이다.

켜 로마 귀족들에게 뇌물을 주고 로마의 여론을 자신에게 유리하게 만듭니다.

아데르발은 로마가 동맹국의 불행을 간과하지 말고, 마시니사 왕의 적통 계승자인 자신을 도와 불의를 저지른 유구르타를 응징해야 한다고 주장합니다. 그러나 로마 원로원 의원 대부분이 유구르타의 뇌물을 받은 상태였고, 결국 원로원은 유구르타의 편을 듭니다. 그 결과 유구르타에게 유리한 포고령이 발표되는데, 누미디아 왕국을 아데르발과 유구르타에게 공평하게 분할한다는 것이었습니다. 이 포고령에 의해서 누미디아 서부는 유구르타에게, 동부는 아데르발에게 분배됩니다.

욕심 많은 유구르타는 고작 누미디아의 일부만 통치하는 데 만족

하지 않습니다. 그는 곧 야심을 드러내며 또다시 아데르발의 영토를 침략해요. 전쟁에 소질이 없었던 아데르발은 결국 누미디아의 수도인 키르타(오늘날 알제리의 콩스탕틴)에 진을 치고 농성하는 처지가 됩니다. 이에 로마는 즉시 사절을 파견하여 싸우지 말고 대화로 문제를 풀라고 하지만 유구르타가 이를 거부합니다. 로마의 사절들이 물러가고 유구르타는 포위 공격을 서둘렀으나 함락에는 실패합니다.

독 안에 든 쥐가 된 아데르발이 로마에 지원을 간절히 요청하는 편지를 보내자 로마에서는 다시 유구르타에게 사절단을 파견합니다. 하지만 회담은 소모적이었고 결과는 나오지 않아요. 사절들이 빈손으로 로마에 돌아가자 키르타에 있던 이탈리아 사람들은 항복하자며 아데르발을 설득합니다. 아데르발은 끝까지 항복하기를 거부하였지만, 다수의 주장을 막을 방법은 없었어요. 결국 키르타가 항복하자 유구르타는 아데르발은 물론이고 성안에서 저항했던 모든 사람을 죽입니다. 그 가운데에는 이탈리아인과 로마인도 포함되어 있었습니다.

자국민까지 살해되었다는 충격적인 소식을 들은 로마는 전직 집정관 루키우스 칼푸르니우스 베스티아를 누미디아로 파견합니다. 그는 군대를 모집하고 급료로 지급할 돈과 군수품을 싣고 시칠리아를 거쳐 아프리카에 상륙하는데요. 이것이 포에니 전쟁 이후 처음으로 로마군이 대규모로 출병하게 된 기원전 110년의 '유구르타 전쟁'입니다. 전쟁 초기 누미디아로 진격한 로마군은 몇몇 도시를 함락하며 로마군의 위용을 보여줍니다. 그러나 베스티아는 칭찬이 자자한

평판에 못 미치는 일을 저지릅니다. 유구르타의 뇌물을 받고 탐욕에 눈이 멀고 만 것입니다. 양측은 평화 협상을 맺었고, 유구르타는 로마군에 코끼리 30마리와 다량의 가축과 말 그리고 소량의 은을 뇌물로 제공합니다. 전쟁을 대충 마무리 지은 베스티아는 공직자 선거가 열리는 7월에 맞춰 로마로 귀국합니다.

베스티아의 부정부패 혐의가 드러나자 로마는 당시 법무관이었던 루키우스 카시우스를 특임 대사로 유구르타에게 파견합니다. 유구르타는 로마로 와서 사건의 전말을 소명하라는 명령을 받습니다. 로마에 온 유구르타를 본 평민들은 당장 유구르타를 체포하여 심판하라고 요구합니다. 그러나 유구르타는 당시 호민관이었던 가이우스 바이비우스를 뇌물로 매수하였고, 바이비우스는 호민관의 거부권을 행사하여 유구르타의 청문회를 막습니다. 결국 유구르타 청문회는 로마 시민들의 비웃음 속에 흐지부지 해산되지요.

그때, 스푸리우스 알비누스라는 유력한 원로원 의원이 그루사의 아들인 맛시바(Massiva)를 부릅니다. 스푸리우스는 유구르타의 죄를 원로원에 청하고 누미디아의 왕권을 차지하라고 맛시바를 설득합니다. 이에 위기감을 느낀 유구르타는 부하를 시켜 맛시바를 암살해요. 그런데 이 암살자가 붙잡혀 알비누스에게 끌려가고 맙니다. 결국 암살을 지시한 유구르타가 재판에 회부되지만, 유구르타는 이때도 시의적절하게 배심원 50명에게 뇌물을 바쳐 무죄 판결을 받아내고 누미디아로 급하게 줄행랑을 칩니다. 이때 유구르타는 이렇게 외쳤다고 합니다.

"참으로 돈으로 좌지우지되는 도시로다! 이제 돈으로 사들이는 자가 나타나면 로마는 곧 망하게 되리라."

이때가 기원전 110년입니다. 로마는 다시 유구르타를 정벌하기로 하고 원정군을 꾸립니다. 집정관 스푸리우스 포스투미우스를 사령관으로 한 로마군이 누미디아로 건너가 유구르타를 공격합니다. 그러나 경과가 부진하자 스푸리우스는 로마로 돌아가고 그의 동생인 아울루스 포스투미우스가 원정군 사령관이 되지요. 아울루스는 전쟁을 빠르게 끝내기 위해 서두르지만 유구르타는 아울루스가 경험이 일천한 장수임을 간파합니다. 유구르타는 회담을 핑계로 로마군을 숲이 무성한 곳으로 유인하여 포위합니다. 그리고 아울루스뿐만 아니라 로마 병사들에게까지 뇌물을 뿌려 그들의 전쟁 의지를 꺾어놓습니다. 결국 유구르타의 뇌물을 받은 트라키아 출신 기병대와 리구리아(오늘날의 북서 이탈리아 지방) 출신 병사들이 유구르타에게 돌아서자, 로마군은 군장을 버리고 치욕스럽게 패주합니다. 로마군의 진지를 마음껏 약탈한 유구르타는 아울루스와 회담을 열고, 무장을 풀고 멍에 아래로 지나가는 조건 아래 로마군을 무사히 보내주겠다는 제안을 해요. 결국 로마군은 200년 전 삼니움족에게 당했던 것과 비슷한 치욕을 감수하고 철수합니다.

아울루스의 패배와 로마군의 치욕에 관한 소식에 로마는 뒤늦게 정신을 차리고 기원전 109년 신임 집정관으로 선출된 퀸투스 가이킬리우스 메텔루스 피우스(Quintus Caecilius Metellus Pius, BC128-BC63)를 사령관으로 하는 누미디아 원정군을 다시 파견합니다. 그의 부관은

가이우스 마리우스(Gaius Marius, BC157-BC86)였습니다. 규율이라고는 찾아볼 수 없는 군대를 본 메텔루스는 엄정한 군기를 확립하는 것이 우선이라고 보았습니다. 그는 군령을 내려 군대 내에서 식자재를 빼돌리는 행위를 금하고, 노역자들이나 노예들이 군대를 따라다니는 것을 금지합니다. 그는 행군하고 멈출 때마다 병사들이 진지를 짓게 하였고, 해자와 방벽을 둘러보면서 병사들을 감독합니다. 메텔루스는 이렇게 규율을 확립한 군대를 이끌고 곧바로 누미디아로 쳐들어 갑니다. 메텔루스 본인이 보병을 지휘하고 마리우스가 기병대를 이끌고 싸운 첫 전투에서 로마군은 승리를 거둡니다.

유구르타는 과거 로마인들에게 썼던 수법 그대로 메텔루스에게 뇌물을 바치려 시도합니다. 그런데 메텔루스는 반대로 유구르타 왕의 사절단을 매수합니다. 그리고 행군하여 바카(오늘날 튀니지의 베자)라는 도시를 점령합니다. 상황이 불리함을 깨달은 유구르타는 전쟁을 계속하기로 결심하고, 메텔루스가 행군해올 것으로 보이는 무툴강 근처에 매복합니다. 유구르타는 메텔루스의 병사들이 이전에 자신이 무찌른 오합지졸 로마군과 똑같다고 연설하면서 승리를 쟁취하자며 병사들을 독려합니다. 하지만 메텔루스의 로마군은 과거의 로마군과 달랐고, 결국 유구르타의 병사들에 맞서 승리를 거둡니다.

로마군은 누미디아 각지를 약탈하고 황폐화시켰습니다. 메텔루스의 군대는 여러 도시를 위협하면서 항복을 받아내거나 도시를 함락해 불태우기도 했습니다. 유구르타의 패잔병들은 항복하지 않고 게릴라전을 펼치는데요. 이에 맞서기 위하여 메텔루스는 군을 둘로

나눠 한 부대는 자신이 지휘하고, 다른 한 부대는 부관 마리우스가 지휘하게 하여 경작지를 불태우고 식량을 약탈합니다. 그러나 유구르타는 여전히 건재했습니다. 유구르타는 로마군의 행군로를 예측하여 우물을 파괴하고, 치고 빠지는 식의 기습 공격을 감행합니다. 지리한 공방전에도 자마 공격에 실패한 메텔루스는 전쟁을 이어가기 어려운 겨울이 되자 로마 영토인 아프리카 속주로 퇴각합니다.

그 와중에 야심이 많았던 부관 마리우스는 제대를 신청하고 로마로 돌아가 집정관 선거에 출마하겠다고 하는데요. 메텔루스는 그의 눈에 아직 애송이로 보이는 마리우스의 요청에 코웃음을 치면서 제대를 반대합니다. 그러나 마리우스는 이에 아랑곳하지 않고 로마로 돌아가 집정관 선거에 출마하고 결국 당선됩니다. 그리고 원로원은 신임 집정관인 마리우스의 임지로 누미디아 전선을 배정합니다. 다시 누미디아 전선으로 온 마리우스는 메텔루스에게서 군 지휘권을 물려받고 탁월한 지휘력으로 누미디아 대부분을 점령합니다.

유구르타에게는 이제 남은 게 거의 없었습니다. 왕국은 황폐해졌으며, 대부분 영토가 로마군의 수중에 들어갔습니다. 하지만 전쟁은 6년이나 계속됩니다. 유구르타가 이렇게 버틸 수 있었던 것은 그에게 든든한 후원자가 있었기 때문입니다. 바로 그의 장인인 마우레타니아(오늘날 알제리와 모로코 일대)의 보쿠스(Bocchus)왕이었습니다. 유구르타는 보쿠스왕의 신하들에게 뇌물을 주어 그들의 주군이 자기 뜻을 따르도록 부추깁니다. 그리하여 두 왕은 병력을 하나로 합치고, 유구르타는 보쿠스에게 로마는 신의가 없으며, 이웃 왕국들을 파멸

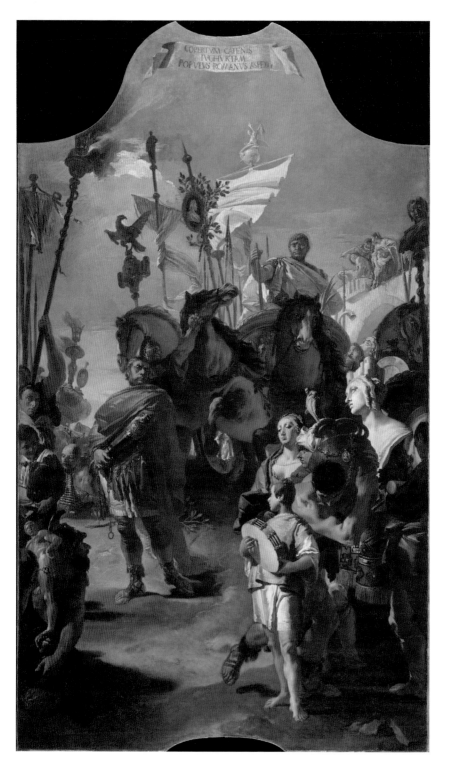

조반니 바티스타 티에폴로(Giovanni Battista Tiepolo, 1696–1770), 〈마리우스의
승리(The Triumph of Marius)〉, 1729년, 미국 메트로폴리탄 미술관

시키는 짓만 한다고 선동합니다.

마리우스는 유구르타와 보쿠스의 관계를 끊어 유구르타를 고립시키는 작전이 이들을 이길 수 있는 유일한 방법이라고 결론을 냅니다. 외교에는 자신이 없었던 마리우스는 신임 회계감사관으로 부임했던 루키우스 코르넬리우스 술라(Lucius Cornelius Sulla Felix, BC138-BC78)를 협상 대사로 임명합니다. 그리고 보쿠스왕은 화술이 뛰어났던 술라에게 포섭됩니다. 유구르타는 아무것도 모르고 보쿠스왕의 초대에 응해 잔치에 참석했다가 쇠사슬에 묶여 술라에게 넘겨집니다. 오랫동안 로마를 괴롭힌 유구르타 문제가 약 10년 만에 해결되는 순간이었습니다.

유구르타는 기원전 104년에 로마에서 열린 마리우스 개선식에 쇠사슬에 묶인 채 끌려 나옵니다. 그리고 포룸 로마노 근처의 감옥에 갇혀 있다가 그의 부하들과 함께 처형됩니다.

1729년에 티에폴로가 그린 〈마리우스의 승리〉라는 그림에는 세 마리 말이 끄는 마차를 타고 승리를 축하하는 마리우스 장군이 있습니다. 그 앞에는 로마군에 사로잡힌 야만인 지도자 유구르타가 사슬에 묶인 채 참담한 얼굴로 서 있습니다. 한때 로마를 위협하고 농락했지만 장인의 배신으로 인해 로마로 끌려온 유구르타의 처참한 몰골과 로마의 영웅이 되어 우뚝 서 있는 마리우스의 모습이 대조를 이루고 있습니다.

독일 출신으로 브라질로 이민을 간 화가 아우구스토 뮐러의 주요 작품 중에는 로마 감옥에 갇힌 누미디아의 왕 유구르타를 그린 〈감

옥에 갇힌 유구르타〉가 있습니다. 툴리아노 카르체레(Tulliano carcere)라고도 불리는 이 감옥은 로마에서 가장 오래된 감옥이며 세계에서 가장 오래된 것으로 간주되기도 합니다. 그림의 유구르타는 붉은 천 조각을 제외하고는 옷을 하나도 걸치지 않은 것처럼 보입니다. 어두운 색은 감옥의 모양과 화면의 왼쪽 위 모서리에 무릎을 꿇고 있는 사람의 존재를 나타냅니다. 유구르타와 그의 부하들은 이 감옥에 갇혀 있다가 결국 형장의 이슬로 사라집니다.

오랜 전쟁을 승리로 이끈 공로는 마리우스에게 돌아갔는데, 그를 시기하는 사람들은 그 공을 술라에게 돌립니다. 술라 역시 자신의 업적을 기념한 각인 반지를 갖고 다녔는데요. 마리우스는 이를 대단히 못마땅하게 생각하지만, 아직 술라가 자신과 맞먹지 않는다고 보고 한동안 술라를 부하로 데리고 있었어요.

유구르타는 자신의 군사력과 처세술만 믿고 전쟁을 일으켰습니다. 일차적인 전쟁 원인은 유구르타의 오판이었으나 약 10년이나 계속된 유구르타 전쟁은 로마에게도 힘든 전쟁이었습니다. 로마의 상황을 보면 강력한 군대만으로는 전쟁에서 승리할 수 없다는 사실을 알 수 있습니다. 특히 적군에게 뇌물을 받는 부패한 군대로는 결코 승리할 수 없지요. 유구르타는 로마군과 군사적으로 대등한 능력을 갖추고 있었으며, 로마군은 단순히 무력으로는 승리할 수 없었습니다. 이를 통해 외교와 협상의 중요성도 알 수 있습니다. 로마는 숙적 카르타고를 이긴 강력한 군사력과 지속적인 성장으로 인해 자만하였고, 변방의 유구르타를 정복하는 데 야심 차게 나섰습니다. 이러한

아우구스토 뮐러(Augusto Müller, 1815–1883), 〈감옥에 갇힌 유구르타(Jugurtha in Prison)〉, 1842년, 브라질 국립미술관

자만은 전쟁을 더욱 어렵게 만들었으며 로마에 큰 손실을 안겨주었지요. 그러나 이 전쟁은 지중해의 패권을 차지한 로마에 불어닥치는 혼란의 전초전에 불과했습니다.

잠시 쉬어가기: 마리우스 군제 개혁 이전의 로마군 구성

1. 벨리테스 – 무산자(無産者)로 가장 가난한 자들이며 (제5계급 프롤레타리아) 방어구는 고사하고 때로는 칼(글라디우스)조차도 갖추지 못한 가장 젊은 시민들입니다. 가볍게 무장한 이들은 수많은 창을 들고 다니며 최전방에서 투창하는 임무를 맡았습니다.

2. 하스타티 – 제4계급 시민 계층으로 기본 갑옷과 작은 방패, 글라디우스를 갖추었습니다. 젊은 경보병으로 전선 맨 앞줄에 위치하여 적의 체력을 소모하는 역할을 맡았습니다.

3. 프린키페스 – 로마 공화정 초기 군대에서 창병이었으나 시간이 흘러 검병이 되었습니다. 이들은 꽤 부유한 계층이라 적절한 장비를 갖출 여유가 있었습니다. 로마군의 주력으로, 젊고 전투 경험이 풍부한 30대에서 40대 초반의 시민이었습니다.

4. 트리아리 - 가장 연장자이자 평민 로마군에서 가장 부유한 편에 속해 고품질의 장비를 갖추었습니다. 로마군의 핵심으로 중무장 금속 갑옷을 입고, 커다란 방패를 들고 다녔습니다. 주 위치는 세 번째 전열이었으며, 창으로 무장을 한 이들은 군단 내에서 엘리트 병사라고 여겨졌습니다.

5. 에퀴테스 - 시민 중에서도 부유한 자들에게는 기사 계급이라 하여 중기병의 무장이 요구되었습니다(경무장 기병은 예컨대 한니발 전쟁에서의 누미디아 같은 동맹국에서 징발했습니다). 등자가 발명되지 않은 고대 로마 시대에 승마는 어려서부터 훈련을 받아야 하는 특수 기술이었습니다. 또한 이탈리아반도는 말을 사육하기 적합하지 않았기 때문에 승마 훈련을 할 수 있는 것은 자산가 집안의 아들들로 한정되어 있었습니다.

3

마리우스는 수적 열세에도 불구하고 어떻게
킴브리 전쟁에서 승리했을까?

〈베르첼라 전투〉 조반니 바티스타 티에폴로

유구르타 전쟁은 10년이나 지속된 골치 아픈 전쟁이었지만 로마 공화국 안보에 큰 영향을 줄 정도의 국가적 위기를 초래한 전쟁은 아니었습니다. 누미디아와 마우레타니아는 지중해 건너에 있고, 자체 해군력도 얼마 되지 않았기 때문입니다. 로마 공화국을 파멸로 이끌지 모르는 엄청난 소용돌이는 북쪽에서 밀려오고 있었습니다. 바로 게르만족의 일원인 킴브리족과 튜턴족의 말발굽이 로마를 휩쓴 것입니다.

이탈리아반도 북쪽에서는 아직도 게르만족과 켈트족이 난립하며 로마에의 복속을 거부하고 있었습니다. 그리고 지금의 덴마크 유틀란트반도에 살고 있다가 살기 좋은 북부 이탈리아로 이주하려는 킴

브리(Cimbri)족과 튜턴(Teutones)족 등 게르만족이 로마 영토로 남하하면서 킴브리 전쟁(BC113-BC101)이 벌어집니다. 로마는 킴브리 전쟁으로 인해 2차 포에니 전쟁 이후 처음으로 심각한 국가적 위험에 처합니다.

킴브리 전쟁은 로마 내부 정치와 군대 조직에 큰 영향을 미칩니다. 이 전쟁은 가이우스 마리우스의 정치 경력에도 크게 기여했으며, 이때 그의 집정관으로서 정치적 갈등 조정 능력이 빛을 발합니다. 당시 로마 공화국의 정치 제도와 관습의 여러 문제점을 혁파하기 위해서는 반드시 가이우스 마리우스와 같은 지도력이 필요했어요. 유구르타 전쟁과 동시대에 벌어진 킴브리 전쟁은 로마 군단을 획기적으로 개혁한 마리우스 개혁에 큰 영감을 준 사건이었습니다.

가이우스 마리우스는 그의 근면함과 성실함으로 대중의 지지를 얻은 히스파니아에서 그의 초기 군 경력을 쌓았습니다. 이후 아프리카로 가 유구르타 전쟁을 승리로 이끌면서 로마 전역에 명성을 떨치지요. 로마로 돌아온 마리우스는 다시 집정관으로 선출됩니다. 하지만 그는 원로원 의원들에게 안하무인하고 오만한 태도로 연설을 하면서 인기가 식습니다. 그리고 그의 부하였지만 정치적 노선이 달랐던 술라와도 적이 됩니다. 두 사람 모두 유구르타 전쟁의 성공적인 결과에 대한 영광을 서로 차지하기를 원했기 때문이었습니다.

가이우스 마리우스는 아르피눔(오늘날 이탈리아 라치오 속주 아르피노)에서 기원전 157년에 태어났습니다. 마리우스는 재산을 많이 축적한 신흥 지주 집안의 아들이었습니다. 그러다 보니 그는 당시 로마

상류층이라면 구사하는 그리스어도 못 해서 이탈리아 촌놈 취급을 받았지요. 젊은 나이에 입대한 마리우스는 전선에 뛰어들기를 마다하지 않는 열정으로 많은 군사 경험을 축적하면서도 검소한 생활 습관을 지닌 군인으로 성장합니다. 그리고 마리우스는 23살이 되던 해 소 스키피오의 군대에 소속되어 누만티아 전쟁에 참전합니다. 당시 스키피오는 군인답지 못한 행동을 엄격하게 금지하는 개혁을 단행하였는데, 마리우스는 이를 누구보다도 더 철저히 이행하여 총사령관의 눈에 듭니다.

가이우스 마리우스는 기원전 119년에 호민관에 당선됩니다. 그는 호민관이 되자마자 부정 선거를 없애기 위하여 법을 개정하는데요. 이를 들은 당시 집정관 루키우스 아울렐리우스 코타는 마리우스를 소환하여 그의 기를 죽이고자 합니다. 하지만 마리우스는 오히려 집정관이 부정부패를 없애려는 자신을 방해한다고 비난하며 그를 당장 체포하라고 소리칩니다. 당시 로마 호민관은 민중의 이익에 거스르는 자는 누구든지 체포할 권리가 있었기 때문이지요. 마리우스는 이러한 패기로 로마에서 인기를 얻었습니다. 그런데 이후 마리우스는 민중들에게 곡물을 무상으로 나눠주자는 법안에는 반대합니다. 평민들은 그를 비난하였으나, 마리우스는 귀족들에게 포퓰리즘을 저지하는 정의로운 사람이라는 평판을 얻기도 하지요.

법무관을 역임하고 기원전 115년 히스파니아 총독으로 임명된 마리우스는 그곳에서 도적들을 소탕하며 지냅니다. 그리고 기원전 114년 즈음 훗날 로마 역사에서 가장 걸출한 영웅인 율리우스 카이

사르의 친고모인 율리아와 결혼합니다. 기원전 109년에는 집정관인 메텔루스 누미디키우스가 마리우스의 능력과 그동안의 우의 관계를 믿고 그를 부관으로 임명하여 유구르타 전쟁에 참전시킵니다. 마리우스가 메텔루스의 부관으로서 활약한 내용은 앞에서 서술한 바와 같습니다.

마리우스는 그라쿠스 형제와 동시대에 살았으나 출세가 늦었습니다. 하지만 카이사르 가문의 사위가 된 뒤 군사 승리를 바탕으로 총 일곱 차례나 집정관을 역임합니다. 그리고 한때 그의 부하였다가 이후에는 그의 최대 정치적 라이벌이 된 술라에게는 군사독재자의 영감을 준 멘토 같은 사람으로 볼 수 있겠습니다.

다시 기원전 103년으로 돌아가 보겠습니다. 북쪽 야만족인 게르만족이 대거 남하하고 있다는 소식이 로마에 전해집니다. 이에 집정관 마리우스가 이끄는 로마 군단도 이들에 맞서 싸우기 위해 알프스 산맥을 넘어 남프랑스에 있던 로마의 속주 프로빈키아(오늘날 프로방스)로 갑니다. 로마는 프로빈키아와 동맹시인 마르세유를 지켜야 했습니다. 그런데 게르만족은 갈리아 중서부에 머무른 채 더는 남하할 기미를 보이지 않았습니다. 론강 유역에 주둔하고 있던 마리우스의 로마군은 무료하게 시간만 보낼 수 없어서 운하 건설을 시작합니다. 이때 건설된 운하가 현재까지 남아서 '마리우스 운하'라고 불리고 있는데, 이 운하는 마르세유와 프랑스 내륙을 이어주는 물류 유통의 젖줄이 되었어요.

그다음 해, 기원전 102년이 되자 드디어 게르만족이 남하하기 시

작합니다. 게르만족의 병력은 약 30만 명에 달했다고 하는데, 그들의 가족과 가축까지 먹여 살리기 위해서 먹을 것이 풍부하다고 소문난 이탈리아로 백만 명이 넘는 민족 대이동을 했던 것입니다. 이동하는 인구 수가 워낙 많다 보니 게르만족은 부족별로 세 방향에서 남하하였습니다. 이들 중 주력인 킴브리족은 알프스를 넘어 북부 이탈리아로 가고, 튜턴족은 남프랑스 바다를 따라 서쪽에서 이탈리아로 갔으며, 티그리니족은 동쪽에서 알프스를 넘어서 이탈리아로 들어가기로 해요.

킴브리족의 군대가 이탈리아 북부에 접근하기 시작했을 때, 마리우스의 로마군은 서쪽 방어에 주력하였습니다. 동쪽에서 쳐들어오는 티그리니족은 판노니아(오늘날 헝가리)를 거쳐서 와야 하기에 시간이 더 걸릴 것으로 판단한 것입니다. 기다리고 있던 로마군 앞에 먼저 나타난 것은 서쪽에서 쳐들어온 튜턴족이었습니다. 당시 론강에 진을 친 로마군은 3만 명 정도에 불과했는데, 이에 맞서는 튜턴족 병력은 10만 명이 넘었습니다. 마리우스는 튜턴족의 도발에도 서두르지 않고, 중무장한 군대를 진영에 대기시킵니다. 정면 대결을 피하는 전략이었던 것입니다. 로마군은 긴 야만족 행렬이 자신들을 조롱하며 진영을 통과하는 동안 꼼짝도 하지 않았습니다. 그리고 마리우스는 튜턴족의 후방을 기습합니다. 그렇게 오늘날의 마르세유에서 약 20km 떨어진 아쿠아이 섹스티아이(오늘날 엑상프로방스)에서 첫 전투가 벌어집니다. 로마군은 이 전투에서 튜턴족을 거의 전멸시키는 대승을 거둡니다.

또 다른 집정관 퀸투스 루크레티우스 카툴루스가 지휘하는 북쪽의 로마군 2만 명도 10만 병력에 달하는 킴브리족에 맞서 싸웁니다. 그는 마리우스와 달리 먼저 적극적으로 쳐들어가는 정공법 전략을 택했습니다. 그러나 로마군은 제대로 싸워보지도 못하고 대패합니다. 카툴루스는 남은 병력을 이끌고 빠르게 후퇴하여 포강 유역에 도달합니다. 서부 전선에서 튜턴족을 물리치고 로마에서 개선식을 하려던 마리우스는 개선식을 연기하고 북부 전선으로 다시 출전합니다.

마리우스와 카툴루스가 이끄는 두 군대가 연합해도 로마군은 약 5만 명에 불과했습니다. 기원전 101년, 로마군은 먼저 포강을 건너 선공하기로 합니다. 그리고 포강 북쪽에 있는 베르첼리 평원에서 적군이 맞서 나오기를 기다렸습니다. 그 당시 찌는 듯한 더운 날씨는 킴브리족을 지치게 했습니다. 하지만 로마군은 이런 환경에 익숙했고, 마리우스에게 잘 훈련되어 있기도 했습니다. 드디어 벌어진 베르첼리 전투에서 로마군은 수적 열세에도 불구하고 완승을 거둡니다. 마리우스가 개혁한 로마 군단의 새로운 체제가 그 효과를 제대로 발휘한 것입니다.

1900년 영국에서 발간한 『어린이를 위한 플루타르크 영웅전』이라는 책에는 영국의 저명한 삽화가 윌리엄 레이니의 삽화 〈마리우스와 킴브리족 사절들〉이 있습니다. 의자에 앉아 있는 사람이 마리우스고, 그 주위를 로마 장교들이 둘러싸고 있습니다. 그 앞에는 완고해 보이는 킴브리족 사절이 있네요. 마리우스는 침착하게 앉아서 킴

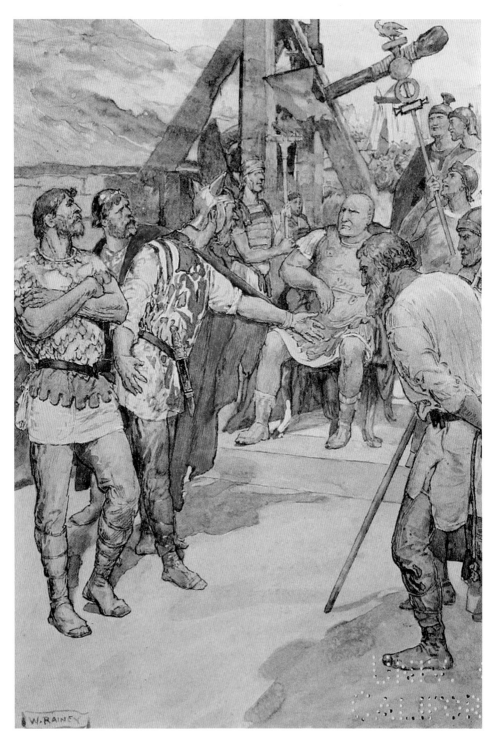

윌리엄 레이니(William Rainey, 1852-1936), 〈마리우스와 킴브리족 사절들(Marius and the Ambassadors of the Cimbri)〉, 1900년경, 『어린이를 위한 플루타르크 영웅전』 삽화

브리족에게 항복을 권하지만, 사절은 격앙된 표정으로 마리우스에게 대들고 있습니다. 팔짱을 끼고 고개를 쳐들고 있는 모습은 이들이 얼마나 자존심이 센 사람들이었는지를 잘 보여줍니다. 킴브리족에게는 무릎을 꿇느니 차라리 죽음을 맞이하는 게 더 나은 선택이었나 봅니다.

고집스러운 킴브리족은 끝까지 항복을 거부하고 결국 자결을 선택합니다. 여자들까지 포함하여 무려 12만 명이나 사망하였고, 포로로 잡힌 사람들도 6만 명이 넘었다고 합니다. 포로로 잡힌 사람들은 전부 노예로 팔려나가게 되었는데, 자살을 택한 수많은 사람은 노예로 사느니 차라리 죽는 게 낫다고 생각하여 스스로 목숨을 끊은 것으로 보입니다.

한편 서부 전선에 이어 북부 전선에서도 게르만족이 대패하였다는 소식이 동부 전선으로 내려오던 티그리니족에게도 전해집니다. 그들은 로마군의 위력을 깨닫고 이탈리아로 쳐들어가는 것을 포기합니다. 그리고 방향을 바꿔 로마에서 멀리 떨어진 북유럽으로 도망가 버립니다.

킴브리족과의 베르첼리 전투에서 대승을 거둔 마리우스와 카툴루스는 로마로 귀환해 각자 네 마리 백마가 이끄는 마차를 타고 성대한 개선식을 거행합니다. 이로써 로마는 북쪽 야만족의 공포로부터 해방되었습니다. 게르만족을 물리치는 데 성공한 직후 마리우스의 인기는 하늘을 찌를 듯이 높아졌습니다. 그 결과 마리우스는 이듬해인 기원전 100년에 집정관에 다시 선출되어 통산 여섯 번째 집

정관이 됩니다.

티에폴로가 그린 〈베르첼라 전투〉는 로마 기병들과 킴브리족이 싸우는 전투의 한 장면을 보여줍니다. 로마 기병들이 날렵하고 역동적으로 움직이는 모습과 그들의 치명적인 공격도 잘 표현하였습니다. 바닥에 쓰러져 이미 사기가 떨어진 킴브리족 병사의 모습도 잘 보여줍니다.

19세기 이탈리아의 낭만파 화가 프란체스코 사베리오 알타무라의 〈킴브리 전쟁에서 승리한 마리우스〉는 1863년 이탈리아의 비토리오 에마누엘레 2세 왕의 의뢰로 탄생한 작품입니다. 이 작품은 승리한 로마군이 전리품을 수집하는 동안 부하들에게 목말에 태워져 전장을 순찰하는 마리우스를 보여줍니다. 전쟁에서 승리한 뒤 포효하는 로마 병사들의 모습과 병사들 위에서 뿌듯하게 전장을 살펴보는 마리우스의 모습이 실감납니다. 풍전등화 같았던 로마의 운명을 살려낸 구국 영웅의 모습이지요.

그렇다면 가이우스 마리우스가 기원전 107년 단행한 군제 개혁은 도대체 어떤 것이었기에, 마리우스는 킴브리 전쟁에서 수적 열세를 극복하고 대승을 거두었을까요? 마리우스의 군제 개혁의 핵심은 징병제를 지원제로 바꾼 것입니다. 군제 개혁 이전의 로마는 중산층 이상의 시민만 모집되는 징병제였지만 개혁 이후 일반 시민들도 원하는 사람은 군대에 지원할 수 있는 모병제로 바꾼 것이지요. 하지만 당시는 유구르타 전쟁이 한창이었기 때문에 개혁이 완전히 이루어질 수는 없었습니다. 군제 개혁은 비교적 평온한 시기에 완성됩니다.

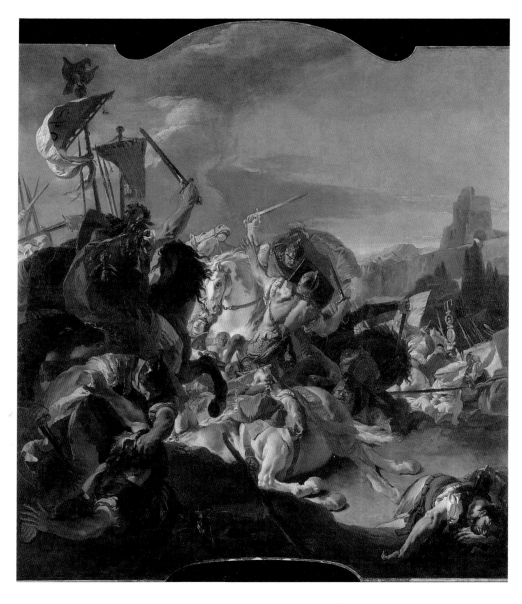

조반니 바티스타 티에폴로(1696–1770), 〈베르첼라 전투(The Battle of Vercel-
lae)〉, 1725–1729년경, 미국 메트로폴리탄 미술관

마리우스는 우선 총사령관이 지휘할 수 있는 군단의 수를 신축성
있게 구성할 수 있게 하였습니다. 그로써 집정관이라도 2개 군단만

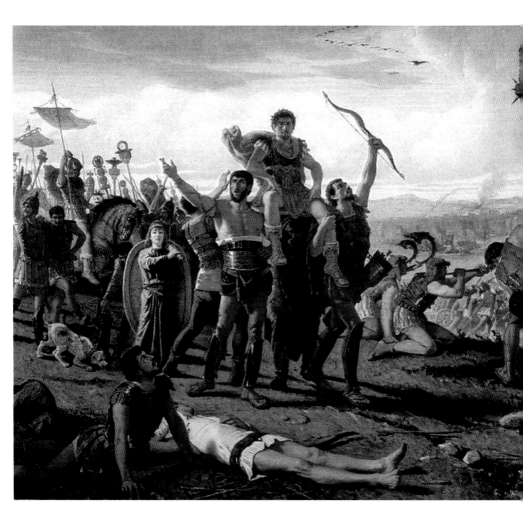

프란체스코 사베리오 알타무라(Francesco Saverio Altamura, 1822–1897), 〈킴브리 전쟁에서 승리한 마리우스(Marius Victor over Cimbri)〉, 1863년, 이탈리아 포지아 박물관

거느릴 수 있었던 과거에 비해 더욱 효율적인 군사작전을 할 수 있게 되었습니다. 이는 과거 수비형을 기본 전제로 하던 군제가 지중해 전역을 통치하기 위한 공격형으로 바뀐 것을 의미합니다. 두 번째로 징병 분류도 완전히 폐지되었습니다. 일정 수준 이상의 재산

을 가진 시민만 대상으로 하던 징병제에서 지원제로 바뀌었기 때문입니다. 세 번째로 로마 시민권 소유자인 지원병과 동맹시에서 참여하는 병사의 구별을 없앴습니다. 그 외에도 장교나 참모를 민회에서 선출하지 않고 총사령관이 임명하도록 하였고, 로마 군단 내 보병은 누구나 똑같은 투창, 방패와 칼을 갖추게 하였습니다.

마리우스의 군제 개혁 이후 몇 가지 커다란 변화가 있었습니다. 징병제에서 지원제로 바꾸는 것은 당연히 실업자를 흡수할 수 있는 조치이기도 했는데요. 그 결과 병사들이 장기적으로 복무할 수 있는 직업군인이 될 수 있었습니다. 또한, 군단 안에서는 재산과 계급에 따른 구별이 완전히 사라졌으며 로마와 동맹시 시민의 구별도 거의 사라졌습니다. 이는 군단 내에 존재하던 계층 간 위화감이 사라지게 되었음을 의미합니다. 이끄는 군단 수를 조정하고 장교를 임명할 수 있게 된 총사령관의 권위는 높아졌으며, 총사령관을 정점으로 하는 장교와 사병의 관계도 보다 긴밀해졌습니다. 이렇게 새롭게 탄생한 로마군은 기원전 103년에서 기원전 101년에 이르는 기간 동

안 게르만족과의 전쟁에서 연전연승하는 혁혁한 전과를 올립니다.

로마군의 승리는 병력을 효율적으로 활용한 성과였습니다. 게르만족은 전력이 거의 두 배에 이르러 수적으로는 우세했지만 그저 힘으로 몰아붙인 반면, 마리우스가 개혁한 로마 군단은 중대, 소대 가릴 것 없이 장기판 위의 말처럼 지휘관의 지시에 따라 멋지게 유기적으로 움직였습니다.

마리우스의 군제 개혁은 성공적이었습니다. 그러나 모든 일은 좋은 면과 나쁜 면을 가지고 있는 법이지요. 로마군의 기능을 회복하기 위해 이루어진 개혁의 부작용이 나타나게 됩니다. 대부분 역사가가 비판하는, 로마 군단의 사병화가 시작된 것입니다. 역사학자들은 마리우스의 군제 개혁이야말로 훗날 술라와 폼페이우스 그리고 카이사르 같은 인물이 등장할 수 있는 토양을 마련해 주었다고 평가합니다.

처음 개혁이 이루어졌을 당시 원로원은 개혁에 반대하는 입장이 아니었습니다. 당시 원로원들은 마리우스의 군제 개혁이 마리우스 개인의 야심보다는 시대의 요청에 따른 필연적인 귀결이라고 생각했습니다. 그러나 로마에서 출세는 전장에서의 무공을 바탕으로 이루어지는 것이었습니다. 마리우스의 군제 개혁에 의하여 장군과 군사의 관계는 상명하복의 관계로 바뀌었고, 장군이 개인적인 전공을 세우기 위해 원로원의 승인 없이 군사를 움직여도 군사들은 상관의 말에 우선 복종하게 된 것입니다.

마리우스의 군제 개혁은 당시에는 성공적이었지만 후세 로마 혼

란에 지대한 영향을 미친 나쁜 개혁이었습니다. 민회와 원로원에서 임명하던 장교나 참모를 사령관이 임명하게 하여 군대의 사병화를 촉진해 후대에 독재자들이 나타나는 밑거름을 마련해 준 것이지요. 이를 통해 당시에는 아무리 정당하고 효율적인 개혁이라고 하여도 세월이 지나면 그 또한 바뀐 현실을 반영 못 하는 낡은 체제가 된다는 것을 알 수 있습니다. 결국, 역사는 한곳에 오래 머무르면 고인 물로 썩게 되기에 끊임없이 개혁하고 혁신해야 함을 알려주고 있습니다.

인류 동서고금의 역사를 보면 시대의 변화를 읽지 못한 채 기득권만 고수하려는 수구 기득권의 저항이 만만치 않습니다. 이 시기에는 포에니 전쟁 이후 사회 경제적으로 엄청난 변화를 겪은 로마에서, 전통적인 귀족 엘리트와 능력은 있되 신분이 낮아 늘 무시당하던 신흥 개혁 세력이 대립했지요.. 과거의 전통이나 인습에 얽매이기보다는 현재의 문제를 직시하고 그것을 해결할 합리적인 방안을 내놓는 자가 진정한 영웅이라는 교훈을 주는 로마 이야기였습니다.

4

로마 최초의 내전인 동맹시 전쟁의 원인은?

〈카르타고 폐허에서 명상하는 마리우스〉
피에르 놀라스크 베르그레

유구르타 전쟁에 이어 킴브리 전쟁에서까지 대승을 거두며 로마의 수호신으로 등극한 마리우스는 집정관으로 6년이나 재임합니다. 그러나 그는 인문학적 소양이 부족한 사람이어서 전시가 아닌 평상시에는 어떻게 통치해야 하는지 잘 모르는 사람이었습니다. 그래서 야심 많은 호민관 루키우스 아풀레이우스 사투르니누스가 그의 브레인 역할을 하게 됩니다.

사투르니누스는 개혁의 아이콘 그라쿠스 형제의 열렬한 신봉자였습니다. 오히려 그라쿠스 형제보다 더 과격한 혁명가이기도 했지요. 그는 우선 서민들에게 정책적 가격으로 밀을 판매하는 곡물법을 개정합니다. 이 곡물법은 그라쿠스 형제의 원안보다 더욱 과격적으

로 밀의 가격을 낮춰서 거의 무료로 나눠주는 것이나 마찬가지였습니다. 마리우스도 이 법안을 적극 지지했는데, 자기의 옛 부하들인 퇴역 병사들의 복지 차원에서도 유리한 정책이었기 때문입니다. 그런데 사트루니누스는 가이우스 그라쿠스만큼 치밀하지는 못해서 재원 확보 방안까지는 마련하지 못했고, 원로원은 이 개혁에 반대합니다. 하지만 사트루니누스는 그저 마리우스의 힘만 믿고 정책을 밀어붙입니다. 더구나 퇴역 병사로 가득 찬 민회에서 가결된 법안에 대하여 원로원이 선서하도록 규정하였고, 이를 거부하면 원로원 의원 자격을 박탈하는 규정도 마련합니다. 이렇게 민회와 원로원이 대립하면 집정관 마리우스가 원만하게 중재를 해야 하는데, 그는 정치적 감각이 전혀 없는 사람이었습니다. 결국 그는 사트루니누스를 지지하는 뜻으로 자신이 먼저 선서를 하고 나섭니다. 유구르타 전쟁 시 마리우스의 상사이기도 했던 메텔루스는 이를 보고 선서를 거부하고 원로원 의원에서 사퇴한 뒤 다른 나라로 망명을 떠나 버립니다. 이렇게 되자 마리우스를 지지했던 원로원 의원 대다수가 마리우스에게 등을 돌리지요.

호민관 사트루니누스는 이듬해 호민관에 재선하기 위해 출마하였는데, 그에게는 강력한 라이벌이 있었습니다. 그러자 그는 하수인을 시켜서 라이벌을 암살합니다. 원로원은 도를 넘은 사트루니누스의 만행을 더는 묵과하지 않고, 그를 제재하고자 '원로원 최종권고안'을 제출합니다. 그런데 사투르니누스를 후원하면서 중립을 지키지 않고 있던 집정관 마리우스는 이에 대한 적절한 조치를 취하지

않습니다. 결국 원로원은 마리우스마저 척결 대상으로 간주합니다. 그런데 사투르니누스도 원로원에 의해 사적으로 살해됩니다. 마리우스는 이에 대해서도 아무런 제재를 하지 않아 시민들로부터도 신임을 잃게 됩니다. 결국 마리우스가 다음 해 집정관 선거에도 못 나갈 정도로 민심을 잃자 원로원은 망명 중인 메텔루스를 다시 로마로 불러들입니다. 이렇게 사트루니누스의 개혁은 실패하고 마리우스도 잊히는 듯했습니다.

그 후 9년이 흐르고 호민관 마르쿠스 리비우스 드루수스가 이탈리아반도의 주민에게도 로마 시민권을 부여하는 '시민권 개혁법'을 추진합니다. 하지만 그 역시 반대파에 의해서 암살당하고 맙니다. 그러자 마리우스의 군제 개혁으로 로마 시민들과 똑같은 병역의무를 지면서도 투표권은 없어 2등 시민 취급을 받던 이탈리아 동맹 도시들이 로마에 반기를 듭니다. '동맹시 전쟁(Social war)'이라고 불리는 내전이 벌어지게 된 것입니다. 기원전 91년 이탈리아 남부와 중부의 많은 도시 국가들이 250년 동안이나 동맹의 맹주였던 로마를 상대로 반기를 들고 일어났습니다. 로마 시민이 이주해서 살고 있던 로마의 식민 도시들은 로마 편에 서서 반란을 일으킨 세력과 싸우지요. 로마의 불공정한 처사에 맞서는 여덟 부족은 연합하여 별도의 독립 정부를 세웁니다. 그리고 새로 나라 이름을 지었는데, 바로 '이탈리아'였습니다.

로마의 동맹 도시들은 기원전 4세기와 기원전 3세기경 이탈리아반도를 통일한 로마와 동맹을 맺고 있었습니다. 각 도시는 자발적인

동맹인지, 전쟁으로 인한 강제 동맹인지에 따라 차별적인 동맹 규약을 맺고 있었습니다. 명목상 이들은 독립적인 자치도시였으나 실제로는 로마에 예속되어 상납금과 병력을 제공해야 했고, 로마는 각각의 동맹 도시 내정에는 간섭하지 않았지만 상호 간의 외교 문제에 개입하며 이들을 억압해 왔습니다. 세 차례에 걸친 포에니 전쟁과 이후 일련의 전쟁에서 동맹 도시들은 로마 군단의 절반 이상에 달하는 병력을 제공하며 로마가 지중해의 패권을 차지하는 데 도움을 주었습니다. 그러나 로마는 전쟁으로 얻은 부와 권리를 이들 도시에 나누어주기를 거부했습니다. 기원전 2세기에 이르러 그라쿠스 형제와 같은 개혁가들이 로마 시민권을 동맹 도시 주민에게도 주어야 한다고 주장했으나 원로원을 중심으로 한 보수적인 기득권층의 강한 반발에 부닥쳐 뜻을 이룰 수 없었습니다. 그러던 차에 다시 시민권 개혁법을 추진하던 호민관 드루수스가 암살당한 사건은 로마 동맹 도시들이 반란을 일으키는 도화선이 되었고, 반란은 급속도로 퍼져 나갔습니다.

기원전 90년 로마는 집정관 푸블리우스 루틸루스 루푸스가 북부 전선을 맡고, 또 다른 집정관 루키우스 율리우스 카이사르(율리우스 카이사르의 삼촌)가 남부 전선을 맡기로 정합니다. 신생 이탈리아의 군대는 로마의 군대 내에서 모든 전술을 익혔기에 당연히 모든 면에서 로마와 같은 군사 편제와 전술을 구사하며 로마를 괴롭혔습니다. 같은 전술을 쓰는 이탈리아의 공세에 밀린 로마는 전쟁 초반에 집정관 루푸스가 전사할 만큼 고전을 면하지 못합니다. 5만 명에 이르는 양

측 병사들이 여러 곳에서 전투를 벌입니다. 그러나 차츰 남부 전선에서의 술라의 활약에 힘입어 로마가 전쟁의 주도권을 쥐게 됩니다. 술라는 기습 작전을 구사하여 적을 혼란에 빠뜨렸는데, 이탈리아군에는 그를 대적할 사람이 없었던 것입니다.

그러던 중 기원전 90년 말 휴전기에 집정관 루키우스 율리우스 카이사르가 로마 시민권의 전면적 확대를 내용으로 하는 '율리우스 시민권법'을 민회에 제출합니다. 민회가 이를 가결하자 동맹시 전쟁은 그 명분을 잃게 되었습니다. 이듬해와 그다음 해까지도 남부 전선에서는 전투가 계속되었으나 명분을 잃게 된 반란군은 서서히 로마의 편으로 돌아섭니다. 이로써 로마는 이탈리아반도 전체의 동맹 도시 시민들에게 로마 시민들과 동일한 권리와 의무를 부여하고 진정한 반도 통일을 이룹니다. 이때 등장했다 없어진 이탈리아라는 이름은 이로부터 무려 1950년이 흐른 뒤, 19세기 근대 이탈리아가 탄생할 때 다시 등장합니다.

이제 로마는 '로마 연합'을 해체하고 도시 국가를 초월한 새로운 형태의 거대한 국가로 전환합니다. 동맹시 전쟁이 과거 도시 국가들

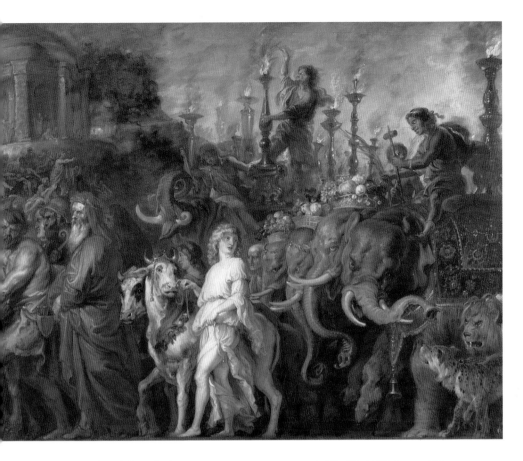

페테르 파울 루벤스(Peter Paul Rubens, 1577-1640), 〈로마의 승리(A Roman Tri-umph)〉, 1630년, 영국 내셔널 갤러리

의 연합체였던 '그리스 대연합'과 차별화되는 강력한 통일 국가로 발돋움하게 되는 계기가 됩니다.

플랑드르의 화가 루벤스가 그린 〈로마의 승리〉는 로마가 어떤 전쟁에서 승리한 모습을 그린 것인지 명확하지 않습니다. 로마는 천년이 넘는 역사에서 수만 번의 승리를 거둔 만큼 이 그림도 어느 전쟁을 특정했다기보다는 항상 승리하는 로마의 위용을 전해준다고

볼 수 있습니다. 이 그림은 상대적으로 잘 알려지지는 않았지만 로마가 제국으로 발돋움하는 데 크게 기여한 '동맹시 전쟁'에서의 승리를 그려 비로소 한 나라가 된 로마의 역사적인 날을 담았다고 해석해도 될 듯합니다.

한편 동맹시 전쟁을 승리로 이끈 루키우스 코르넬리우스 술라는 그 인기를 바탕으로 기원전 88년 집정관 선거에 출마하여 당선됩니다. 그런데 새로 제정된 '율리우스 시민권법'이 뜻하지 않은 문제를 일으킵니다. 당시 원래 로마 시민인 구시민과 새로 로마 시민이 된 동맹 도시 출신 신시민의 비율이 약 1대 2였다고 합니다. 그래서 당시 호민관 술피키우스는 '술피키우스 법'을 제안하여 신시민들이 거주 지역에 따라 로마의 35개 선거구 어디에서나 투표할 수 있게 합니다. 신시민을 35개 선거구에 고루 배분한다는 것은 모든 선거구에서 신시민이 다수를 차지한다는 의미였습니다. 다시 한번 로마의 주도권을 노리던 마리우스도 술피키우스를 지지하고 나섭니다. 술라를 지지했던 원로원의 영향력을 약화하고 술라를 몰아내고자 한 것이지요. '술피키우스 법'은 군대의 도움으로 통과되었고 두 명의 전령이 술라를 찾아가 그의 군대를 마리우스에게 넘기라고 명령합니다. 원로원에 의해 합법적으로 임명된 사령관을 교체하는 것은 이 혁명의 시기에도 없었던 일이었습니다. 그러던 중 로마 시내에서 구시민과 신시민 사이에 난투극이 벌어지고 유혈 사태가 발생합니다. 집정관 술라는 유혈 사태를 피해 간신히 마리우스의 집에 숨었다가 로마 밖으로 피신하는데요. 마리우스는 자신과 애증의 관계인 술라

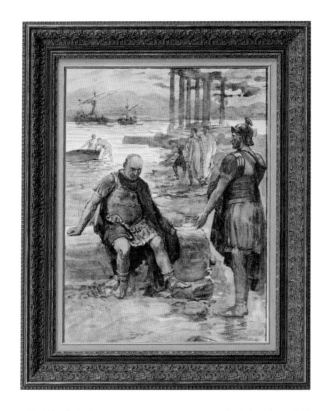

윌리엄 레이니(William Rainey, 1852–1936), 〈카르타고 폐허
로 망명한 가이우스 마리우스(The Exiled Marius Amidst The
Ruins Of Carthage)〉, 1900년경, 『어린이를 위한 플루타르크 영
웅전』 삽화

가 어려움에 부닥치자 그를 구해준 것입니다.

로마를 빠져나온 술라는 그리스 원정을 떠나기 위해 지방에 머
물고 있던 자신의 군단을 찾아갑니다. 그리고 자신의 명예를 회복하
기 위하여 3만 5,000명의 군대를 이끌고 로마로 진군합니다. 설마
집정관이 군대를 이끌고 로마로 쳐들어갈지 예상 못 했던 수도 로마

는 간단하게 점령되고, 호민관 술피키우스는 포룸 로마노의 연단 위에서 효수됩니다. 로마 역사상 처음 친위 쿠데타가 벌어진 것입니다. 다행히 마리우스는 에트루리아를 거쳐 아프리카의 카르타고로 간신히 피신하는데요. 이 70세 노인 마리우스의 비참한 처지를 그린 그림이 많이 있습니다.

윌리엄 레이니는 영국의 예술가이자 삽화가입니다. 앞서 킴브리족과의 전쟁에서도 그의 그림을 소개한 바 있습니다. 그는 약 200권의 책과 잡지에 그림을 그렸고 직접 쓰고 그린 책도 6권이나 됩니다. 1900년에 발간한 『어린이를 위한 플루타르크 영웅전』의 삽화가 유명한데요. 이 그림은 그 책에 실린 〈카르타고 폐허로 망명한 가이우스 마리우스〉라는 작품입니다. 로마 내전에서 간신히 몸을 피해 배를 타고 카르타고로 넘어온 마리우스는 해변에 지친 모습으로 앉아 있습니다. 로마의 영웅이었다가 하루아침에 비참한 모습으로 바다 건너 카르타고까지 도망쳐야 했던 마리우스의 초라한 모습을 잘 표현하였습니다.

다음으로 볼 작품은 네덜란드의 역사 화가 피에르 조제프 프랑수아가 약 3년에 걸쳐 그린 그림입니다. 마리우스는 죽을 고비를 넘기고 간신히 카르타고로 탈출하여 생활하고 있는데요. 폐허에 앉아 있는 마리우스의 모습은 그의 쓸쓸한 말년과 오버랩되면서 인생의 허무함을 잘 표현하고 있습니다. 주위에 서 있는 겨우 몇 명의 부하들도 안쓰러운 모습입니다. 하지만 마리우스는 70세 노인이라고 볼 수 없는, 젊고 당당하며 단호해 보이는 모습입니다. 비록 나이든 도망자

피에르 조제프 프랑수아(Pierre-Joseph François, 1759–1851), 〈카르타고 폐허에
앉아 있는 마리우스(Marius Sitting in the Ruins of Carthage)〉, 1791년, 벨기에 왕
립미술관

신세지만 아직 그에게 할 일이 많이 남아 있음을 암시하는 듯합니다.

19세기 프랑스 화가 피에르 놀라스크 베르그레가 그린 〈카르타
고 폐허에서 명상하는 마리우스〉는 아마도 와신상담(臥薪嘗膽, 땔감에서
누워 자고 쓸개를 맛본다는 뜻으로, 복수나 어떤 목표를 이루기 위해 다가오는 어떠한
고난도 참고 이겨낸다는 말)하는 마리우스의 모습을 표현한 것이라고 볼

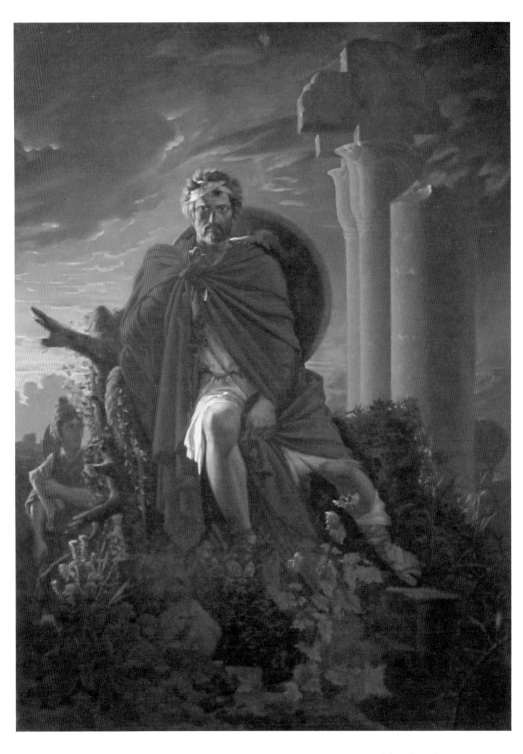

피에르 놀라스크 베르그레(Pierre-Nolasque Bergeret, 1782-1863), 〈카르타고 폐
허에서 명상하는 마리우스(Marius Meditating on the Ruins of Carthage)〉, 1807
년, 미국 데이턴 미술관

수 있습니다. 복수를 하려면 우선 자기 자신부터 다스려야 하니 명상을 하는 것이겠지요. 마리우스는 어떻게 다시 술라를 무찌르고 로마의 패권을 차지할 수 있을지 고민하고 있는듯합니다. 70세 노인이라고 하기에는 강렬한 눈빛이 인상적입니다.

미국 신고전주의 화가 존 밴덜린이 그린 〈카르타고 폐허 속 가이우스 마리우스〉라는 작품도 마찬가지로 카르타고 망명 시절의 마리우스를 묘사하고 있습니다. 마리우스의 뒤로는 카르타고 유적지가 보이고, 마리우스는 오른손으로 칼을 움켜쥐고 왼손은 탁자에 걸친 채 먼 곳을 응시하고 있습니다. 이 역시 복수의 칼을 갈고 있는 마리우스의 강한 의지를 보여주는 작품입니다. 그런데 이 그림의 마리우스도 70세 노인이라고 하기에는 젊어 보이는데요. 화가가 카르타고에 망명하던 시절 마리우스의 나이를 정확히 모르고 그렸거나 재기를 꿈꾸는 마리우스를 일부러 젊고 패기 있는 모습으로 그렸는지도 모르겠습니다. 마리우스가 어떻게 이 난국을 헤쳐나갈지 궁금하기만 합니다.

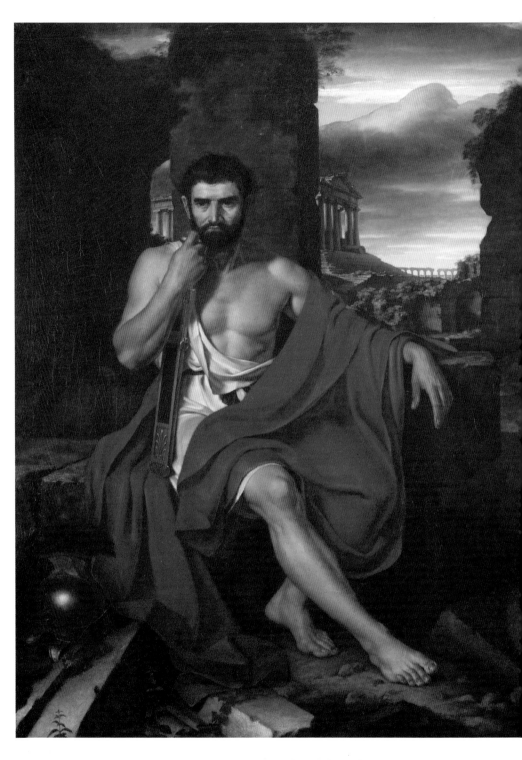

존 밴덜린(John Vanderlyn, 1775-1852), 〈카르타고 폐허 속 가이우스 마리우스
(Caius Marius Amid the Ruins of Carthage)〉, 1807년, 미국 샌프란시스코 미술관

5

알렉산드로스 대왕의 후계를 자처하며 대제국 건설이라는
꿈을 꾼 사람은?

〈스트라토니체와 사랑에 빠진 미트리다테스〉
루이 장 프랑수아 라그레네

한편 숙적 마리우스마저 카르타고로 도망치면서 술라는 로마의
실권을 완전히 장악합니다. 그는 구시민과 신시민의 권리 평등을 위
해 만들었던 '술피키우스 법'을 폐기해 버려요. 그리고 독재 정치를
시작하려는 그때, 술라에게 좋지 않은 소식이 전해집니다. 폰토스 왕
국의 미트리다테스 6세가 로마의 혼란을 틈타 소아시아 지역 서부
해안의 로마 속주를 점령하고, 로마 시민들을 처형했다는 것입니다.
기록에 의하면 당시 살해된 로마 시민의 수가 8만 명에 이르렀다고
합니다.

폰토스 왕국은 오늘날 튀르키예가 있는 아나톨리아 반도의 북쪽

인 흑해 연안에 있던 왕국이었습니다. 미트리다테스 왕은 '로마의 압제로부터 그리스 민족 해방'을 기치로 내세우며 아테네를 비롯한 그리스 전역의 호응을 얻고 있었습니다. 술라는 미트리다테스를 정벌하고자 직접 원정군 3만 5,000명을 이끌고 그리스로 건너갑니다. 자신을 대신해서 로마를 통치할 집정관 루키우스 코르넬리우스 킨나로부터 충성 서약을 받고 말이죠. 하지만 집정관 킨나는 술라가 원정을 떠나자마자 그를 배신합니다.

기원전 87년 킨나는 민회를 소집하여 반역자로 규정된 마리우스와 그 일파의 명예를 회복해 주는 법안을 통과시킵니다. 그리고 '술피키우스 법'마저 부활시켜서 개혁 정책을 다시 시작하죠. 그러나 술라를 지지하던 또 다른 집정관 그나이우스 옥타비우스가 거부권을 발동하고 킨나와 내전을 벌입니다. 결국 옥타비우스가 승리하여 패배한 킨나는 로마에서 달아났습니다.

그런데 또 다른 반전이 일어납니다. 마리우스가 아프리카에서 6,000명의 병력을 이끌고 와서 로마를 점령한 것입니다. 복수의 화신이 되어 돌아온 마리우스의 손에 집정관 옥타비우스를 비롯하여 수많은 사람이 숙청되었습니다. 살해된 사람들은 원로원 의원 50명을 비롯하여 무려 1,000명 이상이었다고 합니다. 마리우스의 피의 복수극이 끝나고 다음 해인 기원전 86년 마리우스는 킨나와 함께 또다시 집정관으로 선출됩니다. 그러나 마리우스는 집정관에 오른 지 13일 만에 71세를 일기로 허무하게 세상을 떠납니다. 그리고 이때부터 마리우스를 대신해 평민파의 상징이 된 킨나의 독재 정치가 시작

됩니다.

킨나는 폰토스 왕국에 원정군으로 나가 있는 술라를 총사령관직에서 해임하고, 술라와 그 일파의 재산을 몰수하고, 국외 추방까지시켜버립니다. 로마 본국의 정변으로 졸지에 사령관에서 해임된 술라는 물론 그의 휘하 부대 장병들도 이제는 로마의 정규군이 아닌상황이 되어 버렸습니다.

폰토스 왕국의 미트리다테스 왕을 정벌하기 위하여 그리스로 넘어왔다가 1년 동안 로마 본국에서 일어나는 정변을 지켜볼 수밖에없었던 술라는 침착하게 사태를 관망합니다. 본국의 지원이 없는 상황에서 술라는 그리스 각지 신전의 재물을 몰수하여 군비를 조달합니다. 그러던 중 폰토스군 12만 명이 헬레스폰토스 해협(오늘날 다르다넬스 해협)을 건너 그리스 본토로 쳐들어옵니다. 술라는 쳐들어오는폰토스군에 비해 수적으로 불리했는데도 불구하고 카이로네이아 평원에서 맞붙는 정공 작전을 펼칩니다. 수적 열세에도 불구하고 전투가 시작되자 술라의 로마군은 기병대를 중심으로 적의 측면을 격파하고, 적군을 거의 전멸시키는 대승을 거둡니다. 술라가 지휘하는 군대는 추가로 파견된 폰토스군도 가볍게 대파하면서 사로잡은 수많은 전쟁 포로들을 노예시장에 팔아서 군비를 조달하기까지 합니다.

그 사이 로마의 새로운 집정관 루키우스 발레리우스 플라쿠스가이끄는 로마 정규군이 소아시아 서남부에 도착합니다. 그런데 부관인 가이우스 플라비우스 핌브리아와 전략에 관한 이견으로 하극상이 벌어지면서 플라쿠스가 살해되는 사건이 벌어집니다. 하극상이

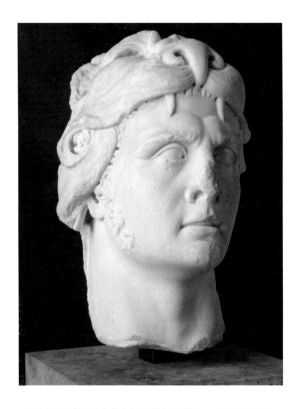

작가 미상, 〈미트리다테스 6세의 두상(Portrait of the king of Pontus Mithridates VI as Heracles)〉, 서기 1세기, 프랑스 루브르 박물관

벌어진 배경에는 플라쿠스가 술라와 가까운 원로원 파였던 데 반해 부관인 핌브리아는 평민파여서 서로 정치적 노선이 달랐다는 점도 있었습니다. 그렇게 핌브리아가 이끌게 된 로마 정규군도 폰토스군과 싸워 승리를 거둡니다.

　미트리다테스 왕은 적이 둘이나 되어버리자 고민에 빠집니다. 그리고 더 힘이 세다고 여긴 술라에게 은밀히 사신을 보내 강화 협상

을 합니다. 기원전 85년, 루키우스 코르넬리우스 술라는 폰토스 왕국의 미트리다테스 6세와 다르다넬스에서 만나 평화 협정을 체결합니다. 미트리다테스 6세는 그동안 점령한 모든 영토를 돌려주고, 3천 탤런트를 배상금으로 지불하고, 70여 척의 함선을 술라에게 넘기기로 합의했습니다. 그 대신 술라는 포로가 된 폰토스 병사들을 전원 석방하고 미트리다테스가 계속 폰토스의 왕위를 맡는 걸 용인합니다.

미트리다테스 6세는 폰토스 왕국 제8대 국왕이었습니다. 아버지 미트리다테스 5세가 암살당해 정국이 혼란스러운 상황에서 젊은 나이에 즉위해 폰토스 왕국을 일약 최강국으로 육성한 명군이지요. 그러나 알렉산드로스 대왕의 뒤를 잇겠다는 과도한 야망에 불타 로마와 수십 년에 걸친 기나긴 전쟁을 감행했던 것입니다.

미트리다테스 6세는 일찍부터 후계자로 지명되어 착실하게 교육을 받았는데, 미트리다테스가 15살 무렵 아버지 미트리다테스 5세가 누군가에 의해 독살당하는 사건이 발생합니다. 그런데 섭정이 된 어머니 라오디케 6세는 미트리다테스보다 동생인 크레스투스를 더 사랑하여 동생을 왕위에 올립니다. 이에 신변의 위협을 느낀 미트리다테스는 궁정을 탈출하여 여러 곳을 떠돌게 됩니다. 그리고 자신을 따르는 세력을 규합하여 어머니와 동생을 내쫓고 왕위를 차지하지요.

미트리다테스 6세가 즉위하여 통치를 막 시작할 당시 폰토스 왕국은 소아시아 북쪽 흑해 연안의 약소국에 불과했습니다. 그는 이 나라를 소아시아 최강의 국가로 육성하겠다는 야망을 품고 정복 전쟁

을 단행하는데요. 우선 흑해의 동쪽에 위치한 콜키스와 여러 독립 왕국을 정복하고 아르메니아를 공략합니다. 나아가 스키타이인들의 침략을 막아준다는 명분으로 케르소네소스, 크리미아, 보스포로스 왕국도 자신의 세력권 아래에 두었습니다. 당시 강력한 유목민족이었던 스키타이족은 여러 차례 크림반도를 침공했지만, 미트리다테스는 그들을 성공적으로 격파했습니다. 결국 스키타이족도 미트리다테스의 패권을 인정하고 그의 영향력 아래 놓이게 되었습니다.

미트리다테스 6세 은화

이렇듯 기세를 드높이던 미트리다테스는 자신이 알렉산드로스 대왕의 후예라고 자칭하며 대제국 건설의 야망을 품고 로마에 도전장을 내밀었던 것입니다. 미트리다테스는 여러 아나톨리아 도시를 점령한 뒤 그곳에 남아 있던 로마인과 이탈리아인들을 조직적으로 학살하였습니다. 그는 로마의 압제로 고통받는 그리스인들을 해방해주겠다고 선포하고, 알렉산드로스 대왕의 모습을 본뜬 자신의 초상화가 새겨진 동전을 대대적으로 주조해 그리스와 소아시아 전역

에 배포하며 힘을 과시합니다.

미트리다테스는 자신이 로마의 침략으로부터 그리스 세계를 지켜낼 위대한 해방자라고 말하며 스스로 '메가스(Megas, 대왕)'라는 칭호를 붙였습니다. 막강한 로마의 위협을 받던 그리스계 도시 국가들이 적극적으로 호응하여 그는 전쟁 초반에 로마를 상대로 우세를 점할 수 있었습니다.

미트리다테스의 가족사는 그의 인생처럼 파란만장했습니다. 아버지 미트리다테스 5세는 독살당했고, 미트리다테스는 자신을 핍박했던 어머니와 남동생을 주살하고 왕위에 올랐습니다. 그는 여동생인 라오디케 7세와 결혼하여 4명의 자식을 두는데요. 라오디케 7세는 미트리다테스 6세가 전쟁을 치르기 위해 멀리 떠나 있는 사이에 어느 남자와 불륜 관계를 맺고 아들을 낳았습니다. 그리고 미트리다테스를 독살하려다가 들통나서 결국 처형당해요.

미트리다테스는 부인을 6명이나 두어서 유명한 영국의 헨리 8세와도 비교되는데, 그 자신도 공식적으로 다섯 번이나 결혼했기 때문입니다. 미트리다테스는 기원전 89년 밀레토스를 점령했을 때 필로포이멘이라는 저명한 시민의 딸 모니메를 만납니다. 그는 모니메의 아름다운 용모와 훌륭한 지성에 깊은 매력을 느끼고 그녀를 왕비로 삼았습니다. 모니메는 초기에 남편에게 강한 영향력을 행사했습니다. 하지만 미트리다테스는 자신에게 간섭하는 아내에게 차츰 불만을 품었고, 다른 여자와 또 결혼했습니다. 기원전 86년 미트리다테스는 키오스 출신의 아가씨 베레네케를 세 번째 아내로 삼았습니다.

다음으로는 폰토스 출신 하프 연주자의 딸이자 당시 최고의 미인으로 소문났던 스트라토니체와 네 번째 결혼을 했습니다. 그녀는 미트라테스와의 사이에서 아들 시파레스를 낳았습니다. 그녀는 결혼 초기에 미트라테스에게 막강한 영향력을 행사할 정도로 깊은 총애를 받았지만, 훗날 로마의 폼페이우스에게 아들의 목숨을 구명하는 대가로 자신이 맡은 요새와 보물을 바칩니다. 이에 화가 난 미트리다테스는 아들 시파레스를 그녀가 보는 앞에서 죽여버리는 비정한 사람이었지요.

프랑스 화가 라그레네는 〈스트라토니체와 사랑에 빠진 미트리다테스〉에 스트라토니체를 처음 본 순간 사랑에 빠져버린 미트리다테스 왕의 모습을 그렸습니다. 프랑스 브리타뉴 지방에 있는 캥페르 미술관에서 소장하고 있는 이 그림은 미트리다테스 왕이 수많은 처첩에게 둘러싸여 있는 와중에도 처음 본 스트라토니체를 넋을 잃고 쳐다보는 장면을 담고 있습니다. 그녀는 파피루스에 왕을 찬양하는 자신의 시를 적어서 올리는 것으로 보입니다. 그림에서 재미있는 점은 다른 여인들도 스트라토니체의 아름다움에 압도되어 그녀를 경탄의 눈빛으로 쳐다보고 있다는 점입니다. 왕의 바로 옆에 서 있는 여인만이 그녀를 보지 않고 왕을 보면서 '이 인간 또 시작이군' 하는 듯 한심하다는 표정을 짓고 있네요. 그만큼 미트리다테스의 네 번째 부인인 스트라토니체의 미모는 출중했던 것 같습니다.

미트리다테스는 히프시크리티아를 마지막 왕비로 맞이했습니다. 『플루타르코스 영웅전(Lives of the Noble Greeks and Romans)』을 쓴 것으

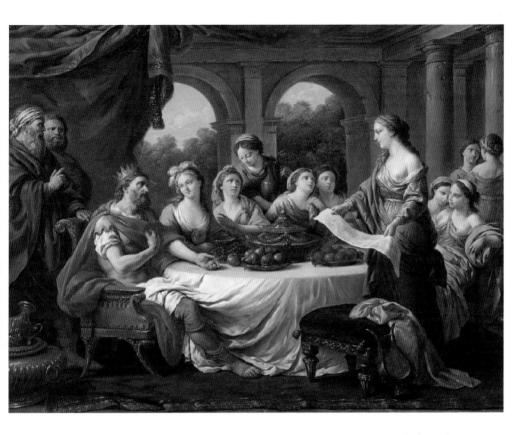

루이 장 프랑수아 라그레네(Louis Jean Francois Lagrenée, 1725-1805), 〈스트라토니체와 사랑에 빠진 미트리다테스(Mithridates Falls in Love with Stratonice)〉, 1775-1780년, 프랑스 캥페르 미술관

로 유명한 플루타르코스(Plutarchos, AD46-AD119)에 따르면, 이 여인은 매우 용감하고 말을 잘 다뤄서 남성형 이름인 '히프시크라테스'라고 불렸다고 합니다. 또한 그녀는 미트리다테스를 무척 사랑해서 그를 위해 긴 머리도 자르고 어딜 가든 따라갔다고 합니다. 그 외에도 미트리다테스는 수많은 후궁과 정부를 두었던 것으로 알려져 있습니다.

한편 술라는 그의 부관 루쿨루스가 모아온 함선과 폰토스에서 이양받은 70여 척의 배로 훌륭한 해군도 갖추게 됩니다. 그런데 술

라는 군대를 이끌고 로마로 가지 않고 헬레스폰토스 해협을 건너 동쪽의 소아시아로 진군합니다. 집정관 킨나가 파견한 로마 정규군과 일전을 벌이기 위해서였습니다. 하지만 술라는 동족끼리의 전투는 원하지 않아 병사들에게 평화로이 진지만 구축하게 하였습니다. 그러자 핌브리아가 이끄는 로마군 병사들은 경계를 풀고 무장도 하지 않은 채 작업 중인 동포에게 가서 말을 붙이고 심지어 일을 도와주기까지 합니다. 그렇게 술라의 병사들과 친해진 핌브리아의 병사들은 자연스럽게 탈영하여 술라의 군대로 귀순하였습니다. 총사령관 핌브리아가 이 사실을 알아차렸을 때는 이미 많은 부하 병사가 귀순하여 진지가 텅 빈 상태이다시피 했습니다. 이때 술라는 핌브리아에게 전령을 보내 배를 준비해 줄 테니 철수하라고 권고합니다. 하지만 자존심 강했던 핌브리아는 이 제의를 거절하고 페르가몬의 제우스 신전에 가서 자살하고 맙니다. 이로써 핌브리아 정규군은 술라의 비정규군에 모두 편입되어 버립니다. 술라는 피 한 방울 흘리지 않고 로마 정규군을 자기 군대에 편입시켜 5만 명의 병력을 갖추고 세력을 더욱 강화한 것입니다.

술라는 미트리다테스에게 침략당해 지배력이 약해진 소아시아 전역에 자신의 영역을 구축합니다. 술라는 소아시아에는 핌브리아 휘하 부대였던 2개 군단을 부관 루키우스 리키니우스 무레나에게 맡기고 에게해를 건너 그리스 아테네로 갑니다.

술라는 조약에 따라 무레나에게 미트리다테스와 전쟁을 하지 말고 평화를 유지하라고 명령합니다. 그래서 무레나는 폰토스의 군대

가 다시 힘을 기르는 것을 지켜보기만 할 수 없었습니다. 얼마 후 미트리다테스는 적들이 별다른 경계 없이 진영에서 쉬고 있는 걸 보고 적진에 기병대를 대거 파견하고, 궁병대에게는 그 뒤를 따르며 지원하게 합니다. 무레나는 급히 보병 일부로 폰토스 기병대를 저지하게 해 시간을 끌게 하는 한편 나머지 병사들에게 언덕 위에서 전투 대형을 갖추도록 해요. 그러나 폰토스 기병대는 앞을 가로막는 로마 보병대를 무참히 짓밟고 언덕 위 적을 향해 돌격합니다. 로마군은 순식간에 대패하였고 사령관 무레나는 몇몇 측근만 대동해 전장에서 가까스로 빠져나갔지요. 이 소식이 전해지자 그때까지 로마의 편을 들었던 소아시아의 많은 도시 국가가 미트리다테스에게 귀순하게 됩니다. 미트리다테스는 여세를 몰아 카파도키아로 진군해 모든 로마군을 축출하는 데 성공합니다.

기원전 74년에 이르러서는 로마 비티니아 속주의 총독을 맡고 있던 마르쿠스 아우렐리우스 코타가 폰토스의 압도적인 군세에 대항할 의지를 상실하고 휘하 병력을 이끌고 퇴각해 버립니다. 그렇게 비티니아를 손쉽게 점령한 미트리다테스는 해군으로 칼케돈 항구를 장악하고 도시를 지키던 로마 해군을 격파하였습니다. 무려 3,000명의 로마군이 전사하고 함선 64척이 침몰하거나 노획되었으며, 폰토스군의 사상자는 20명에 불과한 대승이었습니다. 미트리다테스는 그리스 쪽으로 계속 진군하였습니다.

로마에서는 전직 집정관 루키우스 리키니우스 루쿨루스를 킬키리아 총독으로 선임하여 폰토스에 맞서게 했습니다. 그는 보병 총 3만

명과 기병 1,600기를 편성하고, 쉽게 방어할 수 있는 언덕에 숙영지를 세워서 적군이 키지코스 반도에 갇히게 했습니다. 게다가 겨울이 다가오고 있어 해상에서의 보급도 끊어질 예정이었기에 대규모 병력을 위한 막대한 보급품을 마련해야 했던 미트리다테스는 곧 곤경에 처했습니다.

기원전 73년 초, 미트리다테스가 이끄는 폰토스 진영에 비축하고 있던 보급품이 고갈되었고, 모든 보급이 끊어졌습니다. 그 결과 굶주림이 창궐했고 일부 병사는 아사하는 지경에 이릅니다. 여기에 역병까지 퍼지면서 군대의 사기는 급락했습니다. 결국 폰토스군은 밤에 몰래 빠져나가려고 했습니다만 적이 달아난다는 첩보를 입수한 루쿨루스가 끈질기게 추격하여 폰토스군 2만 명을 죽이는 대승을 거둡니다. 미트리다테스는 다수의 병력을 수습하여 함대에 싣고 니코메디아로 떠났지만, 도중에 폭풍을 만나 막대한 손실을 보았습니다. 이후 수차례의 전투 끝에 참패를 보고받은 미트리다테스는 퇴각하기로 마음먹고 심복들에게 이 사실을 알린 후 비밀리에 짐을 꾸리게 합니다. 그러나 이 계획이 누설되어 몹시 동요한 병사들은 막사에서 뛰쳐나와 사방으로 흩어졌습니다. 미트리다테스가 그들을 막으려 했지만 별 소용이 없었고, 루쿨루스는 적이 혼란에 빠진 걸 보고 급히 기병을 보내 도망치는 적을 살육했습니다. 미트리다테스는 가까스로 목숨을 건지고 2,000명의 기병과 함께 아르메니아의 티그라네스 2세에게 찾아가 몸을 의탁합니다.

기원전 70년, 루쿨루스는 아르메니아 왕 티그라네스 2세에게 미

트리다테스 6세를 넘기라고 합니다. 그러나 티그라네스 2세는 루쿨루스가 서신에서 자신을 '왕 중 왕'이 아니라 '왕'이라고만 칭한 것에 분개하면서 미트리다테스를 넘기길 거부했습니다. 이에 루쿨루스는 아르메니아와도 전쟁을 벌이기로 결심합니다.

기원전 69년, 루쿨루스는 카파도키아에서 유프라테스강을 건너 아르메니아로 진격합니다. 한편 아르메니아 전역에서 동원된 티그라네스 2세의 군대 규모는 로마군을 압도했습니다. 일설에 의하면 보병 25만 명과 기병 5만 명이 그의 지휘를 받았다고 합니다. 다소 과장된 수치로 보이지만 로마군과 비교하면 압도적인 수였던 것은 분명했던 것 같습니다. 그러나 드디어 벌어진 티그라노케르타 전투 결과는 예상과 달랐습니다. 로마군보다 몇 배나 많았던 아르메니아군이 로마군에게 대패한 것입니다. 미트리다테스는 티그라네스 2세와 함께 아르메니아 북부로 달아나 새로 군대를 모으면서 파르티아 왕 프라아테스 3세에게 구원군을 보내 달라고 청합니다.

한동안 숨어서 힘을 기른 미트리다테스는 기원전 67년 봄 자신의 영토였던 폰토스로 쳐들어갑니다. 그는 소규모 로마 분견대를 사로잡아 심문한 뒤, 가이우스 발레리우스 트리아리우스가 루쿨루스를 지원하기 위해 폰토스에 주둔한 2개 군단을 이끌고 이동 중이라는 정보를 입수합니다. 그는 즉각 트리아리우스를 공격했고 젤라 전투에서 결정적인 승리를 거둡니다. 150명의 백인대장을 포함하여 7,000명의 로마군이 전사했고, 폰토스는 다시 미트리다테스의 수중으로 넘어갔습니다. 이 소식을 접한 루쿨루스는 소아시아로 진군하

여 미트리다테스와 대항하려 했지만, 오랜 전쟁에 지친 로마 병사들은 더 이상 그의 명령을 따르길 거부했습니다. 그들은 루쿨루스의 발 앞에 지갑을 던지며 그가 이 전쟁에서 개인적으로 이익을 얻는 유일한 사람이라고 비난하며, 전쟁을 하고 싶으면 혼자 하라고 조롱했습니다. 로마 병사들이 이렇게 루쿨루스에게 대놓고 항명하였던 이유는 그의 권위적인 소통 방식에도 문제가 있었지만, 그의 전리품 분배에 큰 불만을 품고 있었기 때문이었습니다. 당시 소아시아에는 그리스 헬레니즘 문명의 영향으로 히스파니아나 갈리아와는 비교도 할 수 없을 정도로 호화찬란한 보물이 많았습니다. 그런데 루쿨루스는 병사들에게 은화만 나누어주고 금화와 공예품 등의 보물은 자신이 다 취하였습니다. 그러니 미트리다테스의 숨통을 끊기 위해 다시 추격하려는 그의 행동이 부하들에게는 또 다른 금은보화를 획득하려는 이권 전쟁으로밖에 보이지 않았던 것이지요. 루쿨루스는 어쩔 수 없이 갈라티아로 철수했고, 티그라네스 2세는 이때를 틈타 아르메니아로 돌아가서 세력을 재건합니다. 이리하여 루쿨루스가 지금까지 쌓아 올린 모든 공적이 물거품으로 돌아갔습니다.

이에 로마는 기원전 66년 지중해 해적 토벌을 완수한 그나이우스 폼페이우스 마그누스에게 동방 원정을 넘깁니다. 갈라티아에 도착한 폼페이우스는 루쿨루스로부터 지휘권을 인계받고 루쿨루스를 따르던 베테랑 병사들에게 막대한 자금을 선사하여 그들을 순식간에 자기편으로 만들었습니다. 로쿨루스는 굴욕감을 안고 로마로 쓸쓸히 귀국하고, 폼페이우스는 폰토스 왕국으로 진격합니다.

미트리다테스는 루쿨루스와의 전쟁 여파로 병력 자원이 부족하여 로마군을 상대로 전면전을 치를 여력이 없었기 때문에, 산속 깊숙이 후퇴하면서 적이 보급에 곤란을 겪게 하는 전술을 구사했습니다. 그러나 폼페이우스는 보급 관리에 있어 타인의 추종을 불허하는 인물이었고, 로마군은 폰토스 왕국의 여러 요충지를 순조롭게 공략합니다. 그리고 오랜 전쟁에 지친 폰토스 장병들이 꾸준히 탈영하는 틈을 이용해 라코스강변에서 폰토스군을 상대로 대승을 거둡니다.

보스포러스에 숨어 있던 미트리다테스는 크림반도까지 도망친 뒤 로마군에 맞서기 위해 또 다른 병력을 모집하려 했습니다. 아들 미카레스가 자신을 따르려 하지 않자 미트리다테스는 그를 후계자로 세우겠다는 사탕발림으로 불러내 기습 체포한 후 살해하기까지 해요. 그러나 전쟁에 지칠 대로 지친 민중은 더 이상 미트리다테스를 따르려 하지 않았습니다. 그리고 다른 아들 파르나케스는 자신도 형처럼 아버지에게 살해당할 걸 우려해 기원전 63년 반란을 일으켜요. 미트리다테스가 머무는 판티카파에움 성채로 반란군이 몰려들고 부하 장수들도 더 이상 충성을 바치기를 거부하자 미트리다테스는 절망에 빠져 독을 삼켜 자살을 시도합니다. 그러나 그는 예전부터 아버지 미트리다테스 5세처럼 독살당할 것을 염려해 독약을 아주 조금씩 복용해왔기 때문에 독에 내성이 생겨 독약을 먹고도 죽지 않았습니다. 결국 그는 단검으로 자기 목을 찔러 자살하면서 파란만장한 삶을 마감합니다.

폼페이우스는 파르나케스로부터 미트리다테스의 시신을 인도받

아 폰토스의 옛 수도 아마사에 있는 그의 조상들의 무덤 곁에 묻어 줍니다. 이로써 20여 년에 걸쳐 로마의 권위에 도전하면서 로마를 꾸준히 괴롭혔던 폰토스 전쟁이 막을 내리고, 로마는 동방에서도 강력한 패권을 세우게 되었습니다.

아니발레 폰타나(Annibale Fontana, 1540-1587) 〈미트리다테스 왕을 위한 정교한 약병(An elaborate drug Jar for Mithridate)〉, 16세기, 미국 게티 박물관

잠시 쉬어가기: 미트리다테스의 해독제

르네상스 시대의 조각가 아니발레 폰타나가 만든 이 한 쌍의 금속공예품은 후대에 만들어진 미트리다테스의 유산입니다. 한 쌍으로 설계하여 정교하게 제작한 〈미트리다테스 왕을 위한 정교한 약병〉은 해독제를 담도록 만들어졌지요. 용기 외부에 있는 금색과 납, 그리고 백색의 장식적인 조합은 약물 단지로서의 기본 기능을 가장하며 내부가 방수 기능을 하도록 유약 처리되어 있다는 사실이 이를 뒷받침합

니다. 약병을 장식하고 있는 그림도 미트리다테스 왕의 일화를 그리고 있는데요. 16세기 장식의 표본으로 풍부하고 정교하게 장식된 이 약병은 값비싼 보물로 미국 로스앤젤레스 게티 박물관에 소중히 전시되어 있습니다.

이러한 약병에 담았다고 전해지는 해독제는 미트리다테스가 궁정 의사 크라테우스의 도움으로 만들었다고 합니다. 다양한 해독제를 혼합하여 잘 작용하는지 사형수에게 직접 먹여보는 등 다양한 실험을 거쳐 모든 독으로부터 자신을 보호할 수 있는 보편적인 단일 해독제를 개발한 것인데요. 해독제는 그의 이름을 따서 미트리다툼(mithridatum)이라고 불렸습니다. 이 해독제는 그리스인이 발명한 동물성 성분의 또 다른 해독제 테리악(Theriac)과 함께 널리 쓰였습니다.

기원전 63년, 미트리다테스가 죽은 지 100여 년이 지난 후에는 로마의 의사 켈수스가 36가지 성분으로 구성된 공식을 기록했습니다. 모든 성분은 자연 식물에서 추출한 것이며 먹기 좋게 하려고 꿀을 섞었고, 향을 좋게 하는 피마자를 추가했다고 하네요. 이 해독제는 로마 시대는 물론 중세와 르네상스 시대를 거쳐 18세기까지도 유럽의 약국, 특히 이탈리아와 프랑스에서 높이 평가되고 사용되었습니다.

6

술라가 공포정치를 한 진짜 이유는?

〈마르쿠스 섹스투스의 귀환〉 피에르 나르시스 게랭

기원전 86년 가이우스 마리우스가 사망한 이후 기원전 31년 로마 공화국이 막을 내릴 때까지의 55년은 로마 역사상 손에 꼽히는 폭력적이고 혼란스러웠던 시기였습니다. 이는 공화제에서는 절대 의도하지 않았던 권력의 사유화 과정에서 나타난 결과였습니다. 이 시대에 권력을 남용하려 한 대표적인 인물은 술라와 폼페이우스, 그리고 율리우스 카이사르였습니다. 이들 중 가장 앞서서 독재를 했던 사람은 술라였습니다.

루키우스 코르넬리우스 술라 펠릭스(Lucius Cornelius Sulla Felix, BC138-BC 78)는 로마 공화정 초기 영향력 높은 귀족 가문 코르넬리우스 씨족 출신이었습니다. 술라가 태어났을 당시 그의 가문은 이미 몰락하여 그는 가난한 어린 시절을 보냈지만, 부유한 연상녀 니코폴

리스의 연인이 되면서 그녀의 막대한 재산을 상속받게 됩니다. 그래서 그의 이름에는 행운아라는 뜻의 펠릭스가 붙었습니다.

미트리다테스 전쟁에서 미트리다테스 왕과 강화조약을 맺고 그리스 아테네로 간 술라는 그곳에서 1년 동안 머물면서 로마 진격의 기회를 엿봅니다. 술라는 이 시기 자신의 고질병이었던 통풍도 치료하고, 당시 사람들에게 잊힌 고대 그리스 철학자 아리스토텔레스(Aristotle, BC384-BC322)의 저서를 발굴하였다고 합니다. 아리스토텔레스의 저서들은 그의 사후 오랫동안 잊혀져 있었습니다. 아리스토텔레스의 저서들은 로마 제국에 의하여 그리스가 정복되었던 기원전 146년 이후, 터키 출신 서적 수집가 에펠레콘이 설립한 도서관 안에서 발견되어 다시 세상에 드러났다고 합니다. 그가 수집한 아리스토텔레스의 서적은 오랫동안 지하 수장고에 방치되고 있었는데요. 술라가 이를 약탈하여 이탈리아 나폴리 외곽의 포츠올리에 도서관에 소장하였다고 합니다.

술라는 아테네에 머물면서 로마 원로원에 편지를 보냅니다. 자신을 역적으로 몬 세력을 용서치 않고 로마로 가서 모든 것을 바로잡겠다는 경고장이었습니다. 마리우스가 죽고, 술라가 로마를 떠나 있던 지난 3년 동안 집정관으로서 독재를 하고 있던 루키우스 코르넬리우스 킨나는 긴장할 수밖에 없었습니다. 그 와중에 킨나는 자신의 딸 코르넬리아를 16세에 불과한 율리우스 카이사르에게 시집보내는데요. 카이사르는 동맹시 전쟁에서 희생된 당시 집정관 루키우스 율리우스 카이사르의 조카였지요. 킨나는 이 젊은이를 사위 삼음으로

써 마리우스로 대표되는 평민 세력과의 연대를 강화하겠다는 목적이 있던 것입니다. 이렇게 율리우스 카이사르가 로마 역사에 등장합니다.

킨나는 술라에게 맞서 군단 편성을 새로 하고 모든 병력을 이탈리아 동중부의 항구도시 안코나로 집결하도록 명령합니다. 직접 군대를 이끌고 가서 술라와 대적할 계획이었지요. 그러나 오합지졸인 신규 병사들은 안코나에 중구난방으로 도착했고, 킨나는 선발대만 이끌고 그리스로 먼저 건너갑니다. 뒤따라오기로 한 병력이 소식이 없자 킨나는 다시 안코나로 돌아와요. 그런데 안코나에 모여 있던 병력이 폭도로 변해 있었습니다. 그들을 설득하러 갔던 킨나는 뜻밖에도 그곳에서 살해당해 버립니다. 결전을 앞둔 총사령관 킨나의 허무한 죽음이었습니다.

이 소식을 들은 술라는 그의 군대를 이끌고 아드리아해를 건너 이탈리아 남부의 항구 브린디시에 상륙합니다. 브린디시 주민들은 순순히 술라에게 성문을 열어줍니다. 브린디시에서 로마까지는 보름이면 충분히 도착하는 가까운 거리였지만 웬일인지 술라는 서두르지 않고 브린디시에 머물면서 관망합니다. 그리고 브린디시에 포고령을 내려서 신시민들의 기득권을 존중하겠다고 밝힙니다. 보수적인 그의 소신에는 어긋나는 결정이었겠지만 이미 로마 시민권을 획득한 신시민들을 적으로 돌려서는 승산이 없다고 판단한 것입니다. 그리고 2년 동안 전국 각지에서 술라와 뜻을 같이하는 세력이 합류하기 시작합니다. 먼저 갈리아 주둔군 사령관 메텔루스 피우스가 휘하

의 2개 군단을 이끌고 합류하고, 마리우스에게 원한이 있던 마르쿠스 피키니우스 크라수스와 그나이우스 폼페이우스 마그누스도 자신들의 군대를 이끌고 합류합니다. 이로써 술라는 11개 군단, 7만 5,000명의 병력을 확보하였습니다. 그러나 이에 맞서는 로마 정규군은 12만 명이었습니다. 드디어 2년여에 걸친 로마의 내전이 시작됩니다. 이전의 동맹시 전쟁은 로마 시민과 비시민이 싸운 반면, 이번 내전은 모두 같은 로마 시민끼리의 싸움이었습니다. 이탈리아반도 전역에서 벌어진 이 내전은 기원전 82년 술라의 승리로 막을 내립니다.

다시 로마의 대권을 쥐게 된 술라도 마리우스와 마찬가지로 피의 숙청을 시작합니다. 술라의 살생부에는 80명의 원로원 의원을 포함한 1,500명이 적혀있었다고 하는데, 실제 희생자 수는 9,000명이 넘었다고 합니다. 프랑스 판화가 실베스트리 미리스가 제작한 판화 〈술라의 살생부〉는 거리에 붙어 있는 술라의 살생부를 보고 로마 시민들이 공포에 떠는 모습을 보여줍니다. 그는 정치인 외에도 끝까지 저항했던 삼니움족 출신 병사 6,000명을 경기장에 몰아넣고 살해했습니다. 또한, 노예 1만 명을 해방하고 그들에게 자신의 일족 이름인 코르넬리우스를 쓰게 하며 숙청의 전위대로 활용하였습니다. 이들은 죽은 마리우스의 무덤을 파헤쳐 부관참시(剖棺斬屍, 이미 사망한 사람이 사망 후 큰 죄가 드러났을 때 처하는 극형을 말한다. 이 극형은 무덤에서 관을 꺼내어, 그 관을 부수고 시신을 참수하는 형벌이다)하고 그 유해를 테베레강에 버렸으며, 마리우스가 전쟁 이후 세운 승전 기념탑을 모두 무너뜨렸습니다. 처형된 사람들의 재산은 모두 몰수되어 경매에 부쳐졌는데, 이

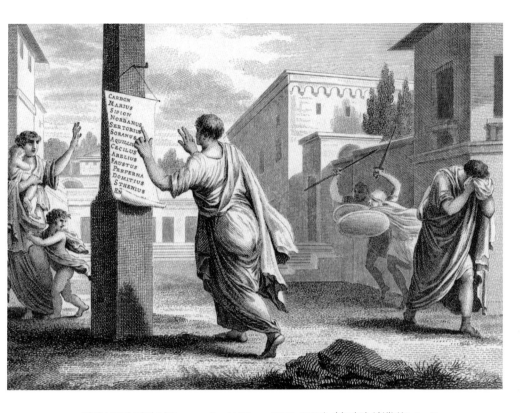

실베스트리 미리스(Silvestre David Mirys, 1750-1810), 〈술라의 살생부(Sylla dis-plays the list of proscribed people)〉, 1799년, 『로마 공화국 역사서』 삽화

것들을 헐값에 구매하여 로마 최대 부자가 된 사람이 바로 훗날 삼두정치의 주역 크라수스입니다.

술라가 작성한 살생부에는 우리가 잘 아는 한 젊은이도 있었는데요. 그의 이름은 바로 율리우스 카이사르였습니다. 마리우스의 처조카이자 킨나의 사위였으니 당연히 처단되어야 했지만, 아버지도 없는 18세에 불과한 젊은이를 살려달라는 가문의 탄원 덕분에 그는 간신히 목숨을 구하게 됩니다. 대신 킨나의 딸과 이혼하라는 명령이 떨어지는데, 그는 이를 거부하고 도주하여 이탈리아 곳곳으로 도망

다니다가 결국 먼 소아시아까지 가게 됩니다.

19세기 프랑스 신고전주의의 거장 다비드의 가장 큰 라이벌이었던 장 밥티스트 레그노의 제자, 피에르 나르시스 게랭은 1799년 살롱전에서 그에게 엄청난 명성을 가져다준 그림을 선보였습니다. 게랭의 데뷔작인 이 작품은 대중에게 많은 사랑을 받았을 뿐만 아니라 동료들에게도 찬사를 받았습니다. 이 그림은 술라의 박해를 피해 망명 갔다가 술라가 죽은 이후 로마로 돌아온 마르쿠스 섹스투스라는 사람을 담고 있습니다. 그는 돌아오자마자 침대에 누워 죽어 있는 아내와 아내의 침대 아래에서 눈물을 흘리고 있던 딸을 발견합니다. 섹스투스를 비롯해 술라 시대에 박해를 받은 로마 귀족들은 모든 재산을 몰수당하고 가족도 몰살당했습니다.

이 작품은 순수한 신고전주의 작품입니다. 섹스투스는 수직으로, 죽은 그의 아내는 수평으로 누워있는데 이는 기하학적으로 십자가 구성입니다. 섹스투스가 넋 나간 듯한 표정으로 부동의 자세를 취하고 있는 모습은 특히 극적인 힘을 부여합니다. 이 힘은 아내의 시신을 비추는 밝은 조명과 섹스투스의 역광으로 더욱 고조됩니다.

게랭의 작품은 프랑스 대혁명 이후 혁명의 비극적 정서에 강한 반향을 표현한 정치적인 작품입니다. 당시 로베스피에르에 의한 공포정치로 인한 참상을 로마 시대의 술라에게 빗대며 통렬히 비난한 작품이지요. 피비린내 나는 혁명을 규탄함으로써 혁명의 광란을 멈추고 이제는 화해의 시간이 되었음을 강조하고 있습니다. 게랭은 1812년 살롱전에 이 그림을 다시 발표합니다.

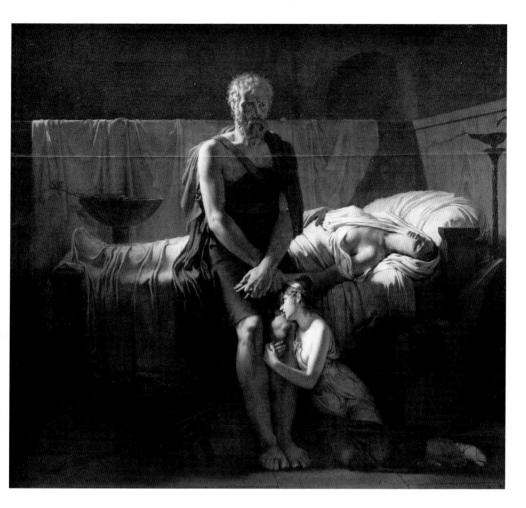

피에르 나르시스 게랭(Pierre-Narcisse Guérin, 1774-1833), 〈마르쿠스 섹스투스의 귀환(The Return of Marcus Sextus)〉, 1799년, 프랑스 루브르 박물관

　기원전 81년 마리우스의 추종 세력인 평민파를 모두 숙청한 57세의 술라는 종신 독재관(dictator)에 취임합니다. 원래 로마의 독재관은 나라가 위험에 처한 전시에만 6개월에 한해서 임명하는 지위였는데요. 술라는 이런 전통을 무시하고 스스로 종신 독재관에 오른 것입니다. 이렇게 모든 것을 평정한 후 술라는 비로소 미트리다테스

왕에게서 두 번이나 승리한 개선식을 거행합니다. 그리고 술라는 개선식이 끝나자마자 국정 개혁을 시작합니다.

수많은 반대파를 제거한 술라는 가장 먼저 로마법 체계를 바꿔 자신이 속한 귀족파의 권력을 강화합니다. 그는 원로원을 강화하기 위해 정원을 300명에서 600명으로 늘렸으며, 평민 집회에서 선출되는 호민관들이 정계에 진출하는 것을 막았습니다. 그리고 재판소의 배심원을 원로원 의원들로만 채워 귀족들이 사실상 면책 특권을 갖게 만들어 놓았습니다. (이는 훗날 카이사르의 개혁으로 폐지됩니다) 또한 호르텐시우스 법을 폐지하여 민회의 권한을 크게 약화시켰습니다. 그리고 논란의 곡물법을 폐지하여 로마 시민들은 더 이상 곡물을 시가보다 싼 값에 구매할 수 없게 되었습니다. 내전 당시 마리우스의 편을 들었던 이탈리아의 도시들은 로마 시민권을 박탈당했고, 토지는 로마의 공유지로 몰수되었습니다. 그리고 군사 정변에 대비하기 위해 집정관 두 사람 중 한 사람만 출정할 수 있게 만들었고, 이탈리아 내에서는 집정관의 권한으로 4개 군단만 편성할 수 있게 했습니다. 전직 집정관은 10년이 지난 뒤에야 다시 집정관을 할 수 있도록 정했습니다. 물론 이렇게 보수적인 정책만 시행한 것은 아닙니다. 동맹시 전쟁의 빌미가 되었던 '율리우스 시민권법'은 유지하였습니다. 동맹시 전쟁의 발발 원인이기도 했던 이 법은 호민관 술피키우스가 제안하여 신시민도 35개 선거구 어디에서나 투표할 수 있게 한 제도였지요. 이는 체제를 유지하는 데에는 어차피 로마 시민으로 편입된 동맹시 사람들의 지지가 필요하다는 판단에 의해서였을 것입니다.

마지막으로 자신이 했던 혁명을 다른 사람이 따라 하지 못하도록, 해외에 원정 갔던 장군들이 이탈리아반도 루비콘강 이남의 로마 직할령에는 절대로 군사를 이끌고 들어오지 못하도록 못 박았습니다.

그런데 술라는 독재관에 오른 지 단 2년 만에 돌연 사임합니다. 술라가 평민파를 학살하고 시행한 개혁들은 공화정의 토대를 더욱 굳건히 만들기 위해 실행한 것이었습니다. 그러니 그가 일인 통치 체제인 독재관을 그만두고 로마를 공화정으로 되돌려 놓은 것은 그의 소신에 의한 것이었다고 생각됩니다. 기원전 80년 독재관에서 물러난 이후 술라는 사저에 틀어박혀 자신의 회고록을 집필하는 데 전념하다가 급작스럽게 죽습니다. 만성 알코올 의존증에 따른 급성 간경화 혹은 위출혈로 죽은 것으로 보입니다. 그의 장례는 논란 끝에 국장으로 치러졌는데, 묘비에는 술라의 평소 의견을 반영하여 다음과 같은 비문이 새겨졌다고 합니다.

"동지에게는 술라보다 더 좋은 일을 한 사람이 없고, 적에게는 술라보다 더 나쁜 일을 한 사람이 없다."

난세에 로마를 평정하며 최고 지도자의 자리에서 공포정치를 휘둘렀던 술라는 외견상 공화정 체제의 신봉자였습니다. 술라가 추구한 로마의 공동체 가치는 영토 확장에 있었습니다. 로마는 농업공동체였기 때문에 경제적 번영이 토지와 노예로 대표되는 노동력 확대에 있었습니다. 하지만 영토 확대는 무한히 지속될 수 없는 숙명이 있지요. 영토를 확대하여 국경선을 늘리면 수비 병력도 늘려야 하는데 시민으로만 이루어진 병력은 무한히 늘어날 수 없기 때문입니다. 결국 사

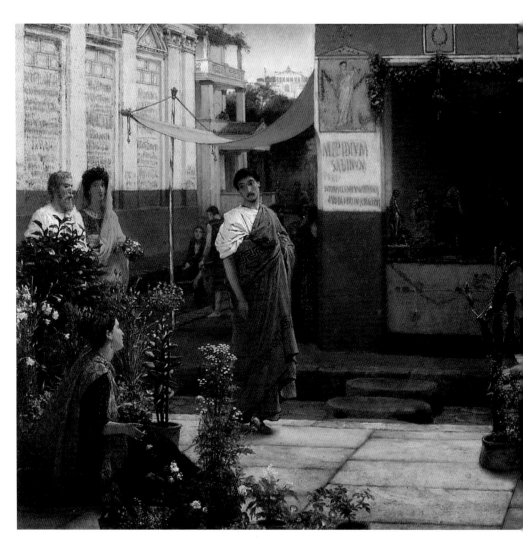

로렌스 알마타데마(Lawrence Alma-Tadema, 1836-1912), 〈선인장과 두 개의 용설란이 있는 로마 시대의 꽃 시장(Flower market in Roman times, with a cactus and two agaves)〉, 1868년, 영국 맨체스터 미술관

회 경제 시스템의 변화가 공화제를 낡은 틀 속에 가두어버리는 결과가 되어 버렸습니다. 술라가 독재하면서까지 지키려 했던 공화주의의 가치는 그의 사후 혼란 속으로 빠져들며 지속 가능성을 잃게 됩니다.

다음 그림은 로마 시대 그림을 잘 그린 것으로 유명한 네덜란드 출신의 영국화가 알마타데마가 그린 〈선인장과 두 개의 용설란이 있는 로마 시대의 꽃 시장〉입니다. 고급스러운 옷차림으로 지나가는 사람들은 귀족으로 보이며, 그들이 평화로운 로마 시대의 꽃 시장을 지나며 꽃을 보고 마음의 위안을 찾는 모습을 담고 있습니다. 사실 로마의 어떤 시기인지는 확실치 않으나 로마가 안정되었던 시기로 보이는데, 술라도 이렇게 평화로운 로마를 꿈꾸지 않았을까요? 하지만 그의 꿈은 결국 이루어지지 못했고 그 후로도 반세기 가까이 로마의 내전이 이어졌습니다. 참고로 그림의 선인장이나 용설란의 주산지는 아메리카로 당시 로마에는 없던 식물입니다. 아마도 작가가 실수로 고증 없이 꽃을 그린 것 같습니다.

지속 가능성은 과거에 매달리느냐 미래를 지향하느냐로 결정될 수 있습니다. 하지만 미래를 어떻게 볼 수 있을까요? 술라의 사후 새 시대의 주역으로 떠오른 율리우스 카이사르는 이렇게 답합니다.

"사람들은 보고 싶은 부분만 보려는 경향이 있다."

보고 싶지 않은 진실을 직시하는 것, 거기에 미래의 지속 가능성에 대한 해답이 숨겨져 있을 것입니다.

7

인기 있는 로마 검투사는 왜 반란을 일으켰을까?

〈폼페이우스의 승리〉 가브리엘 드 생아빈

술라가 갑작스레 죽은 이후 로마 정계는 친술라파와 반술라파로 나뉘어 극렬하게 권력투쟁을 벌입니다. 친술라파에는 앞서 말한 폼페이우스와 크라수스가 있었습니다. 일찍이 술라는 내전이 일단락되자 아프리카로 달아난 마리우스파 잔당들을 소탕하는 업무를 폼페이우스에게 맡겼습니다. 아프리카를 평정하고 온 약관 25세의 폼페이우스에게 술라는 일찍이 대 스키피오도 못 해본 성대한 개선식을 거행해줍니다.

그나이우스 폼페이우스는 내전 때부터 술라 편에 서서 공적을 세워 술라의 신임을 한 몸에 받게 된 사람입니다. 폼페이우스는 명문 귀족 출신으로 젊은 나이에 군 생활을 시작했습니다. 일찍 장군으로서 성공을 거둔 폼페이우스는 전통적인 명예 코스(Cursus Honorum, 정

치 경력을 쌓는 데 필요한 하위 단계인 재무관, 법무관, 호민관 등의 직위를 거치는 것)를 거치지 않고 곧바로 로마 집정관으로 직접 출마하여 당선되었고, 이후 세 번이나 로마 집정관으로 선출되었습니다. 그는 세르토리우스 전쟁, 제3차 노예 전쟁(스파르타쿠스의 난), 미트리다테스 전쟁에서 승리하여 로마에서 성대한 개선식을 한 것으로도 유명합니다. 폼페이우스는 이른 성공으로 '위대하다'라는 뜻의 '마그누스(Magnus)'라는 칭호를 부여받습니다. 이 칭호는 로마 사람들도 존경해 마지않던 그리스의 영웅 알렉산드로스 대왕의 이름을 따서 지은 것입니다. 그렇게 그의 이름은 그나이우스 폼페이우스 마그누스가 되었습니다. 그러나 그의 정적들은 그의 무자비함으로 그에게 '십 대 도살자'라는 악의적인 별명을 붙였습니다.

18세기 프랑스의 판화가이자 화가였던 가브리엘 드 생아빈은 폼페이우스가 세르토리우스 전쟁과 스파르타쿠스 전쟁에서 승리하고 로마에 돌아와 성대한 개선을 치르는 장면을 〈폼페이우스의 승리〉에 담아냈습니다. 장엄한 장면을 독특하게 수채화로 표현했는데요. 폼페이우스는 그림과 같이 네 마리의 코끼리가 끄는 마차를 타고 로마에 들어가려 했습니다. 그러나 실제로는 로마의 성문이 너무 좁아 코끼리 대신 말을 탈 수밖에 없었다고 합니다.

반술라파에는 기원전 78년 집정관이었던 마르쿠스 아이일리스 레피두스와 마리우스의 부하였던 퀸투스 세르토리우스, 그리고 아직은 약관 22세였던 율리우스 카이사르가 있었습니다. 이들은 차례차례 반란을 일으키는데요. 먼저 레피두스가 갈리아 총독으로 부임

하게 되자 임지로 가는 대신 술라에게 핍박을 받아왔던 퇴역 병사들을 모아 반란을 일으킵니다. 그러나 이들의 반란은 폼페이우스에 의해 간단히 제압됩니다. 이때 패배한 레피두스 잔당들은 히스파니아로 도망쳐서 세르토리우스의 군대에 합류합니다.

로마는 세르토리우스 반란군을 진압하기 위해 메텔루스 피우스를 파견해 놓았지만, 세르토리우스 반란군은 게릴라 전법으로 승승장구하며 더욱 기세를 떨칩니다. 증원군을 파견해야 하는 로마는 마땅한 사람이 없자 29세에 불과했던 폼페이우스에게 절대권을 주어 토벌군 사령관으로 파견합니다. 물론 과거 로마는 고작 25세였던 대 스키피오에게 군단 사령관 직위를 주어 파견한 적이 있었지만, 그때는 로마가 풍전등화에 놓였던 한니발과의 포에니 전쟁 기간이었지요.

로마 속주 히스파니아에서 일어난 반란은 '세르토리우스 전쟁'이라고 불렸습니다. 기원전 80년부터 기원전 72년까지 8년간 벌어진 친술라파와 반술라파 간의 내전이었지요. 세르토리우스는 마리우스 휘하에서 엄청난 무공을 세웠던 명장이었는데, 술라의 살생부에 오르자 히스파니아로 도망쳐 반란을 일으킨 것이었습니다. 수많은 전쟁을 겪으며 온몸에 상처가 무수하고 한쪽 눈마저 실명한 상태였던 세르토리우스를 히스파니아인들은 '제2의 한니발'이라고 부르기도 했습니다.

레피두스의 잔당 병력 2만여 명이 합류하면서 세르토리우스의 군대는 더욱 강력해졌습니다. 토벌군 사령관에 임명된 폼페이우스

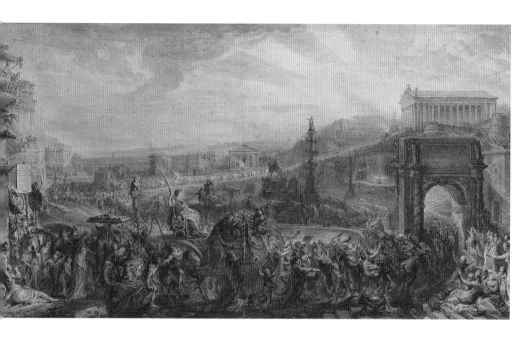

가브리엘 드 생아빈(Gabriel de Saint-Aubin, 1724-1780), 〈폼페이우스의 승리 (The Triumph of Pompey)〉, 1765년, 미국 메트로폴리탄 미술관

는 서두르지 않고 우선 보급로부터 확보하고 메텔루스와 협공을 하기 시작합니다. 그런데 히스파니아의 복잡한 산악 지형을 이용해 몇 년간 잘 버티던 세르토리우스가 뜻밖에도 그의 부하 장교들의 음모에 의하여 암살당합니다. 8년이나 계속된 세르토리우스 전쟁은 이렇게 막을 내립니다.

오랜 전쟁의 승리 소식을 들은 원로원은 크게 기뻐합니다. 바로 일 년 전에 일어난 검투사들의 반란으로 로마 내부가 또 다른 엄청난 어려움에 직면해 있었기 때문이었지요. 폼페이우스의 눈부신 성공은 술라에게도 인정을 받습니다. 술라는 의붓딸 아이밀리아를 폼페이우스와 결혼시킬 정도로 그를 아꼈습니다. 그러나 폼페이우스

는 이 일로 첫 번째 아내 안티스티아와 이혼해야 했는데, 불행히도 재혼한 아이밀리아는 이전 남편의 아이를 임신한 상태였습니다.

히스파니아에서 일어난 세르토리우스 전쟁을 평정하고 돌아온 폼페이우스에게는 또 다른 임무가 기다리고 있었습니다. '스파르타쿠스의 난(War of Spartacus)'이라고도 불리는 '제3차 노예 전쟁(Third Servile War)'이 벌어진 것이었습니다.

고대 로마에서 노예는 경제의 상당 부분을 차지하고 있었습니다. 로마는 군사적 확장으로 정복한 지역의 피정복민이나 야만족을 노예로 삼았고, 노예의 수는 대략 자유민의 30~45%에 이르렀습니다. 노예는 그리스어나 수사학을 가르치기도 했고 회화, 조각 등 숙련기술자로도 일했으며 검투사, 가사노동자, 대농장 라티푼디움의 일꾼 등으로 다양한 일을 했지요. 로마 사회에서 노예는 자유민들과 친밀한 관계를 유지하였으며 적극적인 역할을 하였고, 그 계층이 매우 다양했습니다. 또한 로마에서는 일정 조건을 충족하는 해방 노예에게는 로마 시민권을 부여하기도 했습니다.

로마인은 "노예는 자신의 운명을 스스로 결정할 권리가 없는 자"라고 정의했다고 하는데요. 이 정의에 따르면 속주민도 절반은 노예라고 볼 수 있었지요. 자신의 운명을 스스로 결정할 수 있는 자유 시민들에게는 병역의무가 있어도, 속주민은 병역의무가 없을 뿐만 아니라 로마군에 지원조차 할 수 없었기 때문입니다. 속주민은 속주세를 냄으로써 병역의무를 대신하였다고 볼 수도 있지만, 노예들은 세금도 병역도 면제되었습니다. 자신의 운명을 스스로 결정할 수 없었

던 노예들에게는 의무도 없었던 것입니다.

당시 로마 노예 중에는 검투사(Gladiator)가 있었습니다. 검투사의 유래에 관해서는 여러 가지 설이 있는데, 기원전 1세기 고대 그리스 역사가 니콜라오스는 본래 에트루이아의 제사 풍습에서 유래했다고 기록하고 있습니다. 한 세대쯤 후의 역사가 티투스 리비우스 파타비누스는 기원전 310년에 삼니움족에 대한 승리를 자축하는 의미에서 시작되었다고 기록합니다. 검투사가 되는 자격 조건은 따로 없었습니다. 검투사로 양성할 전쟁 포로와 노예가 넘쳐났던 공화정 초기의 검투사 경기에서는 패자를 무자비하게 죽이는 일이 많았습니다. 그러나 나중에는 일반 시민도 검투사로 지원할 수 있었습니다. 이들은 검투사 양성소의 프로모터와 계약을 맺고 검투사를 직업으로 삼았습니다. 심지어 귀족 자제들도 검투사를 업으로 삼는 등 사회의 흐름이 많이 바뀌게 됩니다. 물론 자유민 검투사는 엄연한 계약 선수이므로 모든 경기 조건을 상호 합의한 뒤에야 경기에 나갔습니다. 검투사 경기가 로마의 대표적인 오락거리가 되면서 실력 좋은 검투사는 요즘의 연예인이나 스포츠 스타 못지않은 대우를 받았다고 합니다.

로마 남부 캄피니아주에 있는 카푸아라는 도시는 검투사 양성소가 모여 있는 곳으로 유명했습니다. 이런 검투사 양성소에서는 노예 시장에서 체구가 건장한 노예들을 사들여 검투사로 훈련시켰습니다. 그리고 검투 시합이 벌어지는 날 자신들의 검투사를 빌려주어 수익을 창출하는, 지금으로 치면 스포츠 프로모터의 역할을 하였습

니다. 검투사 대여료가 얼마였는지는 정확히 알 수 없지만, 상당히 고액을 지급한 것으로 알려져 있습니다. 이런 카푸아의 한 양성소에 스파르타쿠스(Spartacus, BC103?-BC71)라는 검투사가 있었습니다. 그의 이야기는 미국의 드라마 〈스파르타쿠스〉 시리즈로도 잘 알려져 있어요. 그는 오늘날의 불가리아 근처에 있었던 트라키아 출신 노예였다고 알려져 있습니다. 스파르타쿠스도 로마군과의 전쟁에서 패배한 후 노예로 끌려와 검투사 양성소에 들어가게 되었던 것으로 추정됩니다. 스파르타쿠스가 속한 검투사 양성소의 검투사들은 주로 트라키아인과 갈리아인이었습니다. 『플루타르코스 영웅전』 기록에 의하면 스파르타쿠스가 소속된 검투사 양성소는 다른 곳보다도 검투사들에 대한 대우가 상당히 가혹한 곳이었다고 합니다.

사실 일반적으로 생각하는 것과 달리 당시 로마 검투사는 상당히 인기 있는 직업이었고, 노예나 하층민보다 자유민의 비중이 더 높았으며, 검투 시합도 매일 목숨을 거는 수준으로 위험하지는 않았습니다. 현대 이종격투기 선수들과 비교하면 적절한 듯하네요. 다만 당시 인권에 관한 현대적인 개념이 거의 없었다는 점을 생각하면 '비참하고 위험한' 시합을 하며 혹독한 대우를 받는 검투사들도 엄연히 존재했습니다. 스파르타쿠스는 검투사 양성소의 혹독한 대우에 반발하여 기원전 73년 여름, 74명의 동료 검투사들과 함께 반란을 일으켰습니다. 이 반란이 바로 '스파르타쿠스의 난', '제3차 노예 전쟁' 입니다.

처음에는 스파르타쿠스를 포함한 검투사 수십 명의 소규모 탈주

극에 불과했습니다. 양성소를 탈주한 이들은 베수비오 화산의 산악 지대로 도망쳤습니다. 당시 베수비오 화산은 화산 폭발 전이었기 때문에 삼림이 울창한 곳이었습니다. 숨어서 산적질을 하기 딱 안성맞춤인 지역이었지요. 이들은 이곳에 자리를 잡고 행인들을 위협하고 짐을 빼앗으며 지냈습니다. 스파르타쿠스는 자신이 이끄는 노예 반란군에게 이렇게 말했습니다.

"우리는 노예의 지하실에서 자유를 찾아 탈출했다. 이제 우리는 자신을 스스로 자유인으로 선포한다. 우리는 더는 노예가 아니며, 죽기 전까지도 노예로 돌아가지 않을 것이다. 우리는 서로를 도우며, 어떤 동료도 버리지 않을 것이다. 우리는 자유와 함께 살 것이다!"

이러한 맹세는 스파르타쿠스 반란군의 단결력과 의지를 상징하며 반란군을 똘똘 뭉치게 한 힘이 되었습니다.

19세기 프랑스의 조각가 루이 에르네스트 바리아스는 스파르타쿠스의 맹세를 조각 작품으로 만들었습니다. 파리 튈르리 정원에 있는 이 조각상은 자신의 아이들에게는 노예라는 신분을 대물림하지 않겠다는 검투사들의 의지를 보여줍니다.

산적질이 계속되자 카푸아에서는 이들을 진압하기 위해 소규모의 토벌대를 파견합니다. 그러나 스파르타쿠스 일당은 오히려 이들을 격퇴하고 빼앗은 갑옷과 무기로 무장하여 세력을 키웠습니다. 이들의 유명세는 높아만 갔고, 도망친 다른 노예나 불량배, 부랑자들이 합류하며 카푸아 지방 정부의 능력으로는 도저히 감당이 안 되는 지경이 되었습니다. 결국 중앙 정부인 로마에서 노예 반란군 진압에

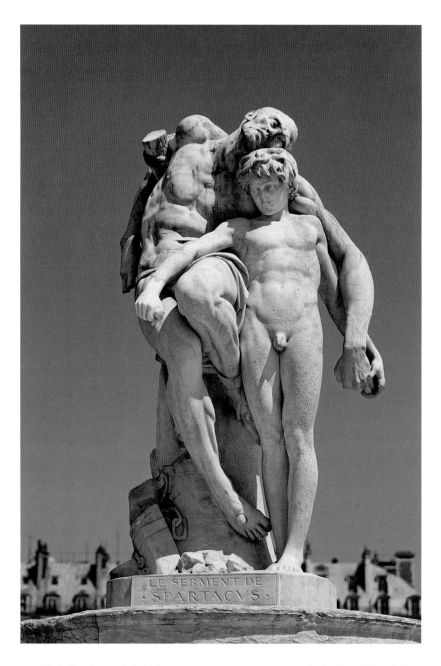

루이 에르네스트 바리아스(Louis Ernest Barrias, 1841–1905), 〈스파르타쿠스의 맹세(The Oath of Spartacus)〉, 1869년, 프랑스 파리 튈르리 정원

직접 나설 수밖에 없는 상황이 되고 말았습니다.

　로마 중앙 정부는 노예 반란군을 가볍게 제압할 수 있는 수준이라고 생각하여 두 번에 걸쳐 3,000명 정도의 소규모 병력을 투입하였습니다. 그러나 로마군은 대패하고, 스파르타쿠스의 명성은 로마 전역에 알려지게 됩니다. 스파르타쿠스의 유명세에 전국에서 몰려든 노예로 그의 군대는 엄청난 규모로 커지게 되었습니다. 스파르타쿠스는 양치기들이 많이 있는 지역으로 이동했습니다. 양치기들은 신체가 건강하고 발이 빨랐으며 난폭하기로 이름이 높았기에 큰 도움이 될 것이라고 판단한 거예요. 스파르타쿠스의 생각대로 양치기들은 앞다투어 그에게 합류했습니다. 그들은 노예는 아니지만 노예와 처지가 별로 다를 것 없었기 때문입니다. 이처럼 사회에 불만이 많은 하층민도 다수 반란에 합류하였습니다. 스파르타쿠스 휘하의 산적 떼는 가공할 숫자로 불어나게 되었는데, 문헌마다 4만 명에서 12만 명까지 다양한 기록으로 남아 있지만, 어쨌든 로마의 정규 병력에 맞먹는 수준에 이르게 됩니다. 이리하여 스파르타쿠스의 탈주는 단순한 노예 탈주 사건이 아니라, 로마 역사상 유례가 없는 사상 최대의 노예 전쟁으로 번졌습니다. 이미 이전에도 노예의 반란이 두 차례나 있어서 스파르타쿠스의 반란은 제3차 노예 전쟁이라고도 불렸습니다. 스파르타쿠스 휘하 노예 반란군은 여러 도시를 공격하여 함락시켰으며, 그때마다 병력을 확장하고 전리품도 대거 탈취했습니다. 이 과정에서 노예 병사들은 살인, 약탈, 강간, 방화 등을 저지릅니다.

이듬해 로마 정부는 이 반란이 매우 심각한 문제이며 더는 묵과할 수가 없다고 판단해 그해에 선출된 두 집정관, 루키우스 겔리우스 푸블리콜라와 그나이우스 코르넬리우스 렌툴루스 클로디아누스에게 정예 병력을 2개 군단씩 내어주고 스파르타쿠스의 반란을 진압하라고 명합니다. 두 명의 집정관이 군단 지휘권을 가지고 두 개 군단의 정규군을 일개 노예 출신 폭도 무리의 토벌에 투입한 것은 로마 역사상 한 번도 없었던 전대미문의 일이었습니다.

그런데 이 무렵 스파르타쿠스 반란군의 부사령관격이었던 크릭수스가 스파르타쿠스와의 의견 차이로 자신을 따르는 일부 병력과 함께 반란군에서 이탈합니다. 크릭수스는 카푸아 검투사 양성소에서 스파르타쿠스와 동고동락했던 갈리아족 출신 검투사였습니다. 스파르타쿠스는 북쪽 알프스산맥을 넘어 고향으로 가고자 하였으나, 크릭수스는 풍요로운 땅인 이탈리아 남부에 머물고자 하였던 것입니다. 로마 집정관 겔리우스의 군단병들은 본대로부터 떨어져 나온 크릭수스의 부대를 추격하여 가르가노산에서 대파하고 크릭수스도 살해합니다.

이 소식을 들은 스파르타쿠스는 나머지 병력과 북상하여 갈리아로 달아나려 시도하지만, 또 다른 집정관 렌툴루스가 이들을 가로막습니다. 렌툴루스는 겔리우스와 협력하지 않고 본인의 병력만으로 스파르타쿠스를 이겨 군사적 영광을 독차지하고 싶어 했습니다. 그래서 자신의 휘하 병력만으로 급히 싸움을 거는데, 이 성급한 판단이 패인이 되어 참패를 당하고 맙니다. 스파르타쿠스는 자신을 추격

해오는 겔리우스의 군단도 격파하고 계속 북상하여 루비콘강 근처에서는 갈리아 총독인 전직 집정관 가이우스 카시우스 롱기누스의 병력까지도 연달아 격파합니다. 이는 로마에게는 크나큰 치욕이었습니다. 사람 취급도 못 받는 '물건'에 불과한 노예 검투사와 그 검투사가 지휘하는 노예 군대에 로마 최고 통치자인 현직 집정관 두 명과 전직 집정관 한 명이 연달아 패배한 것입니다. 그다음 소식은 더욱 경악스러웠습니다. 스파르타쿠스가 포로로 붙잡은 로마 병사들에게 검투사 경기를 시켜 서로 죽이게 했던 것입니다. 이 경기는 전사한 크릭수스를 위해 벌인 것이었는데, 당시 전사자를 위해 경기를 바치는 것은 로마 귀족들만 할 수 있는 이벤트였거든요.

그런데 이렇게 로마 정규군을 격파하고 승승장구하던 스파르타쿠스가 돌연 이해할 수 없는 결정을 내립니다. 애초 그들의 목적지였던 알프스산맥 너머 트라키아 지방으로 가지 않고, 갑자기 방향을 틀어 나폴리로 남진한 것입니다. 현대 역사가들은 이를 스파르타쿠스 최대의 실책이라고 평가하기도 합니다. 그냥 알프스산맥을 넘어갔다면 자유를 얻었을 텐데, 그것을 포기하고 이탈리아로 돌아갔기 때문입니다. 스파르타쿠스 본인이 자유를 찾는 것을 최종 목표로 삼았던 것이 분명한 만큼, 왜 이런 결정을 했는지에 대해서는 여러 의견이 분분합니다. 가장 설득력이 있는 설은 트라키아 출신 사람들이 야만족이 들끓는 트라키아로 가기를 거부했다는 것입니다. 반란 초기부터 스파르타쿠스의 말을 잘 듣지 않고 통제가 잘 안 되었던 노예들의 행태로 보아 충분히 가능성이 있습니다. 물론 스파르타쿠스

에게는 자신을 따르는 자들만 이끌고 고향으로 떠나는 선택지도 있었겠지만, 그는 그렇게 하지 않았습니다.

한편 스파르타쿠스가 로마 쪽으로 다시 돌아온다는 소식을 들은 원로원은 로마 제일의 부자이자 법무관이었던 마르쿠스 리키니우스 크라수스에게 스파르타쿠스 토벌 명령을 내립니다. 크라수스는 노예군이 절대 우습게 볼 상대가 아님을 알고 패주한 집정관의 군대와 자신의 사비를 털어 징집한 병사를 합친, 무려 8개 군단으로 스파르타쿠스의 노예 군대와 맞서 싸웁니다. 집정관이 패배한 싸움에 그보다 직급이 낮은 법무관이 나선 이유는 이미 두 집정관이 이 노예 군대에 패배하는 망신을 당했으므로 더는 군단을 지휘할 수 없었기 때문이었습니다. 또한 원로원이 로마 제일의 부자였던 크라수스가 사비를 털어 병력을 소집하기를 기대했을 것이라는 추측도 있습니다. 이때의 스파르타쿠스는 단순한 노예가 아닌 로마의 집정관 두 명을 연달아 패배시킨 반란군 수장인 만큼, 크라수스로서도 이런 적을 상대로 군공을 쌓을 수 있다는 건 탐나는 기회이기도 했을 것입니다.

크라수스는 결전에 앞서 패배하여 도주했던 집정관의 군단병들에게 로마군의 법정 최고형인 데키마티오(decimatio, 10분의 1의 형) 형벌을 내립니다. 이는 열 명 중 한 명을 제비뽑기로 뽑고, 나머지 아홉 명이 뽑힌 동료 한 명을 직접 때려죽이게 하는 형벌입니다. 원래 데키마티오는 그 잔혹함이 너무 심하다 하여 집단 항명과 같이 극단적인 방법으로라도 당장 군기를 잡아야 하는 상황에만 집행이 가능했던 형벌입니다. 그런데 이 형벌을 도망간 병사 전원을 대상으로, 직

접 집행까지 한 것을 보면 당시 크라수스가 얼마나 상황을 심각하게 여겼는지 알 수 있습니다. 살아남은 병사들도 전원 군단에서 추방되어 인간 이하의 취급을 받다가 크라수스가 작전 재개를 결정한 뒤에야 겨우 복귀할 수 있었습니다. 이렇게 무서운 형벌로 패잔병의 10%를 처형하여 전 군단에게 본보기로 삼은 로마군은 스파르타쿠스를 토벌하기 위한 본격 행군에 나섭니다.

이제 4만 명 규모로 쪼그라든 스파르타쿠스의 노예 군대는 장화 모양인 이탈리아반도의 발끝까지 몰렸습니다. 이들은 마을과 도시를 불태우고 약탈하면서 행군하였습니다. 이탈리아에는 스파르타쿠스 군대에 우호적인 마을이나 도시가 없었기 때문입니다. 이렇게 이탈리아에서 자신들이 불리함을 깨달은 스파르타쿠스는 해적들과 접선하여 선박을 얻고 이탈리아를 탈출하려 합니다. 스파르타쿠스는 바다 건너 시칠리아로 달아나려 했던 것으로 보이는데, 시칠리아는 몇 년 전에도 노예 반란이 일어났던 곳이기 때문에 자신들의 근거지로 적합하다고 생각했던 것입니다. 그의 판단 자체는 옳았지만, 문제는 로마에 매수당한 해적들이 배신하여 배를 구하는 데 성공하지 못했다는 것입니다. 스파르타쿠스는 뗏목이라도 동원해보려 하지만 이 역시 로마군의 공격으로 실패하고 맙니다.

이때 스파르타쿠스에게 또 다른 나쁜 소식이 전해집니다. 외국으로 원정을 나갔던 로마 군단들이 속속 돌아오기 시작했다는 소식이었지요. 스파르타쿠스를 궁지에 몰아놓고 벽까지 쌓아서 포위망을 완성한 크라수스의 병사들은 "이제 (세르토리우스 전쟁에서 막 이기고 돌아

오는) 폼페이우스가 오면 너희들은 죽는다"라고 적을 조롱했지만, 스파르타쿠스는 이에 개의치 않고 로마군의 포위망을 보기 좋게 돌파해버립니다. 그러나 명령을 제대로 따르지 않는 노예군 일부가 스파르타쿠스와의 의견 차이로 갈라져 독자 행동을 합니다. 이들은 곧 로마군에게 섬멸당합니다. 스파르타쿠스는 남은 병력을 이끌고 동쪽으로 후퇴하면서 때로는 스파르타쿠스를 추적하던 크라수스의 기병대에게 역습을 걸어서 패퇴시킵니다.

하지만 스파르타쿠스가 목표로 한 브린디시 항구에는 이미 동방에서 돌아온 로마 군단이 상륙하고 있었습니다. 로마군의 추격에 스파르타쿠스는 배수의 진을 치고 크라수스와 결전을 벌이지만 압도적인 열세에 몰리게 됩니다. 당시 크라수스의 8개 군단병 6만 명은 산적 떼에 지나지 않는 스파르타쿠스 반란군과는 비교가 안 될 정도로 우수했습니다. 결국 스파르타쿠스는 마지막 수단으로 결사대를 이끌고 크라수스를 죽이기 위해 돌격했습니다. 스파르타쿠스는 그의 손으로 두 명의 백인대장을 베어 쓰러뜨리고 크라수스 근처에 접근하는 데 성공할 정도로 분전합니다. 그러나 결국 로마군의 집중 공격을 받아 돌격대가 전멸하고 그도 힘이 다하여 쓰러지고 맙니다. 스파르타쿠스의 죽음은 노예군의 붕괴를 가져왔고, 그렇게 노예 전쟁은 막을 내립니다.

독일 출신 헤르만 보겔은 『백설공주』, 『헨젤과 그레텔』 등 많은 동화에 삽화를 그린 것으로 유명한 화가입니다. 그가 그린 〈스파르타쿠스의 죽음〉은 결사대를 이끌고 적진 깊숙이 쳐들어가 싸우다 장

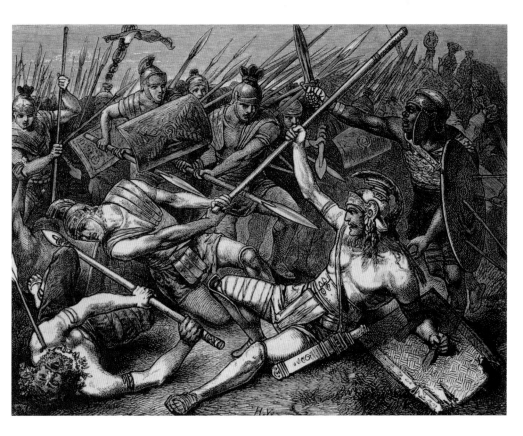

헤르만 보겔(Hermann Vogel, 1854-1921), 〈스파르타쿠스의 죽음(Death of Spartacus)〉, 1882년, 소장처 불명

렬히 전사한 스파르타쿠스의 모습을 담고 있습니다.

　스파르타쿠스가 다른 노예군과 전혀 다를 바 없는 복장을 하고 있었던 탓이었는지, 로마군은 전장의 시신 중 어느 것이 스파르타쿠스의 시신인지 끝내 확인하지 못합니다. 그런데 살아남아 도망가던 상당수의 노예군 패잔병들이 하필 서둘러 로마로 강행군하던 폼페이우스군을 만나 격파당하는 바람에, 폼페이우스는 자신이 스파르타쿠스의 반란을 마무리 지었노라고 원로원에 먼저 서신을 보냅니다.

물론 원로원이 크라수스의 공적을 모를 리가 없었지만, 그들은 공화국 최고의 거부인 크라수스가 군사적 성취까지 얻어 정계의 중심인물로 부상하는 상황을 원치 않았습니다. 어차피 폼페이우스는 세르토리우스 전쟁을 평정한 공로로 개선식을 할 것이니 여기에 스파르타쿠스 토벌 업적을 추가해주고, 크라수스에게는 개선식을 해주지 않으려고 원로원이 수작을 부린 것입니다. 결국 크라수스는 개선식보다 한 단계 아래인 오바티오라는 행사만 할 수 있었습니다.

원로원에게는 크라수스의 개선식을 절대 허가할 수 없는 이유가 하나 더 있었습니다. 개선식은 매우 중요한 전쟁에서 이겼을 때 치르는 행사였는데, 크라수스의 개선식을 허락하면 노예였던 스파르타쿠스가 엄청나게 대단한 사람이었다는 것을 인정하는 꼴이 되는 것이기 때문이었습니다. 패배한 스파르타쿠스의 반란군 중 6,000명이 포로로 잡혔고, 이들은 노예들이 다시는 반란을 일으키지 못하게 하기 위한 본보기로 전원이 로마의 법정 최고형인 십자가형으로 처형되었습니다.

전투 직후 로마군이 스파르타쿠스의 시신을 찾아다닐 때, 이 잔존 병사들이 하나둘 벌떡 일어서서 "내가 스파르타쿠스다!"라고 외치다가 이내 모든 병사가 한 목소리로 자신이 스파르타쿠스라고 외쳤다는 이야기가 있습니다. 1960년에 제작된 스탠리 큐브릭이 감독을 맡고 커크 더글라스가 주연한 동명의 영화 〈스파르타쿠스〉에 나와 잘 알려진 이야기인데, 이는 아쉽게도 감독이 지어낸 허구의 이야기라고 합니다.

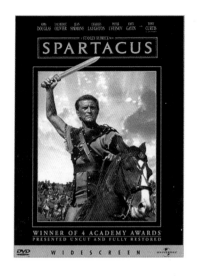

스탠리 큐브릭 감독의 1960년 영화
〈스파르타쿠스〉 포스터

스파르타쿠스 반란 이후 노예들에 대한 대우가 약간은 나아졌으나 실제로 변한 것은 거의 없었습니다. 그리고 로마인들은 스파르타쿠스에 관한 기록을 의도적으로 거의 남기지 않았습니다. 두 명의 집정관이 대패하고, 이례적인 조치로 8개 군단이나 되는 대규모 병력을 동원해서야 겨우 진압한 큰 규모의 전쟁이었음에도 말이죠. 기록을 남기기 좋아하는 로마인들답지 않지요? 아마도 비천한 노예 검투사에게 로마가 몇 차례나 대패했다는 사실이 너무나 부끄러웠던 것 같습니다. 그럼에도 불구하고 30명 이상의 고대 작가들이 스파르타쿠스에 관해 썼으며, 이 사실은 당시의 그가 얼마나 중요하게 여겨졌는지를 보여줍니다. 그리고 이후 로마인들은 검투사들의 경기장 주변에 군대를 배치했습니다. 만약 반란을 일으키면 바로 죽여버리기 위해서였습니다. 물론 그렇다고 이후 로마 제국에서 노예 반란

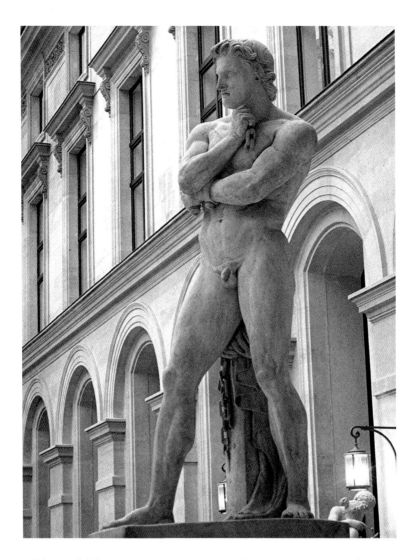

데니스 포야티에(Denis Foyatier, 1793–1863), 〈스파르타쿠스(Spartacus)〉, 1830
년, 프랑스 루브르 박물관

이 일어나지 않은 것은 아닙니다. 로마에서는 기회가 있을 때마다
노예들의 반란이 계속 일어났습니다. 심지어 로마 제국의 전성기인

오현제 시대에도 노예 반란은 끊임없이 일어났습니다. 결국 이토록 불안했던 노예제도는 훗날 로마를 멸망에 이르게 한 원인이 되기도 합니다.

프랑스 루브르 박물관에 전시된 19세기 프랑스의 신고전주의 양식의 조각가 데니스 포야티에의 조각 작품 〈스파르타쿠스〉는 그의 대표작으로, 마치 미켈란젤로(Michelangelo Buonarroti, 1475-1564)의 〈다비드〉 조각상처럼 늠름하고 건장한 모습의 스파르타쿠스가 노예 해방을 위해 고뇌하는 모습을 표현하고 있습니다.

스파르타쿠스의 명성은 오래도록 잊혔다가 현대에 와서 공산주의자와 사회주의자의 아이콘이 되었습니다. 카를 마르크스(Karl Heinrich Marx, 1818-1883)는 스파르타쿠스를 그의 영웅 중 한 명으로 꼽았습니다. 카를 마르크스는 "스파르타쿠스는 고대 역사 전체에서 가장 훌륭한 인물이자 위대한 장군이며 고대 프롤레타리아트의 진정한 대표자"라고까지 격찬했습니다. 스파르타쿠스는 좌익 혁명가들, 특히 독일 공산당의 전신인 독일 스파르타쿠스 연맹(1915-1918)에 큰 영감을 주기도 하였습니다. 러시아의 FC 스파르타크 모스크바는 그의 이름을 딴 축구단이며, 우크라이나 도네츠크주에 있는 스파르타크 마을도 스파르타쿠스의 이름을 따서 명명되었을 정도로 그는 현대사에도 많은 영향을 끼쳤습니다.

8

폼페이우스가 예루살렘 성전에 군화를 신고 들어간 이유는?

〈예루살렘 성전에 들어가는 폼페이우스〉 장 푸케

독재자 술라 체제를 무너트린 것은 아이러니하게도 술라파였던 폼페이우스와 크라수스였습니다. 폼페이우스는 세르토리우스 전쟁에서 승리한 뒤 알프스를 가로질러 루비콘강에 이릅니다. 그리고 여기서 군대를 해산해야 하는 로마의 법을 위반하고 루비콘강을 건너 로마 교외에 그의 군대를 숙영시킵니다.

루비콘(Rubicon)은 이탈리아 북부 작은 강의 라틴어 이름입니다. 이탈리아반도 동북부의 아리미눔과 카이세나 사이에서 아드리아해로 흘러드는 강이지요. 오늘날 라벤나 시의 남쪽, 리미니와 체제나 사이에 있습니다. 루비콘강의 길이는 80km 정도로 아주 짧은데, 이 강이 고대 로마 시대에는 이탈리아 본국과 갈리아 키살피나 속주를 나누는 경계였습니다. 당시 루비콘강의 북쪽은 로마의 영토가 아니

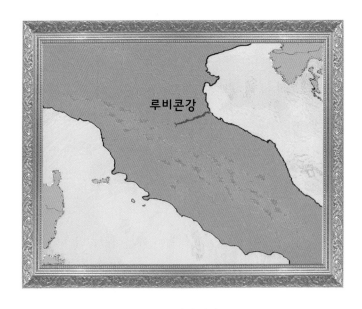

루비콘강의 위치

고 갈리아 키살피나 속주였습니다. 외국에 파견되었던 장군과 군사들은 전쟁에서 돌아오는 길에 루비콘강을 건너야 하는 경우, 로마에 충성한다는 뜻으로 반드시 무장을 해제하고 루비콘강을 건너는 일종의 전통과 법규가 있었어요. 무장을 하고 루비콘강을 건너는 행동은 곧 로마에 대한 반역을 의미했지요. 흔히 이 전통을 가장 먼저 깬 사람이 율리우스 카이사르라고 생각하는데, 사실 그 원조는 폼페이우스였습니다.

루비콘강을 건너 로마 근처에 도착한 폼페이우스는 원로원에 다음과 같은 내용의 편지를 보냅니다.

"병사들에게 토지를 나눠주고, 개선식을 거행하며, 내년(기원전 70

년)에 열리는 집정관 선거에 출마하는 것을 인정해 달라."

그러나 당시 술라가 제정해 놓은 법에 따르면 30세에 회계감사관에 출마할 자격이 주어지고, 31세에 원로원에 들어갈 자격을 얻으며, 39세에 법무관에 출마할 자격을 얻고 속주 총독까지 역임한 이후 42세가 되어서야 집정관에 출마할 자격을 얻을 수 있었습니다. 당시 폼페이우스의 나이는 35세에 불과하였습니다. 그리고 부족한 것은 나이만이 아니었습니다. 폼페이우스는 회계감사관이나 법무관 경험도 없었고 원로원 의원도 아니었기 때문이었습니다.

원로원이 폼페이우스의 과도한 요청에 고심하고 있던 그때, 폼페이우스의 경쟁자 크라수스도 원로원에 새로운 요청을 합니다. 자신도 집정관에 출마할 테니 원로원에서 후보 자격을 인정해 달라는 것이었습니다. 크라수스 역시 스파르타쿠스 전쟁 승리 이후 해산했어야 마땅한 그의 휘하 8개 군단을 해산하지 않고 로마 근처에 진군시켜 대기하고 있었습니다. 폼페이우스와 크라수스 모두 그들의 스승 술라의 전략을 따른 것입니다. 술라도 마리우스가 죽은 이후 그의 군대를 이끌고 로마로 진격해서 정권을 되찾은 경력이 있지요. 크라수스는 원로원 의원이기도 하고 법무관 경험도 있고, 나이도 43세여서 집정관에 출마할 자격은 충분했습니다. 하지만 로마 최대의 부자임에도 시민들에게 전혀 베풀지 않아서 민심을 얻지 못하고 있었지요.

집정관에 출마하기에는 약점이 있던 폼페이우스와 크라수스는 은밀한 협정을 맺습니다. 원로원 의원이었던 크라수스가 원로원 유

력자들에게 로비하여 폼페이우스가 집정관에 출마할 수 있도록 허락해주면 폼페이우스는 병사 일부를 크라수스에게 넘겨주기로 합의한 것입니다. 밀약이 성립되자 두 사람은 자신들의 군대를 해산합니다. 그리고 결국 이듬해인 기원전 70년에 두 사람 모두 집정관에 선출됩니다.

집정관에 당선된 폼페이우스와 크라수스는 당초 예상과는 달리 보수적인 원로원의 입장과 다른 정책을 폅니다. 먼저 술라에 의해 폐기된 '호르텐시우스 법'을 부활시켜 호민관의 권한을 강화합니다. 그리고 원로원과 기사 계급, 평민 계급에 배심원 자리를 3분의 1씩 균등하게 배분하도록 개정합니다. 이는 애당초 기원전 122년 가이우스 그라쿠스가 기사 계급이 재판 배심원을 독점하게끔 만들었던 법안인데요. 술라가 원로원 의원이 재판 배심원을 독점하도록 개정하였던 것을 다시 개정한 것입니다. 폼페이우스와 크라수스가 시행한 개혁 정책들은 표를 얻기 위한 인기 전략이었지만 그 효과만은 좋았습니다. 부활한 호민관의 권위와 권한은 소외감을 느끼고 있던 평민계급에게 희망을 주었으며, 배심원 제도의 개혁은 속주민에게도 로마법이 공정하다는 메시지를 주었던 것입니다. 이로써 원로원 중심의 국가 운영을 하고자 했던 술라 체제는 그의 사후 8년 만에 막을 내리고 맙니다.

기원전 67년에는 지중해에서 해적질을 일삼던 해적들이 로마가 오리엔트로 보내는 병력이나 무기를 실은 배까지 잇따라 공격하는 문제가 발생합니다. 우방국 선박도 자꾸만 습격당하자 드디어 로마

의 민회가 소집됩니다. 그해의 호민관 가비니우스는 20개 군단을 동원하여 해적을 소탕하자고 제안합니다. 그는 폼페이우스를 사령관으로 임명하고, 임기는 3년으로 하자는 법안을 제출합니다. 그러자 원로원에서는 한 사람에게 이렇게 장기간의 대권을 부여하는 것은 독재를 배척하려는 원로원 정신에 위반된다며 반대하고 나섭니다. 하지만 원로원 의원 중 유명 변호사로 이름을 날리던 39세의 키케로와 정계에 갓 등장한 33세의 카이사르 등 신진 세력들이 찬성하고 나섰고, 민회에서도 강력히 추진하여 결국 폼페이우스의 해적 소탕 작전이 시작됩니다.

폼페이우스의 해적 소탕 작전은 성공적이었습니다. 우선 지중해 전역을 13개의 작전 해역으로 나누고, 해역마다 군단장이 지휘하는 실전부대를 배치했습니다. 폼페이우스 본인은 본부에서 군선 60여 척으로 구성된 함대를 이끌고 있다가 해적이 출몰하여 지원이 필요한 해역으로 긴급 출동하는 기동타격대 역할을 하였습니다. 해상에서 만나는 해적선을 뒤쫓아 섬멸시키는 것으로 끝나는 것이 아니라, 해적들이 도망간 육지의 배후기지까지 쳐들어가서 철저하게 해적들을 궤멸시켰습니다. 이런 작전으로 먼저 지중해 서부의 해적들을 소탕한 폼페이우스는 지중해 동부로 진출하여 북쪽의 에게해, 남쪽의 이집트, 그리고 동쪽의 시리아와 팔레스티나에 있는 해적 기지까지 차례로 공략합니다. 나포한 해적선은 약 400여 척, 침몰한 배는 1,300여 척이 넘었을 정도로 폼페이우스는 혁혁한 전과를 올립니다. 또한 1만 명이 넘는 해적들을 죽이고 2만 명이 넘는 해적들이 포로로 붙잡

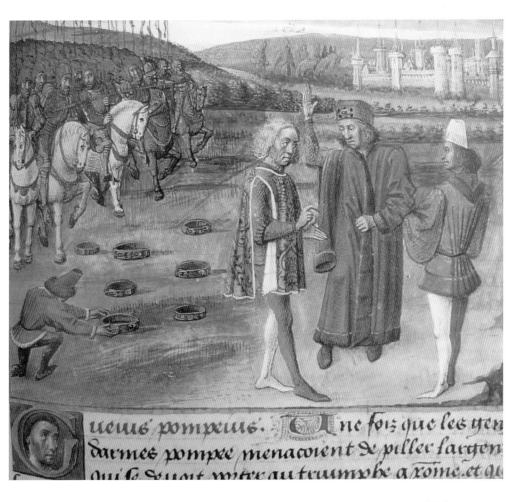

제네바 보카치오의 마스터(Master of the Geneva Boccaccio, 1448–1475), 〈폼페이우스와 그의 부관 세르빌리우스와 글라우시아(Pompey Holds Council with his Lieutenants Servilius and Glaucia)〉, 1470년경, 『책략(Stratagems)』 삽화, 벨기에 왕립도서관

히지요. 그리고 해적에게 포로로 붙잡혀 있던 사람들은 풀어줍니다. 이로써 지중해는 다시 로마의 내해로서 안전한 바다가 되었고, 이탈리아로 곡물도 문제없이 수입되어 로마의 곡물 가격도 안정을 되찾

게 됩니다. 그런데 이 해적 소탕 작전이 겨우 3개월 만에 완료되면서 문제가 발생합니다. 원래대로라면 폼페이우스는 임무가 끝났기 때문에 마땅히 총사령관의 절대 지휘권을 반납해야 했지만, 폼페이우스는 그렇게 하지 않았습니다. 로마에서도 호민관 가비니우스가 또다시 민회에 그의 절대 지휘권을 인정해 줌과 동시에 미트리다테스 전쟁의 최고 사령관인 루쿨루스를 해임하고 폼페이우스를 새로운 사령관으로 임명하는 안을 통과시켜 줍니다. 물론 원로원은 반대했지만, 민회에서 35개 선거구 모두가 이 법안에 찬성표를 던지면서 가결되어 버립니다. 그리고 앞서 살펴봤던 것처럼 폼페이우스는 폰토스 왕국과 벌인 미트리다테스 전쟁을 종식하는 승리를 거둡니다.

앞의 그림은 벨기에 왕립도서관에서 소장하고 있는 『책략』이라는 책의 삽화입니다. '제네바 보카치오의 마스터'가 그린 이 삽화는 세르빌리우스와 글라우시아 부관과 함께 회의하는 폼페이우스의 모습을 묘사했지요. 르네상스 초기인 1470년경에 그려진 그림인데, 초기 원근법에 따른 고풍스러운 접근 방식이 매력적인 그림입니다. 배경에는 말을 탄 병사들이 아시아의 요새를 공격하기 위해 폼페이우스의 명령을 기다리고 있습니다.

해적 소탕에 이어 10여 년 동안 로마의 골칫거리였던 미트리다테스 전쟁을 승리로 이끈 폼페이우스는 거의 절대적인 지휘권을 얻게 됩니다. 그리고 그는 독재자로서 권력을 장악했던 술라의 반열에 오르지요. 이전까지 폼페이우스는 술라가 생전 붙여준 '마그누스'라는 이름을 차마 사용하지 못했었는데, 이제는 서명으로도 거리낌 없이

사용합니다. 이 칭호를 유일하게 사용했던 알렉산드로스 대왕의 언행도 흉내 내게 되었습니다. 이어서 미트리다테스 왕에게 협력했던 아르메니아의 티그라네스 왕과도 조약을 맺고 우호 동맹 관계를 부활시킵니다. 살아서 도망간 미트리다테스 왕을 추격하는 것은 의미가 없다고 생각한 폼페이우스는 그를 쫓는 대신 유프라테스강까지 진출하여 그곳까지 로마의 패권이 미친다는 것을 확실히 보여줍니다. 그리고 시리아의 다마스쿠스로 입성하여 이제 허울뿐인 셀레우코스 왕조가 막을 내리게 했습니다. 알렉산드로스 대왕의 휘하 장군이었던 셀레우코스 장군에 의해 시작되었던 셀레우코스 왕조는 200여 년의 역사를 뒤로하고 이렇게 역사의 뒤안길로 사라지게 됩니다. 그 후 시리아는 로마의 속주가 되어 다마스쿠스에 주재하는 로마 총독의 통치를 받게 됩니다.

폼페이우스의 다음 목적지는 유대교를 고집하며 사는 유대인들의 수도, 예루살렘이었습니다. 로마군의 명성을 익히 아는 예루살렘은 성문을 쉽게 열었지만 신전 지역에 숨어서 저항합니다. 이 저항 세력을 완전히 제거하는 데 석 달이 걸렸습니다. 그 후 유대 땅도 시리아 총독의 통치를 받는 로마의 반 속주가 되었습니다.

이리하여 지중해의 동쪽인 시리아와 팔레스티나 지방은 로마의 패권에 편입되었습니다. 그리고 얼마 후, 고립무원 상태에서 절망감을 느낀 미트리다테스 왕은 자결하였고, 폼페이우스는 그의 아들 파르나케스를 폰토스 왕국의 왕으로 인정하는 대신 폰토스의 영토를 동쪽으로 더 치우친 흑해 쪽으로 옮기도록 합니다. 그리고 폰토스의

장 푸케(Jean Fouquet, 1420–1480), 〈예루살렘 성전에 들어
가는 폼페이우스(Pompey Enters the Temple of Jerusalem)〉,
1470년경, 프랑스 국립 도서관

옛 영토는 로마의 속주로 편입시킵니다. 이로써 미트리다테스 왕을
중심으로 반세기 가까이 로마를 괴롭혀 온 소아시아 지방이 완전히
평정되어 로마의 세력권에 편입되었습니다.

　플루타르코스는 『플루타르코스 영웅전』에 폼페이우스와 그의 군

대가 예루살렘 시내로 진입하는 것을 묘사하지 않았습니다. 그러나 르네상스 시대의 프랑스 화가 장 푸케는 폼페이우스가 예루살렘 성으로 입성하는 장면을 그려서 우리에게 예루살렘 성전을 상상할 수 있게 해줍니다. 장 푸케는 르네상스 시기에 활동한 프랑스의 화가입니다. 랭부르 형제(Frères Limbourg)의 계보로부터 그림을 시작한 푸케는 중세 말기 프랑스 회화를 완결하였던 중요한 화가입니다. 랭부르 형제는 14세기 말에서 15세기 초에 활동했던 네덜란드 출신의 형제 화가로 중세 사람들의 일상을 주로 그렸습니다. 헤르만(Herman), 폴(Paul), 요한(Johan)이라는 이름의 삼 형제는 고딕 시대 말기에 아름다운 그림책들을 그린 것으로 유명해지면서 당시 스타 화가가 되었습니다. 장 푸케의 그림을 보면 아래에는 군홧발로 성전에 들어오려는 폼페이우스의 로마군에 저항하다 희생된 유대인들이 쓰러져 있습니다. 로마 병사들은 성전을 방어하던 수많은 유대인을 짓밟고 성전으로 들어가고 있네요. 가운데 맨 앞에는 폼페이우스가 있는데 그는 지성소에 들어가고 있습니다.

당시 유대 왕국에서는 내전이 벌어지고 있었습니다. 하스모니안 왕조의 살로메 알렉산드라 여왕이 죽고 그의 두 아들인 히르카누스 2세와 아리스토불루스 2세가 권력 다툼을 하고 있었지요. 여왕은 장남인 히르카누스 2세에게 왕권을 넘겼었습니다. 그러나 이미 자기 세력을 모으고 있던 동생 아리스토불루스 2세는 이를 받아들이지 않았고요. 사실 야심만만한 아리스토불루스의 능력이 더 뛰어났기 때문에 두 형제가 맞붙자 많은 이들이 아리스토불루스의 편에 섭니

다. 아리스토불루스는 사두개파의 도움을 받아 예루살렘을 공격하였고, 히르카누스는 안토니아 요새로 도망쳐 그곳에 잡혀있던 아리스토불루스의 처자식을 인질로 삼았습니다. 일단 이 상황에서 두 형제는 화해하게 됩니다. 아리스토불루스는 히르카누스의 왕위와 대사제직을 넘겨받는 대신 히르카누스는 왕의 형제라는 지위를 유지한다는 조건이었습니다. 그러나 히르카누스는 밤중에 예루살렘을 빠져나와 페트라로 가서 나바테아 왕의 도움을 청합니다. 나바테아 왕 아레타스에게 모압의 통치권을 주겠다고 약속하고, 히르카누스는 그에게서 상당한 병력을 지원받습니다. 아리스토불루스는 대군을 거느린 히르카누스를 당해내지 못합니다. 패배한 그는 성전 안으로 도망쳐서 그곳을 요새화하고 틀어박혔습니다.

예루살렘은 상당히 험준한 지형에 자리 잡은 데다가 성벽도 견고하였고, 하스모니아 왕가의 왕들이 강화공사를 한 탓에 상당히 까다로운 요새가 되어있었습니다. 폼페이우스가 이를 함락하는 데 골머리를 앓고 있을 무렵, 성안에서도 내부 갈등이 분명해지고 있었지요. 아리스토불루스의 열혈 추종자들이 항전을 고집하는 데 비해 예루살렘 주민 대다수는 본래 히르카누스에게 더 호의적이었기 때문이었습니다. 히르카누스의 추종자들은 성문을 열고 항복해야 한다고 주장했습니다. 거기다가 로마군을 보고 겁을 먹은 일반 사람들까지도 항복 쪽으로 마음이 기울기 시작했습니다. 결국 수적 열세에 처한 아리스토불루스 추종자들은 도시의 방어를 포기하고 요새화된 성전으로 물러납니다. 그러자 히르카누스의 추종자들이 성문을 열

어주었습니다. 마침내 로마의 군단이 예루살렘 성내에 그 첫발을 내딛는 순간이었습니다.

그렇게 도시는 무혈점령 되었으나, 아직 성전은 항복하지 않고 굳게 문을 닫고 있었습니다. 폼페이우스는 성전을 공격할 준비를 하고 그곳으로의 접근을 어렵게 하는 참호와 모든 계곡을 메우게 합니다. 지형도 복잡하고 수비군의 방해가 계속되었기 때문에 어려운 공사였습니다. 하지만 이런 토목공사는 로마군의 장기였지요. 게다가 폼페이우스는 7일에 한 번 있는 안식일에는 유대인들이 아무런 공격도 하지 않는다는 것을 눈치챘습니다. 그래서 폼페이우스는 안식일에만 공사하라고 지시합니다.

덕분에 로마군은 별 인명피해 없이 계곡을 메울 수 있었습니다. 여기까지 완료되자 폼페이우스는 공성 탑을 세우고 투석기와 각종 공성 장비를 늘어세워 성전을 둘러싸고 있는 성벽을 공격하기 시작했습니다. 유대인들은 성전의 견고한 벽에 의지하여 필사적으로 방어합니다. 석 달간의 공방전 끝에 마침내 성전의 방어탑 하나가 무너졌습니다. 그 성벽을 넘으려 했던 첫 병사는 술라의 아들 파우스투스 코르넬리우스였고, 두 백부장과 그들에게 딸린 병사 모두가 그 뒤를 따랐습니다. 그들은 성전 전체를 장악하여 저항하던 자들을 무참히 살해했습니다.

성전의 많은 제사장이 적들이 칼을 들고 다가오는 것을 보고도 예배를 드리며 동요하지 않고 머물렀다고 합니다. 그들은 헌제를 올리는 도중에 살육되었고, 향을 사르다가 죽었습니다. 이렇게 예루살

렘과 성전은 다시 한번 외국 군대에 함락되었습니다. 폼페이우스는 바빌로니아의 군대가 그랬던 것처럼 성전을 파괴하지는 않았습니다. 대신 그는 대사제장만 들어갈 수 있는 지성소에 군홧발로 들어갔다 나왔습니다. 이 사건은 유대인들에게 엄청난 정신적 충격을 주었고 폼페이우스에게 큰 반감을 갖게 했습니다. 자신들의 지성소를 최고로 성스러운 곳으로 여겼던 유대인들에게는 있을 수 없는 일이 되었으며, 폼페이우스는 타민족의 문화와 종교를 무시하는 무뢰한(無賴漢, 성품이 막되어 예의와 염치를 모르며, 불량한 짓을 하며 돌아다니는 사람)으로 간주되었습니다.

예루살렘까지 점령하며 동방 원정을 끝내고 로마로 돌아온 폼페이우스는 드디어 화려한 개선식을 거행합니다. 그가 개선식 행사를 위해 입장하고 이어진 웅장한 행렬과 축하 행사는 완료하는 데 이틀이 걸렸습니다. 아직 40세도 되지 않은 남자로서 대단한 업적인데, 심지어 폼페이우스에게는 세 번째 개선식이었습니다.

그 후 자신을 첫 집정관 후보로 선언한 율리우스 카이사르도 돌아왔습니다. 카이사르와 폼페이우스는 놀랍게도 장인과 사위로서 외형적 동맹을 맺습니다. 술라의 아들과 약혼했었던 카이사르의 딸 율리아와 폼페이우스가 결혼한 것입니다. 정치적 상황은 복잡하고 격렬해졌으며, 폼페이우스는 로마의 곡물 공급과 관리를 책임지게 되었습니다. 폼페이우스가 기록적인 잉여 곡물을 확보하는 데 몰두하는 동안 카이사르는 전쟁을 치르러 갈리아로 떠나게 됩니다.

9

로마의 세 영웅은 무엇을 위하여 손을 잡았을까?

〈카이사르와 폼페이우스〉 타데오 디 바르톨로

초기 이탈리아의 르네상스 화가였던 타데오 디 바르톨로는 당대 로마의 두 영웅 카이사르와 폼페이우스가 함께 있는 모습을 그렸습니다. 이 이중 초상화는 두 위대한 지도자가 종종 불편한 관계였던 것을 보여줍니다. 두 사람은 동맹을 맺었음에도 표정이 굳어 있고 서로를 견제하는 모습을 보여주고 있습니다. 그런데 누가 카이사르고 누가 폼페이우스일까요? 표정이나 얼굴 모습이 비슷하여 구분이 어려운데요. 왼쪽의 모자 쓴 사람이 카이사르이고 오른쪽이 폼페이우스입니다.

로마 역사에서 공화국에서 제국으로 넘어가기 전에 특이한 통치 체제가 등장합니다. 바로 '제1차 삼두정치(三頭政治, Triumvirate, BC60-BC53)'라 불리는 체제입니다. 이는 후기 로마 공화국의 세 명의 영웅

타데오 디 바르톨로(Taddeo di Bartolo, 1362−1422), 〈카이사르와 폼페이우스
(Caesar and Pompey)〉, 1414년, 이탈리아 푸블리코 궁전

인 가이우스 율리우스 카이사르와 그나이우스 폼페이우스 마그누스 그리고 마르쿠스 리키니우스 크라수스 간의 비공식 동맹이었습니다. 로마 공화국의 헌법은 한 사람이 다른 사람보다 우뚝 솟아 절대적인 권력을 휘두르는 군주제를 방지하기 위해 고안한, 복잡하지만 견제와 균형을 이루는 제도였습니다. 특히 열렬한 공화주의자인 술라에 의해 로마의 정치체제는 누구 한 명이 독재하는 왕정이 아니라 원로원을 중심으로 한 귀족들의 과점체제를 지향하는 나라였습니다. 이러한 헌법과 같은 장애물을 우회하기 위해 카이사르, 폼페이우스, 크라수스는 비밀 동맹을 맺어 각자의 영향력을 사용하여 서로를 돕겠다고 약속했습니다. 그러나 세 명 모두 개인적인 이익을 추구하고자 타협했던 것이기 때문에 동일한 정치적 이상과 야망을 품은 사람들의 연합과는 그 양상이 달랐습니다.

폼페이우스는 세르토리우스 전쟁, 미트리다테스 전쟁, 킬리키아 해적 소탕, 그리고 동방 원정에서 승리하고 돌아온 당대 최고의 군사적 영웅이었습니다. 크라수스는 스파르타쿠스의 난을 진압하여 유명해지기도 하였지만, 당시 로마 최고의 부자로 더 이름나 있었습니다. 또한 폼페이우스와 크라수스 모두 술라파로서 광범위한 후원 네트워크를 가지고 있었습니다. 반면 평민파의 거두 가이우스 마리우스의 처조카이자, 평민파의 리더였던 킨나의 사위이기도 한 카이사르는 본인의 의사와 상관없이 당시 사회 개혁을 추진한 평민파의 차세대 리더로 부각되고 있었습니다. 또한 그는 대제사장(Pontifex Maximus)을 비롯한 여러 관직을 거치며 정치적 경력을 차근히 쌓아

가고 있었지만 아직은 미완의 대기(大器)였습니다.

카이사르는 법무관직과 히스파니아 울테리오르(오늘날 포르투갈과 서부 스페인 지방) 속주의 총독을 역임하고 귀국합니다. 카이사르는 귀국하면서 히스파니아에 있을 때 두 개의 부족을 정벌한 공으로 원로원으로부터 개선식을 치를 자격을 부여받으면서 정치적 두각을 나타내기 시작합니다. 하지만 이미 기원전 70년에 공동 집정관을 역임한 폼페이우스와 크라수스에 비하면 경력이나 명성에서 비교할 수 없을 만큼 한참 뒤처져 있었습니다. 카이사르는 폼페이우스와 크라수스의 명성에 견줄 수 있는 위상으로 자신을 높이기 위해 우선 집정관 선거에 출마합니다. 기원전 59년의 집정관 선거에는 여러 유력한 후보들이 입후보하였는데, 가장 불리한 처지였던 카이사르는 어떻게든 집정관에 선출되고자 기발한 묘책을 도출해 냅니다. 그리고 그 묘책의 첫 순서로 먼저 폼페이우스에게 접근합니다.

기원전 62년 말 오리엔트를 정복하고 귀국한 폼페이우스는 원로원과 마찰을 빚고 있었습니다. 폼페이우스는 자신의 10개 군단 6만 명을 이끌고 이탈리아반도 남동부의 항구도시 브린디시에 상륙했습니다. 술라의 개혁 이후, 로마 군단의 총사령관은 북쪽에서 들어올 때는 루비콘강, 남쪽에서 들어올 때는 브린디시에 도착했을 때 휘하의 군단을 해산하게 되어 있었는데요. 당시 로마의 원로원은 과연 폼페이우스가 군대를 해산할 것인지 불안한 시선으로 예의 주시하고 있었습니다. 바로 20년 전에 술라가 브린디시에 상륙한 뒤 군단을 해산하지 않고 그대로 로마로 진군하여 평민파를 숙청하고 정

권을 잡았던 선례가 있었기 때문이었습니다. 그런데 원로원의 우려와 달리 폼페이우스는 브린디시에 도착하자마자 순순히 군대를 해산하고 그의 참모들만 데리고 아피아 가도를 따라 로마로 향했습니다. 폼페이우스 일행은 사람들의 열렬한 환영을 받으며 로마 성벽 앞에 도착했습니다. 개선식이 거행될 때까지는 로마의 성벽 안으로 들어갈 수도 없었어요. 폼페이우스는 로마 성벽 밖에 머물며 개선식 거행은 물론 휘하 병사들에게 퇴직금 조로 경작지를 무상 분배해 줄 것과 자신이 점령한 오리엔트 속주와의 동맹국 편성안을 승인해 줄 것을 원로원에 요청했습니다. 원로원은 개선식은 당연히 승인했지만, 병사들에게 토지를 분배해 주는 것은 차일피일 미루기만 합니다. 원로원은 폼페이우스의 힘이 너무 강해지는 것을 두려워하였는데, 그가 자진해서 군대를 해산한 이상 무서울 게 없었던 것입니다.

폼페이우스를 견제하는 원로원을 이끌던 대표적인 인물로는 카르타고 멸망의 주역 가토의 증손인 소(小) 가토와 당시 최고의 변호사 출신인 키케로가 있었습니다. 폼페이우스의 제안은 카이사르가 히스파니아 총독으로 갔다 온 1년이 넘도록 해결이 안 되고 있었고, 6만 명이 넘는 퇴역병들에게 토지를 분배해 주는 문제는 원로원과 여전히 갈등을 빚고 있었습니다. 카이사르는 폼페이우스에게 자신이 집정관이 되도록 밀어주면 폼페이우스의 퇴역병들에게 토지를 분배하도록 원로원을 설득하겠다고 제안합니다.

이에 합의한 두 사람은 서로 간의 신뢰를 위해 카이사르의 외동딸인 율리아를 폼페이우스와 결혼시킵니다. 당시 율리아의 나이는

22세인데 반해 폼페이우스는 카이사르보다도 7살이 더 많은 47세였습니다. 심지어 율리아는 다른 남자와 이미 약혼한 사이였습니다. 카이사르는 자신의 야심을 위해 이 약혼을 깨고 율리아와 폼페이우스를 정략결혼 시킨 것입니다. 사실 카이사르와 폼페이우스는 여자 문제로 원수지간인 사이였습니다. 왜냐하면 폼페이우스가 오리엔트 원정에 출정해 있는 동안 얌전히 집을 지키고 있어야 할 그의 아내 무키아가 카이사르와 바람이 났던 것입니다. 당시 카이사르는 로마의 수많은 귀족 부인들과 스캔들이 날 정도로 유명한 바람둥이였습니다. 이 소식을 들은 폼페이우스는 로마에 도착하기도 전에 아내와 이혼을 할 정도로 분노했었습니다. 그런 악연을 가진 카이사르의 딸이 폼페이우스와 다시 결혼한다는 것을 어떻게 해석해야 할지 난감하기만 합니다. 쉽게 생각하면 여자 문제로 폼페이우스에게 빚을 진 카이사르가 자기 딸로 빚을 갚은 거라고 생각할 수도 있지만, 이런 일을 아무렇지도 않게 서로 주고받는 두 사람의 행보는 지금의 우리 상식으로는 이해하기가 힘듭니다.

폼페이우스와 동맹을 맺은 카이사르는 자신에게 돈을 빌려주는 등 호의적이었던 로마 최고의 부호 크라수스도 동맹에 끌어들입니다. 크라수스는 로마 재계의 대표이기도 하였습니다. 당시 로마에는 세금 징수원이라는 사람들이 있었는데, 로마 정부로부터 위임을 받아 로마 속주 각지의 세금을 징수하면서 매년 세금 징수 예정액의 3분의 1을 국가에 미리 내야 했습니다. 그러나 미트리다테스 전쟁을 비롯하여 계속 이어진 오리엔트에서의 전쟁으로 이 지역의 경제

가 어려워져 세금 징수 실적이 매우 저조하게 됩니다. 그래서 세금 징수업자들은 예납금을 내지 못해 빚이 쌓여가고 있었고, 이에 대한 탕감을 요청하였으나 원로원이 묵살하고 맙니다. 즉 크라수스의 지원 세력들이 빚에 허덕이며 크라수스도 어려운 입장에 놓여 있었는데, 카이사르는 이 문제도 자신이 집정관이 되면 원로원을 설득해 해결해 주겠다고 약속합니다.

이렇게 기원전 60년 로마 역사상 제1차 삼두정치라 불리는 비밀 체제가 등장하게 됩니다. 삼두정치는 무려 반년 동안이나 세상에 알려지지 않고 세 사람만의 암묵 속에 진행됩니다. 카이사르의 대중적인 인기와 폼페이우스의 부하 퇴역병들의 영향력, 그리고 크라수스의 막대한 자금력이 합해진 제1차 삼두정치는 이후 술라가 피의 숙청을 무릅쓰고 확립한 원로원 중심 체제의 근간을 흔들어 놓게 됩니다. 제1차 삼두정치의 힘으로 열세라고 판단되었던 카이사르는 무난히 집정관에 당선되었습니다. 폼페이우스와 크라수스의 확실한 지원 속에서 카이사르는 폼페이우스의 퇴역병들에게 토지를 나누어주는 농지법 개혁안을 민회에서 강행 처리합니다. 원로원은 거세게 반발하였으나 퇴역병과 민중을 선동하여 압력을 가한 삼두정치의 위력 앞에 무릎을 꿇게 됩니다. 물론 크라수스의 숙원이었던 세금징수원들의 빚도 탕감해줍니다. 카이사르와 공동 집정관에 선출된 귀족파의 마르쿠스 칼푸르니우스 비불루스는 아무런 힘도 써보지 못하고 카이사르가 거의 독재를 하다시피 합니다. 이렇게 제1차 삼두정치에 의해 로마의 공화제는 그 근간이 무너지고 권력의 사유화라는

부작용을 낳게 됩니다.

 삼두정치의 삼자 동맹 덕분에 집정관 임기를 무사히 마친 카이사르는 이듬해 후임 집정관들마저도 그들의 측근이 선출되도록 영향력을 행사합니다. 그리고 전직 집정관의 자격으로 5년 동안 갈리아 카살피나 속주(오늘날 이탈리아 북부)와 일리리아(오늘날 발칸 반도 서부 크로아티아, 알바니아 지역)의 총독으로 임명됐고, 갈리아 트란살피나 속주도 맡아 4개 군단을 지휘할 권한을 지니게 됩니다. 이렇게 카이사르는 자신의 능력을 제대로 보여줄 갈리아 원정을 떠납니다.

10

카이사르는 왜 브리타니아로 진격했을까?

〈영국에서의 마지막 날〉 포드 매독스 브라운

기원전 58년 갈리아로 떠난 카이사르의 정해진 임기는 5년이었지만, 그는 8년 동안 속주에 주둔하며 오늘날 프랑스와 벨기에, 독일 서부, 네덜란드 등을 포함하는 갈리아 전역에 대한 정복 전쟁을 치릅니다. 카이사르는 문장력도 뛰어나서 8년 동안 이어진 갈리아 전쟁(BC58-BC51)을 다룬 역사서 『갈리아 전쟁기』를 저술하기도 합니다.

오늘날 프랑스는 물론 벨기에와 네덜란드 땅까지를 아우르는 갈리아는 땅이 비옥하고 인구도 많아 100개가 넘는 크고 작은 부족들이 살고 있었습니다. 그러다 보니 통일은 어려워 강력한 단일 국가 형성을 못 하고 있는 실정이었습니다. 갈리아의 서쪽이자 라인강 동쪽은 오늘날과 달리 기후가 혹독해서 살기 어려운 곳이었는데 당시 야만인 취급받던 게르만족이 살고 있었습니다. 이들은 척박한 환경

속에서 인구가 계속 불어나자 식량을 조달하기 위해 라인강을 건너 갈리아 땅으로 자주 침범하게 됩니다.

이를 견딜 수 없게 된 켈트족이 오늘날 스위스 레만호 동쪽에 살고 있던 헬베티족이었습니다. 게르만족에게 패배한 헬베티족은 서쪽으로 밀려나면서 갈리아 서쪽 끝의 브르타뉴 지방으로 이주하려고 하였습니다. 이주하려는 헬베티족의 총인구는 36만 8,000명이었고, 그중에 병사가 될 수 있는 청장년 남자만도 9만 2,000명이나 되었습니다. 이들은 두 달치 식량을 싸 들고 떠나면서 다시는 돌아오지 않을 결심으로 마을을 불 지르고 떠납니다. 기원전 58년 4월에 헬베티족 족장은 로마 총독인 카이사르에게 통행을 허가해 달라고 요청하지만 카이사르는 이 요청을 거절합니다. 30만 명이 넘는 대규모 인원이 속주 주민들과의 충돌 없이 무사히 이동하기 어렵다고 본 것입니다. 더구나 헬베티족이 목적지로 삼은 브르타뉴 지방은 아무도 살고 있지 않은 땅이 아니라, 픽토네스족과 산토니족이 오래전부터 살고 있는 곳이기 때문이었습니다.

그러나 이주를 단념할 수 없었던 헬베티족은 카이사르의 명령을 무시하고 제네바에서 곧장 남쪽으로 넘어오기 시작합니다. 카이사르는 로마에서 총독 임기를 제대로 시작하기도 전에 헬베티족의 이동에 대해 보고를 받았습니다. 카이사르는 이 사태를 해결하기 위해 부임지로 출발을 서두르면서 훌륭한 참모들을 데리고 갑니다. 부관으로는 호민관 출신인 라비에누스를 데리고 갔으며, 삼두정치의 일원인 크라수스의 아들도 있었고, 카이사르의 친척인 데키우스 브루

투스와 카이사르의 조카인 퀸투스 페디우스도 있었습니다.

드디어 기원전 58년 봄, 임지에 도착한 카이사르는 휘하의 4개 군단인 제7, 제8, 제9, 제10군단 2만 4,000명을 소집합니다. 이 병력으로는 부족하다고 생각한 카이사르는 제11군단과 제12군단의 2개 군단을 원로원 허락도 받지 않고 자비로 편성합니다. 그리고 정예부대인 제10군단만 이끌고 알프스를 넘어, 제네바 앞을 흐르는 론강 유역에 도착하지요. 론강 남쪽에는 30km에 달하는 약 5m 높이의 방책을 세우고, 그 앞에는 도랑도 팝니다.

카이사르의 철벽 방어선을 돌파하기가 어렵다고 판단한 헬베티족은 다른 갈리아족인 하이두이족을 설득하여 서쪽으로 방향을 바꿔 이동합니다. 그런데 하이두이족의 영역을 통과하다가 두 부족 사이에 마찰이 생기고, 하이두이족은 동맹 관계인 로마에 구원병을 요청합니다. 이에 카이사르는 원로원 승인도 받지 않고 로마의 경계를 넘어 하이두이족과 연대하여 헬베티족을 공격합니다. 카이사르의 군대는 론강의 지류인 아라스강을 건너는 헬베티족을 공격하여 아직 도강 직전인 헬베티족 대부분을 죽이는데요. 이미 강을 건너 있던 주력 헬베티족은 그야말로 발을 동동 구르며 속수무책으로 지켜볼 수밖에 없었습니다. 그리고 헬베티족은 추격해온 카이사르의 6개 군단과 비브라크테에서 전면전을 치릅니다. 언덕 위에 배수의 진을 친 로마군의 정확한 투창 솜씨로 인해 헬베티족은 로마군보다 병력이 3배나 많았지만 결국 퇴각할 수밖에 없었습니다. 이 비브라크테 전투에서 재기불능한 타격을 받은 헬베티족은 결국 항복하였고 카

이사르는 이들에게 고향으로 다시 돌아가라고 명령합니다. 하지만 그들은 집과 밭을 모두 불태우고 왔기에 고향에 돌아가 봐야 굶어 죽을 수밖에 없는 처지였습니다. 이에 카이사르는 주위 갈리아 부족들에게 얼마간의 식량을 내어주라고 명령합니다. 결국 헬베티족은 36만 8,000명에서 겨우 11만 명만 살아남아 고향으로 돌아갑니다. 이들이 다시 제네바 지역으로 돌아가서 현대 스위스인의 조상이 됩니다. 카이사르가 이들을 막지 않았다면 지금쯤 이들의 후손들은 프랑스의 한 지방을 차지하고 살고 있었겠지요.

헬베티족을 물리친 카이사르는 비브라크테에서 갈리아 부족장 회의를 엽니다. 갈리아 부족장들은 이 회의에서 카이사르에게 라인강을 건너오는 게르만족을 물리쳐 달라고 요청합니다. 당시 척박한 땅이었던 라인강 동쪽에 살고 있던 게르만족이 풍요로운 땅인 라인강 서쪽 갈리아 지방으로 대거 이주하는 것이 갈리아족에게는 큰 문제였습니다. 그들의 요청으로 나간 게르만족과의 전투에서 12만 명에 달하는 게르만족 병사들과 맞서 싸운 카이사르의 로마군은 수적 열세를 극복하고 승리를 거둡니다. 갈리아 총독 부임 첫해 두 차례의 전투에서 승리를 거둔 카이사르는 여러 면에서 로마의 체제에 영향을 미치는데요. 로마의 기본 방위선을 라인강으로 확립하고, 이를 계기로 산맥보다는 강이나 바다를 방위선으로 삼아야 한다는 로마 방위 전략의 기초가 다져졌습니다.

카이사르는 갈리아 전체를 크게 세 개의 지방으로 나눕니다. 이는 언어와 풍습은 물론 자연환경의 차이까지 고려한 지역 구분이었

습니다. 이 세 지방은 오늘날 프랑스 남서부인 아키텐 지방, 오늘날 프랑스 중부와 독일 동부 그리고 스위스 지방까지 포함하는 중부 갈리아, 그리고 오늘날 벨기에 및 네덜란드 남부까지 포함하는 북동부 갈리아입니다. 특히 지금의 벨기에 지방에 사는 벨가이족은 게르만 족이 피가 많이 섞여 있어서 갈리아인 중에서도 가장 호전적인 민족이었습니다. 이들이 갈리아 전쟁 2년 차를 맞이한 기원전 57년 카이사르의 상대가 되었습니다. 이에 대비하여 카이사르는 제13, 제14군단의 2개 군단을 추가 편성합니다. 물론 이번에도 원로원의 승인은 무시하고요. 이제 카이사르 휘하에는 8개 군단의 병력이 갖추어졌습니다. 여기에 누미디아 기병과 크레타 궁수 등 외국 용병들도 가세하지요.

그러나 벨가이족의 병력은 무려 40만 명이나 되었습니다. 벨가이인들은 이미 갈리아 땅으로 진군한 로마군의 다음 목표는 분명 자신들일 것으로 판단하여 선공에 나섰습니다. 카이사르는 보름 동안 강행군을 거듭하여 벨가이족 영토에 다다랐습니다. 카이사르의 군대가 예상보다도 훨씬 빠르게 전장에 도착한 것을 보고 벨가이족과 연대를 맺고 있던 레비족은 동요했고, 결국 카이사르에게 복종을 맹세하고 로마군에 식량 보급을 약속합니다. 그리고 이들이 벨가이족에서 빠짐으로써 적군은 약 30만 명으로 줄어들었습니다. 그래도 5배 많은 수의 적군을 맞은 카이사르의 로마군은 일사불란하게 적군을 짓밟았고, 벨가이 전사들은 사방팔방으로 도망을 칩니다. 로마군은 적군을 추격하여 벨가이군 총대장 갈바의 출신 부족인 수에시오

윌리엄 리넬(William Linnell, 1826–1906), 〈카이사르의 브리타니아 1차 침공(Cae-sar's First Invasion of Britain)〉 연도 미상, 영국 웰컴 컬렉션

네스족의 본거지인 오비오두눔(오늘날 수아송) 성을 공략합니다. 로마군은 길이 4m, 너비 2.5m, 높이 2m의 바퀴 달린 이동식 목제 전차인 '비네아'를 이용하여 공성전에 들어갑니다. 이 전차는 불화살에 타지 않도록 물을 뿌린 가죽이나 헝겊으로 지붕을 뒤덮어서 적의 화공에도 안전했습니다. 그리고 또 다른 공성 무기인 이동 탑을 사용하여 성벽을 넘어 총공세를 벌이자 벨가이족은 백기 투항합니다.

카이사르는 그러나 쉴 틈도 주지 않고 벨로바키족이의 영토로 진격해 들어갑니다. 그러자 그들도 지레 겁먹고 항복해 왔고, 그다음 목표였던 알비아니족도 항복해 왔습니다. 그런데 다음 목표인 벨가이족 중에서도 가장 최강이라는 네르비족과의

전투가 문제였습니다. 사흘 동안 행군해 숙영지를 짓고 있던 로마군을 7만 명이 넘는 네르비족 병사들이 사방에서 공격한 것입니다. 초반 기습 공격에 로마 기병이 패주하였지만, 로마의 정예병들은 전열을 가다듬고 반격에 나섭니다. 카이사르가 최전선에서 백인대장들의 이름을 차례로 부르며 독전한 결과 사기충천한 로마군은 승기를 잡을 수 있었지요. 이 전투에서 로마군은 네르비족 성인 남자를 전멸시키다시피 하여 6만 명 중에 살아남은 자는 불과 500명에 불과하였다고 합니다. 이렇게 하여 카이사르가 베네티족을 비롯한 7개 부족을 정복했다는 전투 보고서를 받은 로마 원로원은 사상 유례가 없던, 15일 동안의 감사제를 올리기까지 합니다.

갈리아를 어느 정도 평정했다고 생각한 카이사르는 오늘날의 영국, 브라티니아까지 침공합니다. 그는 로마의 통치 지역을 동쪽으로 라인강, 북쪽으로 영국 해협, 서쪽으로 대서양까지 확장했습니다. 카이사르가 도버 해협을 건너 미지의 땅 브리타니아까지 침공한 것은 로마인으로서는 최초의 일이었습니다. 카이사르는 당시 오지의 땅이며 미개한 섬나라였던 브리타니아까지 왜 건너갔던 것일까요? 그 이유는 갈리아 전투에서 브리타니아에서 넘어온 지원군이 로마군을 괴롭혔기 때문이었습니다. 갈리아 지방의 여러 부족을 정벌할 때마다 갈리아족과 내통하고 지원하던 브리타니아인들이 카이사르의 눈에는 가시처럼 보였습니다. 그래서 카이사르는 이번 기회에 브리타니아를 로마의 패권 아래 편입시켜야겠다고 마음을 먹습니다.

카이사르는 기원전 55년과 기원전 54년 두 차례에 걸쳐서 브리

타니아를 침공합니다. 그런데 당시에는 브리타니아에 대한 정보가 너무 없었습니다. 브리타니아 섬의 크기도, 인구수도, 주민의 성향도 몰랐을 뿐만 아니라 그들 군대의 규모와 전술도 몰랐습니다. 그래서 기원전 55년 정찰대를 미리 보내 대형 수송선들이 정박할 곳을 찾아낸 후 2개 군단을 이끌고 브리타니아 원정길에 오릅니다. 그러나 조류에 밀려 예정지와는 전형 엉뚱한 곳에 도착하게 되는데요. 바로 브리튼 섬 남부 해안의 특성인 깎아지른 새하얀 백악기 절벽에 도착합니다.

아쉽게도 카이사르의 브리튼 원정을 그린 그림은 없습니다. 그러나 카이사르가 처음 마주한 브리튼 섬의 하얀 절벽을 배경으로 한 유명한 그림이 있어 소개해 드립니다. 19세기 영국 라파엘전파 화가인 포드 매독스 브라운의 〈영국에서의 마지막 날〉이라는 작품입니다. 타원형 패널 속에 한 부부가 영국에서 출발해 신대륙으로 가는 배의 갑판에 앉아 있습니다. 그들의 등 뒤로 어지러운 군상과 백색 암벽으로 상징되는 도버 해협의 험난한 물결이 보입니다. 19세기 산업혁명으로 빈곤과 좌절의 땅이 된 고향을 등지고 신대륙으로 이민을 떠나는 부부를 그린 작품이에요. 화가는 한 시대의 어두운 그늘을 라파엘전파 특유의 명확한 윤곽선과 선명한 색채를 통해 사실적으로 묘사하고 있습니다. 비장한 표정의 남편과 그의 손을 맞잡은 굳은 표정의 아내의 손에서는 새 삶을 개척하고자 하는 결연함이 느껴집니다. 한 손으론 절망에 젖은 남편 손을 꼭 잡고, 또 한 손으론 잠든 아이 손을 잡은 아내의 모습에서는 새로운 땅에서 험난한 현실

포드 매독스 브라운(Ford Madox Brown 1821–1893), 〈영국에서의 마지막 날(The Last of England)〉, 1852–1855년, 영국 버밍엄 미술관

을 이겨내겠다는 굳은 의지가 엿보입니다. 19세기 영국 산업화 시대 급성장의 이면에는 이렇게 정든 고향을 떠나 새 삶을 개척하는 이 민자들이 있었습니다. 이 작품은 끈질긴 삶의 한 장면을 처연하고도 아름답게 포착하여 우리에게 보여주고 있습니다. 그 배경에는 영국 브리튼 섬 남부 해안의 특징인 신생대 백악기에 형성된 하얀 절벽이 펼쳐져 있습니다. 이 하얀 절벽 중에 유명한 세븐 시스터즈라는 곳의 높이는 최고 약 90m에 달합니다. 카이사르도 2천 년 전에 이 굳건한 하얀 절벽을 보고 어떻게 공략해야 할지 난감했을 것입니다.

카이사르가 이끄는 로마군은 로마 역사상 처음으로 절벽 상륙작전을 시도합니다. 카이사르의 로마군은 처음에는 고전하지만 일단 육지에만 오르면 지상전에서는 타의 추종을 불허했기 때문에 결국 브리타니아 병사들은 패주합니다. 브리타니아는 카이사르에게 강화협상을 해오는데, 카이사르는 의외로 순순히 강화협정을 맺습니다. 브리타니아 군대를 추격해야 할 기병대를 실은 배가 표류하여 도착하지 않았기 때문이었습니다.

로마군에게 기병이 없다는 약점을 간파한 브리타니아인들은 협정을 깨고 다시 로마군을 공격합니다. 브리타니아인들의 전술은 오리엔트나 그리스의 전술과는 전혀 달랐습니다. 그들은 기병과 전차에 의한 기동전술을 기본으로 하는 군대였습니다. 전투 초반 로마군은 말 2필이 이끄는 전차를 타고 종횡으로 달리며 공격하는 브리타니아군에게 밀립니다. 그러나 카이사르가 진두지휘하는 로마군의 용맹함에 브리타니아의 전차들도 무릎을 꿇게 되지요. 겨울이 다가

오자 카이사르는 브리타니아에 대한 탐색전을 마치고 다시 갈리아로 철수합니다.

해가 바뀌어 기원전 54년, 카이사르는 드디어 브리타니아를 제대로 정복하고자 보병 5개 군단과 2,000명의 기병을 이끌고 다시 원정길에 오릅니다. 이번에는 1차 원정 때와 달리 해안에서 내륙 지방으로 들어가 거점을 확보하려고 하는데요. 18km쯤 전진했을 때 기다리고 있던 브리타니아의 대군과 마주칩니다. 원래 그들은 작년과 같이 상륙하려는 로마군을 해안에서 막으려 했습니다. 그러나 작년과 달리 로마군의 규모가 대단히 커진 것을 보고 후퇴하여 상륙을 허용한 것이었습니다. 그들은 숲이 배후를 지켜주고 있는 강가에서 로마군을 기다리고 있었습니다. 당시 브리타니아에서는 브리튼족의 일파인 카시족의 족장 카시벨라우누스가 총지휘를 맡고 있었습니다. 그는 로마군과 정면 대결하는 건 자살행위라 보고, 전차 부대를 활용해 진군하는 적 주변을 맴돌며 화살을 퍼붓다가 적 기병대가 쫓아오면 잽싸게 후퇴한 뒤, 다시 행군하는 적을 공격하고 빠지는 전술을 구사합니다. 또한, 식량을 마련하기 위해 주변 지역으로 흩어진 로마군들을 습격하였습니다.

하지만 로마군은 적의 연이은 습격에 굴하지 않고 조금씩 전진하여 드디어 템스강에 도달합니다. 템스강의 유일한 건널목에는 말뚝이 바리케이드 역할을 하고 있었지만, 로마군은 끝내 이를 돌파하여 강을 건너 적군을 격파합니다. 이에 카시벨라우누스는 대부분 병력을 해산하고 전차 부대만 남긴 뒤, 숲속으로 진입한 적을 상대로 게

릴라 전술을 계속 이어갑니다. 지리를 잘 몰랐던 로마군은 전혀 예상치 못한 곳에서 출몰하여 습격했다가 빠져나가는 브리타니아인들의 게릴라 전술에 시달렸고, 이를 추격한 기병대 다수는 매복에 걸려 죽거나 사로잡힙니다. 중무장한 로마 병사들은 온몸을 푸른색으로 칠하고 잽싸게 나타났다 사라지는 반나체의 브리타니아 전사들의 기습 공격에 시달립니다. 카이사르가 저술한 『갈리아 전기』에는 '브리타니아 병사들은 갑옷을 입지 않고 맨몸에 화려한 물감을 바르고 싸웠으며, 활 기술이 발달하지 않아 대신 적의 머리를 던졌다'라고 쓰여 있습니다. 즉 정예 병사를 제외하고는 다 나체로 전투에 투입되었다는 이야기입니다. 이들은 신사의 나라인 오늘날의 영국인과는 다른 민족입니다. 오늘날 영국계 대부분은 앵글로색슨족이지만, 당시 브리타니아에 있던 민족은 갈리아족에 더 가까웠고 원시적인 생활방식을 유지하고 있었습니다.

한편 카시벨라우누스의 게릴라 전술로 인한 손실이 갈수록 커지자 카이사르는 이대로 끌려가기만 하면 답이 없다고 판단하고 카시벨라우누스의 본거지를 공격하기로 합니다. 이때 브리타니아의 다섯 부족이 카이사르에게 귀순하면서 카시벨라우누스의 거점 위치를 알려줍니다. 그들은 지난날 카시벨라우누스에게 연전연패했던 전적이 있었기에, 카이사르의 힘을 빌려 그에게 복수하고 싶어 했습니다. 카이사르는 그들이 가르쳐준 곳으로 진군해 약탈과 방화를 자행하고, 카시벨라우누스의 요새를 포위합니다. 카시벨라우스의 영토는 오늘날의 버킹엄셔 부근이었으니까, 카이사르가 지휘하는 로마군의

도하 지점도 아마도 런던 부근이었을 것으로 추정됩니다. 카시벨라우누스는 이에 맞서 해안가에 있는 로마군 숙영지를 공격하지만, 그곳에 주둔하고 있던 로마군에게 격퇴되었습니다. 공격이 실패했다는 소식이 전해지고 영토가 파괴되자, 카시벨라우누스는 결국 카이사르에게 협상을 요청합니다. 이에 카이사르는 인질과 조공을 바치는 조건으로 협상에 응합니다. 지난해와 마찬가지로 겨울이 다가오고 있었고, 자신의 일차적인 임무는 갈리아 지방이었기에 갈리아로 다시 돌아가야 하는 이유 때문이었습니다. 이렇게 하여 역사적인 카이사르의 브리타니아 원정이 마무리됩니다. 로마사 연구가 활발한 영국에서는 이 카이사르의 브리타니아 원정을 영국 역사의 시작이라고 생각하기도 합니다. 비문명 상태였던 오지 브리타니아가 역사 무대에 등장하고 유럽사에서 함께 논의되게 한 의미 깊은 사건이었기 때문이라고 생각합니다. 비록 카이사르가 당시에는 여건이 안 되어 브리타니아의 로마화를 포기하지만, 그의 꿈은 1세기 후 클라우디우스 황제가 이루어줍니다.

2차례에 걸친 카이사르의 브리타니아 침공은 영국 역사에 매우 큰 영향을 미쳤습니다. 이 침공은 고대 로마 역사에서도 중요한 사건으로 꼽히며, 브리타니아에 대한 로마의 영향력을 크게 확장하는 계기가 되었습니다. 카이사르의 브리타니아 침공은 전략적으로 매우 중요한 선택이었습니다. 그 당시 브리타니아는 로마 제국의 영토로 포함되지 않았지만, 그 주변에는 매우 부유한 상업 도시들이 있었고 로마 제국의 영향력이 증대하고 있었습니다. 따라서 브리타니

아를 로마 제국의 영토로 만들면 상당한 부를 축적할 수 있었을 뿐 아니라 전략적인 이점도 많았습니다.

카이사르 이후 로마 제국은 브리타니아에 다양한 인프라를 만들고 건축물을 세워 그 영향력을 더욱 강화했습니다. 이는 브리타니아의 문화와 경제, 정치에 큰 영향을 미쳤으며 이후 영국 역사의 큰 흐름을 이루게 되었습니다. 영국은 오히려 카이사르 덕분에 역사의 무대에 등장하게 되어 변방국에서 유럽의 핵심국가로 서서히 부상합니다. 또한 카이사르의 브리타니아 침공은 영국과 유럽 대륙 간의 상호작용을 촉진했습니다. 이는 미래 영국과 대륙 간의 교역과 문화 교류가 더욱 활성화되는 계기가 되었습니다. 마지막으로 카이사르의 브리타니아 침공은 영국 역사에서 군사적인 중요성도 가졌습니다. 이후 영국은 로마 제국의 영토에서 벗어나 독자적인 국가로 성장하며, 이를 토대로 대영 제국의 성장과 군사적인 발전에 큰 역할을 하게 되었습니다.

11

카이사르는 어떻게 로마의 인기인이 되었을까?

〈카이사르의 발아래 무기를 버리는 베르킨게토릭스〉 라이오넬 로예르

기원전 56년 카이사르의 관할 속주였던 갈리아 키살피나에서 제 1차 삼두정치 세 주역이 회동을 개최했습니다. 이 지역은 피레네산 맥 이남의 북부 이탈리아였지만 당시에는 갈리아인이 많이 살고 있 어서 정식 로마 영토가 아니라 속주 단계에 있었습니다. 이 지역의 가장 남쪽이자 로마 본국의 국경선 부근에 있는 도시 루카(Luca)에서 이루어진 이 회동은 '루카회의'라고 명명되었습니다.

카이사르는 당시 갈리아 전쟁 중이었습니다. 기원전 57년 말에 그는 갈리아의 많은 지역을 정복했고, 로마에서는 전례 없던 15일 간의 감사 축제가 열릴 정도로 카이사르의 인기는 하늘을 찌릅니다. 카이사르는 자신에게 유리한 상황을 적극적으로 활용하는 것을 목

표로 삼습니다. 삼두정치의 다른 두 주역 폼페이우스와 크라수스는 카이사르가 갈리아에서 혁혁한 무공을 올리는 것이 불편하였지만 삼두정치 체제를 더 연장할 필요가 있다는 데는 의견의 일치를 보아 모인 것이지요.

새로운 군사작전 시즌이 시작되기 전인 연초에 카이사르는 크라수스와 폼페이우스를 만나 삼두정치를 연장하고 로마 속주들을 나누어 갖기로 합의합니다. 카이사르는 갈리아 총독 임기를 연장하여 갈리아를 5년 더 통치할 수 있었고, 폼페이우스는 히스파니아를, 그리고 크라수스는 시리아를 속주로 받아서 통치할 수 있게 되었습니다. 카이사르가 정복한 갈리아는 후에 그가 내전에서 승리할 수 있는 기반 세력이 되기도 했습니다. 이 지역은 이후 500년 동안 로마의 영토로 유지됐고, 서유럽으로 로마 문화가 전파되는 계기가 되었습니다. 특히 갈리아 정복은 카이사르에게 여러 이점을 주었습니다. 카이사르는 정복 활동 중 약탈로 개인적인 부를 쌓았을 뿐 아니라, 오랫동안 변방 지역을 괴롭혀왔던 갈리아족을 완전히 복속시켜 로마에서 인기가 하늘로 치솟았어요. 더불어 그는 수많은 전투로 단련된 노련한 군인들을 자신의 휘하에 두게 되어 그 누구보다 강력한 군대를 보유하게 되었습니다. 복속된 갈리아족의 충성과 넓은 영토도 카이사르에게는 든든한 힘이 되었습니다.

카이사르가 갈리아 지방을 거의 다 점령해 가던 기원전 52년으로 다시 가보겠습니다. 갈리아 중부에 있던 갈리아족의 일파인 아르베르니족의 베르킨게토릭스가 반란을 일으키며 갈리아 부족들을 통

합하고자 합니다. 그뿐만 아니라 단합된 힘을 바탕으로 자신감이 생기자 로마군을 초토화 작전으로 무너뜨리려 하는데요. 갈리아 키살피나에 머무르고 있던 카이사르는 중부 갈리아에 있는 그의 군단에 합류하여 직접 반란군 토벌 작전을 수행합니다. 그러나 반로마군의 총사령관 베르킨게토릭스의 입지는 전혀 위축되지 않습니다. 카이사르는 아르베르니족의 수도인 게르고비아를 공격했으나 별 소득이 없었고, 그냥 철수할 수는 없어서 게르고비아를 한 차례 더 습격합니다. 그러나 퇴각하는 과정에서 선발대에 명령이 제대로 전달되지 않았고, 그 결과 베르킨게토릭스의 공격으로 파견된 로마군이 전멸당합니다. 게르고비아 공략이 실패하자 카이사르는 퇴각했고, 이를 베르킨게토릭스가 추격하여 한 차례 회전이 벌어집니다. 갈리아 기병이 세 갈래로 나뉘어 공격했으나 카이사르는 방진을 이루어 이들을 모조리 격파합니다. 전투에서 패한 베르킨게토릭스는 만두비족의 도시 알레시아로 들어갔지만, 이를 안 카이사르가 즉시 알레시아를 포위합니다. 베르킨게토릭스는 갈리아 전역에 지원군을 요구하였고 이에 26만 명에 달하는 대군이 갈리아 전역에서 편성되어 합류합니다. 이들은 알레시아를 포위한 카이사르의 군대를 다시 포위하였습니다. 알레시아 성안에 있던 갈리아군은 7만 명, 알레시아 안팎의 갈리아 전력은 총 33만 명이었습니다. 반면 갈리아족 사이에 끼어버린 카이사르의 로마군은 5만 명에 불과하였습니다.

기원전 52년 9월 20일, 역사상 유례를 찾기 힘든 이중포위의 알레시아 전투가 시작되었습니다. 카이사르가 공들여 준비한 방어벽

건축 작전으로 양쪽의 갈리아군은 완전히 차단되어 있었습니다. 그래서 알레시아 안에서 농성하는 갈리아인들은 지원군이 도착한 줄도 몰랐지요. 전투는 기병전으로 시작되었고, 카이사르 휘하 게르만 기병의 활약 덕분에 갈리아 기병이 퇴각하였습니다. 기병전에서 패한 후, 갈리아인들은 공성기를 이용하여 로마군 진지를 공격하지만 로마군은 재빠르고 유연하게 대처합니다. 그러자 베르킨게토릭스의 사촌 동생인 베르카시벨라우누스가 이끄는 6만 명의 갈리아 정예병은 아직 다 완성되지 않은 로마군의 북쪽 포위망을 공격합니다. 카이사르는 부관 라비에누스를 보내 이들을 막게 하는 한편, 포위망 여기저기에 지원군을 보내 필사의 항전을 계속합니다. 카이사르는 베르카시벨라우누스와 치열하게 싸우는 와중에 기병대를 갈리아군 배후로 은밀히 보내 그들을 격파합니다. 베르카시벨라우누스는 생포되었고 6만 명의 갈리아군 정예병은 궤멸하였으며 나머지 갈리아인도 패주하였습니다. 성안에서 이 소식을 들은 베르킨게토릭스는 전의를 상실하고 마침내 로마에 항복합니다. 이로써 갈리아는 사실상 완전히 정복되었습니다.

프랑스 화가 라이오넬 로이어는 베르킨게토릭스가 항복하는 순간을 작품으로 그렸습니다. 오른쪽에 붉은색 망토를 걸치고 앉아 있는 카이사르 앞에 베르킨게토릭스가 말을 타고 와서 바닥에 무기를 던지고 있습니다. 카이사르를 그린 그림 중에 가장 영광스러운 장면을 그린 것으로 유명한 이 그림에서 카이사르는 아직 황제가 아닌데도 황제처럼 그려졌습니다. 그의 뒤에는 휘하 장군들이 거만한 표정

으로 적장을 바라보고 있고, 카이사르의 발아래에는
베르카시벨라우누스가 포승줄에 묶여 무릎 꿇려져
있습니다. 로마인에 의한 갈리아인의 처절한 패배를
상징적으로 보여주는 장면입니다.

영국 런던 남쪽에는 영국 왕 헨리 8세가 거주했
던 햄튼코트 궁전이 있습니다. 이 궁전에는 이탈리
아 르네상스 예술가 안드레아 만테냐가 그린 〈카이
사르의 승리〉 연작이 있는데요. 당초 이 작품들은
1484년에서 1492년 사이에 만테냐가 이탈리아 만
토바(Mantova)의 곤차가 공작 궁전(Gonzaga Ducal Pal-
ace)을 위해 그린 9개의 대형 그림입니다. 그러나 만
토바 공국이 망한 이후 1629년, 미술애호가였던 영
국의 찰스 1세가 티치아노, 라파엘로와 카라바조 등
유명한 르네상스 시대 화가들의 작품을 수집하며 함
께 영국으로 옮겨졌습니다. 이 그림들은 갈리아 전
쟁에서 승리하고 개선하는 카이사르의 개선식 장면
을 묘사하고 있습니다. 만테냐의 가장 위대한 걸작으로 꼽히는 이
작품들은 로마 승리의 디테일을 가장 완벽하게 표현한 그림으로 인
정받고 있습니다.

이 그림들은 원래 달걀 노른자와 아교를 주재료로 캔버스에 그린
템페라화로, 훼손이 심했습니다. 전문가들은 수 세기에 걸쳐 연속적
인 재도장과 복원으로 손상된 부분을 복원해 냈습니다. 총 9장으로

라이오넬 로예르(Lionel Royer, 1852-1926), 〈카이사르의 발아래 무기를 버리는 베르킨게토릭스(Vercingetorix throws down his arms at the feet of Julius Caesar)〉, 1899년, 프랑스 크로자티르 박물관

구성된 각 캔버스의 크기는 각각 2.66m×2.78m입니다. 즉, 9개 그림은 전체 70㎡ 이상의 면적을 차지합니다. 이 시리즈는 로마 군인, 기수, 음악가, 다양한 전리품(무기, 복잡한 조각품, 금병 포함), 이국적인 동물, 포로 등을 묘사하고 있습니다. 만테냐는 만토바 공작이 수집한

로마 유물뿐만 아니라 카이사르의 축하 행렬에 대한 역사 자료를 보고 영감을 얻어 이 그림들을 그렸다고 합니다.

조르지오 바사리(Giorgio Vasari, 1511-1574)는 1550년 출간한 그의 유명한 책 『미술가 열전(Lives of the Artists)』에서 〈카이사르의 승리〉를 만테냐가 그린 최고의 작품으로 묘사했습니다. 조르지오 바사리는 메디치가의 후원 아래

① 안드레아 만테냐(Andrea Mantegna, 1431-1506), 〈카이사르의 승리(Julius Caesar's Triumph)〉 연작 중 〈그림을 들고 가는 사람들(Picture Bearers)〉, 1488년, 영국 햄튼코트 궁전 로열 컬렉션

② 안드레아 만테냐, 〈카이사르의 승리〉 연작 중 〈트로피와 금괴를 들고 가는 사람들(Bearers of Trophies and Bullion)〉, 1488년, 영국 햄튼코트 궁전 로열 컬렉션

③ 안드레아 만테냐, 〈카이사르의 승리〉 연작 중 〈율리우스 카이사르(Julius Caesar)〉, 1488년, 영국 햄튼코트 궁전 로열 컬렉션

다양한 프레스코화를 제작한 이탈리아 르네상스 시대의 화가이자 건축가인데요. 그는 르네상스 시대에 활동하던 예술가들의 전기를 쓴 『미술가 열전』이라는 책을 쓴 미술사학자로 더 유명합니다. 그의 저서는 세계 최초의 본격적인 미술사 서적으로 인정되며, 르네상스 예술을 이야기할 때 결코 빼놓을 수 없는 중요한 자료라는 평가를 받고 있습니다.

그림에는 카이사르의 승리를 돋보이게 하려고

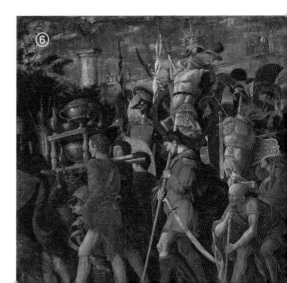

④ 안드레아 만테냐, 〈카이사르의 승리〉 연작 중 〈화병을 들고 가는 사람들(The Vase Bearers)〉, 1488년, 영국 햄튼코트 궁전 로열 컬렉션

⑤ 안드레아 만테냐, 〈카이사르의 승리〉 연작 중 〈코끼리 (Elephants)〉, 1488년, 영국 햄튼코트 궁전 로열 컬렉션

⑥ 안드레아 만테냐, 〈카이사르의 승리〉 연작 중 〈갑옷을 들고 가는 사람들(Corselet Bearers)〉, 1488년, 영국 햄튼코트 궁전 로열 컬렉션

왕관을 씌운 죄수들, 로마 군대가 포획한 전리품, 코끼리, 다양한 전차와 함께 이탈리아의 대표 도시들이 묘사되어 있습니다. 그리고 그림마다 빠지지 않는 투구와 갑옷을 포함한 많은 전리품은 카이사르의 개선식이 엄청난 규모였음을 알 수 있습니다. 어떤 면에서 이것은 공식적인 개선 행렬인 로마 관습을 재구성한 것입니다. 그러나 화려하고 영광스러워야 할 카이사르의 개

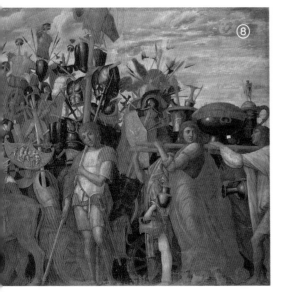

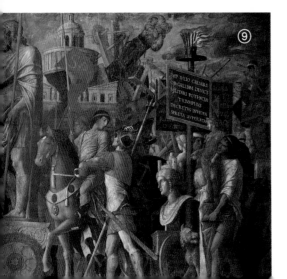

⑦ 안드레아 만테냐, 〈카이사르의 승리〉 연작 중 〈포로들(Captives)〉, 1488년, 영국 햄튼코트 궁전 로열 컬렉션

⑧ 안드레아 만테냐, 〈카이사르의 승리〉 연작 중 〈트로피와 금괴를 들고 가는 사람들(Bearers of Trophies and Bullion)〉, 1488년, 영국 햄튼코트 궁전 로열 컬렉션

⑨ 안드레아 만테냐, 〈카이사르의 승리〉 연작 중 〈표준을 들고 가는 사람들(Bearers of Standards)〉, 1488년, 영국 햄튼코트 궁전 로열 컬렉션

선식 모습을 자세히 들여다보면 뭔가 우울한 분위기가 있습니다. 행렬에 참여한 군인들은 환호하지 않습니다. 빈 갑옷을 장대에 걸치고 있는 한 사람은 명상에 잠긴 채 땅을 바라보고 있습니다. 또 다른 한 사람은 흉갑, 다리 갑옷, 투구의 숲으로 검게 그을린 하늘 아래 서서 슬픈 얼굴로 허공을 응시하고 있습니다. 만테냐의 그림에서 겉으로 드러나 보이지 않는 주제는 '전쟁'입니다. 약탈당한 조각상, 화병, 보물, 노예는 모두 승리에 이은 대학살로 얻은 것들입니다. 만테냐는 사람들이 승리 뒤에 가려진 현실을 외면하지 않도록 침울한 분위기의 그림을 그렸습니다. 카이사르도 자신의 영광이 수많은 사람의 피를 뒤집어쓰고 얻은 상처뿐인 영광인 것을 알지 않았을까요?

카이사르는 갈리아 총독으로 있으면서 갈리아 땅을 정복하여 로마에 완전히 복속시킵니다. 그가 정복한 도시는 800여 개에 이르고 복속한 부족은 300여 개에 이른다고 합니다. 이로써 로마의 영토는 서유럽까지 확대되었으며, 갈리아인들도 로마화 되었습니다. 카이사르 개인적으로는 정치적, 경제적 영향력이 막강해졌고, 오랫동안 로마의 서쪽 변방을 괴롭혔던 갈리아인들을 복속시켰다는 사실에 로마 시민들로부터의 인기도 하늘을 찌릅니다. 로마의 숙원이었던 갈리아를 정복한 카이사르는 이제 본격적으로 로마의 주역이 되고자 귀국길에 오릅니다.

12

"주사위는 던져졌다."
〈루비콘강을 건너는 율리우스 카이사르〉
프란체스코 그라나치

 카이사르가 갈리아 지방에서 혁혁한 무공을 세우고 있다는 소식을 전해 들은 삼두정치의 또 다른 주역 크라수스는 그에 자극받아 더 큰 공을 세워야겠다고 결심합니다. 크라수스가 총사령관으로서 지휘하여 승리한 전투는 18년 전 '스파르타쿠스의 난' 뿐이었습니다. 그렇게 크라수스는 기원전 55년 소아시아 시리아 속주의 총독을 자임하고 나섭니다. 그리고 휘하 8개 군단을 이끌고 동방의 파르티아 원정을 떠납니다.

 당시 파르티아 왕국은 동방 무역으로 부를 쌓아 과거 페르시아 제국에 육박할 만큼 광대한 영토를 보유한 대국이 되어있었습니다. 크라수스는 경쟁자인 폼페이우스와 카이사르를 능가하는 군사적 업

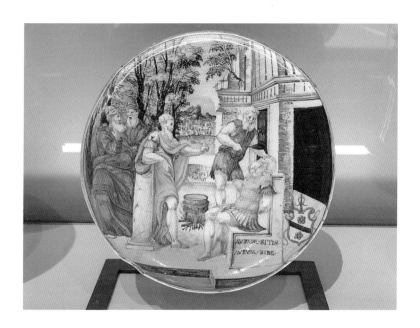

무명 도예가, 〈크라수스의 고문(The torture of Crassus)〉, 1530−1540년경, 프랑스 루브르 박물관

적을 이루길 원했습니다. 전쟁 초반 파르티아를 상대로 너무나 쉽게 승리를 거둔 크라수스는 유프라테스강을 건너 적진 깊숙이 쳐들어 갑니다. 그러나 무리하게 진격한 결과 카르하이 전투에서 대패하고 마는데요. 이 전투에서 크라수스의 아들이 전사하였고, 얼마 후 크라수스 자신도 적의 계략으로 붙잡힙니다.

전해지는 이야기에 따르면 파르티아 왕은 붙잡혀 온 크라수스의 목에 황금을 녹여 부었다고 합니다. 루브르 박물관에서 소장하고 있는 16세기 프랑스의 무명 도예가가 만든 도자기 접시에 이 장면이 그려져 있습니다. 크라수스는 상상만으로도 끔찍한 모습으로 비극적인

최후를 맞이하였습니다. 이렇게 기원전 53년 로마 삼두정치의 한 주역인 크라수스가 비참하게 전사하면서 삼두정치는 막을 내립니다.

크라수스의 죽음 이후, 카이사르와 폼페이우스 두 사람은 언제 진검승부를 해도 이상하지 않은 풍전등화의 상황에 놓였습니다. 그들의 관계는 기원전 54년 카이사르가 브리타니아 원정을 떠났을 때, 폼페이우스와 결혼했던 카이사르의 딸 율리아가 아이를 낳다가 사망한 이후 급속도로 악화되었습니다. 율리아가 죽자 카이사르는 조카의 딸인 옥타비아를 이혼시키고 폼페이우스와 결혼시켜 그와 동맹 관계를 계속 유지하려고 하지만 폼페이우스가 이를 거절합니다. 과두정을 신념으로 하는 원로원을 중심으로 한 귀족파는 크라수스가 죽은 지금이야말로 폼페이우스를 같은 편으로 만들 수 있는 절호의 기회라고 생각합니다.

그 와중에 로마는 평민파와 귀족파의 대립이 폭력 사태로 치달아 혼란에 빠져 있었습니다. 평민파 중에서도 급진 과격파인 클로디우스 일파와 귀족파의 급진 세력인 밀로 일파가 서로 테러를 가하는 무법천지였지요. 이 갈등은 클로디우스가 밀로에게 살해당하면서 최고조에 이릅니다. 그 결과 집정관 선출을 위한 민회도 이듬해인 기원전 52년으로 연기되는 사태가 벌어집니다. 결국 원로원파와 카이사르는 이 비상사태에 타협하여 폼페이우스를 다시 집정관에 임명하기로 합니다. 그리고 폼페이우스는 카이사르의 정적인 퀸투스 메텔루스 스키피오의 딸 코르넬리아와 결혼하고, 장인 메텔루스 스키피오를 동료 집정관으로 추대하여 일단 질서를 회복합니다. 그리

고 이제 폼페이우스는 본격적으로 평민파와 대립하는 귀족파의 편에 섰고, 원로원은 폼페이우스를 앞세워 카이사르와 적극적으로 싸웁니다.

기원전 50년, 폼페이우스가 주도하는 원로원은 카이사르에게 갈리아 총독의 임기가 만료되었으니 군대를 해산하고 로마로 귀환하라고 명령합니다. 원로원은 카이사르가 두 번째로 출마하려는 이듬해 집정관 선거에 부재중 입후보를 금지하기까지 하는데요. 이에 카이사르는 집정관의 면책권이나 군사력이 없는 상태로 로마에 돌아간다면 자신은 기소되고 정계에서 밀려날 것으로 생각합니다.

기원전 49년 1월 7일 새로운 집정관 가이우스 마르켈루스가 원로원 최종권고를 발동시킵니다. 이에 카이사르의 부관 출신인 호민관 안토니우스가 거부권을 행사하지만 비상사태 선언이 공포되면서 호민관의 거부권은 무효가 됩니다. 원로원으로부터 전권을 위임받은 폼페이우스는 카이사르를 불복종과 대역죄 혐의로 고발합니다. 졸지에 로마의 영웅에서 반역자가 된 카이사르는 루비콘강 앞에서 망설입니다. 국법을 어기는 행위의 옳고 그름보다는, 국법을 어기면서까지 루비콘강을 건넜을 때 일어날 후폭풍에 망설인 것이지요. 고심 끝에 카이사르는 기원전 49년 1월 12일 4,500명의 단 1개 군단만 이끌고 루비콘강을 넘어 내전의 도화선에 불을 붙입니다.

카이사르는 평생 자신의 신념에 충실히 살아온 사람이었습니다. 그는 과거 500년 동안 이어져 온 공화정 체제가 이제는 지중해를 중심으로 전 세계를 이끄는 로마에는 어울리지 않는 낡은 제도라고 생

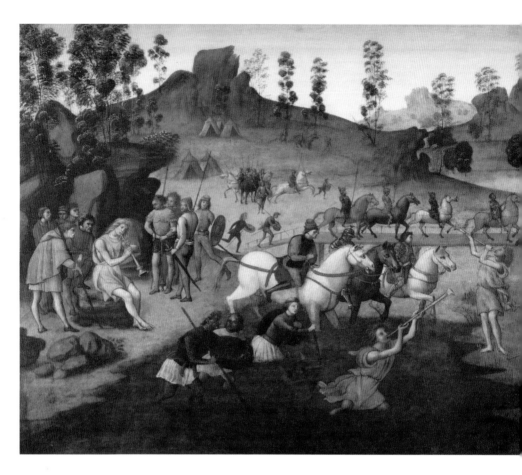

프란체스코 그라나치(Francesco and Granacci), 〈루비콘강을 건너는 율리우스 카이사르(Julius Caesar and the Crossing of the Rubicon)〉, 1494년, 영국 빅토리아와 앨버트 박물관

각하였지요. 그는 로마의 국가체제를 새로운 시대에 맞게 개조하여 로마 중심의 새로운 세계질서를 구축해야 한다고 생각했습니다. 루비콘강을 건너지 않으면 내전은 피할 수 있어도 새로운 로마 중심의 세계질서 수립은 수포가 된다고 생각하였던 것입니다.

카이사르는 직접 저술한 『내전기』에 루비콘강 도하를 단순히 '아

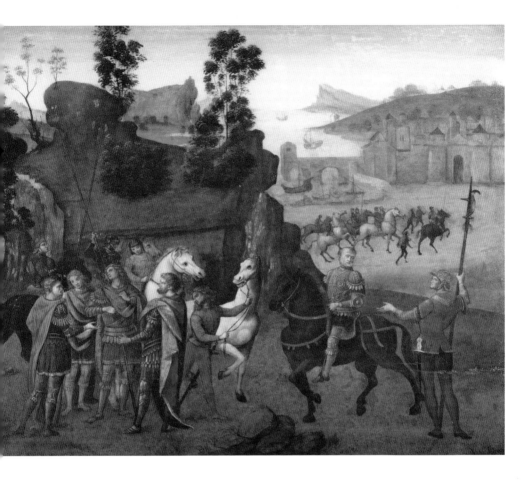

리미눔 도착'으로만 적었으며 이때 무슨 말을 했는지는 적지 않았습니다. 『플루타르코스 위인전』의 저자 플루타크로크스는 카이사르가 루비콘강을 건너면서 아테네의 극작가 메난드로스의 작품 구절인 "주사위를 던져라!"를 그리스어로 인용했다고 썼는데요. 이 말에서 유래하여 카이사르의 루비콘강 도하는 라틴어로 "주사위는 던져졌다(alea iacta est)"라고 역사에 알려지게 되었습니다. 이때부터 "루비콘강을 건너다"와 "주사위는 던져졌다"라는 표현은 '위험을 무릅쓰고 돌이킬 수 없는 행동을 감행했다'라는 사실을 표현하는 관용어가

되었습니다.

카이사르의 루비콘강 도하는 수많은 화가가 즐겨 그린 주제이기도 합니다. 19세기 빅토리아 여왕이 남편을 기념하여 런던에 지은 빅토리아와 앨버트 박물관에는 당시 대영 제국의 위세에 부응하듯 전 세계 온갖 예술품이 수집되어 전시되어 있는데요. 이탈리아의 화가 프란테스코 그라나치가 그린 〈루비콘강을 건너는 율리우스 카이사르〉라는 그림도 전시되어 있습니다. 초기 르네상스 그림답게 원근법에 따라 그려진 그림이지만, 루비콘강을 동네 개울처럼 작게 그렸네요.

드디어 기원전 49년 1월 12일 카이사르는 제일 먼저 아리미눔에 입성합니다. 그리고 피사우룸, 파눔, 안코나까지 연이어 함락시키고 로마에서 멀지 않은 아레티움에 도착하지요. 이에 다급해진 원로원에서는 카이사르의 뒤를 잇는 갈리아 총독 후임자로 루키우스 도미티우스 에노발부스를 임명하고 2개 군단을 새로 편성하게 하여 주둔지 카푸아로 보냅니다. 그러자 카이사르는 폼페이우스에게 둘이 만나 양자 회담을 하고 군단 해산을 함께 논의할 것을 제안하는 내용의 서한을 보내요. 그러자 휘하에 직접 거느리고 있던 군단이 없던 폼페이우스는 1월 17일 수도 로마를 버린 채 2명의 집정관을 포함해 200명에 달하는 상당수의 원로원 의원들과 함께 피난길에 오릅니다. 그는 개인 재산을 챙기고 그의 장인이자 전직 집정관인 메텔루스 스키피오, 카토 등과 함께 노예, 하인들을 데리고 피신하지요. 워낙 다급하게 피신하였기 때문에 국고에 들어 있는 재산은 채 옮기지 못해 로마에 고스란히 남았습니다. 카이사르는 그제서야 폼

제이콥 애봇(Jacob Abbott, 1803–1879), 『율리우스 카이사르의 역사(History of Julius Caesar)』, 1849년, 미국 의회도서관

페이우스의 답장을 받았으나 양자 회담에 관한 내용은 없이 그저 카이사르의 군단 해산만을 요구하는 답신이었습니다. 당연히 카이사르는 폼페이우스의 제안을 거절합니다. 카이사르는 폼페이우스가 총독 관할지인 히스파니아로 떠나는 시기를 밝히지 않는 것은 곧 그가 본국에 군사력을 유지하고 머무르겠다는 의지를 보이는 것으로 판단했습니다.

　알려지지 않은 예술가가 그린 이 작품은 19세기 미국 작가 제이콥 애봇의 책『율리우스 카이사르의 역사』에 사용하기 위해 의뢰한 것입니다. 율리우스 카이사르가 그 유명한 루비콘강을 건너기 직전

그의 참모들과 회의를 하는 모습을 그렸지요.

카이사르는 그의 휘하 제12군단도 합류시키면서 남하합니다. 폼페이우스 군대는 카이사르 군단의 기세에 눌려 계속 도망을 가지요. 폼페이우스를 지지하던 키케로마저 "아군을 버리는 폼페이우스와 적을 용서하는 카이사르는 얼마나 다른가!"라며 카이사르에게 편지를 보내 그의 관용을 칭찬했다고 합니다.

카이사르 군단은 폼페이우스를 계속 추격하다 이탈리아 동남부 항구 브린디시에 도착합니다. 카이사르는 막다른 골목에 몰린 폼페이우스에게 양자 회담을 통한 강화를 다시 제안하지만, 폼페이우스는 지금까지 자신을 따라온 이들을 배신할 수는 없다며 제안을 거부합니다. 폼페이우스 군대는 병사들의 잦은 탈영으로 5개 군단으로 규모가 줄어들어 있었습니다. 6개 군단으로 불어난 카이사르 군단이 밀려 들어오는 가운데 폼페이우스 군대는 3월 17일, 이탈리아 본국을 포기하고 카이사르의 저지선을 뚫어 바다 건너 그리스로 철수합니다. 이로써 카이사르는 이탈리아를 무혈제패했지만, 내전의 상대자인 폼페이우스를 놓쳐 내전은 장기화됩니다.

프랑스 화가 아돌프 이본은 폼페이우스를 비롯한 로마 원로원이 피난을 가버려 텅 빈 수도 로마로 입성하는 카이사르의 모습을 작품으로 그렸습니다. 호랑이 가죽으로 만든 안장을 한 말에 탄 카이사르는 거의 무방비 상태의 로마에 빠르게 입성합니다. 이에 로마 시민들이 혼비백산하는 모습을 볼 수 있습니다.

카이사르는 해군력이 없어서 해안의 모든 배를 쓸어간 폼페이우

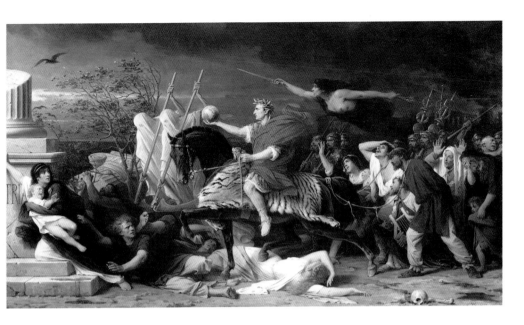

아돌프 이본(Adolphe Yvon, 1817-1893), 〈카이사르(Caesar)〉, 1875년, 프랑스 아라스 미술관

스를 바로 추격해 갈 수 없었습니다. 우선 폼페이우스의 7개 군단이 주둔한 이베리아반도를 평정할 필요가 있다고 판단한 카이사르는 히스파니아로 진로를 돌립니다. 로마에는 장관 마르쿠스 아이밀리우스 레피두스를, 이탈리아 나머지 지역에는 호민관 마르쿠스 안토니우스를 남겨두고 카이사르는 파비우스의 3개 군단과 합류하여 히스파니아로 진격합니다.

적의 진지를 공격한 카이사르군은 적의 유인책에 빠져 위기를 겪지만, 특유의 용맹을 발휘하여 위급 상황에서 벗어납니다. 그러나 갑작스러운 세그레강의 홍수로 카이사르의 6개 군단은 고립되고 군량 보급도 차단됩니다. 이런 상태로 한 달을 버틴 카이사르는 운하를 파서 물길을 바꾸어 고립에서 벗어나고, 반대로 아프라니우스와 페

트레이우스가 이끄는 폼페이우스군 9만 명의 보급로를 차단하여 식량부족에 빠트립니다. 계속 군량이 부족하자 폼페이우스군의 탈영이 이어졌습니다. 아프라니우스는 식량을 구하기 위해 남쪽으로 도망을 시도하였으나 카이사르에게 계속 저지되며 사기가 저하됩니다. 그들은 결국 식량부족으로 카이사르에게 항복합니다. 카이사르는 아프라니우스 휘하 병사들의 군대 해산을 명하고 모두 석방했습니다. 또 다른 히스파니아의 사령관 마르쿠스 테렌티우스 바로는 싸워보지도 않고 카이사르에게 항복해요.

히스파니아 전쟁이 끝나고 로마로 돌아온 카이사르는 법무관 레피두스를 시켜 자신이 독재관에 취임할 수 있도록 작업합니다. 결국 독재관에 취임한 카이사르는 술라가 반역자로 규정하여 살생부에 올라 망명 생활을 하던 자들에 대한 추방형을 폐지했습니다. 로마의 정치를 술라 이전으로 회귀시킨 것입니다.

카이사르가 히스파니아에서 전쟁을 치르고 있을 때, 데키우스 브루투스가 이끄는 카이사르 함대가 에노발부스가 이끄는 폼페이우스-마실리아 연합 함대를 격파하였습니다. 폼페이우스의 편을 들었던 마실리아는 결국 카이사르군에 항복하였지요.

한편, 폼페이우스군의 장군 아티우스 바루스는 아프리카로 도망쳐 아프리카 총독을 자칭한 다음, 정식 총독으로 임명되어 부임하려던 퀸투스 아일리우스 투베로가 아프리카에 상륙하지 못하게 막았습니다. 카이사르의 부관 가이우스 스크리보니우스 쿠리오가 이끄는 카이사르군 4개 군단은 시칠리아 점령을 완수한 뒤 아프리카에

서 아티우스 바루스가 지휘하는 군대를 공격합니다. 바루스군은 패했고 쿠리오는 카이사르군의 병사들로부터 '임페라토르'라고 불릴 정도로 칭송받습니다. 하지만 쿠리오의 군대에 역병이 퍼지고 탈영병도 생기면서 내부에 큰 동요가 발생하는데요. 이때 쿠리오는 연설로 병사들을 단결시키고 일단 코르넬리우스 진지로 후퇴합니다.

그런데 쿠리오는 바루스와 동맹을 맺은 누미디아의 왕 유바를 우습게 보고, 유바가 내부 반란을 진입하기 위해 회군하였으며 유바 왕의 부하가 소수의 군대를 지휘한다는 거짓 정보에 속아 바그라다스강으로 진군합니다. 그러나 바그라다스강에서 쿠리오 휘하 4개 군단이 누미디아 군대에게 포위당하고 마는데요. 쿠리오는 후퇴를 권하는 부하 장교에게 이렇게 외쳤습니다.

"카이사르의 군대를 잃고 카이사르에게 돌아갈 수 없소!"

그리고 쿠리오는 적진에 뛰어들어 장렬하게 싸우다가 전사했습니다. 그의 휘하 보병들도 장렬히 싸우다가 2만 명의 병력이 거의 전멸당했습니다. 바루스는 유바에게 포로로 잡힌 병사들을 살려주기를 요구했으나 유바는 단 몇 명을 제외하고 이들을 모조리 죽여버렸습니다.

가이우스 안토니우스와 돌라벨라는 카이사르의 명령으로 아드리아해의 제해권을 장악하려 갈리아 군단을 이끌고 폼페이우스군과 맞섭니다. 그러나 노련한 폼페이우스 해군장수 리보에게 패하고 이탈리아로 도망치지요. 이후 카이사르는 직접 집정관 선거를 열어 두 번째로 집정관에 올랐으며, 독재관직에서는 사임합니다.

13

카이사르는 왜 폼페이우스의 죽음에 눈물을 흘렸을까?

〈폼페이우스의 주검을 본 카이사르의 자책〉 루이 장 프랑수아 라그레네

〈카이사르와 그의 행운〉이라는 그림은 〈보트 속의 카이사르〉라고도 알려진 작품으로, 1855년 프랑스의 화가 줄 엘리 들로네가 그렸습니다. 이 그림은 기원전 49년 카이사르와 폼페이우스 사이에 벌어진 내전에서 있었던 에피소드를 보여줍니다. 카이사르가 루비콘강을 건너 로마로 진격하자 폼페이우스는 그의 추종 세력을 이끌고 브린디시 항구에서 배를 타고 이탈리아를 떠나 그리스로 넘어갔다고 했지요. 그리스로 도망친 폼페이우스를 추격하기 위해 카이사르는 노예로 변장하고 브린디시 해협을 몰래 건너려고 했습니다. 그러나 카이사르의 배는 폭풍우에 휘말렸고, 어쩔 수 없이 되돌아갈 수밖에 없었습니다. 이 그림에서 카이사르는 당당한 모습으로 조그마한 보

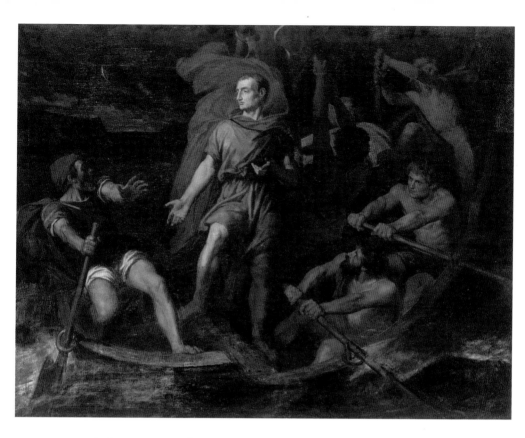

줄 엘리 들로네(Jules-Élie Delaunay, 1828-1891), 〈카이사르와 그의 행운(Caesar and His Fortune(Caesar in the Boat)〉, 1855년, 프랑스 낭트 미술관

트 안에 서서, 파도치는 바다에서 고군분투하는 노 젓는 사람들을 독려합니다. 카이사르는 『플루타르크 영웅전』에 나오는 유명한 발언을 합니다.

"두려워하지 말라. 당신들은 카이사르와 그의 행운을 짊어지고 있다."

그림에는 카이사르가 자신의 정체를 밝히자 노 젓던 뱃사공들이 깜짝 놀라서 그를 쳐다보는 장면이 긴장감 있게 표현되어 있습니다.

결국 자신의 정체를 숨기고 작은 보트를 타고서라도 그리스로 넘어가려던 카이사르의 계획은 풍랑으로 인해 좌절됩니다. 하지만 그는 포기하지 않고 주변의 배를 모읍니다. 하지만 배가 부족해서 카이사르군은 카이사르가 직접 이끄는 제1진과 마르쿠스 안토니우스가 이끄는 제2진으로 나누어 아드리아해를 건널 수밖에 없었습니다.

먼저 출발한 제1진 대부분 병력이 폼페이우스 해군의 방해를 피하면서 무사히 그리스에 상륙했습니다. 그들은 도착하자마자 1월 5일에는 오리쿰을, 1월 7일에는 아폴로니아를 점령합니다. 폼페이우스 진영의 해군 총사령관 마르쿠스 칼푸르니우스 비불루스는 카이사르군 제1진의 무사통과 사실을 뒤늦게 알고 격분하여 해안경비체제를 더욱 강화하지요. 심지어 비불루스가 배 위에서 자는 등 임전 태세를 편 까닭에 카이사르군 제2진은 결국 출항할 기회를 찾지 못합니다.

카이사르는 그리스 압수스 강에서 폼페이우스 지상군과 대치했으나 수적으로 매우 불리했기 때문에 전투를 치르지 않고 시간을 벌려고 합니다. 동시에 자신의 진영에 머무르던 비불리우스 루푸스를 폼페이우스에게 보내 강화를 제안하려 하지만 실패해요. 카이사르는 폼페이우스의 병사들과 직접 타협해 볼 생각으로 휘하 장수인 푸블리우스 바티니우스를 보냅니다. 바티니우스의 설득에 폼페이우스군 병사들은 동요하였으나, 곧이어 폼페이우스 진영에서 나온 티투스 라비에누스가 바티니우스를 비난하자 병사들은 화가 나 바티니우스와의 회담장에 창을 던집니다. 라비에누스는 다음과 같이 선언합니다.

"카이사르의 목을 가져오기 전에는 강화란 없다."

카이사르는 포기하지 않고 폼페이우스 진영의 해군 사령관 비불루스와 회담을 시도합니다. 그러나 비불루스는 카이사르를 매우 싫어해서 대신 리보가 카이사르와 회담을 벌이고 이 또한 실패로 끝나 버립니다. 그런데 카이사르에게 뜻밖의 희소식이 도착하는데요. 바로 카이사르와 끝까지 협상을 거부하던 비불루스가 무리하게 해상에서 병사들과 같이 생활하다 건강이 나빠져 병사했다는 소식이었습니다.

비불루스의 죽음 이후 폼페이우스 해군의 감시가 느슨해진 덕분에 안토니우스의 제2진도 브린디시를 습격한 리보의 군대를 격파하고 드디어 이탈리아를 떠나 3월 26일에 에피루스 북부의 항구 닌페움에 상륙합니다. 제2진은 상륙 직후 리수스를 점령하고 4월 3일에는 카이사르의 제1진과 합류합니다. 카이사르는 드디어 폼페이우스의 본진인 디라키움과 페트라를 포위하고 참호 진지를 구축하기 시작합니다.

이에 맞서 폼페이우스도 방어진지를 구축합니다. 그런데 안쪽 방어선이라 거리가 더 짧은 폼페이우스의 방어선이 먼저 완성되었습니다. 거리뿐만 아니라 폼페이우스군의 수가 더 많아서 공사에 동원할 수 있는 인력이 많았기에 가능한 일이기도 했어요. 폼페이우스군의 방어선은 전체 22.5km였고, 카이사르군의 포위망은 25.5km였습니다. 두 진지 방어선의 거리는 1.2km 정도였다고 합니다. 카이사르는 폼페이우스군과 비교하면 군사의 수가 적음에도 폼페이우스 진영보다 보루도 더 많고 더 긴 포위망을 구축한 것입니다. 이렇게 몇

달간 대치 상태로 시간이 흘러갑니다.

카이사르는 폼페이우스 진영으로 흘러드는 모든 강에 댐을 건설해 물길을 막아서 적군의 식수 공급을 끊습니다. 결국 폼페이우스군은 카이사르의 포위망을 공격하기 시작합니다. 총 3군데에서 치열한 전투가 벌어졌으나 카이사르군의 푸블리우스 바로가 이끄는 지원군 2개 군단 5,000명의 병력이 더해지면서 폼페이우스군은 단 한 곳도 함락하지 못합니다. 특히 카이사르의 백인대장 스카이바는 단 200명으로 폼페이우스군 2만 5,000명의 공격을 4시간이나 버텨냈다고 합니다. 스카이바의 방패에는 화살 구멍이 120개나 뚫려있었다고 하네요.

한편 카이사르 진영에는 로우킬루스와 에구스라는 갈리아 트란살피나의 알로브로게스족 귀족 출신 기병 장교가 있었습니다. 그들은 휘하 기병들의 급료와 전리품을 강탈하여 부하들의 원망을 사고 있었지요. 기병들은 카이사르에게 그들의 부정을 고발하고, 카이사르는 장교들을 나무랐습니다. 그러자 이 형제는 전쟁 후 벌을 받을 것 같아 보이자 탈영하여 폼페이우스에게로 달아납니다. 카이사르군의 첫 탈영병이었습니다. 기원전 48년 7월 10일, 폼페이우스는 이들로부터 카이사르군의 정보를 듣고 방어진지가 약한 카이사르의 포위망 남쪽을 6개 군단 3만 6,000명의 병력으로 공격합니다. 이에 카이사르군 제9군단 군단장 마르켈리누스가 이끄는 2,500명의 병력이 폼페이우스군에 맞서 싸웠으나 10배 이상 차이나는 수적 열세를 극복하지 못하고 패배하고 맙니다. 제9군단의 제1대대에서는 백

인대장 6명 중 5명이 죽었고, 안토니우스가 이끄는 구원군의 지원을 받아 간신히 궤멸을 면했습니다. 카이사르는 폼페이우스 진영을 공격하여 반격을 시도합니다. 하지만 폼페이우스군에도 구원 병력이 도착하자 두려움과 공황 상태에 빠진 카이사르군은 1,000명의 사상자를 내며 달아났습니다.

다라키움 전투에서 폼페이우스군의 사령관은 라비에누스였습니다. 그는 과거 카이사르가 갈리아 총독이던 시절 8년 동안 카이사르의 수석 부관이기도 했어요. 라비에누스는 카이사르가 루비콘강을 넘었을 때 그를 배신하고 폼페이우스에게 투항했습니다. 그는 로마의 국법을 어긴 카이사르가 로마의 역적이고, 폼페이우스가 정통성이 있다고 생각한 것입니다. 라비에누스는 다라키움 전투에서 승리한 후, 포로로 잡힌 카이사르군 병사들에게 "전우들이여, 이것이 카이사르의 정예들이 싸우는 방식인가?"라고 신랄하게 비판한 다음 다른 병사들이 보는 앞에서 그들을 직접 찔러 죽였습니다. 이 일은 상징성이 매우 큰데, 카이사르의 부하들은 대부분 8년 동안 라비에누스의 지휘를 받던 병사들이었기 때문입니다. 즉, 라비에누스는 자신의 옛 부하들을 조롱하며 잔인하게 살해한 것이지요. 카이사르는 『내전기』에서 라비에누스가 폼페이우스의 부하들과 결속을 새롭게 다지려고 일부러 더 잔혹한 모습을 보였다고 주장합니다.

카이사르는 폼페이우스의 본거지인 다라키움 일대에서는 승산이 없다고 판단합니다. 그래서 카이사르는 폼페이우스를 그리스 동부에 있는 테살리아로 유인하면서 도미티우스의 군대와 합류하지요.

카이사르군이 테살리아의 도시인 곤피스와 메트로폴리스를 점령하자 라리사를 제외한 모든 도시가 카이사르를 지지하였습니다. 이에 고무된 카이사르는 폼페이우스의 장인인 메텔루스 스키피오에게 다시 강화를 제안하는데, 메텔루스는 망설이다가 결국 제안을 거절합니다.

폼페이우스는 테살리아에서 메텔루스의 2개 군단과 합류합니다. 폼페이우스군은 디라키움을 방어하기 위해 2만 명의 병력을 남겨두었음에도 4만 7,000명의 보병과 7,000기의 기병을 거느리고 있었습니다. 폼페이우스 진영에는 이미 승리한 것이나 다름없다는 분위기가 팽배했습니다. 그들은 전투에 관한 논의보다는 승리 후 얻을 보상이나 직위, 카이사르파에 대한 처벌 등에 관해 논쟁을 벌였습니다. 에노발부스와 렌툴루스 스핀테르, 그리고 메텔루스 스키피오는 카이사르가 맡고 있던 최고 제사장 자리에 자신이 더 적임자라고 논쟁을 벌일 정도로 김칫국부터 마시고 있었어요. 렌툴루스는 자신이 가장 고령임을, 메텔루스는 자신이 폼페이우스의 장인임을, 에노발부스는 수도에서의 명망을 들며 자신이 적임자라고 우겼지요. 폼페이우스와 함께 로마를 버리고 피난 온 200명의 원로원 의원들도 로마로 돌아간 뒤의 공직 배분을 둘러싸고 싸우기도 합니다. 이런 상황에서 라비에누스는 결전을 망설이는 폼페이우스에게 결전을 치를 것을 주장합니다.

"저들(카이사르군)이 갈리아와 게르마니아를 정복했던 군대였다고 생각하지 마십시오. 그때 살아남은 자는 극소수에 불과합니다. 대부

분 정예 병사가 수많은 전투를 치르면서 목숨을 잃었습니다. 또한 이탈리아에서 가을을 보내는 동안 많은 자가 건강을 잃어 고향으로 돌아가거나 본토에 남았습니다. 게다가 적군이 보유한 최고의 병사들은 디라키움에서 벌어진 전투에서 모두 전사했습니다."

그렇게 카이사르군과 폼페이우스군은 오늘날 그리스 북부에 있는 파르살루스 평원에서 만납니다. 카이사르군의 규모는 군단병이 2만 2,000명, 기병이 1,000기에 불과하였습니다. 반면 폼페이우스군은 군단병이 4만 7,000명, 기병이 7,000기였습니다. 여기에 더해 폼페이우스군에는 폰토스와 시리아에서 모집한 궁수 3,000명과 투석병 1,200명이 더 있었고요. 이렇게 수적으로 불리했지만 카이사르는 고지대에 있던 폼페이우스를 평원으로 이끌고 와서 결전 준비를 합니다. 결전을 앞둔 카이사르는 병사들에게 다음과 같은 연설을 합니다.

"잠시 행군을 멈추어라. 그리고 그대들이 매일같이 바라던 적과의 전투를 생각하라! 우리가 모두 오랫동안 기다려 온 때가 찾아왔다. 그대들의 마음은 이미 전장에 있지 않은가?"

폼페이우스는 압도적인 기병으로 카이사르군을 포위 섬멸하는 작전을 구상합니다. 기병을 이끌게 된 라비에누스는 폼페이우스의 전술을 침이 마르도록 칭찬해요. 그리고 전투에서 패배한다면 진영으로 돌아오지 않겠다고 선언하며 다른 장수들도 같은 약속을 하도록 독려합니다. 폼페이우스의 속셈을 간파한 카이사르는 고참 군단병 2,000명으로 제4열 별동대를 편성하여 카이사르군 우익 뒤편에 포진시켰지요.

드디어 기원전 48년 8월 9일 파르살루스 평원에서 벌어진 파르살루스 전투는 카이사르의 선공으로 시작되었습니다. 폼페이우스는 자신의 군단병을 전진시키지 않고 적군이 쳐들어오는 것을 관망하기만 합니다. 폼페이우스군이 움직이지 않으면 카이사르군은 무기를 들고 갑절의 거리를 달려야 하고, 폼페이우스군 앞에 도달할 때는 지쳐서 전열이 흐트러질 테니 그때 맞서 싸우는 편이 더 유리하다고 생각한 것입니다. 그러나 카이사르군은 오랜 전투 경험으로 폼페이우스의 작전에 넘어가지 않았습니다. 그들은 중간 지점에서 잠시 진격을 멈추고 호흡과 전열을 가다듬고 다시 돌격하였습니다. 수적으로 우세했던 폼페이우스 군단병은 이 돌격을 그럭저럭 버텨냈습니다.

폼페이우스는 곧 작전을 세웠던 것처럼 기병에게 출동 명령을 내렸습니다. 수적으로 절대 열세인 카이사르 기병은 처음에만 맞서 싸우는 척하다가 못 당해내는 것처럼 후퇴합니다. 기세가 오른 폼페이우스 기병이 카이사르군 배후로 돌아가는 순간 카이사르는 제4열 창병 부대를 출격시켜요. 카이사르의 창병 부대는 정면에서 폼페이우스 기병대를 막아섰고, 후퇴하던 카이사르 기병도 적군 기병의 배후를 포위합니다. 카이사르군에게 둘러싸인 폼페이우스 기병은 곧 격파되었고, 폼페이우스는 이 소식을 듣자마자 패전을 직감하고 몰래 전장을 떠납니다.

르네상스 시대의 프랑스 화가 장 푸케가 1470년에서 1475년경 그린 〈파르살루스 전투의 패배 이후 폼페이우스의 도주〉는 홀로 외

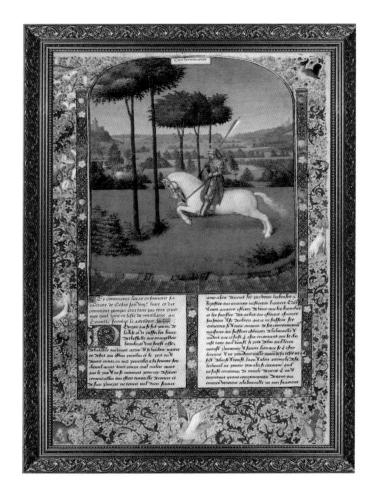

장 푸케(Jean Fouquet, 1420–1480), 〈파르살루스 전투의 패배
이후 폼페이우스의 도주(The Flight of Pompey after the Battle
of Pharsalus)〉, 1470–1475년, 프랑스 루브르 박물관

로이 도주하고 있는 폼페이우스의 모습을 담고 있습니다. 시대의 영
웅이었던 폼페이우스지만 홀로 도주하는 모습은 영웅답지 못하고
쓸쓸하기만 합니다. 폼페이우스의 군단병은 이때까지 카이사르군의

아폴로니오 디 조반니(Apollonio di Giovanni, 1415-1465), 〈파르살루스 전투와 폼페이우스의 죽음(The Battle of Pharsalus and the Death of Pompey)〉, 1455-1460년, 미국 시카고 미술관

공격을 버텨냈으나 새 병력이 교체 투입되자 더는 버티지 못하고 달아납니다. 패잔병들은 자신들의 진영이 있는 언덕으로 달아났으나 카이사르는 즉시 이 언덕을 포위하지요. 폼페이우스 패잔병들이 항복하자 카이사르는 관용을 베풀어 그들의 귀가를 선선히 허락했습니다.

　폼페이우스군 전사자는 1만 5,000명, 포로는 총 2만 4,000명에 달했으나 카이사르군의 손실은 고작 200명에 불과했습니다. 다만 가장 용맹하게 앞서서 싸운 카이사르군 백인대장은 30명이나 전사

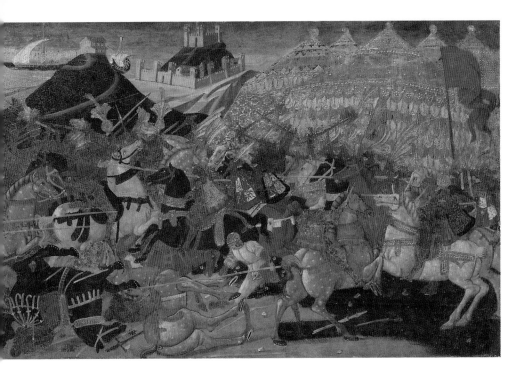

하였습니다. 이렇게 로마의 운명을 걸고 벌어진 카이사르와 폼페이우스의 최종 결전인 파르살루스 전투는 카이사르의 압승으로 끝나버렸습니다. 이 파르살루스 전투는 알렉산드로스 대왕이 기원전 333년 페르시아군과 벌인 '이수스 전투'와 카르타고의 한니발 장군이 로마로 쳐들어와 이탈리아 남부 칸나에 평원에서 벌인 '칸나에 전투'와 더불어 고대 3대 회전으로 불립니다.

15세기 이탈리아의 화가 아폴로니오 디 지오반니가 그린 〈파르살루스 전투와 폼페이우스의 죽음〉에서도 패배를 직감한 폼페이우스가 배를 타고 황급히 도주하는 모습이 묘사되어 있습니다. 전혀 영웅답지 않은 모습은 안쓰러워 보이기까지 합니다.

파르살루스 전투를 승리로 이끈 카이사르는 폼페이우스를 쫓아

가서 내전을 한시바삐 끝내야 한다고 생각했습니다. 카이사르는 자신을 독재관으로 임명해 달라는 내용의 편지를 로마 원로원으로 보냅니다. 원로원은 그의 요청대로 카이사르를 다시 독재관으로 임명하였으며, 카이사르는 자기 부관 마르쿠스 안토니우스를 이인자인 기병 대장(부독재관)으로 임명합니다.

한편 배를 타고 도주한 폼페이우스 일행은 코르푸섬에 진을 치고 회의를 합니다. 그리고 카이사르군이 언제 추격해올지 모르는 코르푸섬도 안전하지 못하다고 생각한 이들은 키프로스나 로도스섬을 비롯한 다른 곳으로 이동하고자 하는데요. 이미 폼페이우스의 패전 소식이 소아시아와 지중해 연안에 다 퍼져서 어느 곳에서도 그들을 반기지 않았습니다. 과거 폼페이우스의 정복지로서 폼페이우스의 클리엔테스로 남아 있던 시리아에 가서 권토중래하려던 계획도 수포가 되었습니다. 이제 폼페이우스에게는 두 가지 대안이 남아 있었습니다. 하나는 아프리카로 가서 이미 그곳에 망명해 있던 동지들과 합류하는 것이었고, 다른 하나는 이집트로 망명하는 것이었습니다. 하지만 아프리카로 가면 그 옆에 있는 누미디아가 걸렸습니다. 평생 패배를 모르고 살았던 로마 최고의 장군 폼페이우스는 로마의 속국 누미디아 왕이 기고만장하여 잘난 척 하는 꼴을 보고 싶지 않았던 것이죠. 결국 폼페이우스는 자신의 클리엔테스인 이집트로 피신해서 훗날을 도모하기로 합니다.

당시 이집트는 프톨레마이우스 12세가 죽고 그의 아들인 프톨레마이우스 13세와 딸인 클레오파트라 7세가 공동통치를 하고 있었습

니다. 프톨레마이우스 12세는 일찍이 왕위에서 쫓겨났다가 폼페이우스의 도움으로 다시 왕좌에 오른 적이 있었지요. 폼페이우스는 그 후 이집트에 로마군 1개 군단을 상주시키기도 했습니다. 폼페이우스가 카이사르와의 대결을 앞두고 오리엔트 전역에 지원군을 요청했을 때, 이집트의 공동 파라오인 프톨레마이우스 13세와 클레오파트라 7세 오누이는 그에게 50척의 배를 제공하기도 했습니다. 그러나 폼페이우스는 이집트의 정세를 제대로 파악하지 못한 상태에서 급히 이집트로 망명을 결정한 듯합니다. 왜냐하면 당시 이집트는 공동 통치자인 오누이가 서로 대립하여 내전이 한창이었기 때문입니다. 프톨레마이우스 13세는 부인이자 누나인 클레오파트라 7세를 추방했고, 쫓겨난 클레오파트라는 다시 권력을 되찾기 위해 반군을 준비하고 있었습니다.

폼페이우스를 뒤쫓던 카이사르도 폼페이우스가 이집트의 알렉산드리아로 간 것을 알고 보병 3,200명과 기병 800기를 배에 싣고 추격에 나섰습니다. 알렉산드리아 근처에 도착한 폼페이우스는 이집트의 소년왕 프톨레마이우스 13세에게 친서를 보내 자신의 일행을 손님으로 맞아달라고 요청하는데요. 그의 친서를 갖고 이집트 왕국에 갔던 사신이 쾌속선을 타고 돌아와서 보고하기를, 이집트 왕가는 폼페이우스 일행을 환영한다는 메시지였습니다. 폼페이우스는 역시 자신의 선택이 옳았으며 이제 이집트의 도움을 받아서 카이사르에게 반격할 태세를 갖출 수 있을 것으로 생각하고 기뻐합니다.

우선 폼페이우스 일행을 환영한다는 메시지를 보내기는 했지만

이집트 왕실 분위기는 복잡했습니다. 카이사르에게 패주하고 지중해 이곳저곳에서 문전박대를 당해 이집트까지 밀려온, 지는 해 폼페이우스를 맞아들이는 것이 자신들에게 미칠 영향을 고려하지 않을 수 없던 것이지요. 또한 폼페이우스가 이집트에 파견한 로마 병사들의 심정도 복잡하기는 마찬가지였습니다. 이집트 왕실 오누이가 벌이는 내전에서 이집트 주둔 로마군이 남동생인 프톨레마이우스 편에 서 있던 것입니다. 이는 로마에서는 절대 허용될 수 없는 일이었습니다. 이들 로마군은 폼페이우스 밑으로 다시 들어가서 질책을 받는 것도 싫었고, 그렇다고 카이사르 편에 붙을 생각도 없었습니다. 그래서 이집트 왕실과 이집트의 로마인들은 뜻밖의 결론을 도출합니다.

당시 이집트 왕국의 수도이자 동지중해의 최대 도시였던 알렉산드리아는 기원전 4세기 알렉산드로스의 친구이자 부하 장군이었던 프톨레마이우스가 세운 이집트 왕국의 수도였습니다. 대형 선박도 자유자재로 댈 수 있는 큰 국제 무역항이 있었지요. 그런데도 이집트 왕실은 폼페이우스의 5단 갤리선을 항구에 접안시키지 말고 항구 밖 바다에서 기다리라고 합니다. 그리고 자신들의 배로 환영단을 보낼 테니 그 배를 타고 들어오라고 전합니다. 그런데 마중 나온 배는 작은 거룻배에 불과했어요. 그 배에는 폼페이우스가 해적 소탕을 할 때 그의 밑에서 백인대장을 했던 셉티무스와 그리스인 아킬라스가 있었습니다. 그들은 우선 폼페이우스만 모시고 가겠다고 하는데, 폼페이우스는 모두 아는 인물들인 만큼 아무 의심 없이 그들을 믿습

니다. 배에는 폼페이우스와 몇 명의 병사들만 함께 탑니다. 그러나 폼페이우스 갤리선의 사정거리에서 벗어난 이들은 본색을 드러냅니다. 셉티무스가 칼을 뽑아 폼페이우스를 베고, 그의 병사들도 처참하게 살해하지요. 갤리선 위에 남아 이 참혹한 광경을 지켜본 메텔루스 스키피오를 비롯한 폼페이우스 일행은 충격과 공포 속에 급히 닻을 올려 도망갑니다. 기원전 48년 9월 28일의 일이었습니다.

이 일이 있은 지 사흘 후 카이사르도 알렉산드리아에 도착합니다. 카이사르는 프톨레마이우스의 내시 포티누스가 선물로 바친 향유 항아리에 담긴 폼페이우스의 목과 그의 반지를 전달받습니다. 카이사르는 한때 자신의 사위이자 동지였고 또 숙명의 라이벌이기도 했던 폼페이우스의 처참한 주검을 마주하고 눈물을 흘립니다. 자신이 승리했다는 기쁨보다 당대 로마 영웅이 이렇게 처참한 죽음을 맞이한 사실에 만감이 교차했을 것입니다. 물론 자기 손에 피 묻히지 않고 숙적을 제거하였으니 카이사르로서는 최고의 결말이었지만, 그 숙적과의 대결을 통해 정치적, 군사적으로 그도 함께 성장할 수 있었기에 느낀 인간적 연민의 정이 아니었을까 생각해 봅니다.

루이 장 프랑수아 라그레네의 작품인 〈폼페이우스의 주검을 본 카이사르의 자책〉에서는 카이사르가 그의 숙적이자 전 사위였던 폼페이우스의 잘린 머리를 보고 시선을 회피하는 모습을 보여줍니다. 이집트에 도착한 카이사르는 자신에게 폼페이우스의 머리를 가져온 사람들에게서 등을 돌리고, 폼페이우스의 인장 반지를 받았을 때는 슬피 울었다고 합니다. 그리고 폼페이우스를 살해한 이들을 모두 죽

루이 장 프랑수아 라그레네(Louis-Jean-François Lagrenée, 1725-1805), 〈폼페이우스의 주검을 본 카이사르의 자책(Caesar's Remorse at the Death of Pompey)〉, 1767년, 폴란드 바르샤바 왕궁

였다고 해요. 폼페이우스의 생애에서 이 마지막 장면을 폴란드의 왕 스타니슬라우스 아우구스투스가 가장 좋아했던 것 같습니다. 그는 오늘날 바르샤바 왕궁에서 볼 수 있는 이 두 점의 그림을 라그레네에게 의뢰했습니다. 이 작품이 첫 번째 그림입니다.

루이 장 프랑수아 라그레네, 〈폼페이우스의 주검을 본 카이사르의 자책(Caesar's Remorse at the Death of Pompey)〉, 1767년, 폴란드 바르샤바 왕궁

두 번째 그림도 같은 장면인데, 이 그림에서 카이사르는 시선을 아예 회피하지는 않고 폼페이우스의 머리를 전달하는 자들을 분노와 경멸의 눈으로 쳐다봅니다. 아무리 그의 숙적이었지만 로마의 집정관을 지낸 폼페이우스를 속국인 이집트가 마음대로 처형한다는

것은 로마 공화국에 대한 모욕이라고 생각한 듯합니다.

결국 로마의 두 영웅 폼페이우스와 카이사르의 내전에서 카이사르가 최후의 승자가 되었습니다. 카이사르는 전쟁에서 탁월한 전략과 카리스마 넘치는 통솔력으로 군대를 통솔해 승리로 이끌었습니다. 하지만 그렇다고 폼페이우스의 능력이 카이사르보다 뒤진다고볼 수도 없었습니다. 그 또한 평생토록 전쟁에서 패배를 경험해보지않았을 만큼 뛰어난 전략가였습니다. 하지만 카이사르가 루비콘강을 건너는 순간 맞서 싸우지 않고 그리스로 후퇴한 것이 그가 패배한 결정적인 이유였다고 생각합니다. 폼페이우스는 동원할 수 있는병력의 수가 월등한데도 전투에서의 주도권을 너무 쉽게 넘겨주었어요. 그리고 파르살루스 전투에서도 자신의 압도적인 전력만 믿고방심하다가 허를 찔리고 말았지요. 상대가 만만치 않은 카이사르라는 걸 고려하여 그도 창의적인 전략을 세웠어야 했다고 봅니다. 역시 승부는 끝날 때까지 끝난 게 아니라는 말을 명심하여야 함은 동서고금의 진리입니다.

잠시 쉬어가기: 파트로네스와 클리엔테스

고대 로마 사회를 이해하기 위한 키워드 중에 '파트로네스'와 '클리엔테스'가 있습니다. 이는 보호자와 피보호자의 관계라고 할 수 있는데, 로마 사회는 개인이 뭉쳐서 이루어진 사회이기에 개인을 보호해 줄 수 있는 귀족과의 피호관계가 살아가는 데 유리했어요.

파트로네스(patronus)는 로마의 귀족을 지칭하는 말 중 하나로, 특히 클리엔테스와의 관계 속에서 귀족을 규정할 때 사용합니다. 오늘날 'patron(후원자)'의 어원이기도 합니다.

클리엔테스(clientis)는 로마 귀족 계급의 후원과 보호를 받는 평민을 일컫는 말입니다. 클리엔테스는 일방적으로 보호를 받는 것이 아니라 파트로네스와 일종의 상호협력 관계에 있었어요. 오늘날 'client(의뢰인, 고객)'의 어원입니다.

귀족과 관계가 형성된 평민들은 클리엔테스로서 파트로네스와 공생관계를 맺습니다. 이 관계에는 '신의(피데스)'가 가장 중요한 덕목이지요. 파트로네스와 클리엔테스 관계에서의 배신은 로마인은 상상도 못 할 일이었습니다. 이러한 관계는 로마 권력자와 속주와의 관계에서도 성립되어, 로마의 권력자가 정복했거나 통치했던 지역은 그 권력자의 클리엔테스가 되어 상호협력을 유지했습니다.

14

클레오파트라는 정말 아름다웠을까?

〈클레오파트라와 카이사르〉 장 레옹 제롬

　"클레오파트라의 코가 조금만 낮았더라면 역사가 바뀌었을 것
이다"라는 유명한 말이 있습니다. 이 말은 프랑스의 철학자이자 수
학자인 블레즈 파스칼(Blaise Pascal, 1623-1662)이 그의 저서 『팡세(Pen-
sées)』에 남긴 말입니다. 이 책은 신학자인 파스칼의 기독교적 세계관
을 널리 알리기 위해 쓰인 책입니다. "인간은 자연 가운데서 가장 약
한 하나의 갈대에 불과하다. 그러나 그것은 생각하는 갈대이다"라는
말로도 유명한 이 책은 파스칼이 죽을 때까지 완성하지 못한 책입
니다. 파스칼은 이집트 여왕 클레오파트라의 요염한 아름다움이 로
마의 영웅 카이사르의 운명을 바꿔 놓았고, 나아가 또 다른 영웅 안
토니우스의 인생을 파멸로 이끌었다는 의미를 담아 이렇게 쓴 것으
로 보입니다. 클레오파트라에게 팜므파탈의 이미지를 얹어 당대 영

웅들을 쥐락펴락한 그녀의 영향력을 강조한 이 말은, 아직도 시대를 초월해 사람들의 입에 회자되고 있습니다.

1963년 영화 〈클레오파트라〉의 여주인공을 맡은 당대 최고의 미녀 배우 엘리자베스 테일러의 눈부신 미모도 많은 현대인이 당시 클레오파트라가 미인이었을 거라고 생각하게 만들었습니다. 하지만 역사서 어디를 봐도, 또 어떤 역사가도 클레오파트라가 미인이었다고 이야기하지는 않습니다. '클레오파트라의 코' 이야기는 역사 해석에 있어 가정이 마치 사실처럼 굳어진 대표적인 예시라고 볼 수 있습니다. 사실 카이사르나 안토니우스의 파멸이 클레오파트라 때문이라고 단정 지을 수 있는 근거도 없습니다. 그런데 가정 자체가 잘못 전제됨으로써 도출된 결과 역시 전혀 엉뚱한 방향으로 나타나 결과적으로 그것을 믿게 되는 오류에 빠지게 된 것입니다 사실 클레오파트라는 미인이었다는 근거도 없고, 매부리코였다고 합니다. 그런데 우리는 대부분 그녀를 동양의 최고 미인 양귀비에 필적하는 서양 최고의 미인으로 간주하고 있습니다. 서양 미술에서도 클레오파트라를 이런 최고의 미인으로 표현하는 것에 대부분 동조하여 경국지색(傾國之色, 나라를 위태롭게 할 정도의 절세미인의 미모)으로까지 표현하고 있습니다.

클레오파트라를 그린 그림 중에 가장 아름다운 모습으로 표현된 그림은 아마도 에드워드 애글스톤의 〈클레오파트라〉일 것입니다. 애글스톤은 20세기 초 미국의 여성 전문 초상화가였습니다. 애글스톤이 그린 클레오파트라는 패셔너블하고 환상적인 여성의 모습으로

에드워드 애글스톤(Edward Mason Eggleston, 1882-1941), 〈클레오파트라(Cleopat-ra)〉, 1934년, 미국 베아트리스 데커(Beatrice Decker) 출판사에서 발간한 달력 그림

그려져 있습니다. 아르데코풍 붓 터치로 그려진 매력적인 이집트 여왕 클레오파트라는 계단식 플랫폼 소파에 아무렇지도 않게 앉아서 쉬고 있습니다. 그녀의 옆에는 꽃이 가득한 꽃병이 있고, 그녀는 그 옆에 서 있는 긴 꼬리가 바닥에 닿는 공작을 바라보고 있습니다. 달빛이 비치는 배경에는 청록색 조명으로 비친 나무들 사이로 웅장한 궁전이 보이며 마치 환상적인 마법에 빠져 있는 듯한 느낌을 주는 작품입니다. 그녀의 초상화에는 보통 뱀이 그려져 있는데, 이 작품에서 공작을 등장시킨 이유는 그녀를 그리스와 로마 여신 중 가장 으뜸인 헤라(Hera) 여신으로 표현하기 위해서인 듯합니다. 황금 왕관을 쓰고 있는 그녀의 미모는 눈이 부실 정도로 아름답게 표현되어 있습니다.

클레오파트라를 그린 또 다른 작품을 보겠습니다. 존 윌리엄 워터하우스는 라파엘전파에 속한 영국의 화가였습니다. 라파엘전파는 19세기 후반 영국에서 여전히 매우 인기가 있었던 화풍이었는데, 당시 서양 화단을 휩쓸던 인상파 열풍에 묻혀 시대에 뒤떨어진 화풍으로 인식되고 있었습니다. 하지만 워터하우스는 그러한 세류에 휩쓸리지 않고 굳건히 그리스 신화와 로마 역사를 그의 상징적인 예술로 표현해내면서 유명세를 이어갔습니다. 〈클레오파트라〉는 워터하우스의 유명한 그림 중 하나입니다. 사람들의 상상 속에서 끊임없이 신비로운 여성이었던 클레오파트라가 그녀의 아름다움 때문에 더 매력적이었는지에 대해서는 이견이 있을 수 있습니다. 그러나 이 그림에서 워터하우스는 그녀의 신비로움과 아름다움, 두 가지 특성을 조화롭게 엮어서 새로운 그림을 그렸습니다. 그는 강력한 힘과 강렬

함을 지닌 여성을 묘사하며 그녀의 성적 취향과 지혜로움 모두를 이 작품에서 표현하고자 하였습니다. 클레오파트라는 우아하고 화려한 의자에 몸을 기댄 채 맨몸을 거의 드러내지 않았지만, 여전히 그녀의 몸매를 매혹적으로 보여줍니다.

이 그림에서 가장 인상적인 부분은 클레오파트라의 눈입니다. 그녀의 눈빛에서 발산되는 에너지는 강렬하기 그지없습니다. 그녀의 눈과 얼굴에서 시선을 떼는 것은 거의 불가능합니다. 워터하우스가 이 그림을 다루는 방식은 상당히 효과적이고 독특합니다. 그는 그녀의 머리카락을 섬세하게 표현하고 피부에 조심스럽게 음영을 주었지만, 허리띠와 벽에 넓고 거친 붓 터치를 사용하여 금박의 뛰어난 질감을 만들어 냈습니다.

그림을 좀 더 자세히 보면 클레오파트라의 자세에서 이중성이 드러납니다. 한 손은 의자 팔걸이에 장식된 사자 조각상에 얹혀 있고 다른 한 손은 허리를 짚고 있습니다. 이것은 그녀의 표현에 새로운 관점을 부여하면서도, 그녀가 심적으로 동요하면서 초조한 마음인 것을 보여주고 있습니다. 클레오파트라의 권위와 힘을 묘사하면서도 역사의 소용돌이에 동요하는 모습을 보여준다고 해석할 수 있겠습니다. 이 그림은 다른 어떤 그림에도 없는 방식으로 클레오파트라에 대한 완전히 새로운 관점을 창조한 것입니다.

다시 로마의 역사로 돌아가 보겠습니다. 폼페이우스를 추격하여 이집트에 도착한 카이사르는 당시 이집트의 수도 알렉산드리아에서 프톨레마이오스 13세와 그의 누이이자 부인이며 공동 파라오인 클

존 윌리엄 워터하우스(John William Waterhouse, 1849–1917), 〈클레오파트라
(Cleopatra)〉, 1888년, 개인 소장

장 레옹 제롬(Jean Leon Gerome, 1824–1904), 〈클레오파트라와 카이사르(Cleop-
atra and Caesar)〉, 1866년, 개인 소장

레오파트라 7세를 만납니다. 클레오파트라는 하인을 시켜 카이사르에게 선물을 보냅니다. 카이사르가 융단으로 둘둘 말려 있는 선물을 푸는 순간, 그 안에서는 백금처럼 빛나는 상아색 여인의 나신(裸身)이 드러납니다. 바로 클레오파트라 자신이었습니다. 그녀는 회춘의 물로 목욕하고, 향유로 마사지까지 한 다음, 공작새 눈 화장을 한 알몸의 상태로 부드러운 융단에 감싸져 카이사르의 침실에 옮겨진 것입니다. 방 안에는 달콤하고 은은한 향기가 진동했다고 합니다. 카이사르는 클레오파트라의 노골적인 유혹에 넘어갔고, 두 사람은 뜨거운 밤을 보내면서 동맹을 맺게 됩니다. 카이사르도 소문난 바람둥이였지만, 클레오파트라도 성 기술 개발을 위해 특수 훈련을 받았다고 합니다. 알렉산드리아의 사원에서 자신과 상대의 만족도를 높일 수 있는 넓적다리 단련 등을 했으며, 달콤한 목소리와 빼어난 몸매로 뭇 남성의 마음을 애태우게 하는 능력을 갖추었다고도 하지요.

프랑스의 신고전주의 화가인 장 레옹 제롬이 그린 그의 대표작 〈클레오파트라와 카이사르〉는 〈카이사르 앞에 선 클레오파트라〉라고도 알려진 작품입니다. 제롬이 1866년에 완성한 작품은 원래 프랑스의 라 파이바(La Païva, 1819-1884)라는 수집가가 그에게 의뢰하여 그려진 작품입니다. 하지만 그녀는 완성된 이 그림이 마음에 들지 않아 제롬에게 돌려주었다고 합니다. 그래서 제롬은 이 작품을 1866년 살롱전에 출품하였고, 1871년에는 왕립 예술 아카데미에 전시되었습니다. 제롬의 이 그림은 율리우스 카이사르가 융단 카펫에서 나오는 클레오파트라를 놀란 눈으로 바라보는 장면을 극적으로 묘사하

고 있습니다. 이 장면은『플루타르크 영웅전』에 나오는 이야기로, 클레오파트라가 남동생과의 전쟁에서 카이사르를 확실히 자기편으로 만들기 위해 벌인 미인계를 묘사하고 있습니다.

제롬은 19세기 프랑스의 화가이자 조각가였습니다. 그는 23세 되던 1847년 살롱전에서 프랑스의 저명한 시인이자 문화비평가인 테오필 고티에(Théophile Gautier, 1811-1872)의 극찬을 받으며 파리 미술계에 혜성과 같이 등장합니다. 제롬은 중동 전역을 자주 여행하였고 이집트를 방문하여 작품에 영향을 받게 되면서 중동의 역사 및 오리엔탈리즘의 회화를 주로 그립니다. 제롬은 사실적 접근과 관능적인 표현으로 에로틱한 주제를 그렸지만 동양적, 역사적 맥락을 사용하여 '음란함'의 논란을 교묘히 피했습니다. 우리에게 제롬의 누드는 다소 외설적으로 보이지만, 동시대인들은 그의 작품이 당시 사회상을 반영하고 동양적 맥락에 삽입함으로써 예술적 경지로 승화시켰다고 생각하였습니다. 러시아 출신으로 프랑스의 부유한 미술품 수집가이자 고급 매춘부(Courtesan)였던 라 파이바는 원래 제롬에게 이 그림을 의뢰하여 호텔에 전시할 계획을 세웠습니다. 제롬은 작업을 준비하기 위해 적어도 두 개의 스케치를 그렸습니다. 하나는 클레오파트라가 바닥에 누워 율리우스 카이사르에게 손을 뻗고 있으며 그녀 뒤에는 그녀의 하인 아폴로도루스가 웅크리고 있는 장면이었습니다. 하지만 1866년 완성된 그림에서 클레오파트라는 카이사르 앞에 서 있는 모습으로 바뀌었습니다. 라 파이바는 이 그림의 최종 버전이 마음에 들지 않아 제롬에게 돌려주었습니다. 나중에 이 작품은

19세기 프랑스의 유명한 미술 중개상인 아돌프 구필(Adolphe Goupil, 1806 – 1893)이 사들입니다. 제롬은 1859년에 구필을 처음 만났고, 이 인연으로 몇 년 후 그의 딸 마리와 결혼까지 하게 되었습니다.

카이사르는 결국 클레오파트라와 사랑에 빠지게 되면서 본격적으로 이집트의 두 파라오 사이의 권력투쟁에 개입합니다. 카이사르는 처음에는 프톨레마이오스가 폼페이우스를 죽이는 데 관여한 탓에 클레오파트라 편에 선 것 같았습니다. 폼페이우스의 잘린 머리를 보고 대성통곡한 카이사르의 마음이 진심이었던 것 같지요. 하지만 클레오파트라와의 사랑이 깊어지면서 본격적으로 클레오파트라의 편에 서서 프톨레마이우스와 싸우게 됩니다.

아무리 정적이었다 해도 속국인 이집트가 폼페이우스를 처형한 것은 용서할 수 없었기에, 카이사르는 이집트의 프톨레마이우스 군대와 당시 이집트의 수도 알렉산드리아에서 전투를 벌입니다. 그때 카이사르 휘하의 병사는 3,200명의 보병과 800기의 기병이 전부였지만, 이집트군은 2만 명의 보병과 2,000기의 기병을 보유하고 있었습니다. 게다가 군선도 카이사르의 로마군은 겨우 10척에 불과했는데 이집트군은 72척이나 보유하고 있었습니다. 카이사르는 압도적인 수의 적 해군에 갇힐 것을 걱정하여 적 해군을 집중적으로 공격합니다. 그가 이때 쓴 작전은 이집트 군함에 화공으로 공격하는 것이었습니다. 그런데 이 불이 번져 알렉산드리아 도서관이 불타버립니다.

고대 이집트 알렉산드리아에 있었던 인류 역사상 가장 유명한 도

서관인 알렉산드리아 도서관은 보유 장서의 수가 70만 권이 넘을 정도로 당시 세계 최대의 도서관이었습니다. 당대 최고의 학자를 도서관장으로 임명하고 전 세계의 학자들을 알렉산드리아로 초빙하는 등 세계 최고의 도서관을 만들 목표로 엄청난 재원을 투자하였던 곳이지요. 도서관은 알렉산드로스 대왕의 유지를 받든 프톨레마이오스 왕조의 후원으로 발전하였으며, 기원전 3세기경 건립된 이후 고대 로마가 이집트를 점령한 기원전 30년대까지 지식과 학문의 중심지 역할을 했습니다. 인류 문화사상 가장 위대한 도서관이 아이러니하게도 문명국 로마의 패권전쟁 속에서 소실된 것입니다.

또한 카이사르는 등대가 서 있는 섬을 점거하고자 전투를 벌입니다. 이 섬의 이름은 파로스 섬으로, 여기에 있던 파로스 등대는 세계 7대 불가사의 중 하나로 불리는 등대이기도 합니다. 파로스 등대는 파로스 섬의 동쪽 끝에 프톨레마이오스 1세 치세에 건축하기 시작해 프톨레마이오스 2세 치세인 기원전 283년경에 신에게 봉헌된 등대입니다. 실용적 가치는 물론이고, 프톨레마이오스 왕조의 위용을 알리는 효과도 있었습니다. 이런 건축물 덕분에 전성기의 알렉산드리아는 세계 최고 명성을 누렸습니다. 등대는 파로스 섬 동쪽 끝에서 1.2km 정도 떨어진 암초에 세워졌는데, 이 섬까지 길을 연결하기 위하여 1.2km의 돌다리를 건설하였다고 합니다. 섬 위에 세워진 등대는 해수면 위 7m 높이의 정방형 기단 위에 3층 높이로 건설되어 있었습니다. 남아 있는 문헌에 따르면, 전체 높이는 120m로, 정상에 세워져 있던 포세이돈의 청동상 높이까지 더하면 140m에 달했다고

요한 베른하르트 피셔 폰 에를라흐(Johann Bernhard Fischer von Erlach, 1656–1723), 〈파로스 등대(Pharos of Alexandria)〉, 1721년, 덴마크 국립보관소

하니 그 웅장함은 상상을 초월하는 규모였습니다. 미국 뉴욕의 자유의 여신상의 높이가 93m라고 하니, 저 규모의 등대를 2천여 년 전에 지었다는 사실이 정말 불가사의하기는 합니다. 이 불가사의한 파로스 등대도 이 전투에서 불타고 맙니다. 이후 이 등대는 기원후 956년과 1323년 사이의 거대한 대지진으로 인해 파괴되어 돌무더기로 변하고 말았습니다.

오스트리아의 건축가, 조각가 및 건축 역사가였던 요한 베른하르트 피셔 폰 에를라흐는 바로크 건축양식을 합스부르크 제국의 취향에 맞게 건축했던 사람인데, 그림에도 소질이 있어 이 파로스 등대

를 상상으로 그려서 판화로 남겼습니다.

알렉산드리아의 파로스 등대는 56km 밖 해상 앞에서도 확인할 수 있었다고 합니다. 등대에서 나는 불빛은 중유를 태울 때 생기는 불꽃을 윤이 나는 청동거울로 반사해서 만들어 냈다고 합니다. 반사경은 360도 회전하며 언제나 바다 위를 비추었습니다. 일설에 의하면 불꽃을 반사하는 데 유리와 투명한 돌이 사용되었다고 합니다. 유리가 렌즈였다는 설도 있지만 '투명한 돌'이 무엇을 의미하는지는 아직도 밝혀지지 않았습니다. 불꽃을 만들어 내는 연료인 중유는 나선형 통로를 통해 당나귀가 운반했다고 하는데, 등대 중앙에 엘리베이터가 설치되어 있었다는 설도 있을 정도입니다.

이집트와의 전쟁 중에 폼페이우스 암살 주모자이자 실권자인 포티누스는 카이사르에게 잡혀 처형됩니다. 또한 그의 부하이자 군권을 장악한 아킬라스도 클레오파트라의 여동생인 공주 아르시노에에게 지휘권을 빼앗기고 처형됩니다. 알렉산드리아 시내에서 카이사르와 아르시노에의 부하 가니메데스는 치열한 시가전을 벌였고 그때 프톨레마이오스 13세도 아르시노에군과 합류하였습니다. 전장은 시내를 벗어나 나일강의 삼각주로 옮겨졌습니다. 드디어 카이사르는 기원전 47년에 나일강 전투에서 프톨레마이오스 군대를 무찌르고, 클레오파트라를 이집트의 유일한 지배자로 임명합니다.

이탈리아의 17세기 화가 피에트로 데 코르토네는 카이사르가 이집트의 프톨로마이우스 군대를 물리치고 이집트를 평정한 이후를 그렸습니다. 로마 집정관을 표시하는 붉은 망토를 걸친 카이사르가

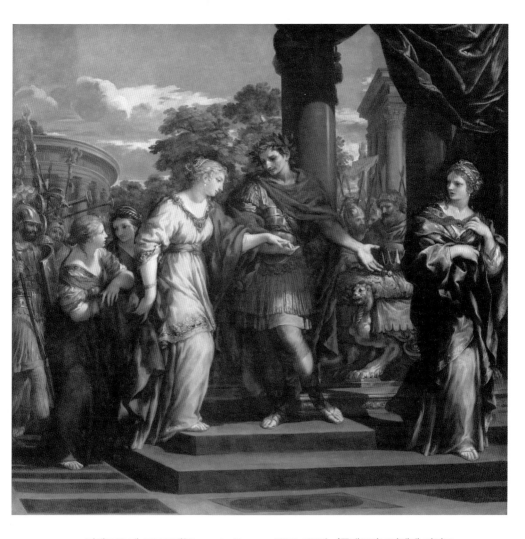

피에트로 데 코르토네(Pietro de Cortone, 1596–1669), 〈클레오파트라에게 이집트 왕관을 수여하는 카이사르(Caesar giving Cleopatra the Throne of Egypt)〉, 1637년, 프랑스 리옹 미술관

이집트의 단독 파라오로 오른 클레오파트라를 왕좌에 앉히는 장면입니다. 서로의 마음이 통했는지, 두 사람의 사이는 깍듯하면서도 애정이 묻어나오는 듯 보입니다.

프톨레마이우스 13세와 아르시노에 공주는 처형됩니다. 카이사르와 클레오파트라는 그해 봄에 나일강에서 개선 행진을 열어 알렉산드리아 내전에서 승리한 데 대하여 자축연을 합니다. 클레오파트라의 배는 다른 400척의 배를 대동하면서 카이사르에게 이집트 파라오의 화려한 생활의 극치를 보여주었습니다. 카이사르의 후원을 받은 클레오파트라는 열두 살에 불과한 남동생 프톨레마이오스 14세와 결혼합니다. 카이사르가 자신과 클레오파트라의 애정 행각을 숨기기 위해 허수아비 남편을 내세운 것이지요. 이를 통해 욕망의 화신인 클레오파트라는 권력을 얻었고, 바람둥이 카이사르는 매력 넘치는 여인을 얻게 되었습니다.

카이사르와 클레오파트라는 결혼하지 않았는데, 로마법에서는 오로지 로마 시민 사이의 결혼만 인정했기 때문입니다. 카이사르는 마지막으로 결혼할 때까지 무려 14년 동안 클레오파트라와 관계를 이어 나갔으며, 그들 사이에서는 아들 카이사리온도 태어납니다. 클레오파트라는 한 차례 이상 로마를 방문하였는데, 로마 밖의 테베레 강 건너편에 있는 카이사르의 별장에서 지냈습니다.

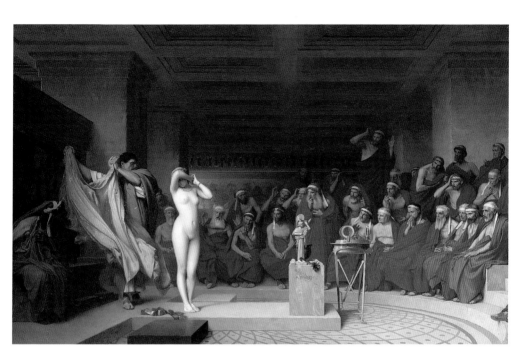

장 레옹 제롬(Jean Leon Gerome, 1824-1904), 〈판사들 앞의 프리네(Phryne Before the Areopagus)〉, 1861년, 독일 함부르크 미술관

잠시 쉬어가기: 〈판사들 앞의 프리네〉

〈클레오파트라와 카이사르〉를 그린 제롬의 대표작으로 〈판사들 앞의 프리네〉가 있습니다. 그림을 보면 고대 그리스 법정 안의 판사들 앞에 한 명의 여자가 서 있습니다. 이 여자의 이름은 프리네. 그녀는 당대 남성 지식인들과 학문에 관해 논할 수 있을 정도로 학식을 갖춘 고급 매춘부인 '헤타이라(Hetaira)'였습니다. 또한 그녀는 그리스 최고의 미인으로 칭송받았으며 많은 예술가에게 영감을 주었습니다. 프리네는 미의 여신 아프로디테의 조각상을 만들 때 모델이 되기

도 했을 정도로 뛰어난 미인이었습니다. 그런데 그녀가 법정에 선 이유는 무엇이었을까요?

그녀의 죄목은 다름 아닌 신성 모독죄였습니다. 바다의 신 포세이돈 제례에서 나체로 바다에 들어갔다는 이유로 고발당한 것이었습니다. 당시 신성모독을 한 사람은 사형에 처했습니다. 사형 선고를 목전에 앞둔 순간, 프리네의 연인이자 유능한 웅변가였던 히페레이데스가 그녀의 옷을 순식간에 벗겨냅니다. 그러자 여신과 비견될 만큼 눈부신 아름다움이 법정을 밝혔습니다. 히페레이데스는 그녀의 아름다움을 이유로 무죄를 주장했습니다.

"이것은 신적인 아름다움이다. 신성한 아름다움 앞에 인간의 법은 무효하다."

결국 그녀의 아름다움에 넋이 나간 판사들은 그의 주장을 받아들여 그녀에게 무죄를 선고합니다. 제롬이 그린 〈판사들 앞의 프리네〉는 〈클레오파트라와 카이사르〉와 구도는 반대지만 놀라움과 경탄 속에 남자들의 관음증적 시선을 그린 주제는 일치합니다. 물론 관음증에 빠진 남자의 수가 여러 명과 한 명이라는 차이는 있지만 말이죠.

15

"왔노라, 보았노라, 이겼노라."
〈카이사르〉 페테르 파울 루벤스

이집트 원정을 끝낸 카이사르는 곧바로 로마로 귀국하지 않고 두 달 동안의 휴가를 냅니다. 카이사르가 휴가를 낸 첫 번째 이유는 장기간 전투로 지친 그의 병사들에게 휴식을 주기 위함이었습니다. 두 번째 이유는 나일강의 수원을 찾는다는 명목으로 나일강 유람에 나선 것이었습니다. 물론 이 여행의 동반자는 클레오파트라였습니다. 아무리 숙적 폼페이우스를 꺾고 명실상부한 로마의 일인자가 되었다 할지라도 아프리카로 달아난 폼페이우스 잔당을 소탕하는 것이 우선이었을 텐데, 카이사르는 클레오파트라의 치마폭에 싸여 휴식을 취해요. 물론 클레오파트라의 매력에 푹 빠져 있었기 때문이기도 하지만 십수 년 동안 전쟁터에서 목숨을 걸고 싸워온 그가 새로운 로마 건설을 위해 재충전의 시간을 갖기 위함이었을 수도 있습니다.

페테르 파울 루벤스(Peter Paul Rubens, 1577–1640), 〈카이사르(Caesar)〉, 1624–
1625년경, 미국 라이든 컬렉션

　여기 율리우스 카이사르의 초상화 두 점이 있습니다. 하나는 너
무나도 유명한 플랑드르의 바로크 화가 루벤스가 그린 그림이고,
다른 하나는 19세기 말에서 20세기 초에 활동한 독일 여성 화가 클
라라 그로쉬가 그린 그림입니다. 두 그림의 카이사르는 어딘가 다

클라라 그로쉬(Clara Grosch, 1863-1932), 〈율리우스 카이사르(Julius Caesar)〉, 1892년, 개인 소장

르면서도 닮았습니다. 아마 그로쉬가 선배인 루벤스의 그림을 참고해서 그렸기 때문이 아닐까 생각이 듭니다. 루벤스의 그림은 주로 풍만한 모습을 특징으로 하는 그의 화풍과 달라서 과연 루벤스의

그림이 맞는가 하는 생각이 들 정도입니다. 하지만 거장답게 월계관을 쓰고 있는 카이사르의 40대 모습을 위엄 있게 담았습니다. 특히 강렬한 눈빛이 인상적이지요? 그로쉬의 카이사르는 50대로 보이는데, 여기서도 카이사르가 로마 황제의 상징인 월계관을 쓰고 있습니다. 온갖 역경을 극복하고 로마의 일인자가 된 카이사르의 영광과 자신감 그리고 국가를 새롭게 개조하려는 고뇌의 모습이 잘 나타나 있습니다.

클레오파트라와 꿀맛 같은 휴식을 취한 카이사르는 이제 본격적으로 폰토스 정벌에 나섭니다. 폰토스 왕국은 오랫동안 로마에 대항해 온 골칫거리였습니다. 앞서 폼페이우스도 폰토스 정벌에 실패하여 이들은 기고만장한 상태였지요. 특히 카이사르와 폼페이우스가 내전을 벌이는 동안 폰토스 왕국은 기원전 48년 소아시아를 침략하여 콜키스, 소아시아, 폰토스, 카파도키아를 차지하고 니코폴리스에서 로마군을 격퇴했지요. 휴가를 마친 카이사르는 신속하게 대응하여 젤라에서 그들과 맞서 싸웁니다.

그런데 카이사르의 이름만 들어도 주눅이 든 폰토스군은 사기가 꺾여서 제대로 싸워보지도 못하고 패주합니다. 젤라 전투에서 폰토스의 왕 파르나케스 2세와 맞붙어 대승을 거둔 카이사르는, 너무나 빨리 승리를 거두어 과거 폼페이우스가 이런 형편없는 적들과 오랫동안 싸워 왔다는 사실을 이해할 수가 없다는 투로 조롱하기도 하였습니다. 그는 이 승리를 기념하여 원로원에 보낸 서한에 "왔노라, 보았노라, 이겼노라(veni, vidi, vici)"라고 적었습니다. 이 또한 "주사위는

던져졌다"와 더불어 카이사르의 유명한 어록이 됩니다.

파르나케스 왕은 이 전투에서 겨우 목숨은 건졌지만 도망 다니다 4년 뒤 쓸쓸히 죽습니다. 어쨌든 이 젤라 전투 이후 소아시아의 여러 제후는 질서를 되찾고 각자 자기 나라로 돌아가 평화를 되찾습니다. 그리고 기원전 47년 9월 카이사르는 그의 직속 부대인 제6군단과 게르만 기병대를 이끌고 브린디시 항구로 귀국합니다. 폼페이우스를 추격하기 위해 브린디시를 떠난 지 1년 8개월 만의 금의환향이었습니다. 이집트를 완전히 복속시키고 폰토스 왕에게도 대승을 거둔 소식에 로마 시민들은 격하게 그를 환영합니다. 민회는 이러한 민심을 반영하여 카이사르를 다시 임기 5년의 독재관으로 임명합니다. 드디어 카이사르의 시대가 열린 것입니다.

독재관에 취임하여 실질적인 로마의 일인자가 된 카이사르는 남아 있는 폼페이우스 잔당을 처리하기 위해 아프리카로 떠납니다. 당시 아프리카에는 폼페이우스의 장인 메텔루스 스키피오와 카이사르의 숙적 소 카토, 아프라니우스, 라비에누스 등 폼페이우스 잔당들이 남아 있었습니다. 그들은 카이사르의 부관 쿠리오를 격파한 누미디아 왕 유바와 연합하여 카이사르와의 전투를 준비하고 있었습니다.

아프리카 또한 카이사르가 한 번도 가본 적 없는 미지의 땅이었습니다. 아프리카는 과거 포에니 전쟁으로 멸망한 카르타고가 속주로 변하여 아프리카가 된, 오늘날의 튀니지 땅입니다. 카이사르는 아프리카 속주의 수도이자 폼페이우스 잔당의 본거지인 우티카로 가는 대신 우티카에서 200km 떨어진 튀니지의 북동부에 군대를 상륙

시킵니다. 원정 전투여서 지형을 잘 모르는 만큼 적군을 자신들이 유리한 곳으로 불러들이기 위한 카이사르의 작전이었습니다. 하지만 카이사르군의 전력은 중무장 보병이 3만 명, 기병이 3,200기, 그리고 경무장 보병이 2,000명으로 다 합해도 3만 5,000명 수준이었습니다. 반면에 폼페이우스 잔당은 3만 5,000명의 보병과 용병, 기병 9,000기에 누미디아 중무장 보병 2만 5,000명과 기병 6,000기를 합하여 전체 6만 명의 보병에 1만 5,000기의 기병을 거느리고 있었습니다. 카이사르는 언제나 수적 열세를 극복하고 승리를 거두는 전쟁의 신이었습니다. 과연 그는 이번에도 수적 열세를 극복하고 승리를 거둘 수 있었을까요?

생애 처음으로 아프리카에 도착한 카이사르는 상륙을 위해 배에서 내려 발을 디딘 순간 비틀거리다 쓰러집니다. 대격전을 앞둔 그는 물론, 지켜보는 부하 장병들에게도 불길한 징조였습니다. 하지만 두 손에 조약돌을 한 움큼 쥐고 벌떡 일어나 소리치는 카이사르를 보고 사람들은 환호성을 지릅니다.

"아프리카여, 내가 너를 잡았구나!"

이는 영국의 역사학자 에이드리언 골즈워디(Adrian Keith Goldsworthy, 1969~)가 지은 『가이우스 율리우스 카이사르』라는 책에 소개된 일화입니다. 이렇게 카이사르는 임기응변에도 능하여 자신의 실수를 오히려 동기부여의 계기로 만듭니다.

드디어 시작된 루스피나 전투에서 카이사르는 갈리아 총독 시절 그의 부관이었던 라비에누스와 맞붙습니다. 이때 카이사르는 라

비에누스가 지휘하는 누미디아 기병의 맹공에 큰 위기에 처합니다. 이 공격에 카이사르 기병은 반격하지 못하고 그저 적의 포위를 막으며 버팁니다. 이어서 카이사르 보병과 라비에누스군이 맞붙고 누미디아군은 투척 무기로 공격합니다. 카이사르군은 전투에서 불리해지자 원형으로 진형을 바꿉니다. 이때 라비에누스는 카이사르군을 두고 '어린 새내기' 군대라고 놀렸는데, 그도 그럴 것이 카이사르군의 절반 가까이는 이번 아프리카 원정을 위해 급히 편성된 신병 군단이었기 때문입니다. 이 조롱에 격분한 카이사르의 베테랑 군단인 제10군단의 한 백인대장은 투구를 벗어 던져 라비에누스가 자신을 알아볼 수 있게 한 다음, 카이사르의 정예인 제10군단의 힘을 보여주겠다면서 그에게 창을 던집니다. 라비에누스의 말이 이 창에 맞았고 라비에누스는 말에서 굴러떨어졌지만 재빨리 엄호에 나선 누미디아군의 도움으로 퇴각합니다. 사기가 오른 카이사르군은 최대한 길게 진형을 늘어트리며 적을 공격하고 라비에누스의 누미디아군을 흩어놓아요. 그렇게 카이사르군은 루스피나 전투에서 역전승을 거둡니다.

루스피나 전투에서 힘들게 승리한 카이사르는 이번에는 마우레타니아 왕국과 연합하여 유바 왕이 없는 누미디아 본국을 공격합니다. 마우레타니아에는 시티우스라는 로마인이 있었는데 카이사르가 그를 회유했던 것이지요. 본국이 공격을 받자 유바 왕은 자기 나라를 지키기 위해 폼페이우스군에서 이탈하여 귀국해버리고 폼페이우스군은 세력이 분산됩니다. 그리고 군대를 이리저리 이동시키면서

기회를 노리던 카이사르는 탑수스라는 곳을 점령하여 결전지로 삼고 적군의 주력부대를 그곳으로 불러들입니다. 탑수스는 바다에 면한 곶 끝에 있으면서 육지 쪽으로는 거대한 석호가 펼쳐져 있어서 적군이 쳐들어오려면 양쪽으로 군대를 분산시켜야 했습니다. 카이사르가 생각한 대로 총사령관 메텔루스 스키피오가 이끄는 폼페이우스군은 군대를 양분하여 카이사르가 진을 치고 있는 탑수스를 봉쇄했습니다. 귀국했던 누미디아의 유바 왕도 누미디아 전선은 그의 부하에게 맡기고 다시 폼페이스군에 합류하지요. 카이사르는 탑수스에서 메텔루스 스키피오와 소 카토의 군대를 상대합니다.

메텔루스는 한니발이 창안하여 고대 전법의 교과서가 된 전형을 갖추고 쳐들어왔습니다. 바로 중앙에는 보병, 좌우익에 기병, 극좌우익에는 코끼리를 배치한 전형입니다. 이에 맞서는 카이사르는 반대로 중앙에 기병을 배치하고, 좌우익에는 보병, 극좌우익에는 그와 갈리아 전쟁에서부터 생사고락을 같이했던 종다리 군단(이들은 이미 공적을 인정받아 로마 시민이 되었고 제5군단으로 정식 군단이 되었습니다) 병사를 양쪽에 양분하여 배치하였습니다. 전투가 시작되자 코끼리들은 제5군단 병사들의 투창에 공격당하면서 초반에 전선에서 이탈하고, 카이사르 기병은 적군 보병을 뚫고 적군 좌우익의 배후를 포위합니다. 그렇게 전방에는 카이사르 보병이, 배후에는 카이사르 기병이 폼페이우스군을 포위하였고, 당황한 폼페이우스군은 우왕좌왕하다가 궤멸합니다.

이후 유바 왕은 도주했으나 자신의 영토인 자마의 주민들이 성문

을 열어주지 않고 쫓아내자 동행한 폼페이우스군의 장수 페트레이우스와 함께 자살합니다. 이로써 150년 전 스키피오 아프리카누스와 함께 카르타고와 전쟁을 치르면서 성장한 누미디아 왕국도 멸망합니다. 폼페이우스군 총사령관 메텔루스 스키피오도 배를 타고 도망치다가 사로잡히는 것을 면하기 위해 스스로 목숨을 끊습니다. 독재자 술라의 아들 파우스투스 술라는 카이사르군에게 잡혀 죽었고, 아프라니우스는 그 와중에 달아나는 데 성공하지만 도적 떼를 만나 목숨을 잃습니다. 우티카에 있던 소 카토는 자결하여 카이사르에 대한 저항과 자유에 대한 자신의 신념을 표출했습니다. 이 소식을 들은 키케로는 『카토』라는 책을 저술하여 카토의 행위를 찬양하였고, 카이사르는 『안티 카토』를 저술하여 이를 반박합니다.

카이사르는 탑수스 전투에서 폼페이우스 잔당을 모두 물리치고 난 뒤 사르디니아와 코르시카까지 시찰하고 본국으로 돌아갑니다. 그는 성대한 개선식을 치르고 독재관의 임기를 5년에서 10년으로 늘리며 본격적인 독재를 시작합니다.

그런데 폼페이우스의 아들인 그나이우스 폼페이우스와 섹스투스 폼페이우스가 히스파니아로 도주하는 데 성공합니다. 카이사르의 옛 부관이자 갈리아 전쟁에서 부사령관을 지낸 티투스 라비에누스도 이들과 함께 달아나지요. 과거 카이사르에게 평정되었던 히스파니아는 카이사르가 임명한 총독 카시우스의 실정으로 폼페이우스파로 돌아섰기 때문에 폼페이우스 잔당의 새로운 근거지가 된 것입니다.

카이사르는 이들을 격파하고자 파비우스와 페디우스를 파견하였으나 이들은 카이사르의 기대에 못 미치고 패전합니다. 결국 히스파니아 원정에 직접 출정한 카이사르는 기원전 45년 3월에 문다 전투에서 마지막 저항 세력을 격파합니다. 기병대를 지휘하는 라비에누스가 카이사르군을 유인하기 위해 기병을 이끌고 뒤로 가는데, 그나이우스 폼페이우스가 이를 기병대의 붕괴로 착각하고 군대를 퇴각시킨 것이 패인이었습니다. 이 전투에서 라비에누스가 전사하고, 그나이우스 폼페이우스는 도주하다가 카이사르군에 잡혀 죽습니다. 폼페이우스의 둘째 아들인 섹스투스 폼페이우스만이 히스파니아에서 간신히 도주하는 데 성공하지요. 이로써 카이사르는 섹스투스 폼페이우스 잔당을 제외하고 거의 모든 내전을 종식합니다.

잠시 쉬어가기: 월계관

월계관(月桂冠)은 월계수나 올리브 나뭇가지로 만든 머리띠입니다. 고대 제정 로마에서는 왕관으로도 쓰였는데요. 금속 등으로 만든 화려한 모자에 대비되는데, 로마가 아니라 고대 그리스에서 올림픽 경기 우승자에게 수여하던 데서 유래했습니다. 로마에서는 전쟁에서 승리한 개선 장군에게 명예의 상징으로 월계관을 만들어 씌웠습니다.

16

로마를 개혁한 포용의 리더십

〈로마의 미술애호가〉 로렌스 알마타데마

기원전 49년 1월 카이사르가 루비콘강을 건너며 시작된 로마의 내전은 탑수스 전투 승리로 사실상 끝났습니다. 폼페이우스를 간판으로 내세웠던 귀족파를 무찌른 카이사르의 승리는 평민파와 개혁파의 승리였습니다. 카이사르가 자신보다 압도적인 세력을 가진 폼페이우스를 물리치고 로마를 통일하며 로마의 일인자가 되는 데 성공한 요인에는 여러 가지가 있었을 겁니다. 우선 그가 귀족 출신임에도 그라쿠스 형제로부터 이어져 온 평민파의 지도자로서 민중들의 폭넓은 지지를 받은 것이 첫 번째 요인일 것입니다. 또한 그의 곁에는 병력의 규모나 병참 지원 등이 불리한 상황에서도 정신력으로 버텨준, 갈리아 정복부터 같이 한 정예 군대가 있었습니다. 하지만 그 무엇보다 아무리 어려운 상황에서도 아군을 일치단결로 통솔하는

카리스마 리더십을 포함하여, 적군이나 자신에게 비우호적인 세력들에게도 보여준 포용의 리더십이 카이사르가 성공한 결정적인 요인이었다고 생각합니다. 로마의 실권자가 된 카이사르는 그가 세우고자 하는 새 질서의 캐치프레이즈(표어)로 '클레멘티아(관용)'를 내세웁니다. 그리고 그는 기회가 있을 때마다 자신은 술라와 다르다고 공언합니다.

카이사르는 자신을 적대시하여 자신에게 칼을 겨누는 세력을 격파할 때에는 머뭇거리지 않고 단칼에 무찔렀습니다. 그러나 자신에게 패배한 적들에게는 자비를 베풀었습니다. 강하게 저항한 폼페이우스 휘하의 장군들에게도, 특히 자신을 배신하고 폼페이우스에게 간 장군들에게도 거취를 결정할 자유를 주었습니다. 그리고 자신에게 반대한 일반 시민 포로들도 학살하지 않았으며 항상 관대한 사후 처리를 하려고 노력했습니다. 카이사르의 포용의 리더십은 히스파니아 주민들이 폼페이우스파 장군들을 몰아내고 카이사르의 지지를 선언하는 바탕이 되었습니다. 카이사르는 그에게 등을 돌렸던 병사들의 마음마저 움직여 아군으로 만드는 통합의 리더십을 지녔던 것입니다. 바로 이 점이 그보다 무공이나 경력 면에서 훨씬 앞섰던 폼페이우스를 물리치고 카이사르를 로마 최고의 인물로 우뚝 서게 한 원동력이 된 것입니다.

로마의 내전을 종식하고 독재관이 된 카이사르는 드디어 자신의 철학을 내치에 반영시킵니다. 그의 국정 운영 철학은 이제 서양 세계의 패권 국가가 된 로마가 복속 국가들을 이끌고 리더십을 유지하

면서 계속 발전할 수 있는 시스템을 만드는 것이었습니다.

카이사르는 그라쿠스 형제가 목숨을 잃으면서까지도 시행하고자 했던 토지 개혁법을 가장 먼저 시행합니다. 로마가 패권 국가가 되고 해외 정복지가 정체되면서 더 이상 토지를 로마 시민들과 퇴역 군인들에게 공평하게 나누어주는 것은 불가능해졌습니다. 로마 공화정 시기 공고한 주류 기득권층인 원로원을 중심으로 한 귀족 세력은 대농장을 경영하며 방대한 토지를 소유하고 있었습니다. 반면 평민들은 소규모 자작농이거나 소작농이었습니다. 그렇게 빈부격차는 더욱 심해지고, 양극화로 인한 사회 갈등이 점차 증대되고 있었지요. 그러던 중 기원전 130년경 그라쿠스 형제가 호민관으로 평민들을 위한 토지 개혁 법안을 제정하며 로마 사회의 개혁을 꿈꾸었는데요. 그 주요 골자는 농민에 대한 국유지의 임차 제한을 완화하고, 귀족들에게 소유가 집적된 거대한 토지에 상한선을 두어 남는 토지를 재분배한다는 것이었습니다. 또한 곡물법을 제정해 빈민들을 구제하고, 각종 공공사업을 일으켜 경기를 활성화하는 것이었습니다. 하지만 앞서 본 것처럼 그라쿠스 형제의 이러한 개혁 정책들이 당시로써는 상당히 급진적인 것이었고, 이에 위기감을 느낀 원로원 중심의 보수파에 의해 결국 그라쿠스 형제가 살해당하면서 개혁은 실패합니다. 그리고 카이사르 이전에 평민파의 리더였던 마리우스도 이를 시도하다 결국 보수파인 술라와의 내전에서 패배해 죽고 맙니다. 이때까지 '토지 개혁'이란 말은 피바람을 몰고 오는 금기와도 같은 단어였습니다. 하지만 마리우스가 죽고 수십 년이 흐른 후 독재관이

된 카이사르는 평민파의 숙원이던 토지 개혁을 성공적으로 통과시킵니다. 대신 곡물을 무상으로 배급받는 사람들의 수를 32만 명에서 15만 명으로 줄이고, 무상구호에서 배제된 시민들과 전역한 병사들은 공공건축사업과 식민지 건설에 투입함으로써 민생 문제를 해결합니다. 1930년대 대공황 시대에 미국 루스벨트 대통령의 뉴딜정책의 원조 격에 해당하는 정책이었습니다. 즉 최고의 복지는 일자리임을 일찍 깨닫고 실천에 옮긴 것입니다. 이때 로마시에는 원로원 회의장과 공회당을 비롯해 비좁아진 로마 시내인 포룸 로마노 옆에 새로운 광장을 건설하였습니다. 이 광장에 베누스 여신 신전 등을 세워 훗날 '포룸 카이사르', 즉 카이사르 광장이라 불리기도 하였습니다. 카이사르 광장은 길이가 165m, 너비가 75m나 되었다고 합니다. 그 한쪽에 건립 예정이었던 국립 도서관은 그의 생애에는 완공되지 못하지만, 아우구스투스 황제 시절에 건립되어 로마 제국 학술의 중심지가 됩니다.

카이사르가 이렇게 개혁 정책을 펼 수 있었던 것은 당시 민중들의 분노가 극에 달해 있었기 때문이었습니다. 토지 개혁을 반대하는 정치인들에게는 테러를 가할 정도로 민심이 들끓었고, 카이사르는 이를 바탕으로 강력한 민중들의 지지를 받고 있었습니다. 즉, 카이사르의 탁월한 정치력과 대중들의 강력한 지지가 시너지가 되어 가능했던 것입니다. 이렇게 로마 공화정 말기의 대표적인 평민파 정치인 카이사르는 로마 대중의 지지에 힘입어 강력한 지도자가 되었지만, 반대로 보수 세력에게는 가장 두려운 존재가 됩니다. 카이사

비토리오 임마누엘레 2세 갤러리 내의 SPQR 모자이크, 연도 미상, 이탈리아 밀라노 임마누엘레2세 갤러리

르는 더 이상 경쟁 대상이 없는 세계의 패권 국가가 된 로마가 500년 전에 채택한 공화정 체제로는 이제 효율적으로 운영되지 않는다고 생각했습니다. 당대 그리스 역사가인 폴리비오스(Polybius, BC200?-BC118?)는 로마의 정치체제는 세 가지 체제가 결합한 형태라고 말했습니다. 그 세 가지 체제는 2명의 집정관이 왕의 역할을 하는 군주정(모나르키아), 원로원에 의해 운영되는 귀족정(아리스토크라티아), 그리고 평민들의 민회가 운영되는 민주정(데모크라티아)입니다. 실제로 기

원전 100년경부터 쓰이기 시작한 로마의 공식 국호 "S.P.Q.R"(Senātus Populusque Rōmānus, 로마 원로원과 인민들) 자체도 로마라는 나라의 주권자가 원로원과 인민들임을 뜻합니다. 이 구호는 로마의 모든 깃발과 외교 문서에 사용되었으며, 로마 시대 동전에도 새겨져 있었습니다. 국가의 이름과 주권자의 이름이 전부 구분되는 현대와 달리, 도시 국가적 개념이 이어진 고대 로마 당시에는 주권자들의 이름이 곧 국가의 이름이었습니다. 당시에 '로마'라고만 했다면 그저 도시 로마를 말하게 되는 것이었기 때문이었습니다.

민주정은 로마가 작은 부족 국가나 도시 국가였을 때는 가능했을지라도 지중해를 중심으로 유럽, 아시아, 아프리카 3개 대륙에 걸쳐서 제국이 된 상황에 모든 로마 시민들이 모여서 민회를 개최하는 것은 불가능했습니다. 수도 로마에 사는 시민 정도가 민회에 참여할 수 있었기에 전체 민의를 대변하기에는 무리였지요. 당시 지중해 전역에 흩어져 있던 로마 시민권 소유자, 즉 유권자 수는 100만 명이 넘었던 것으로 알려져 있습니다. 하지만 카이사르는 전체 민의를 대변할 수 없는 민회라도 공화정 운영에 필수 요소인 만큼 민회를 폐지하지 않고 그대로 두었습니다. 하지만 아이러니하게도 카이사르의 개혁으로 유명무실해진 것은 호민관이었습니다. 민중의 권익을 보호하기 위해 제정된 호민관 제도이지만, 호민관들은 반체제 운동의 구심점이 되는 경우가 많았습니다. 그러나 카이사르는 원로원 중심의 귀족파와 호민관 중심의 평민파가 대립하는 것을 더 이상 원치 않았고, 두 파벌이 통합하여 새로운 질서를 만드는 것이 새로

운 로마의 길이라고 생각하였습니다. 그는 체제를 구현하는 집정관과 반체제의 중심세력인 호민관을 합친 통합체, '독재관'이 되어 강력한 통치력으로 두 세력을 누르면서 조화를 이루어 나가야 한다고 생각했습니다. 그리하여 기원전 44년 2월, 카이사르는 원로원과 민회에서 종신 독재관으로 추대됩니다. 이제 수명이 다한 공화정을 지나 제정으로 가는 첫 단추가 끼워진 것입니다.

카이사르는 경제적으로도 개혁 조치를 취합니다. 카이사르는 국립조폐소(Moneta)를 설립하여 화폐 주조를 국가에서 체계적으로 관리하는데요. 광활한 로마 제국의 영토 내에서 각기 다른 통화로 거래하는 것은 제국이 효율적으로 관리하기 위해서는 반드시 해결해야 할 문제였습니다. 그는 로마 화폐가 기축통화가 되도록 로마의 금화와 은화의 환산 가치를 고정합니다. 금화 한 닢의 가치가 은화 열두 닢의 가치가 되는 고정 환율제가 시행된 것입니다. 로마 화폐가 세계 역사상 처음으로 기축통화가 되면서 로마의 영향권 전역에 걸쳐 경제가 활성화되었습니다. 새로운 동전에는 카이사르의 모습을 새겨 넣었는데요. 그때까지 로마 화폐에는 여러 신의 모습을 새겼는데, 최초로 지도자의 모습을 새겨 넣은 것입니다. 이후 제정 시대가 되면서 황제가 바뀔 때마다 새로운 황제의 모습을 새겨넣는 전통이 생겼습니다. 이러한 전통은 지금까지도 이어져 영국과 같은 군주제 국가에서는 국왕의 모습을 화폐에 그려 넣고 있습니다.

카이사르는 민중을 힘들게 하는 개인 부채 문제에도 공정을 기하였습니다. 담보물의 가치를 공정하게 평가하고 이자율의 상한선을

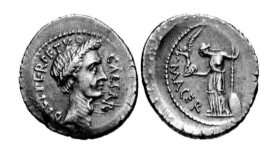

카이사르 동전

두어 규제하는 것이 경제 활성화에도 도움이 된다고 생각하였지요. 그래서 당시 최고 50%까지 받던 이자율에 법정 상한선을 연리 12% 로 정하였고, 이마저도 더 낮추기 위하여 그 자신이 돈을 남에게 빌려주면 솔선수범하여 연리 6%만 받았다고 합니다. 또한 가정 내에 일정 금액 이상의 현금 보유도 금지했습니다. 장롱예금을 금지해 돈이 시중에서 돌도록 한 조치였습니다. 이러한 조치는 경제에 활기를 불어넣습니다. 더 나아가 카이사르는 서민의 빚을 4분의 3으로 탕감하여 대중의 마음을 사로잡습니다. 탕감된 채권의 회수도 활발해졌습니다. 하지만 이로 인해 돈을 빌려주는 사람들이었던 원로원 귀족들의 반감을 사게 됩니다.

카이사르는 속주민들에 대한 세율을 절반으로 낮추고, 정복지에서도 관대한 세금 정책을 펼쳤습니다. 그러자 오히려 더 많은 세금이 걷혔다고 합니다. 비싼 세금 납부에서 도망 다니던 피정복민들이 조세율이 낮아지자 자진 납세하였기 때문이라고 합니다. 그리고 해방 노예들도 일정 조건만 갖추면 로마 시민권을 취득할 수 있도록

하여 사회를 보다 역동적으로 만듭니다.

그리고 카이사르 시대에 이르러 로마의 국경선이 거의 확립됩니다. 북쪽으로는 라인강과 도나우강을 기준으로 로마의 영토와 야만족의 땅을 구분하게 되었습니다. 동쪽으로는 흑해를 거쳐 유프라테스강에 이르렀고, 남쪽으로는 카르타고가 속주화된 아프리카와 그양 옆의 이집트와 마우리타니아라는 동맹국이 있었습니다. 그리고 서쪽으로는 이베리아반도와 그 북쪽의 갈리아가 접해 있는 대서양과 북해가 그 국경선과 방어선이 되었습니다. 그리고 그 안에 있는 지중해는 이제 로마의 내해(마레 인테룸)가 되었습니다. 이렇게 유럽, 아시아, 아프리카 3개 대륙에 걸쳐 대제국을 구축한 카이사르는 로마의 문화를 확산시키는 '로마화 정책'을 시행했습니다. 이를 위해 로마인과 로마 문화에 대한 교육을 받도록 권장했고, 로마인이 이주할 수 있도록 했습니다. 로마 문화의 전파를 위해 로마식 건축물, 예술 작품, 시설 등을 건설했습니다.

카이사르는 원로원의 권한을 크게 약화하는 개혁도 진행합니다. 이를 위해서 갈리아를 비롯한 속주의 유력자들에게 원로원 의석을 제공하여 원로원의 정원을 600명에서 900명으로 늘려요. 이는 당연히 원로원의 반발을 샀는데, 특히 키케로나 마르쿠스 브루투스와 같이 속주민과의 융합을 싫어한 보수파가 반발합니다. 그리고 키케로의 일관된 반대 의사에도 불구하고 원로원 최종권고를 완전히 폐지해버려, 원로원의 견제 기능이 거의 무력화되었습니다. 그리고 원로원 최종권고를 폐지하면서 재판도 받지 않고 로마 시민이 처형당하

는 것을 금지한 '셈프로니우스 법'을 부활시킵니다. 또한 배심원의 자격 조건을 40만 세스테르티우스 이상의 재산을 가진 사람으로 규정하여 배심원 구성 비율을 둘러싼 다툼을 종식했습니다. 그리고 카이사르는 재판 결과가 나온 뒤의 항소를 민회가 아닌 종신 독재관인 카이사르 자신에게 제기하도록 하여 자신의 권한도 강화하고, 정치범에 대한 최고형을 사형이 아닌 추방형으로 규정합니다. 카이사르는 기존 로마에는 없었던 경찰조직인 치안대를 만들어 치안대책을 강구했습니다. 카이사르 이전에는 치안대가 없던 까닭에 로마에 정치폭력이 빈번하게 일어났어요. 그동안 왜 이런 치안을 담당하는 치안대가 없었는지 의아하지만, 아무튼 카이사르는 치안대를 만들어 이를 방지하면서 보다 안전한 시민의 삶이 보장되는 사회를 만들고자 하였습니다.

카이사르는 독재관이면서 대제사장이었습니다. 그는 대제사장으로서 달력을 정비하는 일도 했는데요. 구로마력을 철저히 검토한 그는 현재 쓰고 있는 로마의 달력이 계절과 맞지 않아 농업 국가였던 로마 경제에 악영향을 끼치고 있다고 생각합니다. 카이사르가 달력을 개정한 기원전 46년 이전까지 고대 로마에서는 태음력을 사용하였습니다. 그러나 태음력은 태양의 일주에 따른 계절의 변화를 반영하지 못하여 많은 오차가 발생하고 있었습니다. 그래서 당시 로마는 태음력과 태양력을 섞어서 년(年)과 월(月)을 계산하였습니다. 이에 따라 특히 달을 계산하는 데 적지 않은 혼란과 계산의 착오가 생겼으며, 이러한 착오는 대제사장이 임의로 수정하여 왔습니다. 하지만

카이사르가 새롭게 채택한 달력은 태양력을 기준으로 2월을 제외한 달은 모두 30일 또는 31일로 정함으로써 이전에 있던 번거로움을 한꺼번에 해소하였습니다. 카이사르가 새로 제정한 달력을 '율리우스력'이라고 하는데, 율리우스력은 4년마다 2월 29일을 추가하는 윤년을 두어 평균 한 해 길이는 365.25일이 되었습니다. 율리우스력은 1582년 교황 그레고리오 13세가 수정하여 오늘날의 그레고리우스력이 될 때까지 약 1600년 동안 서양 역법의 근간이 되었습니다. 그레고리우스력과 율리우스력의 차이는 단지 시간 차이입니다. 실제 1년은 365일 6시간이 아니라 365일 5시간 48분 46초라는 것을 르네상스 시대에 계산하였고 그레고리우스력은 이 11분 14초의 오차를 수정한 것입니다. 한편 카이사르는 자신이 태어난 달인 7월의 이름을 그의 이름인 율리우스에서 따서 줄라이(July)라 명명하였고, 훗날 황제가 된 아우구스투스 황제도 자신의 생일이 있는 8월을 자신의 이름을 따서 오거스트(August)라 부르면서 현대와 같은 달의 명칭이 정착되었습니다.

카이사르는 필요하다고 판단한 분야에서는 지방분권을 인정했지만, 통치체제와 법률과 군사, 도로와 상하수도 등 이른바 사회간접자본 분야에서는 중앙집권적인 로마식을 관철했습니다. 그런 의미에서 그는 확실한 중앙집권주의자였습니다. 그리고 중앙집권과 지방분권이 조화롭게 융화되는 사회가 카이사르가 지향하는 제국의 모습이었습니다. 이를 잘 보여주는 사례가 바로 '언어'입니다. 로마의 수많은 정복지에서는 각자의 토착어를 쓰고 있었고, 로마 세계의 공

요한 사델러(Johann Sadeler, 1550–1600), 〈사계절이 표시된 그레고리우스 달력(Gregorian perpetual calendar, with the Four Seasons)〉, 1595년, 네덜란드 국립미술관

식 언어는 물론 로마의 언어인 라틴어였지만, 실제적으로 학문이 앞서 발달했던 그리스어도 같은 공용어 취급을 받고 있었습니다. 서양 세계를 제패한 로마는 그리스어 사용을 금하지 않고 오랫동안 라틴어와 함께 사용하여 라틴어의 수준을 끌어올립니다. 이렇게 해서 유럽의 대부분 지역이 4세기 중엽까지 로마 제국의 정치적, 문화적

영향 밑에 있는 동안 라틴어는 점차 비중이 커져 이들 지역에서 이른바 거의 단일 공용어로서 쓰이게 되었으며, 로마 제국의 멸망 후 중세기를 거쳐 18세기에 이르기까지 라틴어는 계속 문어로서 두루 쓰입니다. 라틴어 문어를 올바로 쓰고 배우는 첫 과정에서는 언제나 키케로의 변론문을 라틴어의 표본으로 삼았으며 이와 같은 전통은 오늘날에도 라틴어를 배울 때 그대로 지속되고 있습니다. 로마 제국이 멸망한 뒤 토착어와 라틴어가 뒤섞여 근대 각국의 언어가 형성되었으며, 이러한 영향은 근대 유럽어의 어문학 발전에 커다란 기여를 하게 됩니다. 또한 카이사르는 로마의 작가와 예술가를 지원하고 장려했습니다. 그의 시대에 유명한 시인이며 작가였던 베르길리우스, 호라티우스, 키케로 등과 같은 문학가들과 함께 로마의 문학이 한층 발전하는 데 촉진하는 역할을 했습니다. 또한 예술가들에게도 자유로운 창작 활동을 장려하여 문화예술이 발전할 수 있는 토양을 마련해 줍니다.

알마타데마는 네덜란드 출신으로 1870년 영국 런던에 정착하여 작품 활동을 한 빅토리아 시대의 유명 화가입니다. 고전적 주제의 작품들을 그린 그는 로마 제국의 사치와 퇴폐를 묘사한 것으로 유명해졌습니다. 그는 주로 멋진 대리석 실내장식이나 눈부신 푸른 지중해와 하늘을 배경으로 한 나른한 인물 등을 그렸습니다. 그는 고대를 섬세하게 묘사하여 유명해졌는데, 사후 그에 대한 평가는 그리 좋지 않았습니다. 1960년대 이후에야 19세기 영국 미술계 내에서 그 중요성이 다시 재평가되었지요. 〈로마의 미술애호가〉에서는 찬란

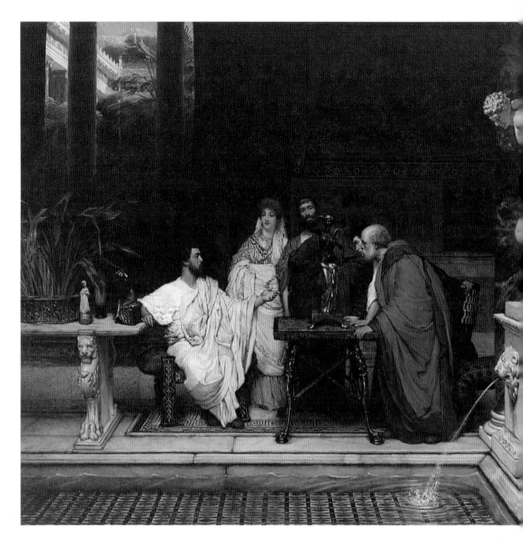

로렌스 알마타데마(Lawrence Alma-Tadema, 1836-1912), 〈로마의 미술애호가(A Roman Art Lover)〉, 1868년, 미국 예일대 미술관

했던 그리스의 문화와 예술을 받아들인 로마 상류층 미술애호가의 실내를 보여줍니다. 집안에 분수가 있고 수많은 예술 작품이 전시된 것으로 보았을 때 당시 최고의 미술 작품 수집가인 것으로 보입니

다. 왼쪽에 흰옷을 입고 앉아 있는 젊은 집주인은 미술품 거래상들이 가져온 조각상을 덤덤하게 바라보고 있습니다. 거래상들이 온갖 미사여구를 동원해 훌륭한 작품이라고 설명해도 집주인은 나름대로 자신만의 기준이 있는 듯해 보입니다. 알마타데마는 자유로운 창작활동이 이루어지고 많은 예술품을 수집하던 평화로운 로마 시대의 모습을 화폭에 담아냈습니다.

이렇게 다방면에 걸쳐 개혁을 추진하던 카이사르는 기원전 44년 2월 15일 원로원과 민회로부터 종신 독재관에 추존되었고, 성대한 취임식을 거행하였습니다. 이로써 로마 공화정이 붕괴하고 사실상 제정이 시작됩니다.

17

브루투스마저 카이사르의 죽음에 가담한 이유는 무엇일까?

〈카이사르의 죽음〉 빈센조 카무치니

인류의 역사에서 카이사르만큼 자주 회자되는 명언을 남긴 사람도 흔치 않습니다. "주사위는 던져졌다", "왔노라, 보았노라, 이겼노라", "카이사르의 것은 카이사르에게" 등 유명한 말 외에도 "브루투스 너마저"도 "믿는 도끼에 발등 찍혔다"라는 우리말의 속담과 같은 의미가 있는 유명한 말입니다.

카이사르에 대한 평가는 극단적으로 엇갈립니다. 갈리아 지방도 정벌하고 공화정 말기의 로마 내전을 끝내며 다양한 개혁 정책을 펴면서 사실상 로마 제국의 토대를 놓았다는 극찬의 평가가 있습니다. 하지만 그와 반대로 공화정의 상징인 원로원을 무력화하고 독재를 시도한 폭군이라는 악평을 듣기도 합니다. 그 어떤 평가를 받든 간에 카이사르의 삶을 보고 우리가 명심해야 할 점이 있습니다. 그는

평생을 민중을 위해 살다가 독재를 하려 한다는 우려 속에 암살을 당했습니다. 그에 대한 평가의 기준은, 그가 꿈꾼 제국이 과연 그의 개인적 욕심이었는지, 아니면 진정 로마의 발전을 위한 것이었는지가 되어야 할 것입니다. 즉, 로마가 세계적인 제국이 되기 위해 취해야 할 미래를 위한 그의 전략적 선택이 무엇이었는지에 따라 평가해야만 할 것입니다.

카이사르는 기원전 100년 7월 15일에 태어났습니다. 그의 정식이름은 가이우스 율리우스 카이사르였습니다. 가이우스가 이름이고 율리우스는 씨족 이름이며 카이사르가 가문 이름입니다. 하지만 그의 이름 가이우스가 너무 흔한 이름이라 우리가 통칭해서 카이사르라고 부르는 것입니다. 법무관까지 지낸 그의 아버지가 일찍 죽자 카이사르는 16세의 어린 나이에 소년 가장이 되었습니다.

이탈리아의 화가 소포니스바 앙귀솔라가 1586년 그린 〈14세의 율리우스 카이사르의 초상〉이라는 이 특이한 초상화는 어린 카이사르를 묘사했는데요. 아직 그의 아버지가 살아 있을 시기네요. 이 그림에서 카이사르는 고대 로마의 복장이 아니라 르네상스 시대의 옷을 입고 있습니다. 아직 어린 나이지만 총명하고 의지에 찬 모습입니다.

카이사르의 고모부는 평민파의 수장 마리우스였습니다. 그래서 카이사르도 자연스럽게 평민파로 간주되었습니다. 더욱이 갑자기 마리우스가 죽고 새로운 평민파 수장이 된 킨나의 딸 코르넬리아와 결혼하게 되어 카이사르는 빼도 박도 못하는 평민파가 되었어요. 그런데 킨나가 술라와의 일전을 앞두고 부하들에게 살해당하고, 로마

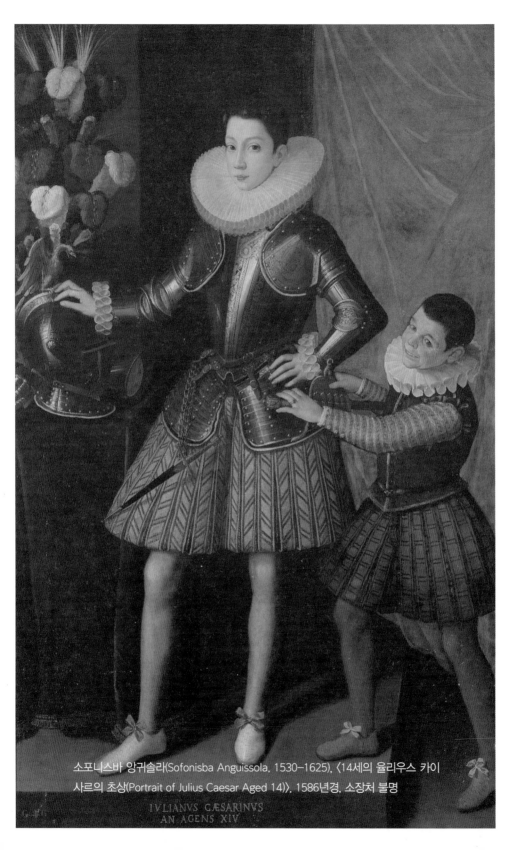

소포니스바 앙귀솔라(Sofonisba Anguissola, 1530~1625), 〈14세의 율리우스 카이사르의 초상(Portrait of Julius Caesar Aged 14)〉, 1586년경, 소장처 불명

IVLIANVS GÆSARINVS
AN AGENS XIV

에 진군한 술라의 폭정이 시작되면서 그의 불행도 시작됩니다.

술라는 평민파 수천 명의 살생부를 만들어 이들을 잔인하게 처형하였고, 당시 만18세이던 카이사르도 살생부에 올랐습니다. 하지만 그가 아직 어렸기에 술라는 그에게 킨나의 딸과 이혼하고 자신의 친척 딸과 결혼하면 사면해주겠다고 회유합니다. 하지만 카이사르는 이 제안을 거부하고 대담하게 도주의 길을 택합니다. 그리고 지중해 동부로 건너가 아시아 속주 총독 밑에서 참모로 일했습니다. 그리고 4년 뒤 마리우스가 죽자 곧바로 로마로 귀국해 23세에 변호사로 개업합니다. 요즘으로 치면 인권변호사로 약자 편에 서서 유력자들의 비리를 고발해요.

카이사르는 별다른 성과를 거두지 못하자 당시 수사학 분야의 최고의 대학이 있는 로도스섬으로 유학을 떠납니다. 그런데 카이사르는 섬으로 가는 도중 해적들에게 붙잡혀 몸값으로 20데나리온을 요청받습니다. 그러자 카이사르는 자신의 몸값이 그것밖에 안 되냐고 오히려 화를 내면서 자신의 몸값을 50데나리온으로 올려버립니다. 카이사르는 하인이 몸값을 구하러 로마로 간 사이 오히려 해적들에게 큰소리치며 대우받고 잘 지내면서 호기를 부리기도 하는데요. 나중에 풀려난 뒤 카이사르가 이 해적들을 다 소탕하여 복수한 사건은 유명한 사건입니다. 어쨌든 로도스에서의 유학으로 그는 문장가로서뿐만 아니라 연설가로서도 출중한 능력을 갖추게 됩니다.

카이사르는 기원전 70년 그의 나이 30세에 재무관에 당선됩니다. 재무관은 로마시에서 재정 업무를 보거나 속주 총독의 부관으로

파견되어 속주의 재정업무를 보는 역할이었어요. 이렇게 공직을 맡게 된 것은 카이사르가 향후 더 높은 자리까지 갈 수 있는 발판을 마련한 것이었습니다.

카이사르는 다음 해인 기원전 69년에 히스파니아 속주로 부임하는데, 부임 전에 두 번의 장례식을 치릅니다. 한 명은 자신의 고모이자 마리우스의 부인이었던 율리아였고, 다른 한 명은 바로 카이사르의 아내 코르넬리아였습니다. 카이사르는 고모인 율리아의 장례식에서 고모부이자 평민파의 우두머리였던 마리우스의 조각상을 들어 보였습니다. 그리고 자신이 속한 율리우스 씨족이 베누스(비너스)여신의 후손임을 역설했어요. 이는 자신이 베누스의 아들 아이네이아스의 후손으로서 정통성이 있으며, 마리우스의 뒤를 이어 평민파의 지도자가 되겠다는 선언이나 마찬가지였습니다. 이를 계기로 평민들은 그에게 열렬히 환호하며 마리우스의 영광이 부활할 수 있다며 기뻐했습니다. 귀족파 독재자 술라는 죽었지만 아직 귀족파가 득세하고 있던 시절에, 카이사르는 자신의 정체성을 확실히 하고 향후 그의 진로를 선언한 것입니다.

하지만 아직 현실을 무시할 수 없었던 카이사르는 히스파니아에서 임무를 마치고 귀국한 뒤 술라의 손녀인 폼페이아와 재혼합니다. 자신의 독자적인 세력을 확보하기 전까지는 귀족파의 견제를 피하려는 포석이었던 셈입니다. 이후 그는 행정관에 당선되면서 시민들에게 인기 있는 공공사업을 대대적으로 벌입니다. 특히 검투사 경기를 320회나 개최하여 시민들 사이에서 카이사르의 인기가 드높

아집니다. 카이사르는 시민들의 지지를 등에 업고 카피톨리움 언덕에 마리우스의 동상과 빅토리아 여신의 동상을 세우면서 평민파의 이미지를 확실히 구축합니다. 그리고 마침내 기원전 63년에는 대제사장의 자리에 선출됩니다. 대제사장은 다른 직책과 달리 종신직이었으며, 로마 종교의 최고 수장이었습니다. 이후 그는 히스파니아 총독을 거쳐, 제1차 삼두정치를 통해 집정관에 당선되고, 그 이후 갈리아 총독으로서 갈리아 지방의 여러 민족을 정벌한 무공으로 인기가 하늘을 찌를 듯 높아집니다. 그 과정은 앞에서 이미 설명해 드린 바 있지요.

카이사르가 루비콘강을 건너 로마의 패권을 쥐고 폼페이우스 세력마저 물리치고 나서, 왕권에 대한 그의 욕망은 반대파들로부터 큰 증오를 불러일으켰습니다. 카이사르는 기원전 48년부터 집정관직을 연임하고, 1년 임기의 독재관, 10년 임기의 독재관을 거쳐 기원전 44년에는 종신 독재관이 되면서 사실상 황제의 역할을 하게 되었지요. 이러한 노골적 야욕에 귀족파와 공화파가 술렁입니다. 결정적으로 카피톨리움 언덕의 신전 안에는 과거 로마 왕들의 조각상들이 있었는데 이곳에 카이사르의 동상이 세워지면서 그에 대한 공화파의 반감은 최고조에 달합니다.

이런 상황에서 카이사르는 원로원마저 무시하는 실책을 저지릅니다. 로마의 원로원은 로마의 건국시부터 존재했고 로마의 성장에 핵심 역할을 한 기관이었습니다. 왕정이 무너지고 1년 임기의 2명의 집정관은 주로 전쟁을 담당했기에, 실질적으로 국정을 운영한 것

은 수백 명의 의원이 모인 원로원이었습니다. 원로원의 의결은 집정 관들도 따라야 하는 것이 로마의 불문율이었습니다. 물론 귀족 중심 으로 자신들의 이익만 추구하여 그라쿠스 형제 같은 개혁 평민파의 거센 저항을 받게 되면서 귀족파와 평민파 간의 내전의 씨앗을 심은 것도 바로 이 원로원이었지만요.

카이사르는 지중해를 중심으로 유럽, 아프리카, 그리고 아시아 에 걸쳐 대제국을 건설한 로마를 효율적으로 통치하기 위해서는 강 력한 지도 체제가 필요하다고 생각했습니다. 공화정은 더 이상 몸에 맞지 않는 옷이었죠. 특히 카이사르는 젊은 시절부터 평민파의 리더 로서 로마의 상황을 잘 이해하고 있었고, 자신들의 기득권만 수호하 려는 원로원의 행태를 못마땅하게 생각하고 있었습니다. 그래서 삼 두정치를 구성해 원로원에 반대했고, 원로원이 폼페이우스와 결탁 하여 자신을 소환하자 쿠데타를 일으켜서 최후의 일인자가 되었던 것입니다. 하지만 원로원 세력은 만만치 않았습니다. 원로원은 공화 정 수호라는 명분 아래, 그리고 자신들의 기득권 수호를 위해 다시 뭉칩니다. 기원전 45년부터 키케로는 마르쿠스 브루투스와 가이우 스 카시우스 등과 수많은 편지를 주고받습니다. 카시우스는 브루투 스와 마찬가지로 폼페이우스파였다가 카이사르에게 용서를 받고 고 위 관리가 된 사람이었습니다.

해가 바뀌어 기원전 44년이 되자 카이사르는 파르티아 원정을 공 식 발표합니다. 파르티아는 9년 전 크라수스가 원정에 실패하여 아 직도 로마 세력권에 편입되지 않고 있던 나라로, 로마의 입장에서는

앓던 이 같은 존재였습니다. 특히나 크라수스가 패전할 때 포로로 잡힌 로마군이 1만 명이나 억류되어 있었기에 로마의 자존심을 위해서라도 파르티아를 정복하고 포로로 잡힌 로마군을 데려와야 한다는 명분도 있었습니다. 이미 지난해부터 파르티아 원정 준비를 하였던 카이사르는 출발 날짜를 3월 18일로 잡았습니다. 원정을 앞두고 카이사르는 원로원 의원들에게 다음과 같은 서약을 요구합니다. 카이사르를 적대시하는 사람은 그들에게도 적이고, 그 적과 맞서서 카이사르를 지키겠다는 맹세였습니다. 물론 키케로를 포함한 모든 원로원 의원들이 서명하였습니다. 심지어 브루투스와 카시우스도 서명했지요.

그런데 당시 카이사르가 왕위를 노리고 있다는 소문이 떠돌았습니다. 로마인들은 무슨 일이 있을 때는 시빌라 여신의 신탁을 받았습니다. 그런데 '오직 왕만이 파르티아 원정에 성공할 수 있다'라는 예언이 있었고, 이것이 소문의 출처였습니다. 거기에 카이사르와 함께 그 해의 집정관이었던 안토니우스의 경거망동이 한몫합니다. 바로 한 달 전에 열린 루페르칼리아 축제에서, 안토니우스가 카이사르에게 왕관을 본뜬 관을 바친 것입니다. 놀란 관중들이 싸늘한 반응을 보이자 카이사르는 왕관을 거절하였고요. 브루투스와 카시우스는 카이사르가 내전에서 폼페이우스를 상대로 승리한 후 왕으로 선포될 수 있다는 우려를 하고 있었는데요. 이처럼 안토니우스가 카이사르에게 왕관을 세 번이나 바치자 그들의 공포는 극에 달합니다.

그리고 운명의 3월 15일이 밝았습니다. 한 예언자는 카이사르에

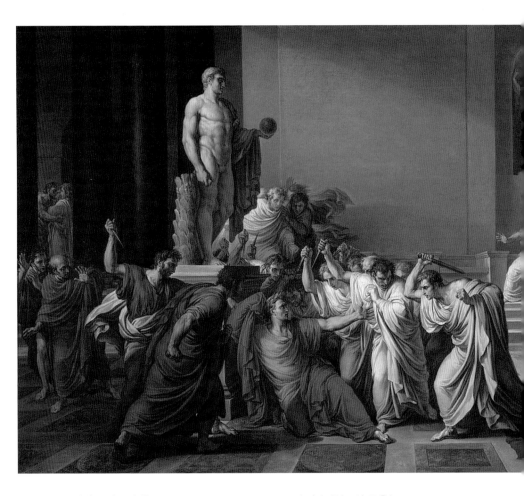

빈센조 카무치니(Vincenzo Camuccini, 1771-1844), 〈카이사르의 죽음(The Death of Julius Caesar)〉, 1806년, 이탈리아 카포디몬테 박물관

게 특히 큰 위험에 처할 3월 15일을 조심하라고 충고했었는데요. 그 날 아침 카이사르의 아내 칼푸르니아도 전날 악몽을 꾸었으니 그에 게 원로원에 참석하지 말 것을 간절히 요청했습니다. 새벽에는 밤새 덮친 폭풍우에 평소 볼 수 없었던 수많은 새떼가 로마로 날아들었다 고도 합니다.

　그날 원로원 회의는 폼페이우스 극장 바로 동쪽에 있는 폼페이우스 대회랑에서 열렸습니다. 길이가 180m에 너비가 135m나 되는 거대한 회랑이었지요. 회랑에는 이 건물을 세워서 나라에 바친 폼페이우스의 대리석상이 있었습니다. 카이사르가 파르살루스 전투에서 승리한 뒤 그의 측근들이 이 석상을 무너뜨렸는데, 카이사르가 다시 세우도록 했습니다. 카이사르는 죽은 정적에게도 관용을 베풀고 싶은 마음이었을 것입니다.

　카이사르는 포룸 로마노에 있던 대제사장 관저에서 걸어서 회의장으로 갔는데, 그날 카이사르를 수행한 사람은 바로 브루투스였습니다. 원로원에 도착한 카이사르는 한 원로원 의원으로부터 청원서를 받았습니다. 청원서를 보는 카이사르의 주변으로 몰려든 원로원 의원 중 그들이 입은 주름진 토가 사이에 단검을 감추고 있던 14명의 공모자는 동시에 숨긴 칼을 꺼내 카이사르에게 무참히 휘두릅니다.

　카이사르는 모두 23개의 자상을 입었는데, 그중 가슴에 찔린 상처가 치명적이었다고 합니다. 결국 카이사르는 오랜 정적이었던 폼

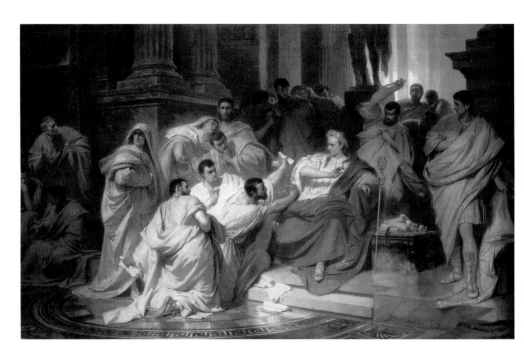

칼 폰 필로티(Karl von Piloty, 1826-1886), 〈카이사르의 암살(The Murder of Caesar)〉, 1865년, 독일 니더작센 주립박물관

페이우스 석상 아래 쓰러져 숨을 거둡니다. 다른 원로원 의원들은 영문도 모른 채 순식간에 벌어진 대참극이었습니다. 카이사르의 숨이 끊어진 걸 확인한 공모자들은 카이사르의 시신을 버리고 뿔뿔이 도망갔습니다.

　카이사르의 암살을 다룬 미술 작품은 많습니다. 그중 한 작품을 한번 보실까요? 248페이지의 그림 〈카이사르의 죽음〉은 19세기 초 이탈리아 신고전주의 화가 빈센조 카무치니가 보여주는 극적인 장면입니다. 암살자들에게 기습적으로 칼에 찔린 카이사르는 앞으로 나아가다가 계단에서 넘어져 쓰러집니다. 흐르는 자신의 피에 시야가 가려진 카이사르는 바닥에 넘어졌고, 원로원 의원들은 넘어져 있

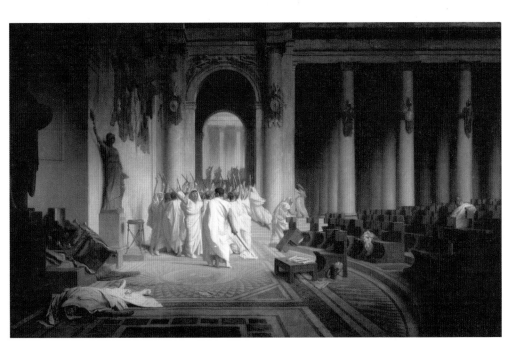

장 레옹 제롬(Jean-Léon Gérôme, 1824-1904), 〈카이사르의 죽음(The Death of Caesar)〉, 1867년, 미국 월터스 미술관

는 카이사르에게 비수의 칼을 더 꽂습니다. 카이사르가 쓰러진 계단 위에는 그의 정적 폼페이우스 석상이 그를 내려다보고 있습니다.

1865년 19세기 독일의 역사 화가 칼 폰 필로티가 그린 〈카이사르의 암살〉은 카리사르가 원로원 현관의 왕좌에 앉아 있는 바로 그 순간을 보여줍니다. 그의 바로 뒤에서 공모자 중 한 명이 머리 위로 단검을 들어 첫 번째 일격을 가할 준비를 하고 있습니다. 단검으로 카이사르의 목에 먼저 상처를 낸 사람은 카시우스였습니다. 그다음 브루투스를 포함한 십여 명의 원로원 의원들이 카이사르를 반복해서 찔렀고요. 월계관을 쓰고 홀로 붉은 토가를 입고 있는 카이사르는 마지막 순간까지도 위엄을 잃지 않으려는 듯 보입니다. 이 그

림에서도 카이사르를 위에서 내려다보는 폼페이우스 석상의 다리를
볼 수 있습니다.

19세기 프랑스 역사 화가 장 레옹 제롬은 특이하게도 카이사르
암살 사건 그 자체가 아니라 그 직후의 혼란을 묘사했습니다. 제롬
이 매끄럽고 세련된 기법으로 그림에 부여한 현실적 묘사가 뛰어난
그림입니다. 이 그림을 보고 한 비평가가 "카이사르 시대에 사진이
있었다면 재앙의 그 순간 현장에서 찍은 사진으로 그림을 그렸다고
해도 믿을 수 있었을 것이다"라고 평했을 정도였습니다.

제롬의 〈카이사르의 죽음〉은 살인 직전의 순간이나 살인 사건 자
체가 아니라 그 이후의 순간을 보여주기 때문에 이례적입니다. 그림
을 자세히 보면 왼쪽 하단부에 토가에 거의 가려진 카이사르의 시체
가 누워있고 가슴 위쪽에 핏자국이 선명합니다. 그가 앉았던 의자는
혼돈과 폭력 속에서 뒤집혔습니다. 공모자들은 등을 돌리고 떠나면
서 머리 위에서 의기양양하게 칼날을 휘두르고 있습니다. 카이사르
의 피 묻은 발자국은 그가 죽기 직전에 어느 원로원 의원이 제시한
청원서를 향해 의자에서 아래로 이어집니다. 카이사르의 시신이 누
워있는 바닥의 모자이크는 페르세우스에게 참수당한 고르곤 메두사
의 머리를 묘사한 타일 모자이크입니다.

영국의 대문호 윌리엄 셰익스피어(William Shakespeare, 1564-1616)의
희곡 『율리우스 카이사르』는 카이사르 죽음의 순간과 그 이후 장면
을 더욱 자세히 묘사하고 있습니다. 그 희곡에는 우리가 잘 아는 가
장 유명한 대사가 등장합니다.

"Et tu Brutus?(브루투스, 너마저?)"

암살자 중 대표적인 인물이 바로 마르쿠스 브루투스(Marcus Junius Brutus, BC85-BC42)와 가이우스 카시우스였습니다. 브루투스는 카이사르의 연인 세르빌리아의 아들로서 카이사르의 총애를 받던 인물입니다. 무려 카이사르의 유언장에서 두 번째 상속인으로 지명되었을 정도였어요. 그러다 보니 카이사르의 죽음에 관해 소식을 들은 로마 시민들의 분노도 바로 이 브루투스에게 집중되었다고 합니다. 그러나 이 유명한 말을 실제로 카이사르가 했다는 기록은 없습니다. 셰익스피어가 연극 효과를 극대화하기 위해 창작한 대사입니다.

율리우스 카이사르 암살에 관해서는 『플루타르크 영웅전』에 가장 잘 설명되어 있습니다. 하지만 대중에게는 윌리엄 셰익스피어가 각색한 『율리우스 카이사르』가 가장 친숙합니다. 셰익스피어는 플루타르크의 설명을 참고로 상상력을 발휘해서 더욱 극적인 이야기를 썼습니다. 특히 실제로는 약 2개월 동안 발생한 일을 며칠에 걸쳐 일어난 것처럼 각색했어요. 카이사르의 암살은 화가들에게 인기 있는 주제였는데, 플루타르크의 지루한 설명보다는 셰익스피어의 박진감 넘치는 희곡을 참조하여 그린 작품이 많습니다.

암살자들이 거사를 치르고 났을 때 이미 폼페이우스 회랑에는 아무도 남아 있지 않았습니다. 키케로가 검투사 못지않다고 했을 만큼 힘이 장사여서 암살자들이 일부러 카이사르에게서 떼어 놓았던 안토니우스마저 도망치기 바빴습니다. 브루투스를 앞세운 암살자들이 밖으로 나왔을 때도 광장은 개미 한 마리 얼씬거리지 않는 것처럼

적막했습니다. 도망간 원로원 의원들이 카이사르가 살해되었다고 외치고 다녀서 모든 시민이 놀라 각자의 집에 들어가 문을 걸어 잠갔기 때문이었습니다. 자유를 사랑하는 로마 시민들로부터 환영을 받으리라 생각했던 암살자들의 기대가 여지없이 무너지면서 그들도 똑같이 공포에 휩싸입니다.

원로원 의원이었지만 원로원 회의에 참석하지 않았던 키케로만이 카이사르 시해에 참여한 사람들을 치하한 뒤 원로원 회의를 다시 소집해야 한다고 말했습니다. 하지만 유일한 집정관인 안토니우스가 소집하지 않으면 적법성이 없기에 그들은 우왕좌왕합니다. 한편 카이사르의 피살 소식을 들은 칼푸르니아는 실신해버렸고, 카이사르의 노예들도 어찌할 바를 모르고 허둥대다가 오후 늦게서야 용감한 노예 3명이 폼페이우스 회랑에 몰래 들어가 카이사르의 유해를 신고 나옵니다. 그의 유해는 수부라에 있는 그의 사저로 옮겨졌습니다. 그날 밤까지도 집안에 틀어박힌 채 상황을 주시하던 양쪽 진영은 사고 후 이튿날이 되자 거리로 돌아오기 시작했습니다. 브루투스가 연설할 것이라는 소문이 돌자 수많은 시민이 포룸 로마노에 운집합니다. 카이사르의 충직한 부하였던 카이사르 군단의 고참병들도 그곳에 자리 잡고 브루투스가 등장하기만을 기다렸

엘리자베타 시라니(Elisabetta Sirani, 1638–1665), 〈자신의 허벅지에 상처를 내는 포르티아(Portia Wounding her Thigh)〉, 1664년, 이탈리아 리사 파르미오 예술 재단

습니다.

카이사르 암살과 관련하여 다음과 같은 일화도 있습니다. 카시우

스를 비롯한 공모자들은 브루투스의 집에서 거사 날짜를 정했습니다. 공모자들이 브루투스의 집을 떠나자 브루투스의 아내 포르티아는 남편에게 무슨 일이 일어나고 있는지 말해달라고 간청합니다. 남편에게 거사 모의를 듣고 난 그녀는 남편의 자신감을 유지하기 위해, 만일의 경우 자신이 고문을 견딜 수 있음을 증명하고자 자신의 허벅지에 칼로 상처를 내고 그에게 보여줍니다. 철저한 귀족파 가문 출신인 포르티아도 이처럼 비장한 지지의 표시를 함으로써 남편 브루투스를 응원하였습니다.

17세기 이탈리아 출신 엘리자베타 시라니의 1664년 작품인 〈자신의 허벅지에 상처를 내는 포르티아〉는 브루투스의 아내 포르티아가 자신의 허벅지를 찌르며 비장한 각오의 순간을 묘사한 놀라운 작품입니다.

셰익스피어의 저서 『셰익스피어의 여걸전』에 삽입된 알마타데마의 그림 중 하나는 포르티아를 그리고 있습니다. 그녀는 창문 너머로 그녀의 남편 브루투스를 비롯한 공모자들이 모의하는 내용을 조용히 듣고 있습니다. 그리고 그녀의 얼굴에서 남편을 따라 거사에 동참하고자 하는 결연한 의지가 느껴집니다.

로렌스 알마타데마(Lawrence Alma-Tadema, 1836-1912), 〈포르티아(Portia, wife of Brutus)〉, 1896년, 『셰익스피어 여걸전(Shakespeare's Heroines)』 삽화, 미국 워싱턴 폴거 셰익스피어 도서관

18

카이사르의 죽음 이후 새롭게 손을 잡은 세 개의 세력은?

〈카이사르 장례식에서의 안토니우스의 맹세〉 조지 에드워드 로버트슨

"끝까지 참고 들어주십시오. 로마 시민들이여, 동포여, 사랑하는 친구들이여. 내가 카이사르를 사랑하지 않은 것이 아니라, 로마를 더 사랑했기 때문이오."

마르쿠스 브루투스는 로마 시민들을 앞에 두고 이렇게 연설했습니다. 브루투스의 연설을 들은 로마 시민들은 브루투스가 왜 카이사르를 죽일 수밖에 없었는지 공감합니다. 그러자 안토니우스는 이렇게 말합니다.

"친구여, 로마인이여, 동포 여러분, 귀를 빌려주시오. (중략) 카이사르는 많은 포로를 로마로 데려왔으며, 포로들의 몸값은 모두 국고에 들여놓았소. 이것이 어찌 카이사르의 야심이란 말이오? 가난한 사람

들이 배고파 울부짖을 땐 카이사르도 함께 울었소. 이것이 어찌 카이사르의 야심이란 말이오? 그런데도 브루투스는 카이사르가 야심을 품었다고 말했소. 여러분들은 다 보셨을 거요. 내가 세 번씩이나 카이사르에게 왕관을 바쳤지만, 그는 세 번 다 거절했던 것을. 이게 야심이오?"

그의 말에 시민들은 다시 카이사르를 동정합니다. 셰익스피어의 희곡『율리우스 카이사르』에 나오는 대사인데요. 물론 그들이 실제로 이런 연설을 했는지는 확실치 않지만, 브루투스와 안토니우스의 연설에 로마 시민들의 여론이 왔다 갔다 합니다.

그리고 안토니우스는 카이사르의 유언장을 낭독합니다. 카이사르의 유언장은 그가 죽기 6개월 전에 작성된 것이었습니다. 유언장의 내용은 다음과 같았습니다.

첫째, 카이사르 소유 재산의 4분의 3은 옥타비아누스에게 남긴다.
둘째, 나머지 4분의 1은 루키우스 피나리우스와 퀸투스 페디우스에게 남긴다.
셋째, 옥타비아누스가 상속을 거부하면 상속권은 데키우스 브루투스에게 돌아간다.
넷째, 유언 집행 책임자로 데키우스 브루투스와 마르쿠스 안토니우스를 지명한다.
다섯째, 상속과 동시에 옥타비아누스를 카이사르의 양자로 입적한다.

여섯째, 수도에 사는 로마 시민 모두에게 한 사람당 300세스테르티우스씩 주고, 카이사르 소유 정원도 시민들에게 기증한다.

이렇게 옥타비아누스(Gaius Octavius Thurinus, BC63~AD14)가 역사에 처음으로 등장합니다. 그는 당시 만 18세의 젊은이였고, 그의 아버지는 기사 계급 출신으로 원로원 의원을 지낸 사람이었습니다. 그의 어머니 아티아는 카이사르의 친누나 율리아의 딸이었습니다. 즉 옥타비아누스는 카이사르 누나의 손자였습니다. 유언장에 나온 피나리우스와 페디우스는 카이사르의 또 다른 누나의 손자들이었습니다.

카이사르는 자신만이 로마를 최고의 국가로 만들 수 있다고 생각했습니다. 그래서 카이사르는 권력을 놓지 않았습니다. 그러나 브루투스는 카이사르의 권력욕이 로마 시민들을 노예로 만들 것이라고 생각했습니다. 그래서 그는 아버지 같고 친구 같은, 사랑하는 카이사르를 죽일 수밖에 없었습니다. 특히나 500년 전 로마의 왕정에서 공화정으로 바꾸는 데 결정적인 역할을 하였던 유니우스 브루투스의 후손으로서 그의 가문은 공화정을 지켜야 한다는 사명감이 있었을 겁니다. 하지만 카이사르의 충실한 부하였던 안토니우스는 카이사르가 로마의 진정한 지도자라고 생각했습니다. 그래서 카이사르를 죽인 브루투스 일당에 대해서 복수하고자 하는 상황을 묘사하고 있습니다.

셰익스피어의 희곡 『율리우스 카이사르』에서는 훗날 브루투스와

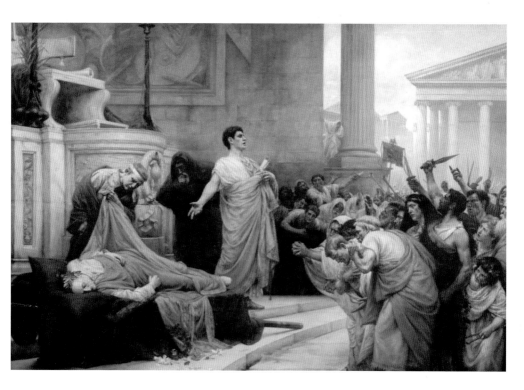

조지 에드워드 로버트슨(George Edward Robertson, 1864-1926), 〈카이사르 장례식에서의 안토니우스의 맹세(Marc Antony's Oration at Caesar's Funeral)〉, 1894-1895년, 영국 하틀풀 미술관

카시우스가 안토니우스와 옥타니아누스 그리고 레피두스의 삼두정에 맞서 전쟁을 준비할 때 카이사르의 유령이 브루투스에게 나타나 그에게 임박한 패배를 경고합니다.

19세기 영국 역사 화가 조지 에드워드 로버트슨이 그린 〈카이사르 장례식에서의 안토니우스의 맹세〉는 카이사르의 죽음을 애통해하는 수많은 로마 시민 앞에서 안토니우스가 연설하는 장면을 그리고 있습니다. 격앙된 군중들 앞에 카이사르의 유해가 놓여 있고 안토니우스는 그 사이에서 카이사르를 시해한 브루투스 일당을 비난

하면서 자신의 주가를 높이고 있습니다. 그러나 실제 안토니우스의 연설을 기록한 역사가는 없습니다.

카이사르의 유해를 목격한 군중은 지금껏 상황을 파악하느라 억누르고 있던 분노를 폭발시켰습니다. 카이사르의 장례식은 순식간에 카이사르를 시해한 사람들에 대한 분노를 표출하는 장소로 바뀌었습니다. 카이사르의 유해를 태우는 불을 각자 자신의 횃불에 옮겨 붙인 군중들은 암살자들의 집으로 몰려갔습니다. 이에 브루투스와 카시우스는 로마에서 황급히 달아났습니다. 안토니우스는 브루투스 일당과 적절한 선에서 타협하려고 했었지만, 군중들의 분노가 극렬해지자 그들을 사면하여 로마로 돌아오게 하려던 계획을 바꿉니다. 이 기회에 카이사르의 후계자가 되기로 작정하고 이들을 제거하고자 하지요.

그 와중에 카이사르 사후 한 달 만에 카이사르가 유언장을 통해 양아들로 삼은 옥타비아누스가 그리스에 있다가 로마 브린디시 항구로 귀국하였습니다. 아들이 없었던 카이사르는 친누나의 외손자인 옥타비아누스를 그의 후계자로 점찍은 것이었습니다. 사망 당시 56세였던 카이사르는 자신이 적어도 10년 이상은 더 살 수 있다고 생각해서 10년 동안 옥타비아누스에게 후계자 수업을 시키고자 했었던 것 같습니다. 옥타비아누스는 카이사르의 측근들에 둘러싸여 4월 말경 로마에 도착합니다. 안토니우스를 방문한 옥타비아누스는 자신이 카이사르의 아들로서 그의 유지를 계승하겠다는 의지를 분명히 밝힙니다. 그리고 안토니우스가 맡아두고 있던 카이사르의 유

산을 돌려 달라고 요구합니다. 그리고 카이사르가 태어난 달인 7월에 카이사르 추모 경기 대회를 대대적으로 개최하여 카이사르의 아들로서 좋은 평판을 받습니다. 18세에 불과한 청년이었으나 처음부터 하는 행동이 범상치 않았지요.

한편 카이사르 암살자들은 로마에서 60km나 떨어진 안치오의 브루투스 별장에 모여서 대책을 협의했지만, 뾰족한 묘안이 떠오르지 않았습니다. 이곳에는 암살에는 가담하지 않았지만 이들의 정신적 지주였던 키케로도 참석하고 브루투스의 어머니 세르빌리아와 아내 포르키아, 그리고 카시우스의 아내가 된 여동생 테우툴리아도 참석했습니다. 사실 브루투스의 어머니 세르빌리아는 카이사르의 오랜 연인이었습니다. 세르빌리아는 로마의 귀족 가문 출신으로 로마 정치계에서 나름의 영향력을 끼쳤습니다. 카이사르는 세르빌리아의 아들 브루투스도 자기 아들처럼 총애하여 자신의 선봉대장으로 활약할 수 있게 기회를 주었고요. 그러나 카이사르가 로마 제국을 건립하고자 하는 의도를 보이자, 그가 권력의 노예가 되었다고 여긴 브루투스는 카이사르의 살해 계획에 관여하였습니다. 카이사르는 세르빌리아와의 관계를 유지하면서 그녀의 지혜와 조언을 소중히 여기며 그녀를 신뢰하였어요. 카이사르가 살해당한 후, 세르빌리아는 자기 아들 브루투스를 지지하며 아들과 같이 공화파로 활동하였습니다.

한편 키케로는 카이사르를 시해할 때 왜 안토니우스도 죽이지 않았는지 브루투스 일당을 심하게 질책했다고 합니다. 그리고 카이사르 시해 직후 왜 원로원 주도의 공화정으로 다시 끌고 가지 않았는

지도 질책했습니다. 세르빌리아는 카이사르 시해 이후 어떻게 정권을 잡을지 구체적인 계획을 세우지 않았다고 몰아붙이고요. 사실 그녀로서는 가장 사랑했던 남자였던 카이사르를 자기 아들이 죽여버렸으니 얄궂은 운명이 아닐 수 없었습니다. 그녀는 이 모임 이후 카이사르가 생전에 주었던 나폴리 근처의 별장으로 가서 조용히 칩거하며 여생을 보냅니다.

8월 말 이들의 망명지가 정해져 브루투스는 마케도니아로, 카시우스는 시리아로 떠나게 됩니다. 형식적으로 이들은 속주의 총독으로 가는 것이었는데 사실상 망명이었습니다. 한편 키케로는 9월에 '필리피카이(Philippicae)'라는 안토니우스 탄핵 연설을 하게 됩니다. '필리피카이'라는 제목은 마케도니아의 왕 필리포스를 규탄하고, 자유야말로 시민이 지켜야 할 최고의 가치라고 아테네 시민들에게 호소한 데모스테네스(Demosthenes, BC385?-BC322)의 연설 제목에서 따온 것이었습니다.

해가 바뀌어 기원전 43년, 이미 카이사르가 지명해 두었던 그해의 집정관 히르티우스와 판사가 북이탈리아 총독으로 있던 데키우스 브루투스의 군대를 물리치려 출전합니다. 그런데 이 전투에서 집정관 두 명 모두 전사하고 맙니다. 전투 자체는 승리하여, 이 전투에 참여했던 옥타비아누스는 군대를 이끌고 로마로 들어와 집정관 보궐선거에 출마합니다. 불과 19세밖에 되지 않은 청년이었지만 민회의 압도적인 지지로 옥타비아누스는 집정관에 당선됩니다. 로마 역사상 전무후무한 19세 집정관의 탄생인데, 이는 집정관의 자격 연령

40세에 무려 21세나 미달하는 나이였습니다.

집정관으로 취임한 옥타비아누스가 가장 처음 한 일은 바로 카이사르의 양자로 입적하는 것이었습니다. 이때부터 그의 이름은 가이우스 율리우스 카이사르 옥타비아누스가 되었습니다. 그리고 카이사르를 시해한 자들을 유죄로 선언하고, 그들의 추방을 결의합니다.

같은 해 11월, 북이탈리아 속주에 있는 볼로냐에서 안토니우스, 옥타비아누스, 그리고 히스파니아 속주의 총독인 레피두스는 회동을 합니다. 이들은 서로 공조하여 로마를 통치하기로 결의하고 '제2차 삼두정치'를 시작합니다. 카이사르가 맺었던 제1차 삼두정치는 비밀리에, 비공식적으로 이루어진 데 반하여 제2차 삼두정치는 공개적이고 공식적으로 결의한 것입니다. 이 소식을 듣고 옥타비아누스를 이용하여 안토니우스를 제거하려던 키케로는 절망에 빠집니다. 브루투스 일당이 카이사르를 시해까지 하며 지키려고 했던 원로원 주도 공화정의 희망이 완전히 사라지게 된 것입니다. 레피두스는 카이사르 밑에서 부독재관이었다는 이유만으로 3두의 하나가 되었지만, 사실 1차 때의 크라수스처럼 큰 역할은 없었습니다.

이 작품을 그린 앙투앙 카롱은 프랑스 출신 화가로 당시 예술적인 독창성이 확연하게 달랐던 몇 안 되는 화가 중 한 명이었습니다. 이 그림은 삼두정치에 의해 수많은 사람이 숙청당하는 장면을 담고 있습니다. 원래는 하나의 작품이었는데 언제인가 3등분으로 나뉘어 세폭화가 된 그림입니다. 삼두정치를 강조하기 위해 누군가 의도적으로 세폭화로 나눈 것이 아닌가 싶습니다. 제2차 삼두정치에 의해

앙투안 카롱(Antoine Caron, 1521–1599), 〈삼두정치의 대학살(The Massacre of the Triumvirate)〉, 1566년, 프랑스 루브르 박물관

권력을 잡게 된 안토니우스, 옥타비우스, 레피두스는 반대 세력을 제거하기 위해서 300명의 원로원 의원과 2,000명의 기사 계급을 살해 혹은 추방했다고 합니다. 앙투앙 카롱은 이 학살 사건을 그림으로 그렸습니다. 이 작품은 카롱이 서명하고 날짜를 적은 유일한 작품이기도 합니다.

　16세기는 이탈리아의 예술 스타일이 프랑스에 많은 영향을 끼치

기 시작한 시기였습니다. 이 영향으로 퐁텐블로파(School of Fontainebleau)라고도 알려진 프랑스의 르네상스가 시작되기도 합니다. 이 새로운 화풍의 화가들은 우아하면서도 아름다운 신화를 참고하여 그림을 그렸습니다. 그림의 배경은 고대 로마의 콜로세움(Coliseum)과 판테온 신전(Pantheon)입니다. 이 작품은 대칭으로 구성되어 있는데, 자세히 살펴보면 두 개의 원기둥과 두 개의 조각상, 그리고 죽은 사람의 머리만 놓인 것이 그것입니다. 그런데 뭔가 이상합니다. 카이사르가 암살되던 시기에는 콜로세움이나 판테온이 아직 건축되지 않았거든요. 앙투앙 카롱이 작품을 그린 시기 프랑스에서 가톨릭과 신교도 사이의 피비린내 나는 종교 전쟁이 격렬했습니다. 이 그림은 1561년 프랑스 종교 전쟁 시 벌어진 대학살을 그린 것이기도 합니다. 안 드 몽모랑시(Anne de Montmorency, 1493-1564), 자크 달봉 드 생 앙드레(Jacques d'Albon de Saint-André, 1505-1562)와 기즈 공작 프란시스(Francis, Duke of Guise, 1519-1563)가 함께 반개신교 삼두정치를 하며 신교도들을 학살한 사건을 과거 로마 시대 삼두정치의 학살에 비유한 것입니다. 이 작품은 종교 전쟁의 비극을 고대 로마의 비극적 사건과 연결시켜 그 참상이 극심했음을 간접적으로 시사하고 있습니다.

제2차 삼두정치의 세 사람은 우선 두 가지를 결의합니다. 첫째, 살생부를 작성하여 반대파를 숙청한다. 둘째, 안토니우스와 옥타비아누스는 공동으로 브루투스와 카시우스를 격파한다. 이 살생부에는 앞서 말한 대로 300명의 원로원 의원을 포함해 2,000명의 기사계급이 포함되어 있었습니다. 그리고 그 살생부에 맨 처음 적힌 이름은 바로 키케로였습니다. 키케로의 죄목은 카이사르 암살의 사상적 지도자였다는 것이었습니다. 그리고 기원전 42년 1월 1일에 열린 원로원 회의에서 죽은 카이사르를 신격화하는 결의를 합니다. 당시 로마는 다신교 사회였지만, 신으로 격상된 실존 인물은 건국의 아버지인 로물루스(Romulus, BC772?-BC716?) 이후 카이사르가 처음이었습니다. 그리고 로마의 수호신이 된 카이사르를 죽인 브루투스와 카시우스를 정벌하기 위해 19개 군단 12만 명의 병력이 아드리아해를 건넙니다. 물론 그리스에 있던 브루투스와 시리아에 있던 카시우스도 이런 결전의 날이 오리라 예상하였기에 군대를 증강하고 있었습니다. 이들의 군대 증강으로 인해 그리스와 그 동쪽에 있는 속주들은 브루투스와 카시우스가 부과하는 엄청난 세금에 허덕이고 있었습니다. 그 결과 2만기의 기병을 포함하여 10만 대군을 거느리게 되었어요.

이들이 맞서는 전쟁터는 그리스 북부의 필리피였습니다. 전투 초기 안토니우스의 군대는 카시우스의 군대와 맞붙고, 옥타비아누스의 군대는 브루투스의 군대와 맞섭니다. 브루투스는 몸져누운 옥타비아누스군을 밀어붙였습니다. 옥타비아누스는 선천적으로 소화기

윌리엄 레이니(William Rainey, 1852~1936), 〈필리피 전투 이후 브루투스와 그의
부하들(Brutus and his Companions After The Battle of Philippi)〉, 1900년, 『어린
이를 위한 플루타르크 영웅전』 삽화

관이 약해서 걸핏하면 복통에 시달렸거든요. 게다가 그는 전투 경험도 적고 그다지 전투에 재능이 있는 사람도 아니었습니다. 카이사르가 옥타비아누스에게 붙여줬던 동갑내기 아그리파가 있었지만, 그역시도 아직은 군사적 경험이 부족하여 실력을 제대로 발휘할 수 없었습니다.

반면에 카시우스와 맞붙은 안토니우스는 카시우스군을 대파해 버립니다. 카시우스는 패배하자 절망한 나머지 자결해 버리고 맙니다. 이 소식을 들은 브루투스는 카시우스의 장례를 치르고도 한 달 가까이 허송세월하고 맙니다. 그 사이 옥타비아누스군은 전열을 정비하고, 안토니우스군은 더욱 기세를 올릴 수 있었습니다. 자신들이 수세에 몰렸다는 걸 알게 된 브루투스의 아내 포르티아는 시뻘건 숯불을 삼키는 끔찍한 방법으로 자살해 버립니다. 결국 브루투스는 의욕을 잃고 옥타비아누스와 안토니우스 연합군에 패배합니다.

앞의 윌리엄 레이니 그림은 필리피 전투에서 패배하고 망연자실하여 앉아 있는 브루투스와 그의 부하들을 그린 것입니다. 전형적인 패잔병의 모습이지요. 가운데 붉은 망토를 걸치고 허망하게 하늘을 바라보던 브루투스는 더 이상 희망이 없다고 생각하고 이후 자살을 택합니다. 그렇게 로마의 내전은 막을 내립니다. 시대의 흐름을 읽지 못하고 끝까지 낡은 가치 체계인 공화제를 고집하다 비참한 최후를 맞이하게 된 브루투스는 이렇게 역사에서 퇴장합니다. 이로써 공화제 수호를 위하여 카이사르를 시해한 공화파가 실질적으로 모두 제거되었습니다. 그리고 이제 로마는 제국을 향해 나아갑니다.

19

풀비아는 키케로의 죽음에 왜 기뻐했을까?
〈키케로의 머리로 장난치는 안토니우스의 아내 풀비아〉 파벨 스베돔스키

로마는 귀족과 평민의 신분 구분이 확실한 나라였습니다. 출신 지역도 중요했는데, 수도인 로마 출신이냐 지방 출신이냐도 또 다른 차별 포인트였습니다. 지방 출신으로 출세하기는 무척 어려웠고, 특히 집정관까지 오른 사람은 거의 없었습니다. 이렇게 로마 공화정 후기에 원로원 의원의 자손도 아니고 수도 로마에서 태어나지도 않은 지방 출신으로 집정관까지 오른 사람을 '호모 노부스(Homo Novus)'라고 불렀습니다. 호모 노부스는 라틴어로 '새로운 사람'이라는 의미이며, '신인', '신참', '새내기' 등으로 번역할 수 있습니다. 바로 이 호모 노부스의 대표적인 인물이 마르쿠스 툴리우스 키케로(Marcus Tullius Cicero, BC106-BC43)입니다. 그는 지방 기사 계급 출신으

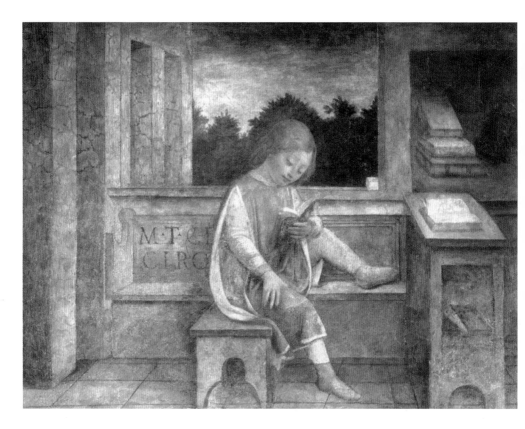

빈센조 포파(Vincenzo Foppa, 1427 또는 1430-1515?), 〈독서하는 어린 키케로(The Young Cicero Reading)〉, 1464년경, 영국 월레스 컬렉션

로 원로원 의원을 거쳐 집정관까지 오른 입지전적 인물인데 로마 제일의 변호사이자 뛰어난 저술가로도 유명했습니다. 라틴어에서 '키케르(cicer)'는 '병아리콩(이집트콩)'을 뜻하는 말이며, '키케로(Cicero)'라는 성(姓)은 코에 콩알 크기의 뾰루지가 달린 그의 가문 시조에서 비롯되었다고 전해집니다.

키케로는 기원전 106년 이탈리아 아르피눔에서 태어나 기원전 43년 포르미아에서 사망했습니다. 로마 기사 계급 출신의 키케로는

귀족 계층에 속하지는 않았습니다. 그러나 부유한 집안의 장남으로 태어나서 남부러울 것 없이 유복하게 자랐습니다. 그래서 그는 어린 시절부터 로마 귀족들이 받을 수 있는 가장 훌륭한 가정교육을 받았습니다. 학생이었을 때는 매우 총명한 학생이었고, 대개의 최상류층 자제들처럼 일찍부터 로마 사회에서 필요한 학문인 수사학, 그리스어, 라틴어, 철학 등을 두루 배웠습니다. 그는 르네상스 시대 이탈리아 화가였던 빈센조 포파가 그린 〈독서하는 어린 키케로〉에서 볼 수 있듯이 어렸을 때부터 틈만 나면 독서를 즐기는 영민한 학생이었습니다.

그리고 폼페이우스나 카이사르와 달리 키케로는 문관 출신이었습니다. 수사학과 법학에 능통해서 변호사로서의 소질을 충실히 발휘하였고, 이를 바탕으로 기원전 63년에는 최고 행정직인 집정관에 선출되어 출세합니다. 루키우스 세르기우스 카틸리나(Lucius Sergius Catilina, BC108-BC62)라는 사람이 원로원에 대항하여 반란을 도모했던 일이 있었는데, 키케로는 능란한 화술로 카틸리나의 유죄를 끌어냅니다. 그의 화려한 언변은 이 연설로 더욱 인정받습니다. 카틸리나는 부채 탕감을 공약으로 내세워 평민들의 지지를 받으며 집정관 선거에 출마했던 사람입니다. 그러나 주로 채권자였던 원로원 의원들의 반감을 받으면서 3년 연속으로 집정관 선거에서 낙마합니다. 결국 주변 세력을 모아 모반을 준비하는데, 이 역모 사건이 사전에 누설되어 미수에 그치게 됩니다. 이 역모 사건을 계기로 열린 원로원 회의에서 키케로가 한 연설 중에 "카틸리나, 언제까지 우리의 참을

성을 혹사할 것인가?"라는 말은 아직도 손꼽히는 그의 어록이기도 합니다. 이때 카이사르는 오히려 카틸리나를 두둔하다가 그마저 반란 세력으로 몰릴 뻔하기도 했었습니다. 키케로 본인도 자랑스럽게 여긴 이 성공은 기원전 58년 음모자들을 재판 없이 처형했다는 이유로 부메랑이 되어 키케로를 망명길로 몰아넣었습니다. 기원전 57년 로마로 돌아온 키케로는 폼페이우스와 카이사르가 주도하는 정계에서 더 이상 주요 역할을 수행하지 못합니다.

〈카틸리나를 탄핵하는 키케로〉라는 작품은 이탈리아 화가 체사레 마카리의 프레스코 벽화입니다. 왼쪽 가운데 연단에 서서 연설을 하는 사람이 키케로이고, 오른쪽 하단 구석에 혼자 우울하게 앉아 있는 사람이 카틸리나입니다. 이 그림은 로마 원로원이 토론하는 그림으로 유명하지만, 실은 키케로와 카틸리나를 그린 그림입니다. 이처럼 키케로는 집정관 시절에 카틸리나의 음모를 분쇄하여 '국부(國父, Pater Patriae)'라는 영예로운 호칭을 얻습니다. 하지만 이때의 일은 훗날 그의 경력에서 가장 큰 시련의 원인이 되었습니다.

기원전 63년 로마의 철학자, 정치가이자 연설가인 키케로는 카틸리나가 로마 공화국을 전복하기 위한 음모를 준비하고 있다는 증거를 로마 원로원 의원들에게 제시했습니다. 카틸리나 역모 사건은 고대 로마 역사에서 가장 흥미로운 에피소드 중 하나입니다. 당시 집정관이었던 키케로는 음모를 사전에 탐지하고 진압할 수 있었지만, 주모자를 적법한 절차 없이 처형했기 때문에 격렬한 논쟁을 불러일으켰습니다. 그리고 키케로는 당시 또 다른 송사에도 연루되었는데요.

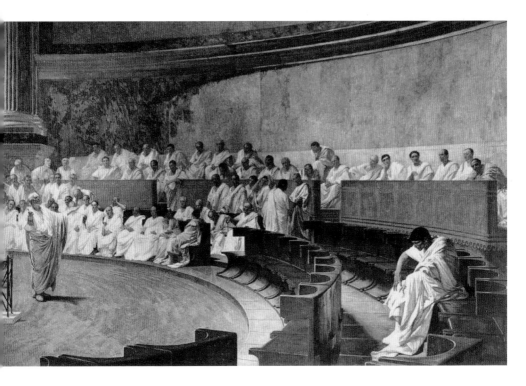

체사리 마카리(Cesare Maccari,1840-1919), 〈카틸리나를 탄핵하는 키케로(Cicero Denounces Catiline)〉, 1882-1888년, 이탈리아 마다마 궁전

자유분방한 귀족 청년 클로디우스가 남성의 출입이 금지된 카이사르의 집에서 열린 여신 제의에 몰래 여장을 하고 숨어 들어갔다가 발각된 사건이 발생했습니다. 청년은 카이사르의 아내 폼페이아와 밀회를 즐기기 위해 가택 침입을 한 것이었는데요. 결과적으로는 종교 범죄였기 때문에 고발을 당했고, 그의 상대로 지목된 여성 폼페이아도 결국 이혼을 당했습니다. 당시 카이사르가 남긴 말도 화제가 되었는데 "카이사르의 아내는 의혹조차 있어서는 안 된다"라는 것이었습니다. 재판에서 키케로가 불리한 증언을 했지만 클로디우스는 결국 무죄 방면되었고, 이때부터 둘 사이에 원한 관계가 시작되었습니다.

그 당시 로마에서 가장 영향력 있는 인물은 로마에서 제일 갑부인 부동산 재벌 크라수스와 어린 나이 때부터 전쟁터에서의 무공이 많아 대중의 인기가 높던 폼페이우스였습니다. 그리고 그들만큼 화려한 경력은 못 갖추었지만 또 한 명의 떠오르는 스타가 바로 율리우스 카이사르였습니다. 키케로는 폼페이우스에게 호감을 품고 그를 '공화정의 수호자'로 이용하고자 했습니다. 반대로 키케로의 진가를 일찌감치 알아보고 그를 자기편으로 만들고자 한 사람은 폼페이우스가 아니라 카이사르였습니다. 카이사르가 여러 차례에 걸쳐 키케로를 설득하여 자기편으로 만들고자 했음에도 불구하고 키케로는 끝까지 협조를 거부하고 폼페이우스 편에 섰습니다. 이것은 그가 사람을 볼 줄 몰라서일 수도 있지만, 그보다는 그 자신이 왕정과 같은 독재정이 아니라 원로원 중심의 공화정을 지지한 사람이었기 때문일 것입니다.

　　풀비아(Fulvia, BC83-BC40)는 안토니우스의 부인으로 귀족 로마 여성이었습니다. 안토니우스는 그녀의 3번째 남편이었는데, 그녀의 첫 번째 남편은 평민파로서 기원전 52년 집정관 후보로 출마했다가 경쟁자인 티투수 안티우스 밀로의 갱단에 의해 피살된 평민파 귀족 클로디우스(Publius Clodius Pulcher, BC93-BC52)였습니다. 바로 카이사르의 아내 폼페이아와 바람이 났던 그 사람입니다. 이때 풀비아는 남편의 추종자들을 선동하여, 귀족파의 비호를 받던 밀로를 재판정에 세워 결국 그가 유죄를 받고 재산이 몰수된 채 로마에서 추방되도록 만들었습니다. 이때 키케로는 밀로를 변호했어요. 이 둘은 이후로도 계속

지독한 악연으로 엮이게 됩니다. 풀비아의 두 번째 남편은 카이사르의 부관으로 아프리카 전선에서 폼페이우스군과 싸우다 참패하고 전사한 가이우스 스크리보니우스 쿠리오(Gaius Scribonius Curio, BC84-BC49)였습니다. 쿠리오 역시 평민파 출신으로 호민관을 역임했고 클로디우스와도 친구였습니다. 그리고 쿠리오가 죽고 맞이한 세 번째 남편이 카이사르 휘하에서 이인자였던 안토니우스였습니다.

사실 안토니우스와 풀비아의 결혼은 정략적이었다고 보입니다. 원래 안토니우스는 카이사르의 갈리아 원정 시 군단장이기는 했지만 막내급에 속해 있었습니다. 그러다 내전 당시 이인자였던 쿠리오가 전사하면서 카이사르는 그를 이인자로 삼았는데, 여기에는 쿠리오의 미망인이었던 풀비아와 결혼함으로써 쿠리오의 명성을 이어가고, 평민파 지도자였던 클로디우스 지지 세력의 지원도 기대했을 것으로 보입니다. 어찌 되었든 그녀 남편들의 공통점은 카이사르의 부하이거나 평민파였다는 점입니다. 정치적 성향이 강했던 풀비아는 단순히 안토니우스의 부인에 머문 정도가 아니라 정치적 파트너로서 상당한 영향력을 끼쳤습니다. 그래서 나중에 키케로가 연설을 통해 안토니우스를 비판할 때 그녀를 함께 묶어서 비판할 정도였습니다. 키케로의 비난한 내용은 풀비아가 과부 살이 있어서 그녀와 결혼하는 남자는 모두 죽는다는 내용이었습니다. 그런데 풀비아 입장에서 보면 사실 죽은 두 남편은 키케로가 속해 있는 원로원파와 폼페이우스파에 의해 죽임을 당한 것이기 때문에 원인 제공자가 자신을 조롱하는 것에 분노할 수밖에 없었습니다. 이로 인해 풀비아는

키케로를 철천지원수로 여기게 되었고, 후에 키케로가 죽자 크게 기뻐했다고 합니다.

평민 귀족 가문 출신인 풀비아는 그녀 집안도 평민파였지만, 그녀의 어머니는 로마 개혁의 선봉장이었던 그라쿠스 형제 중의 형, 가이우스 그라쿠스의 딸 셈프로니아였습니다. 풀비아는 뼛속 깊이 평민파의 피를 갖고 태어난 사람이었고 그 남편들도 다 평민파의 주요 인물들이었습니다. 카이사르가 브루투스를 비롯한 공화파들에 의해 암살당한 후, 안토니우스가 카이사르 시해의 주역 카시우스와 브루투스 군대를 격파하고 2차 삼두정치의 핵심 인물로 떠올라 동방의 권력자가 되었을 때, 풀비아는 로마에 남아 남편 안토니우스를 대신하여 지지자들을 이끌었습니다. 당시 집정관은 시동생 루키우스 안토니우스였지만 실제로는 그녀가 비선 실세였다는 말이 나올 정도로 영향력을 행사했다고 합니다. 그녀의 야욕은 거기서 멈추지 않았고 새로운 실력자로 등장한 카이사르의 양자 옥타비아누스와 자신의 딸 클로디아를 정략결혼 시키기까지 합니다. 하지만 풀비아는 지속해서 옥타비아누스를 견제하고, 이에 참다못한 옥타비아누스는 정략혼을 파기하고 장모 풀비아를 대놓고 비난합니다. 이에 풀비아는 페루지아 내전으로 응수해요. 페루지아 내전은 풀비아가 시동생 루키우스 안토니우스와 연합하여 6개의 군단을 동원해 옥타비아누스를 몰아내려고 벌인 전쟁입니다. 이들은 처음에 로마를 점거하는 쾌거를 이뤄내지만, 이후 옥타비아누스의 맹렬한 반격에 패퇴하여 로마에서 물러나 페루지아로 도주합니다. 풀비아는 남편의 지

원을 기다리며 저항했으나 그의 지원은 이뤄지지 않았고, 결국 루키우스 안토니우스가 폼페이우스에게 항복하면서 풀비아는 남편이 있는 동방으로 도주합니다. 하지만 그곳에서 풀비아는 원인 모를 병에 걸려 사망합니다. 안토니우스는 옥타비아누스의 누이 옥타비아와 재혼하면서 화해하지만, 결국 그 유명한 클레오파트라와 엮이면서 재차 옥타비아누스와 전면 대결하게 되지요.

다시 키케로와 풀비아의 이야기로 돌아가 보겠습니다. 키케로는 고대 그리스 스토아 철학의 권위자였으며, 그의 학문을 계승한 로마 제정 시대의 황제 마르쿠스 아우렐리우스는 키케로의 사상에 많은 영향을 받습니다. 그러나 학문 영역에서의 높은 평가와는 달리 정치에서 그에 대한 평가는 후하지 않습니다. 내전 중에 양쪽의 눈치를 살피며 방황하는 기회주의자로 평가받지요. 기원전 49년 카이사르가 루비콘강을 건너며 카이사르와 폼페이우스의 내전이 벌어지자 키케로는 처음에는 망설이다가 폼페이우스 진영에 합류합니다. 그리고 기원전 48년 파르살루스 전투에서 폼페이우스가 카이사르에게 패배하자 키케로의 운명은 카이사르의 말 한마디에 달리게 되었지요. 하지만 카이사르와 친구 사이기도 했던 키케로는 겁 없이 브린디시 항구로 귀국합니다. 하지만 로마의 치안을 담당하고 있던 안토니우스는 카이사르의 허가 없이는 그의 귀국을 허락할 수 없다 하고 그를 몇 달 동안 브린디시에 머물게 하며 오도 가도 못하는 신세로 만듭니다. 나중에 카이사르는 로마로 입성한 후 키케로를 사면해주었고 심지어 로마를 위해 계속 정치 활동을 해줄 것을 권고하기까지

합니다. 그러나 키케로는 점점 눈에 보이는 카이사르의 독재 정치에 무력감과 회의를 느끼면서 주로 철학을 주제로 한 책을 쓰는 데 시간을 보냅니다.

정치적 은둔 생활을 하던 기원전 45년에는 사랑하던 딸 툴리아가 사망하여 키케로는 삶의 의미를 거의 상실합니다. 기원전 44년 카이사르가 암살된 후, 키케로는 공화정을 되살리고자 하는 작은 희망으로 특히 마르쿠스 안토니우스를 탄핵하는 '필리피카이'라는 연설문을 발표하여 일인 독재와 폭력 정치를 규탄합니다. 그리고 기원전 43년, 안토니우스를 배척하기 위한 수단으로 키케로는 카이사르의 양자이자 법적 상속자인 젊은 옥타비아누스를 과소평가하고 정치적으로 기만하지만, 곧 제2차 삼두정치의 등장을 보며 자신의 노력이 헛되었음을 실감합니다. 기원전 43년 의탁할 곳을 찾아 여기저기 떠돌던 키케로는 제2차 삼두정치에 의해 살생부 명단에 이름이 올라가고, 그 뒤 안토니우스의 사주를 받은 부하에 의해 카이에타에서 암살당합니다.

안토니우스는 키케로의 머리와 두 손을 로마 광장에 내다 걸었습니다. 안토니우스는 끝까지 공화주의 신념을 잃지 않고, 글을 써서 그를 공격한 키케로를 두려워했던 것이지요. 키케로의 잘린 머리는 키케로에 대한 원한이 안토니우스보다 더 컸던 그의 아내 풀비아에 먼저 건네졌고, 풀비아는 키케로의 머리를 굴리면서 조롱하였다고 합니다.

19세기 스페인 화가 프란시스코 마우라는 〈풀비아의 복수〉라는

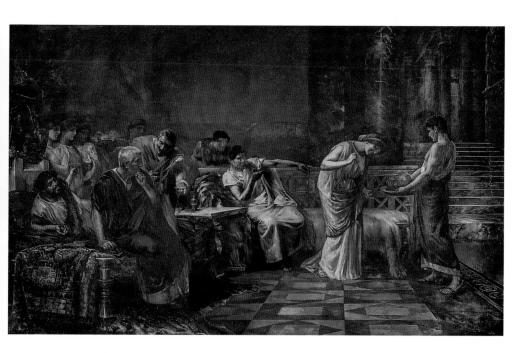

프란시스코 마우라(Francisco Maura Y Montaner, 1857-1931) 〈풀비아의 복수(The vengeance of Fulvia)〉, 1888년, 스페인 프라도 미술관

작품에 키케로의 잘린 머리를 확인하는 풀비아를 그렸습니다. 자신의 세 남편 모두의 원수였던 키케로는 그녀 자신에게도 철천지원수였기에 징그러운 잘린 머리를 직접 확인하고 복수의 희열을 느끼고 있습니다.

파벨 스베돔스키의 작품 〈키케로의 머리로 장난치는 안토니우스의 아내 풀비아〉를 보면 풀비아는 키케로의 머리를 확인하는 수준이 아니라 데굴데굴 굴리면서 고인을 조롱하고 욕되게 하고 있습니다. 그녀의 원한이 얼마나 컸는지를 보여주는 장면입니다.

정치가보다는 훌륭한 연설가로 유명한 키케로는 고전 라틴어 표현의 전형으로 평가받은 풍부한 작품들을 집필하였으며, 이 중 대부

파벨 스베돔스키(Pavel Aleksandrovich Svedomsky, 1849–1904), 〈키케로의 머리로 장난치는 안토니우스의 아내 풀비아(Fulvia With the Head of Cicero)〉, 1898년, 소장처 불명

분은 현재까지도 명문장으로 손꼽히고 있습니다. 키케로는 정계에서 물러난 시기 동안 수사학 저서 집필과 그리스 철학 이론의 라틴어 번역에 많은 시간을 보냈습니다. 그렇게 로마 시대 최고의 학자로 인정받던 그는 로마 멸망 이후 중세 암흑기 동안 사람들의 기억 속에서 잊힙니다. 그러다 르네상스 시대 이후 그의 저서들이 다시 조명받게 되면서 지금도 회자되는 대표적인 로마의 철학자가 되었습니다. 물론 정치가로서의 키케로는 역사의 거센 흐름을 읽지 못하고 거꾸로 흐르다 좌절하였으나 문학자로서 그의 이름은 라틴어 문학사에 길이 남아 있습니다. 로마 시대에 사용한 고전 라틴어는 키

케로에 의해서 비로소 그 틀이 잡혔으며, 그의 라틴어 문체가 곧 고전 라틴어의 표본이 될 정도로 라틴어 형성 과정에서 그의 역할은 지대했습니다.

잠시 쉬어가기: 고대 로마의 결혼

로마는 고대 그리스의 영향을 받아 가부장제를 유지했습니다. 당시에도 사랑으로 이루어진 결혼이 없었던 것은 아니지만, 대부분 결혼은 집안 간의 정략결혼이었어요.

당시 남자의 결혼적령기는 30~35세였던 반면 여자는 15~18세로 나이 차이가 크게 났습니다. 여자는 남자에게 종속하여 그 틀에서 평생 벗어나지 못한 채 살아가는 등 성별에 따른 권리가 불평등했어요. 결혼식에서는 신랑과 신부가 아버지 앞에서 그들의 결혼 계약서에 서명합니다. 이 결혼 계약서에는 결혼에 관련된 모든 것이 명시됩니다. 심지어 신부의 지참금 내역도 명시하며 이혼을 하면 신부 측은 이를 돌려받았다고 합니다.

결혼식 당일 신부의 집에서 아침부터 벌어지는 잔치는 떠들썩하게 진행됩니다. 신랑은 가족들과 함께 신부의 집으로 가고, 모든 의식은 신붓집에서 이루어집니다. 공식적인 의식이 끝나면 풍악을 울리고 피로연이 벌어졌어요. 피로연

이 무르익어 가는 저녁이 되면 신랑은 자기 집으로 돌아가 신부를 기다리고, 이때 신부는 정해진 각본대로 이웃 사람들에게 납치되는 쇼를 벌였습니다. 이는 로마 건국 시기에 있었던 사비니 여인들의 납치 사건 전통이 남아 그때를 재현하는 것입니다. 신부 측 친지들에 의해 납치된 신부는 행인들의 축하를 받으며 로마 거리를 지나 신랑 집에 당도해요. 신부는 그들의 신혼집에 들어가기 전에 부정 타는 것을 방지하기 위해 문틀에 기름을 바릅니다. 기다리고 있던 신랑은 신부를 번쩍 들어서 문지방을 넘어 집안으로 데려갑니다. 그리고 초야를 치르기 전 신부의 무기가 될 수 있는 모든 장신구를 신랑이 벗기는 것 또한 사비니 여인들의 납치 이후 행해지는 전통입니다.

로마 귀족 사회에서 재혼은 흔한 일이었고 사회적으로 손가락질 받지도 않았습니다. 부인과 사별한 경우에는 애도 기간 없이 바로 재혼이 가능했는데, 남편을 잃은 과부는 최소 10개월 이후에 재혼할 수 있었습니다. 이는 임신과 상속 문제 때문이었습니다. 당시에는 사망률이 높고 평균 수명이 짧았기에 재혼은 오히려 장려되는 일이기도 했어요.

20

안토니우스는 악티움 해전에서 왜 배를 돌렸을까?

〈클레오파트라의 연회〉 조반니 바티스타 티에폴로

〈클레오파트라의 연회〉는 조반니 티에폴로가 1744년에 완성한 그림입니다. 현재 호주 멜버른의 빅토리아 국립미술관에 소장되어 있는 작품인데, 이것은 티에폴로가 안토니우스와 클레오파트라를 주제로 그린 대형 그림 세 점 중의 하나입니다. 클레오파트라는 안토니우스를 위해 성대한 연회를 열었는데, 두 사람의 만남을 가운데에 위치하게 하고 그들의 수행자들을 뒷배경으로 하고 있습니다.

이 작품은 하늘이 보이는 웅장한 건축물을 배경으로 하는 야외 연회를 보여주고 있으며, 그림 뒤쪽 공간에는 높은 테라스가 있습니다. 이 그림의 구도는 파올로 베로네세의 〈가나의 혼인 잔치〉에서 구도를 차용한 것으로 보입니다. 여기에서 클레오파트라는 값비싼 진주를 가져다가 술잔에 넣고 그 녹은 술을 단숨에 마셔 버립니다.

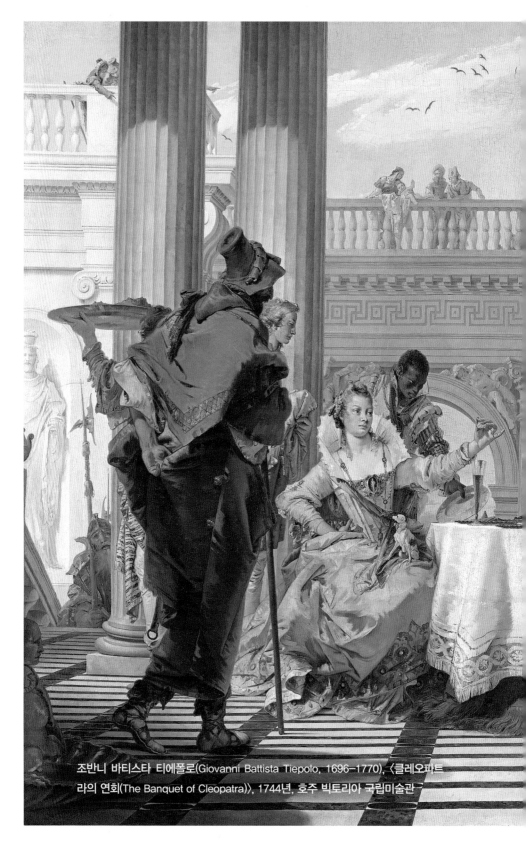

조반니 바티스타 티에폴로(Giovanni Battista Tiepolo, 1696–1770), 〈클레오파트라의 연회(The Banquet of Cleopatra)〉, 1744년, 호주 빅토리아 국립미술관

파올로 베로네세(Paolo Veronese, 1528–1588), 〈가나의 혼인 잔치(The Wedding at Cana)〉, 1563년, 프랑스 루브르 박물관

티에폴로가 구도를 차용한 파올로 베로네세의 〈가나의 혼인 잔치〉는 가나의 혼인 잔치에서 예수님이 물을 적포도주로 바꾸는 기적을 행한 요한복음 2장의 이야기를 묘사한, 길이 10m에 이르는 대작

입니다. 후기 르네상스의 매너리즘 양식으로 제작된 대형 유화는 예술가 레오나르도 다빈치, 라파엘로, 미켈란젤로가 실천한 르네상스 시대의 구성적 조화와 양식적 이상을 표현하고 있어요. 16세기 초까지의 전성기 르네상스 예술은 이상적인 비율, 균형 잡힌 구성 및 아름다움의 인물상을 강조했어요. 매너리즘은 그림을 평평하게 하여 비대칭적이고 부자연스럽게 우아한 배치를 통해 르네상스 시대의 이상을 과장하여 표현했는데요. 사실적인 재현이 아닌 대상에 대한 이상적인 선입견으로 인간의 모습을 왜곡하면서 웅장한 묘사를 하고 있습니다. 원래 이 그림은 이탈리아의 산 조르지오 수도원 식당에 걸려 있었습니다. 그러나 1797년 나폴레옹의 프랑스군이 이탈리아를 침략하며 전리품으로 약탈해서 지금은 파리의 루브르 박물관에서 소장하고 있어요.

필리피 전투에서 브루투스와 카시우스를 물리치고 이들을 자결케 한 안토니우스와 옥타비아누스는 이제 강력한 라이벌이 되었습니다. 그들은 로마 동부는 안토니우스가, 서부는 옥타비아누스가 맡기로 합의합니다. 동쪽으로 가는 안토니우스의 앞길을 막을 자는 아무도 없었습니다. 소아시아의 속주들은 필리피 전투를 승리로 이끈 안토니우스의 행군에 자발적으로 무릎을 꿇습니다. 안토니우스는 소아시아 남동부에 있는 속주 킬리키아의 수도 타르수스에 머물면서 이집트 여왕 클레오파트라를 소환합니다. 그러자 클레오파트라는 또다시 자신의 매력을 뽐내며 안토니우스 앞에 화려하게 등장해요. 이집트 여왕이 탄 배는 황금색으로 칠해져 있었고, 돛은 당시 가장 비싼 색깔인 자주색이었습니다. 갑판 중앙에는 금실로 수놓은 장막이 좌우로 열려 있고, 그 안의 옥좌에는 사랑의 여신 비너스로 분장한 요염한 클레오파트라가 앉아 있었습니다.

19세기 네덜란드 출신 영국 화가 알마타데마가 그린 〈안토니우스와 클레오파트라의 만남〉은 클레오파트라의 화려한 등장을 잘 표현한 그림입니다. 알마타데마는 영국 빅토리아 여왕이 직접 작품을

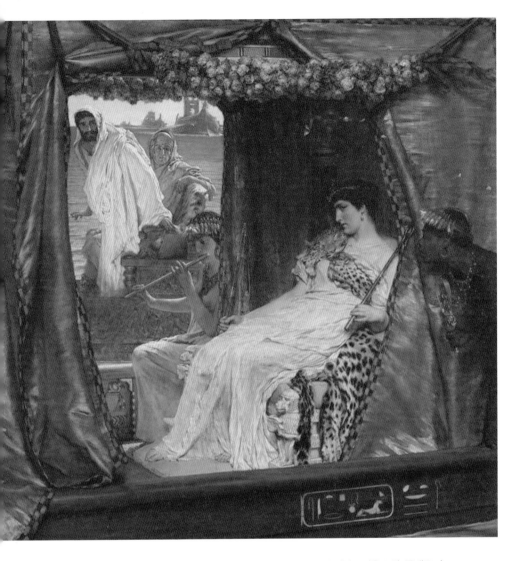

로렌스 알마타데마(Lawrence Alma-Tadema, 1836-1912), 〈안토니우스와 클레오파
트라의 만남(The Meeting of Antony and Cleopatra)〉, 1885년, 개인 소장

의뢰할 정도로 유명한 작가였습니다. 그의 스타일은 영국 왕립 예술
아카데미와 완벽하게 일치했기 때문에 영국에서 큰 명성을 누렸어
요. 클레오파트라는 자신이 단지 속국의 여왕으로서 온 것이 아님을

분명히 하고 있습니다. 그녀는 안토니우스와 동맹을 맺기 위해 온 동맹국 수장의 입장에서 그를 대합니다. 그래서 첫 등장부터 안토니우스를 노골적으로 유혹하는 장면을 실감 나게 그렸어요. 알마타데마의 이 그림은 셰익스피어의 비극에 기반을 두고 있기는 하지만, 많은 부분 역사적 사실에 근거하여 그렸습니다.

그림은 두 개의 독립적인 구성으로 나누어 볼 수 있습니다. 하나는 클레오파트라의 배에 의한 구도입니다. 배 위의 커튼은 클레오파트라와 안토니우스가 함께 들어가 있는 프레임을 만듭니다. 구도의 바깥 부분인 왼쪽에는 엑스트라가 그려져 있는데, 이들은 그림 안에 있으면서도 그림 밖에 있는 듯한 효과로 주인공들에게 시선이 집중되도록 해줍니다. 안토니우스는 조심스럽게 고개를 내밀어 장막 안의 여왕을 바라봅니다. 그는 이런 상황이 조금 당황스럽기는 하지만 자신이 어디에 있고 누구를 만나야 하는지 알고 있습니다. 클레오파트라는 로마의 장군 앞에서 자신의 프톨레마이우스 왕조의 고귀함을 자랑스러워하며 로마 공화국의 힘을 이용하여 왕국에서 계속 힘을 키우려는 열의를 숨기지 않는 오만한 태도를 보입니다. 화가의 솜씨 덕분일까요? 이 그림은 어쩐지 이 이상한 커플의 이야기가 해피엔딩으로 끝날 수 없다고 말해주고 있습니다. 안토니우스와 클레오파트라의 얼굴에는 그늘이 있어요. 그들의 표정에는 슬픔이 있고, 폭풍우 속에서도 묘한 고요함이 있습니다. 마치 다가올 비극을 미리 예견하는 것 같습니다.

19세기 벨기에의 화가였던 알렉시스 반 함메는 클레오파트라와

알렉시스 반 함메(Alexis van Hamme 1818–1875), 〈안토니우스와 클레오파트라
(Antony & Cleopatra)〉, 1900년, 이집트 국립극장

안토니우스가 이집트에서 행복하게 지내던 시절을 묘사하고 있습니다. 『안토니우스와 클레오파트라』는 5막으로 이루어진 윌리엄 셰익스피어의 비극 작품입니다. 1607년경에 처음 연극 무대에 올려졌어요. 이 비극은 파르티아 전쟁부터 클레오파트라의 죽음까지, 클레오파트라와 안토니우스의 관계를 따라갑니다. 이집트풍의 궁전에서 하인과 신하들에게 둘러싸여 있는 두 사람의 모습은 행복해 보이지만 어딘가 경직되어 보입니다. 아마도 그들의 공동의 적에 대한 두려움 때문이지 않을까 싶습니다. 물론 이들이 상대하는 공동의 적은 옥타비아누스입니다.

이렇게 신비스럽고 화려한 등장으로 첫눈에 41세의 안토니우스를 사로잡은 28세의 농익은 클레오파트라는 그를 자신의 왕국의 수

도인 알렉산드리아로 초대합니다. 그리고 안토니우스는 결국 사랑의 포로가 되어 여인의 치마폭에서 헤어나오지 못합니다. 안토니우스가 이집트 궁정의 호화로움과 여왕의 아름다움에 취해있던 시기는 기원전 41년 가을부터 기원전 40년 봄까지였습니다.

한편 그 당시 로마의 서방을 책임지고 있던 옥타비아누스는 본국에서 악전고투의 날을 보내고 있었습니다. 안토니우스의 아내 풀비아와 동생 루키우스가 페루자에서 반란을 일으켜 이를 진압해야 했기 때문입니다. 사실 옥타비아누스는 이러한 전쟁을 수행하는 데 재능이 없었지만, 그것을 미리 알아본 카이사르가 군사적 재능이 뛰어나고 믿음직한 아그리파(Marcus Vipsanius Agrippa, BC63-BC12)를 붙여주었기에 가능한 일이었습니다. 기원전 40년 2월 말, 22세의 동갑내기 두 사람은 풀비아와 루키우스를 그리스로 추방하면서 반란을 종결짓습니다.

원래 안토니우스는 아내와 동생을 시켜 옥타비아누스를 흔들어 놓은 다음, 자신이 본국으로 건너가 옥타비아누스를 쫓아낼 계획이었습니다. 그래서 이 계획에 따라 이탈리아 브린디시 항에 도착하지만, 이미 그의 아내와 동생이 쫓겨난 다음이었습니다. 그리고 브린디시 항에는 그의 기대와는 달리 반란을 진압한 22세의 당당한 청년 옥타비아누스가 기다리고 있었습니다. 이에 안토니우스는 태도를 바꾸어 자신은 전혀 모르는 사실이었고, 자신의 아내 풀비아가 동생 루키우스를 부추겨 군대를 일으킨 것이라고 발뺌을 합니다. 그리스 땅에서 이 말을 전해 들은 풀비아는 원통함을 참지 못하고 화병으로

죽었다고 합니다. 옥타비아누스는 안토니우스의 말을 믿는 척할 수밖에 없었습니다. 아직 안토니우스와 정면으로 맞붙기가 부담스러운 것도 하나의 이유였지만, 시칠리아를 점령하고 이탈리아 본국까지 넘겨보고 있던 폼페이우스의 아들 섹스투스 때문이었습니다.

이렇게 서로 어쩌지 못하고 브린디시에서 대치 중이던 옥타비아누스와 안토니우스 사이를 오가며 사태를 원만히 해결하려고 노력한 사람은 가이우스 마이케나스(Gaius Maecenas, BC68-BC8)였습니다. 옥타비아누스의 오른팔로 국방부 장관 격의 아그리파가 있다면, 왼팔로는 외무부 장관 겸 문화부 장관 격인 마이케나스가 있었습니다. 오늘날 문예의 후원자를 뜻하는 '메세나'는 마이케나스를 프랑스식으로 발음한 것입니다. 브린디시에서는 다시 협정이 이루어집니다. 이 브린디시 협정에 따라 안토니우스는 동부, 옥타비아누스는 서부, 그리고 남부에 해당하는 아프리카는 레피두스가 맡기로 삼두가 다시 합의합니다. 그리고 상대방의 세력권에는 침범하지 않겠다는 상호불가침을 약속합니다.

브린디시 협정을 더욱 확실히 하기 위하여 안토니우스와 옥타비아누스는 서로 인척 관계를 맺기도 하는데요. 안토니우스는 옥타비아누스의 누나 옥타비아와 결혼하고, 옥타비아누스는 안토니우스의 전처 풀비아가 전남편 클로디우스와의 사이에 낳은 딸 클로디아와 약혼합니다. 그러나 옥타비아누스는 결혼은 차일피일 미루기만 합니다. 그리고 시칠리아를 점거하고 있던 섹스투스를 불러서 미세노 협정을 맺습니다. 이 협정으로 폼페이우스파는 옥타비아누스에

대한 적대행위를 멈추고, 옥타비아누스는 섹스투스에게 시칠리아는 물론 사르데냐 및 코르시카의 통치권을 양도합니다. 또한 옥타비아누스는 클로디아와의 약혼을 파혼하고 섹스투스의 처고모인 스크리보니아와 결혼합니다.

그러나 정략결혼한 두 사람 사이에 애정은 없었고, 이들은 옥타비우스의 유일한 혈육인 딸 율리아가 태어난 뒤 이혼합니다. 옥타비아누스가 1년 만에 스크리보니아와 이혼한 이유는, 그의 운명의 여인인 리비아를 만났기 때문입니다. 19세의 리비아는 이미 클라우디우스 네로와 결혼한 유부녀였을 뿐만 아니라 티베리우스라는 세 살배기 아들도 두고 있던 여인이었습니다. 설상가상으로 뱃속에는 둘째도 임신하고 있었어요. 그녀의 남편 클라우디우스 네로는 로마의 명문 귀족 가문 출신이었지만 반옥타비아누스파였기에 약점이 있었습니다. 네로는 어쩔 수 없이 옥타비아누스가 원하는 자신의 아내와 눈물을 머금고 이혼할 수밖에 없었습니다. 기원전 38년 1월, 옥타비아누스와 리비아는 성대한 결혼식을 올립니다. 그리고 얼마 지나지 않아 옥타비아누스의 측근 아그리파는 시칠리아 등을 장악하고 있던 섹스투스를 물리치는 데 성공합니다.

한편 옥타비아누스의 세력이 점점 확대되어가는 것을 지켜보던 안토니우스는 자신의 무공을 더 높이기 위해 파르티아 원정을 결심합니다. 둘째 아이를 밴 아내 옥타비아에게는 수도 로마로 돌아가 기다리라고 한 다음 동쪽으로 향해요. 그리고 클레오파트라에게 편지를 보내 안티오키아에서 만나자고 약속합니다. 클레오파트라는

편지를 받자마자 파르티아 원정에 필요한 물자와 자금을 배에 가득 싣고 안티오키아로 달려갑니다. 그 배에는 안토니우스와의 사이에서 태어난 쌍둥이 남매도 타고 있었습니다. 안토니우스는 4년 만에 재회한 클레오파트라에게 오리엔트 지방의 통치권을 결혼 선물로 주고 두 사람은 결혼합니다. 이 충격적인 소식을 들은 로마인들은 아연실색합니다. 로마법은 이중 결혼을 허용하지 않을 뿐 아니라, 로마의 패권 아래 있는 많은 속주를 동맹국에 불과한 이집트 여왕에게 자기 마음대로 주었다고 하니 로마 시민들이 분노한 것이지요. 하지만 안토니우스는 파르티아만 정복한다면 로마인들이 결국 자신을 인정할 수밖에 없으리라 생각합니다. 그래서 중무장 보병 위주로 구성된 16개 군단의 파르티아 원정군을 출정시킵니다. 그러나 주변 제후국들은 이집트 여왕이 로마군을 이용하여 야망을 달성하는 꼴을 보기 싫어서 로마군에 협력하는 대신 파르티아 편에 섭니다. 그리고 안토니우스의 안이한 전략으로 인해서 결과적으로 파르티아 원정은 병력의 3분의 1을 잃고 철수하는 치욕적인 패배를 당합니다.

다시 기회를 엿보던 안토니우스는 이번에는 만만한 아르메니아 원정에 나서 승리를 거둡니다. 그리고 이집트의 수도 알렉산드리아에서 아르메니아 원정 성공 기념 개선식을 거행합니다. 이 또한 로마인들에게는 충격적인 소식이었습니다. 로마에서 개선식이란 로마 시민이 있고 그들을 수호해주는 신들이 있는 땅, 로마에서만 할 수 있는 것이었기 때문입니다. 그러자 로마의 원로원은 제2차 삼두정치를 더 이상 경신하지 않기로 결의하고, 안토니우스가 결정하는

사항들은 원로원의 승인을 받지 않았기 때문에 무효로 한다고 의결합니다.

기원전 31년 옥타비아누스는 드디어 안토니우스와 마지막 결전을 치러야 함을 인식합니다. 그러나 그는 이 전쟁을 안토니우스와의 단순한 패권 전쟁이 아니라고 정의합니다. 로마 장군 안토니우스를 일개 용병대장으로 격하시킨 이집트 여왕 클레오파트라에 대한 원정이라는 프레임으로 바꾸어 버려요. 즉, 로마 제국에 반기를 든 속국 이집트에 대한 정벌이었던 것이지요. 옥타비아누스는 그렇게 온 국민의 지지를 받으며 안토니우스와의 결전에 나섭니다. 옥타비아누스가 원정군을 이끌고 이집트에 쳐들어온다는 소식을 들은 많은 참모가 조국에 대항해 싸울 수는 없다고 하며 안토니우스를 떠나 버립니다. 남은 장군들도 안토니우스에게 이집트의 여왕을 이집트로 돌려보내고 파국은 막자고 제안하지만, 안토니우스는 그들의 의견을 무시합니다.

안토니우스는 소아시아의 서부 해안 에페수스에서 전쟁 준비를 시작합니다. 속주세를 많이 걷어서 재정이 풍부한 동부를 지배하는 안토니우스에게 군비 조달은 어려운 문제가 아니었습니다. 그러나 군비 동원에 애를 먹고 있던 서부의 지배자 옥타비아누스는 전쟁 수행을 위해 임시전쟁세를 부과합니다. 모든 로마 시민에게는 연 수입의 4분의 1, 해방 노예에게는 8분의 1을 부과했습니다. 이러한 엄청난 세금 부과에 지방에서는 폭동까지 벌어졌다고 합니다. 그러나 군대에 복무하는 시민과 해방 노예에게는 이 전쟁세를 면제해 주었습

니다. 이는 결국 많은 시민이 군대에 지원하게 하는 정책이 되었습니다. 옥타비아누스의 원정군은 이탈리아반도 남쪽 타란토와 브린디시에 집결하여 출정식을 합니다. 한편 안토니우스는 자신들의 본영을 에페수스에서 그리스의 아테네로 옮기고 결전을 준비합니다. 그러나 이곳에서는 걸핏하면 기분이 우울해지는 안토니우스를 위해 클레오파트라가 밤마다 연회를 베풀면서 전혀 긴장감이 없는 모습을 보여주었습니다.

드디어 기원전 31년 옥타비아누스는 집정관에 재선된 뒤 안토니우스와 결전을 치르러 출발합니다. 당시 로마법은 집정관에 한 번 선출되면 재선까지 10년을 기다려야 했으나 옥타비아누스는 처음 집정관이 된 것부터 예외였기에 이번에도 무리 없이 예외적으로 집정관에 연임으로 선출되었습니다. 그는 그렇게 로마 집정관이 동맹 관계를 파기한 이집트의 여왕을 정벌한다는 대의명분을 갖추고 출발하였습니다.

옥타비아누스의 로마군은 8만 명의 보병과 1만 2,000기의 기병으로 이루어졌고, 해군은 400척 정도의 규모였습니다. 그러나 대장 기함 등 장군들의 기함을 빼면 대부분 노 하나를 3명이 젓는 3단 갤리선이 주력이었습니다. 이에 반해 안토니우스와 클레오파트라의 연합군은 육군은 8만 5,000명의 보병과 1만 2,000기의 기병으로 이루어졌습니다. 육군은 대등한 병력이었지만, 그들에게는 520척에 이르는 대함대가 있었습니다. 그것도 대부분이 5명이 노 하나를 젓는 5단 갤리선이 주력이었습니다. 그래서 520척에 승선 인원은 15만

명에 달했습니다. 객관적인 전력에서 옥타비아누스의 로마군이 열세였으나 옥타비아누스에게는 두 개의 비밀 병기가 있었습니다. 하나는 아그리파가 고안한 '한팍스'라는 화기인데 적선에 쏘아 불을 지르는 무기였습니다. 다른 하나는 모든 배의 뱃머리에 더욱 견고하고 날카롭게 개량한 충각 장치를 단 것이었습니다. 그리고 그들의 소형선은 속도는 느려도 회전이 빠르다는 이점이 있었습니다.

옥타비아누스의 함대는 그리스로 건너가 진을 칩니다. 이에 맞서 싸워야 하는 안토니우스 진영에서 작전 회의가 열렸을 때 참모 장군들은 지상전을 먼저 치르자고 주장했습니다. 왜냐하면 총사령관 안토니우스가 해전보다는 지상전에 더 경험이 많고 강했기 때문이었습니다. 일단 지상전에서 승리한 후 바로 이탈리아로 건너가 단숨에 로마를 점령하자는 것이었습니다. 그러나 회의에 참석한 클레오파트라는 해전을 먼저 치르자고 주장했습니다. 왜냐면 그들의 해군력이 적군보다 우세했기 때문이었지요. 이 회의에서 안토니우스는 클레오파트라의 주장을 받아들여 해전을 먼저 치르기로 합니다. 이런 의사결정에 실망한 일부 로마 장군들이 그들의 부하들을 데리고 탈영하기 시작하면서 본격적으로 싸움을 시작도 하기 전에 안토니우스 진영은 불길한 조짐에 휩싸이게 됩니다.

드디어 기원전 31년 9월 2일 아침 악티움 해역에서 양측의 함선이 격돌합니다. 아침 바람의 방향은 동풍이었고, 시작은 바람을 등진 안토니우스에게 유리하게 전개됩니다. 안토니우스의 주둔지 프레베자만에서 나오는 직을 맞아 싸우게 된 옥타비아누스군은 넓은 해상

에 활 모양의 진을 치고 적을 기다렸습니다. 초반에는 바람을 등진 안토니우스군이 우세하였지만 점심 무렵이 되자 바람이 동풍에서 북풍으로 바뀌었습니다. 그러자 바람의 방향이 자신들에게 불리하다고 판단한 클레오파트라는 자신의 직속 이집트 선단 60척에 돛을 올려 퇴각하라고 명령합니다. 이들 배는 북풍의 순풍을 받고 쏜살같이 남쪽으로 빠져나갑니다. 우익에서 전투를 지휘하던 안토니우스도 당황했는지 자신의 기함도 돛을 올리고 클레오파트라의 배를 따라갑니다. 남은 안토니우스의 함대들은 프레베자만으로 다시 돌아가려고 하지만 만의 입구가 좁아서 서로 부딪치면서 우왕좌왕하다가 노를 높이 들고 항복해 버립니다. 그렇게 300척이 넘는 배가 옥타비아누스군에 포획될 정도로 완벽한 옥타비아누스의 승리가 되었습니다. 정확히는 안토니우스의 오판에 의한 안토니우스의 패배라고 보아야겠지요. 그런데 더 한심한 것은 도망가던 안토니우스가 육군들이 대기하고 있던 파트라스에 가지 않고 그들을 방치한 점이었습니다. 그들은 8일 동안 안토니우스의 명령을 기다렸지만 그의 소식조차 들을 수 없었습니다. 결국 이들도 어쩔 수 없이 옥타비아누스에게 항복하고 맙니다. 이길 수 있는 싸움을 사령관인 안토니우스와 클레오파트라가 도중에 포기함으로써 세계 4대 해전 중의 하나라는 악티움 해전은 허무하게 결판이 나 버립니다.

17세기 플랑드르 화가로 영국에서 주로 활동했던 로렌조 카스트로는 주로 해양 풍경을 그린 것으로 유명합니다. 그는 해전을 많이 그렸는데 그중에서도 세계사의 흐름을 바꾼 악티움 해전은 특히 유

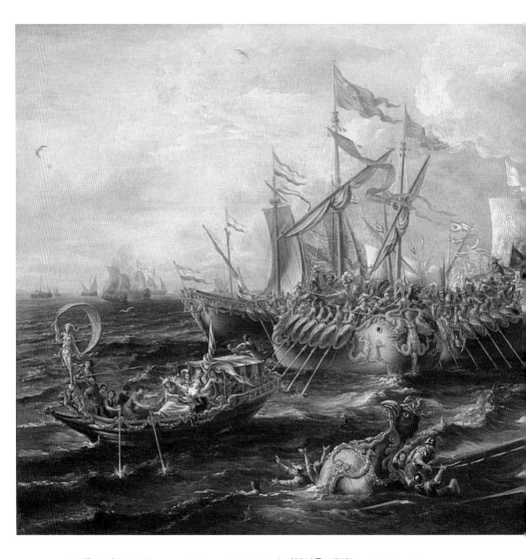

로렌조 카스트로(Lorenzo Castro, 1644-1700), 〈악티움 해전(The Battle of Actium, 2 September 31 BC)〉, 1672년, 영국 국립해양박물관

명합니다. 다음 그림은 옥타비아누스군과 안토니우스군이 열심히
싸우는 와중에 왼쪽 아래에 클레오파트라를 태운 배가 급하게 도망
가는 장면을 그리고 있습니다. 양쪽의 군사들도 이 광경을 황당하다

는 듯이 쳐다보고 있습니다.

전쟁에서 참패한 안토니우스는 오늘날의 리비아 땅으로 갑니다. 그곳에서 실의의 날들을 보내고 있던 안토니우스를 겨우 달래 알렉산드리아로 데려온 클레오파트라는 다시 재기할 수 있다고 그를 격려합니다. 하지만 안토니우스는 믿을만한 참모도 없고 따르던 군사들도 거의 떠나 버린 지금 상황에서 재기는 불가능하다는 것을 인지합니다. 그리고 기원전 30년 봄, 시리아에 와 있던 옥타비아누스에게 편지를 보내서 자신은 자결할 테니 클레오파트라는 살려달라고 애원합니다. 옥타비아누스로부터 아무런 회신도 받지 못하는 굴욕을 당한 안토니우스는 그의 기병을 이끌고 옥타비아누스의 기병대와 전투를 벌이던 중 클레오파트라가 자결했다는 소식을 접합니다.

이제 더 이상 희망이 없어진 안토니우스는 수행 노예에게 자신의 목을 치라고 명령하지만, 그 노예는 차마 주인을 죽일 수 없어서 자신의 가슴을 찔러 죽는 선택을 합니다. 죽음마저도 자기 뜻대로 하지 못한 안토니우스는 노예의 몸에서 빼낸 칼로 자신의 가슴을 찌릅니다. 그러나 즉사하지 못하고 상처의 고통에 신음하던 안토니우스에게 클레오파트라가 아직 살아 있다는 전갈이 전해집니다. 클레오파트라는 자신이 죽었다는 거

짓 소식을 전했던 것인데, 이를 뒤늦게 후회하여 자신이 살아 있다는 소식을 다시 전한 것이지요. 안토니우스는 자신을 클레오파트라에게 데려다 달라고 부하들에게 부탁합니다. 피투성이가 된 안토니우스를 끌어안은 클레오파트라는 하염없이 눈물을 흘렸고 안토니우스는 그녀의 품 안에서 파란만장한 51세의 삶을 마감합니다.

안토니우스가 죽자 옥타비아누스는 알렉산드리아에 입성하여 클레오파트라를 산 채로 잡아서 데려오라고 명령합니다. 이집트 왕가의 영묘 안에 있던 클레오파트라는 문을 굳게 잠그고 옥타비아누스와 협상을 요구합니다. 보물을 줄 테니 그 대신 아들 카이사리온을 왕위에 앉혀달라는 것이었습니다. 옥타비아누스는 이를 무시하고 그의 부하들을 영묘의 내부로 진입시키는 데 성공하여 클레오파트라를 밖으로 끌어냅니다. 왕궁으로 끌려간 클레오파트라는 옥타비아누스를 대면하고 나서 자신과 자녀들의 운명을 알게 됩니다. 17세가 된 아들 카이사리온은 이미 처형되었고, 쌍둥이 남매를 포함한 세 자녀는 안토니우스의 아내였던 옥타비아누스의 누나 옥타비아에게 보내진 것입니다. 클레오파트라와 안토니우스가 대면한 것은 이것이 처음이자 마지막이었다고 합니다. 일설에 의하면 이때 클레오파트라는 카이사르와 안토니우스를 상대로 성공했던 전략인 미인계를 다시 써보려 했지만 먹혀들지 않았다고 합니다. 33세에 세계를 제패한 젊은 지도자 옥타비아누스에게 39세 여왕의 미인계는 더 이상 통하지 않았나 봅니다.

프랑스의 화가 고피에는 바로 이 장면 〈클레오파트라와 옥타니

루이 고피에(Louis Gauffier, 1761-1801), 〈클레오파트라와 옥타니아누스(Cleop-atra and Octavian)〉, 1787년, 소장처 불명

아누스)를 그렸습니다. 그는 이 작고 다채롭고 세련된 그림에서 훌륭한 서사를 보여줍니다. 기원전 31년 악티움 해전에서 아노티우스를 상대로 승리를 거둔 옥타비아누스와 이집트 여왕 클레오파트라의 만남을 묘사한 장면인데,『플루타르코스의 영웅전』의 안토니우스 편을 기반으로 합니다. 옥타비아누스는 그의 양아버지 카이사르의 동상이 서 있는 방 안에서 클레오파트라의 이야기를 듣고 있습니다. 그녀의 여러 가지 제안과 유혹에 전혀 흔들림 없는 옥타비아누스는

그녀를 로마를 위태롭게 만든 원흉으로만 생각하는 듯합니다.

결국, 클레오파트라는 자살을 결심합니다. 클레오파트라는 안토니우스가 잠들어 있는 무덤에 술을 부어주고, 영묘에 가게 해달라고 옥타비아누스에게 부탁합니다. 그리고 거기에서 여왕의 정장 차림으로 독사가 자신의 가슴을 물게 하여 죽음을 맞이합니다. 클레오파트라는 마지막 유언으로 안토니우스와 함께 묻어달라고 요청합니다. 최후의 승자가 된 옥타비아누스는 이 소원을 들어주어 두 사람을 같이 묻어주었다고 합니다. 이로써 약 300년 동안 이어져 온 그리스계 프톨레마이오스 왕조는 마지막 여왕 클레오파트라 7세를 끝으로 막을 내리게 됩니다. 그리고 500년을 지속한 로마의 공화정도 사실상 막을 내립니다.

클레오파트라의 자살을 그린 서양 명화는 많이 있습니다. 그중에서 대표적인 그림 2점을 소개합니다. 먼저 바로크 시대 이탈리아 화가인 귀도 레니가 그린 〈클레오파트라〉입니다. 그는 주로 종교 작품을 그렸지만 신화나 우화를 주제로도 많이 그렸습니다. 로마, 나폴리, 그리고 고향인 볼로냐에서 활동한 그는 카라치의 영향으로 등장한 볼로냐 화파의 중심적인 인물이 된 유명한 화가입니다. 클레오파트라의 왼손은 옷을 부여잡고, 오른손은 뱀을 잡고 자신의 가슴에 갖다 대고 있습니다. 그녀가 하늘을 쳐다보는 장면은 지난 삶에 대한 회한과 회개를 보여주려 한 것으로 보입니다. 아무래도 레니가 성화 전문화가이다 보니 그의 이 그림은 그의 또 다른 작품 〈참회하는 막달레나〉와 비슷한 구도를 하고 있습니다.

귀도 레니(Guido Reni, 1575–1642), 〈클레오파트라(Cleopatra)〉, 1638–1639년,
스페인 프라도 미술관

귀도 레니(Guido Reni, 1575-1642), 〈참회하는 막달레나(The Penitent Magda-
lene)〉, 1635년, 미국 월터스 미술관

〈참회하는 막달레나〉에서는 우윳빛의 뽀얀 피부를 가지고 금발의 긴 머리를 한 아름다운 막달레나가 하늘로 올려다보고 있습니다. 그녀의 왼손으로 잡고 있는 십자가와 두개골은 그녀가 삶의 덧없음과 그리스도의 죽음으로 가능해진 구원에 대해 묵상하고 있음을 분명히 보여줍니다. 레니는 고대 조각과 르네상스 천재 예술가인 라파엘로의 영향을 받은 이상적이고 고전적인 스타일을 창조했습니다. 이러한 영향은 17세기 회화의 전형적인 옷감에 사용된 넓고 활기찬 획과 대조적으로 획이 사라진 것처럼 보일 정도로 부드럽게 칠해진 막달레나의 부드러운 피부에서 엿볼 수 있어요. 때때로 매혹적인 방식으로 묘사된 성인 여성의 이미지는 17세기 예술가와 후원자들에게 매우 인기가 있었습니다. 이 그림과 〈클레오파트라〉는 올려다보는 방향만 다를 뿐 구도가 같다는 것을 알 수 있습니다.

17세기 초 바로크 시대 초기에 활동한 이탈리아 화가 알레산드로 투르치는 클레오파트라의 비극적인 죽음에 관해 역사적 사실과는 조금 다른 해석의 그림을 그렸습니다. 클레오파트라가 시녀들에게 둘러싸인 채 자신의 가슴에 독사를 갖다 대 죽음을 선택하는 모습은 같습니다. 하지만 그 옆에는 그녀가 그렇게 사랑했던(진짜 사랑했는지 정략적으로 이용했는지는 잘 모르겠지만) 안토니우스의 주검이 놓여 있습니다. 실제로 안토니우스는 먼저 죽어 매장된 뒤였기에 이 그림은 사실과는 다릅니다. 아마도 사랑했던 두 사람이 동반 자살한 것처럼 묘사해서 그들의 사랑을 더욱 부각하려 한 것 같습니다.

이렇게 해서 로마 역사에서 가장 극적인 시대의 걸출한 인물이었

던 카이사르, 폼페이우스, 안토니우스, 클레오파트라 등은 모두 가고 새 시대가 열리게 되었습니다. 바로 카이사르의 후계자 옥타비아누스가 열어가는 새로운 패권 국가 로마 제국의 시대입니다. 그 찬란한 로마 제국의 이야기는 다음 편에 이어집니다.

알레산드로 투르치(Alessandro Turchi, 1578-1649), 〈클레오파트라의 죽음(The Death of Cleopatra)〉, 1640년경, 프랑스 루브르 박물관

한언의 사명선언문

Since 3rd day of January, 1998

Our Mission — 우리는 새로운 지식을 창출, 전파하여 전 인류가 이를 공유케 함으로써 인류 문화의 발전과 행복에 이바지한다.

— 우리는 끊임없이 학습하는 조직으로서 자신과 조직의 발전을 위해 쉼 없이 노력하며, 궁극적으로는 세계적 콘텐츠 그룹을 지향한다.

— 우리는 정신적·물질적으로 최고 수준의 복지를 실현하기 위해 노력하 며, 명실공히 초일류 사원들의 집합체로서 부끄럼 없이 행동한다.

Our Vision 한언은 콘텐츠 기업의 선도적 성공 모델이 된다.

저희 한언인들은 위와 같은 사명을 항상 가슴속에 간직하고 좋은 책을 만들기 위해 최선을 다하고 있습니다. 독자 여러분의 아낌없는 충고와 격려를 부탁드립니다.

· 한언 가족 ·

HanEon's Mission statement

Our Mission — We create and broadcast new knowledge for the advancement and happiness of the whole human race.

— We do our best to improve ourselves and the organization, with the ultimate goal of striving to be the best content group in the world.

— We try to realize the highest quality of welfare system in both mental and physical ways and we behave in a manner that reflects our mission as proud members of HanEon Community.

Our Vision HanEon will be the leading Success Model of the content group.